一本摄影书

（修订版）

赵嘉 爱摄影工社 ｜ 编著

电子工业出版社

Publishing House of Electronics Industry

北京·BEIJING

内容简介

《一本摄影书》，由十几名优秀摄影教育者与职业摄影师历时4年共同创作完成，并在之后近10年内不停修改完善。这是一本真正从一线摄影师的视角向初级爱好者和有进阶需求的爱好者传授数码摄影技术、解答摄影疑问、提炼关键知识点的摄影书。本书的图片和文字来自全球多位优秀的风光、人像、人文地理、新闻、旅行摄影师，而更有吸引力的是他们从实战经验中总结出来的拍摄思路、实拍技巧与重点提示。这本摄影书，无论是器材知识的介绍，还是摄影技术的阐述，都会使读者有更加开阔的视野，了解更加适合自己的学习方式和观察、思考方法。相信本书会给摄影爱好者带来非凡的学习体验。

本书适合大众摄影爱好者及摄影相关专业师生阅读参考。

图书在版编目（CIP）数据

一本摄影书 / 赵嘉，爱摄影工社编著. -- 修订本. -- 北京：电子工业出版社，2022.1
ISBN 978-7-121-42417-5

Ⅰ.①一… Ⅱ.①赵… ②爱… Ⅲ.①摄影技术 Ⅳ.①J41

中国版本图书馆CIP数据核字(2021)第240143号

责任编辑：姜　伟
印　　刷：北京利丰雅高长城印刷有限公司
装　　订：北京利丰雅高长城印刷有限公司
出版发行：电子工业出版社
　　　　　北京市海淀区万寿路173信箱　邮编：100036
开　　本：787×1092　1/16　印张：20　字数：576 千字
版　　次：2012 年 2 月第 1 版
　　　　　2022 年 1 月第 2 版
印　　次：2022 年 1 月第 1 次印刷
定　　价：128.00 元

凡所购买电子工业出版社图书有缺损问题，请向购买书店调换。若书店售缺，请与本社发行部联系，联系及邮购电话：（010）88254888，88258888。
质量投诉请发邮件至zlts@phei.com.cn，盗版侵权举报请发邮件至dbqq@phei.com.cn。
本书咨询联系方式：（010）88254161～88254167转1897。

前　　言

我是一名摄影师，在世界各地拍摄、报道故事。闲暇时候，编写图书也一直是我的乐趣所在。

很多年前，就不时有朋友问我，如果我想学摄影，应该从哪一本书读起呢？这时候我总是很犹豫，市场上的摄影入门书琳琅满目，但是如果从摄影师的角度来看，确实会和别人有不同的角度。

他们会说，要不你给我们做一本摄影书吧。

于是，我想尝试做一本这样的书。这应该是 2008 年前后的事情，开始这个项目之后我和团队的同事们花了很多时间和摄影出版界的同仁商讨，向摄影教学领域的老师们请教。当然，更多地是和其他摄影师分析，哪些知识是摄影学习中最需要的，哪些技巧是最该优先掌握的，还有哪些知识超越技术技巧，能让学习者真正了解摄影的魅力。

中间我们走过很多弯路，甚至出现过停顿。确定这本书的选题之后，出版社总是希望书能尽快做出来上市销售。但本着"致广大，尽精微"的原则，我们的团队一遍遍地修改样章，讨论和完善知识点。我们很庆幸与电子工业出版社的合作加快了这本书的进程，使得这本做了 4 年的书可以最终脱稿。

《一本摄影书》于 2012 年上市以后，深得读者厚爱，得以一再加印，我们也借机不断完善、更新内容，到现在已经有几十次了。

在此，我要感谢我们团队的所有成员，尤其要感谢带领编辑团队的于然先生和杨磊先生。徐岩冰女士负责了图片编辑工作。吴穹先生和李亚楠先生在 2014 年之后，分别负责了多次大的修订工作。

同时，特别感谢为我们这本书的出版提出大量建议和意见的摄影师，他们是陈仲元先生、刘世昭先生、傅兴先生、王建军先生、谢墨先生、奚志农先生、黎朗先生、马良先生、刘展耘先生、陈华琛先生、张千里先生。也感谢电子工业出版社姜伟老师对这本书多年的支持。

分享另一件有趣的事情。我们本来设定《一本摄影书》是适合摄影爱好者学摄影的"唯一"一本摄影书，上市之后其的确成为市场上最受读者欢迎的摄影入门书之一，很多大学甚至把它当作教学用书。后来大量读者对我们表示他们有更多的学习热情，于是我们在 2014 年出版了《一本摄影书 II》对《一本摄影书》的内容进行补充。

希望这本书和我们之前出版的所有书一样，可以随着时间的流逝始终保持进步，以适应读者的需求。自从出版摄影书以来，我目睹了数码时代、互联网时代的到来，更看到了手机摄影时代的到来，这期间读者获取知识的习惯也在改变，所以我们一直在不停地编辑和完善"一本摄影书"系列，以更好地为大家服务。

因此，您有任何建议，欢迎告诉我们。

我们的微信公众号：AISHEYING-PHOTO

我们的微博：爱摄影工社

我们的 E-mail：aisheying@live.com

赵嘉　爱摄影工社

爱摄影工社
图书路线图

爱摄影工社目前针对不同层次的摄影爱好者、业余摄影师和职业摄影师，正在构建比较完整的摄影图书创作体系，内容覆盖摄影技术、工作流程、后期技术、顶级摄影器材以及摄影文化等。

1. 基础书系列

针对普通摄影爱好者，如果你只是想单纯享受摄影带来的乐趣，向你推荐我们的基础类图书，目前包括《一本摄影书》、《一本摄影书 II》和"上帝之眼"系列，未来计划中还有关于观察方式、构图、风光、人像、后期技术方面的图书。

《一本摄影书》是我们非常畅销的摄影入门书，这是一本真正从专业摄影师的角度向你传授数码摄影技术、解答摄影疑问、提炼关键知识点的摄影书。同时，书中遴选了 300 多幅来自全球职业摄影师的高质量照片，将会极大开阔你的眼界，带来非凡的视觉体验。

《一本摄影书 II》是一本全新的进阶摄影读本，进一步剖析《一本摄影书》中无法细说的高阶内容。此书不仅涉及摄影观念、常见误区、作品编辑方法，更对婚礼摄影、建筑摄影、纪实专题、高级肖像摄影、影室摄影、风光摄影等类别进行系统讲解。希望能够拓宽你的视野，运用专业摄影思维来看待世界。

"上帝之眼"系列，包括《上帝之眼：旅行者的摄影书》、《上帝之眼 II：旅行摄影进阶书》和《上帝之眼 III：拍摄罕见之地》，是一套陪你在旅行中学摄影，直到在旅行中创造优秀作品，甚至成为旅行摄影师的图书。此系列图书不仅非常适合初学阅读，而且还可以带上它们在旅途中边学习边拍摄。这套书汇集了来自世界各地的顶尖旅行摄影师和摄影向导的拍摄经验和作品，涵盖关于旅行摄影的方方面面，从旅行摄影的器材与技巧，到选题、观念、高级技术技法，并穿插着大量摄影师的访谈，帮助读者提高拍摄水准。书中还介绍了全球 50 多个适合于不同季节旅行拍摄的目的地，甚至包括徒步、登山、滑雪、攀岩、潜水等特殊的极限旅行方式和特殊的拍摄技法。

随着职业摄影师开始使用手机来工作，手机摄影的天花板也越来越高。《手机拍的！》这本书使用了大量职业摄影师运用手机拍摄的图片，来展示他们所看到的世界、独特的视角与拍摄技法，并且通过多款著名 App 的介绍和实例，教你用手机拍出和他人不同的作品。

2. 系统书系列

作为"一本摄影书"系列的补充，我们的系统书系列适合希望走上职业摄影师之路和有销售自己照片意愿的学生和摄影爱好者阅读。目前，此系列图书包括《摄影构图书：摄影的构图与瞬间》、《摄影用光书》（原名《光的美学》）、《摄影的骨头：高品质数码

摄影流程》、《通往独立之路：摄影师生存手册》和《万兽之灵：野生动物摄影书》，未来计划中还会有相机镜头、高级摄影流程、商业摄影、人像摄影、报道和纪实摄影等方向的专业图书。

《摄影构图书：摄影的构图与瞬间》：构图是摄影艺术的核心环节，也是一门严肃的关于艺术创作的学科。对于审美、构图和摄影瞬间的选择，职业摄影师和摄影教育专业常常有着不同的见解。本书综合了上述两种见解，帮助你更快地掌握构图知识和构图的技巧。

《摄影用光书》介绍了从用光到曝光的各个方面，教你如何更好地控制光线，从技术到艺术，涉及摄影的多个方面，用通俗易懂的方式来阐释摄影用光知识。

《摄影的骨头：高品质数码摄影流程》是一本以数码后期技术为主的技术提高书，专门介绍如何搭建自己的工作流程，从前期拍摄、色彩管理、后期处理到作品呈现的完整步骤，以及获得高质量作品的各种重要经验。

《通往独立之路：摄影师生存手册》讲的是摄影师如何通过摄影作品获得更好的收益，包括他们需要面对的法律和市场问题。它的目标读者是职业摄影师、打算出售自己照片的爱好者和图片的采购者。

《万兽之灵：野生动物摄影书》是迄今为止中文世界非常权威的阐述野生动物摄影的专业摄影图书，其中使用了十余位国内外优秀野生动物摄影师的作品，是一本学习自然、了解自然、提升自我修养的读物。

3. 摄影器材系列

"顶级摄影器材"系列由来已久，目前包括《顶级摄影器材：数码卷》、《顶级摄影器材：传统卷》、《EOS王朝》、《佳能镜界》、《经典尼康》和《A：微单崛起》。顶级摄影器材很多，但并不是所有的顶级器材都适合你。首先要明确自己的拍摄方向，然后这套书将会带你找到最适合自己的顶级摄影器材。"顶级摄影器材"系列图书，都是在严格的测试基础上完成的，多年来为大量的职业摄影师和高级摄影爱好者选择摄影器材提供了翔实的资料和准确的帮助。有很多顶尖摄影师参与本系列图书的创作，大家可以在书中读到更多他们对摄影艺术以及器材使用上的真知灼见。

4. 其他

另外，要提到我们编写的第一本摄影书《兵书十二卷：摄影器材与技术》，这是一本影响了上百万名摄影爱好者的重要作品。虽然它的副标题是"摄影器材与技术"，但是它更多地是阐述和摄影观念相关的知识。我们经常会对它进行内容的更新，使之更能解决读者当下对于摄影的困惑。

除此以外，我们开始和专业的合作伙伴策划制作与摄影文化相关的图书。

"爱摄影工社"所有的图书都会及时更新，使得图书内容与图片以及摄影器材市场变化保持一致。

目录

目录

目录

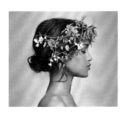

一本摄影书

第1章 摄影可以很简单

摄影很难学吗?

摄影是大多数人很容易直接参与创作的艺术形式。多数美好的照片,并不需要太多看起来"高深莫测"的技术或技巧。即便你只是拿出手机,在恰当的时间与空间,从某个属于你的拍摄角度巧妙地选择瞬间和构图,按下快门,再搭配一款方便易用的手机App对照片进行一些基础的调色,就能够得到一张备受称赞的照片。

当然如果你希望超越碰巧拍出一两张好照片的水平,甚至想把照片上升到艺术作品的高度,那么就需要更好地学习和掌握摄影语言的运用,并对摄影器材、技法有所了解。

在这一章,我们先告诉你摄影中最基础,同时很重要的事。开始对自己的要求也不用太高,先建立对于摄影的兴趣和信心。只要用相机拍的照片比你用手机拍得好,就算很不错的开始啦。

相机操作的基础知识

对于初学者来说,先做好以下几步,然后行动起来!这很重要。更多高阶技巧,我们之后再逐一学习。

· 白平衡(WB):设置为自动白平衡(AWB)。

· ISO值:光线充足的白天选择最低值,通常是ISO100;室内可以选择ISO400;昏暗的环境则可以考虑ISO1600甚至ISO3200,因为此时最重要的是拍摄一张清晰的照片,即便高ISO会带来更多噪点。

· 存储格式:在拿到相机时,我们建议设定为RAW+JPG。RAW格式并非只有专业人士才会使用,它对于新手更具价值。因RAW格式能够保存更多的影像数据,提供更大的后期空间,即便你不小心将照片拍得偏暗,依然可以在后期软件中很好地将它恢复。

· 外出前切记检查电池和存储卡的状态,保证充足的电量和存储空间。

· 为相机设定一个自动关机时间,避免误触按键,导致相机耗电过快。

· 任何时候都多带一块电池和存储卡,相信我们,总能用得上。

· 每天完成拍摄之后切记进行照片备份,而且最好是备份到不同的电脑和硬盘里,存储卡里的照片可以先不删除,以防万一,待下次出门检查时再格式化清除即可。

· 把镜头设置成自动对焦模式。

初学者曝光模式选择

1)使用自动模式或P挡

如果你没有任何基础,那么我们建议使用相机当中的自动模式(模式转盘上的"AUTO"或"绿色相机"标志)。该模式下,相机能自动识别拍摄场景,并给出适合的设定。光圈、快门、感光度都由相机替你选择,可以把它当作一部画质更好的智能手机。并且随着技术进步,相机的自动模式也越发智能化,即便是比较复杂的环境也不用担心。摄影新手时常希望通过使用手动模式快速迈入摄影的门槛之中,这是好的想法,但可以稍微有点基础后再做这件事情。比如街拍摄影师森山大道几乎就不使用手动挡,他将曝光交给相机,画面捕捉留给自己。全身心地将重点放在对于影像的捕捉上,也是一种选择。

2）曝光补偿

当使用非手动相机模式时，曝光补偿是控制整体画面亮度的主要手段，通常需要在大反差的环境当中使用。比如，日出日落，人物背对光源时，曝光总容易出现偏暗的问题。或是在正午拍摄阴影中的主体，则通常会出现偏亮的情况。如果在这些环境中使用手机拍摄，通常点按主体并拖动提示框中的亮度按钮就可以调整画面亮度，这个过程在相机上操作则是通过旋转曝光补偿按钮实现的。可以多试试不同曝光的效果，很多时候，改变曝光可以更加突出照片的光感。

3）锁定焦点

曝光的问题解决之后，我们则需要保证照片焦点准确且清晰。通常建议新手选择全域自动对焦模式，在不复杂的环境中相机通常都能准确地找到主体，如风景、静物、简单人像，甚至是宠物和简单体育运动的拍摄。如果使用了"虚化效果"比较明显的大光圈镜头，或者场景比较复杂希望在一个小的区域对焦，那么选择单点对焦模式会更容易操作。同时建议在拍摄非运动题材时选择单次自动对焦（AF-S）模式，这样对焦完成后焦点即锁定，方便进行二次构图。以后你会了解到，职业摄影师总是会根据场景在手动和不同的自动模式之间来回切换，因为有时手动设定反而更加高效。

让拍摄的照片更清晰

·使用安全快门拍摄

好的照片不一定都需要做到纤毫毕现，但首先要学会如何拍摄足够清晰的照片。一张清晰的照片与对焦和快门速度直接相关，保证焦点准确的同时还要避免快门速度过低导致画面抖动。如果你的相机或手机并不具备防抖功能，那么最好能保证快门速度不低于1/X秒（X=等效焦距）。比如，你的手机镜头是等效焦距50mm的镜头，那么通常要设定比1/50秒更高的快门速度才能在手持拍摄时比较有保障地获得清晰稳定的照片，这个速度通常也被称为"安全快门"。而关于等效焦距的延伸内容具体请参阅"认识相机"一章。

·随身携带一个小型三脚架

学习摄影期间习惯性地带上一个小巧的折叠脚架甚至是桌面脚架。

在某些特殊光线环境中，找到一块石头、一级台阶、一个桌面，支上桌面脚架，再配合定时自拍也能在更慢的快门速度下得到清晰的照片。

·使用更高的ISO

为了提高快门速度，通常会提高ISO（感光度）。虽然现在多数相机的高ISO画质都不错，但依然需要注意其对于画面质感的影响，避免使用过高的ISO。

回放你的照片

拍完一张重要的照片，要养成将照片放大到100%观察被摄主体的习惯，这样能第一时间发现问题，及时重拍。特别是使用三脚架长时间曝光拍摄时，相机很可能因为风或地面不平而导致轻微的抖动，如果不放大检查很难发现。

巧用场景模式

每个相机厂商都会提供一些预设的场景模式为新手提供便利，它们是针对某类特定场景预设，由相机控制几乎所有的参数。通过观察不同模式下数据的变化，也可以逆向学习摄影师们拍摄该场景的方式。

・**人像模式**

相机会偏向于使用更大的光圈，以获得明显的背景虚化效果凸显人物。同时色彩相应降低饱和度和对比度，并增加曝光补偿，这样更容易拍出靓丽的肤色，让照片看起来更加清新、自然。

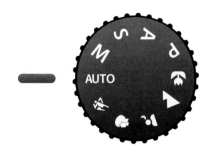

・**风光模式**

为了得到更加精细的画质，相机会使用尽量低的ISO，缩小光圈增大景深，让画面从近到远都能保持清晰，同时达到"安全快

单反相机上经典的模式转盘

门"保证稳定。色彩方面通常会提升饱和度、对比度、锐度，让画面色彩更鲜艳。部分有胶片模式的相机会模拟反转片的色彩效果。

・**运动模式**

拍摄运动的主体，相机会提高快门速度，并开启连续自动追焦和高速连拍，以保证更高的拍摄成功率。但需要注意的是，相机为了能够尽量提高快门速度，在光线不足的环境下会大幅推高ISO，照片的画质会大打折扣。

运动模式会使用更高的快门速度及更小的光圈进行拍摄，以得到清晰的画面

· 夜景模式

在光线较暗的环境中，如果没有脚架，也无法借用其他支撑物固定相机，可以尝试使用夜景模式。相机会采用更大的光圈增加光线的进入，并根据快门速度调整ISO数值，确保可以手持拍摄到相对高画质的夜景照片。此外，部分相机还可以识别环境，如果是拍摄近距离的人物，它也会自动开启闪光灯、辅助对焦灯和防红眼模式。

怎么把好的瞬间转化为好的照片

首先要强调，能拍出好照片的前提是你要知道什么是好照片，然后才有可能拍出好照片。所以建议大家多去看摄影原作的展览，多买画册。看的好照片多了，才能提升审美，了解摄影不同于其他艺术形式（比如绘画）的特性。

我们在教授摄影的过程中，遇到最多的问题是：我审美很不错哦，但就是拍不出好照片，为什么呢？因为，绝大多数初学摄影的人，很难把眼睛看到的立体的三维世界转换为照片上平面的二维图像。下面这些建议也许对你会有帮助。

· 突出主体和主题

学摄影初期，记得不要将太多东西装进一张照片里。而不论什么时期，永远要记得想办法突出主体。当然，如何突出主体，在具体拍摄中也有不少视觉上的小技巧。比如，利用面积的大小或者景深来凸显主体，利用色调差异呈现空间感，利用光线的对比等，方法有很多。

· 靠近，再靠近

相较于用长焦镜头远距离拍摄或后期裁剪，靠近一些拍摄不仅意味着画质的提升，它还会改变照片中各个元素之间的位置关系。当你发现现在的位置总拍不出合适的画面时，尝试靠近一些，并变换镜头的焦距和角度，你的照片可能会更加简洁，趣味中心点也得以凸显。

· 背景可以更简洁

虽然照片背景简洁与否与照片的优劣并无直接关系，但多数情况下简洁的照片背景更容易掌控，从而得到好的照片。因此在学习之初，可以通过技术手段优先保证背景的简洁，比如利用大光圈的虚化效果减少背景的干扰。而拍摄大景深照片时，则更偏重于拍摄角度的选择，尽可能避免背景中有过多的元素或特别吸引人的干扰元素，如主体位于蓝天、草地、平直的道路之类的环境当中。主要避免背景上有明亮的光点，人的注意力容易被高光所吸引。

· 站着拍，蹲着拍，还是躺着拍

拍摄的角度对于画面有重要的影响，相同的距离以不同的角度拍摄所得到的结果截然不同。 除了从不同的高度拍摄，俯视、平视、仰视这三种角度也同样重要。如果你想表现一个静谧宏大的场面，站在高处俯拍通常会更适合；而当你希望主体表现得生动、伟岸、高大时，那么低角度的仰拍是个好选择。但如果你是拍摄一张正规的肖像照，那么平拍、轻微的俯拍或仰拍对于塑造人物的画面感将有很大差异。多做各种不同的尝试，积累经验易于带来成长。

不同的角度可以看到不同的风景，如何选择则取决于拍摄者自己

·追求光感

摄影的本质是用光的艺术，光是摄影的命脉和灵魂。侧光可以让被摄体更有立体感，逆光则容易表现朦胧的质感，顶光给人以神秘的感觉，人工光可以强化视觉效果等。越是刚开始觉得光比大、难控制的光影效果，越值得好好利用。无论是拍摄人像、风光或静物，光都是摄影之本，要尽可能追求有光感的效果。

·同一场景可以多拍，直到自己满意

永远相信自己对于照片的第一直觉。初学者经常在拍摄时存在技术、构图或者瞬间选择上的缺陷，可以边拍摄边思考边完善，直到拍出理想的效果。

好照片往往都具备一些相对特别的元素，比如事件，人物，结构上的美感、形式感等。有时候拍摄时你不一定能够意识到它们的存在，但回看照片时你会有新的想法。如果事后有更好的想法，甚至可以回到拍摄地，去尝试是否能在同样的条件下拍得更好。

·用手机训练你的摄影眼

手机摄影是数码摄影普及之后，改变摄影最多的大事件。目前来看，手机拍摄的照片在画质上距离相机，特别是专业相机还差距很大。但这并不妨碍我们使用手机来做日常的视觉训练，尤其是对构图和瞬间的控制。记住，摄影史上的经典照片很少是使用超广角或者超长焦镜头拍出来的，焦段都是手机镜头大体能覆盖的。手机摄影，就是我们与没钱拍照片，或者没时间拍照片做斗争后的终极利器！

第2章 认识相机

器材与拍摄

从《一本摄影书》面世起，我们就不断在微博、微信上收到许多读者的提问，其中最高频的问题往往与摄影器材的选择相关，特别是入门爱好者在预算有限的情况下时常感到困扰。

读者A："你好，我是一名刚开始接触摄影的爱好者，想买台相机学习摄影，能给我一些推荐吗？最好不要太贵，画质足够使用就可以了。"

读者B："之前我一直使用手机拍摄照片，最近想开始学习摄影，想购买一台相机，能给我推荐一款微单吗？谢谢！"

读者C："我是一名旅行摄影爱好者，很喜欢爱摄影出版的"上帝之眼"系列图书，特别想拍摄出其中的高质量旅行照片。我现在使用的单反相机太大、太重了，我想更换为微单，能给我一些建议吗？谢谢！"

首先，根据我们一贯的观点，透彻地了解摄影器材对于开始学习摄影的新手并不是特别重要。在进入数码时代之后影像的获取已经极为便利，使用手机在多数情景下已经足够拍摄出精彩的照片。照片的内在内容以及画面的艺术性永远是摄影作品的核心，摄影器材永远是为拍摄内容服务的，而对于器材的了解则帮助我们更好地获得高品质的影像。

优秀的摄影师对于器材理解会随着拍摄经验的累积而改变。摄影初期器材的升级会带来一些小的突破，比如拥有了一支大光圈的镜头，就可以更容易地拍摄浅景深的照片；而拥有一支高素质的超广角镜头，则能将眼前的壮阔风景净收眼底。这种从0到1的突破总能让人兴奋不已，但美好的时光却总是很短暂。

常规的单反器材搭配

这之后从1到100的过程，才是摄影旅程的开端。总的来说，摄影的技术技法其实是相当有限的，当你认真看完本书和《一本摄影书Ⅱ》之后几乎可以完全了解。再说到照片的精美，摄影爱好者经常能够比职业摄影师更加优秀，但职业摄影师之所以有更多的机会让自己的作品进入摄影艺术的殿堂，根本差异是观念与意识。无论器材如何变化，摄影的意识都应该引导你的器材选择。

相机的结构

意识解决认知问题，知识给予我们答案，接下来我们先对相机结构有个大致的了解。我们通常基于成像系统、镜头系统、取景方式，来为相机命名。比如，全画幅单反、全画幅微单、中画幅数字后背、大画幅技术相机等。它们的结构特性则决定了它们各自适合的使用场景、可达到的画质上限以及器材成本。

数码相机与胶片相机在结构上并没有特别大的差异

1. 成像系统

成像系统决定了相机的基础特性，在广义层面上，我们可以将成像系统分为化学成像和电子成像。之前相机成像都是基于胶片或湿板等通过显影剂与光的反应的感光材料，而数码时代相机则通过CMOS或CCD进行光线采集。不同的成像方式都有自己的技术特点，并没有绝对的优劣。正因如此，虽然数码摄影的画质和便利性都超过传统化学感光材料，依然有职业摄影师和摄影艺术家会根据需要使用胶片或更传统的材质拍摄。严格来说，器材并没有过时的概念，用得恰到好处更重要。

除了感光材料本身，成像部分的尺寸也极其重要。一方面它将决定相机的画质上限，另一方面还影响你的镜头系统，并且也与器材的整体尺寸、重量、价格相互关联。例如，当你购买了全画幅数码相机系统，那么它在大多数情况下都可以提供比APS-C画幅相机更好的画质，但这也意味着你必须选择尺寸更大的全画幅相机的镜头系统，同时提供更多的购买预算。

CMOS 感光元件　　　　　　　　　　　　　　传统胶片

2. 镜头系统

　　不同的相机品牌和相机类型都会有自己独有的一套镜头系统，镜头卡口往往不同，此外相同卡口的镜头会因为配套相机画幅的不同而有所区别。在此基础上，根据镜头焦距不同分为变焦镜头与定焦镜头。根据光圈的不同分为大光圈和小光圈、固定光圈和浮动光圈。镜头系统比相机系统本身要更加庞杂，不过好在万变不离其宗，它的变化都是为了适应不同的场景，随着经验的积累你也会对它们如数家珍。

索尼微单相机镜头系统

3. 取景系统

　　相机的取景系统是区别相机类型的一种主要方式，单反相机、双反相机、旁轴相机、无反相机、机背取景相机，它们的命名都源于相机本身的取景系统。以单反相机为例，我们就是通过它的单一镜头反光取景系统观察相机视角的画面，并完成取景、构图、拍摄的动作。

　　取景系统的结构会影响相机的运行方式和尺寸，进而带来不同的结构特性，以适应不同的摄影题材。例如，著名的徕卡M系列旁轴相机，它使用旁轴联动测距取景系统允许摄影师快速、安静、低抖动地完成拍摄，因此在胶片时代被大量用于新闻和纪实摄影。单反

相机则因为自动对焦，以及对于不同焦距镜头的完美无视差的兼容被各种摄影类型广泛使用。而机背取景相机和技术相机，则因为可以使用超大尺寸底片或超高像素数字后背，被视为风光摄影和艺术摄影的绝佳选择。

直接取景相机 　　　　　　　　　　　　　旁轴取景相机

相机的种类

摄影器材发展到今天，成像、镜头、取景三个元素被各个相机品牌以不同的方式尝试、组合，形成了纷繁复杂的相机类型。特别是在更新迭代更快的数码时代，产品的丰富性是胶片时代无法想象的。此处我们就先对市场上常见的相机进行归类，某些小众的特殊器材，会在"构建自己的器材系统"一章中做介绍。

1.DC 与智能手机

DC是家用数码相机的简称，在数码相机发展初期，它是普通消费者购买最多的类型，过去我们常叫它"卡片机"。它的最大特点就是小巧、便宜、易用，你所需要做的只是取景并按动快门。当然这已经是多年前的情况，现在传统的家用DC几乎已经被高端智能手机所取代，甚至许多手机在优秀的手机App加持下，画质、易用性都将前者远远甩在身后。对于绝大多数的摄影爱好者而言，购买一款旗舰级的智能手机或许是比单独购买数码相机更加实用的选择。

虽然DC总是面临智能手机和专业摄影器材"两头夹击"的尴尬局面，但它并没有完全消失。相对于智能手机，它的优势在于，它有更多的空间容纳相对更专业一些的感光元件和镜头组，能够在足够便携的基础上提供更加专业的功能和相对更好的画质，便携视频拍摄、户外运动摄影就是它的强项。比如索尼RX系列"黑卡"相机，它就提供了比手机更好的超高清视频画质，以及便捷的自拍取景系统，成为不少视频博主的标配。而在运动相机领域著名的GoPro，它其实也是DC的一种衍生形式。此外，不得不提及的还有一种在野生动物摄影中被广泛应用的红外触发相机，它则是DC在专业领域的一种极致运用，它小巧、长续航的特性可以帮助野生动物摄影师及科学家在几周的时间拍摄到野生动物的珍贵影像。关于野生动物摄影，可以阅读我们出版的《万兽之灵：野生动物摄影书》。

DC的优点：

1.小巧；2.视频功能出众；3.可以在户外复杂环境中拍摄，配合特殊配件可以进行野外和水下拍摄；4.部分机型拥有等效800mm超长焦镜头，是鸟类观察爱好者的福音。

DC的缺点：

1.与专业器材相比画质不够好；2.多数机型没有RAW格式，后期的扩展性受到限制。

2. 高画质 DC

与家用DC相比较，高画质DC采用了更大尺寸感光元件和优质的不可更换镜头，兼具便携性和高画质。比如索尼RX1系列和富士X100系列就是高画质DC的典型代表，它们有媲美专业相机的感光元件和镜头，画面质量与专业相机并无差异。当然它们也存在明显的问题，受到体积的限制，内部空间极其有限，多数都采用定焦镜头或小变焦比镜头以保证画质，所以可以拍摄的题材有限。同时它们更加紧凑的按键排布、更小容量的电池、更易损坏的机身，导致整体的操作性和耐用性都不如专业相机。最后不可忽略的还有其高昂的价格，建议有一定摄影经验后再考虑它们。

高画质DC的优点：

1.小巧、高画质；2.几乎没有快门声。

高画质DC的缺点：

1.价格相对昂贵；2.无法更换镜头，适用场景少；3.几乎没有额外升级的潜力。

索尼 RX1RII

徕卡 Q2

3. 单反相机

在过去几十年中，单反相机一直都是专业摄影设备的代名词，以至于关于单反相机选择的讨论从来没有间断过。其实单反相机可以很专业，也可以很平价，它最重要的特点就是通过镜头后方一面成45度角放置的反光镜实现了无视差的取景，兼容所有焦段镜头，同时可以实现高速的多点自动对焦和高速连拍。因此，在过去的几十年间成为职业摄影师的标配。

不过单反相机的专业地位，在过去的5年中已经被无反相机超越，过去的传统优势已经不再。如果你已经拥有很多的单反器材，或者预算有限希望购买二手器材，那么单反相机依然值得推荐。但如果从头开始选购，那么应该更加谨慎一些，毕竟相机的未来属于无反相机。

单反相机的优点：

1.专业机型画质优异；2.性能稳定、可靠，如果去一些特别恶劣的环境拍摄，顶级专业单反相机依然有很大优势；3.单反相机系统拥有从超广角到超长焦各式各样的专业镜头，并且由于市场存量很大，有很多质优价廉的二手产品。

单反相机的缺点：

1.器材本身的体积和重量都偏大，加上其他的附件，整套设备给摄影师带来很大的负担；2.与无反相机相比，单反相机的发展已经达到上限，可升级余地不大。

4. 无反相机

无反相机是相对于单反相机而产生的一个概念，它是近几年迅速崛起的类型。其中以索尼的A系列微单相机最为成功，因此大家也经常把无反相机称为微单。不过需要补充一点，微单其实是索尼创造并且经过注册的独家专用名称，就像我们都知道宝丽来相机是即显像胶片的发明者和主要使用者，但却不能将这种类型的相机都叫作宝丽来，因为富士也有类似的产品。与之类似的情况，严格地说，只有Jeep公司生产的越野车才叫吉普车。

无反相机是CMOS感光元件技术高速发展的产物，它其实就是使用数字技术代替了单反相机上繁杂的机械取景结构，延伸出的一个相机系统。它的感光元件、取景方式、操作方式、镜头系统的组成与单反相机大相径庭。得益于结构上的优化，无反相机不仅在体积和重量上体现出显著优势，同时由于镜头卡口到感光元件的距离更短，它的镜头在同样优秀的画质标准下能够做得更加小巧。此外，由于它的法兰距足够短，还能转接很多老镜头，特别是一些经典的专业电影镜头，所以也受到视频工作者的喜爱。

无反相机的优点：

1.体积小巧、重量更轻；2.高画质；3.采用电子取景，所见即所得；4.视频功能强大，能够胜任多数专业视频拍摄任务；5.强大的镜头转接能力。

无反相机的缺点：

1.专业镜头群可选择余地有限；2.整体防护、耐用性与顶级单反相机还有一定距离。

富士 GFX 100S 中画幅无反相机

索尼 α1 全画幅无反相机

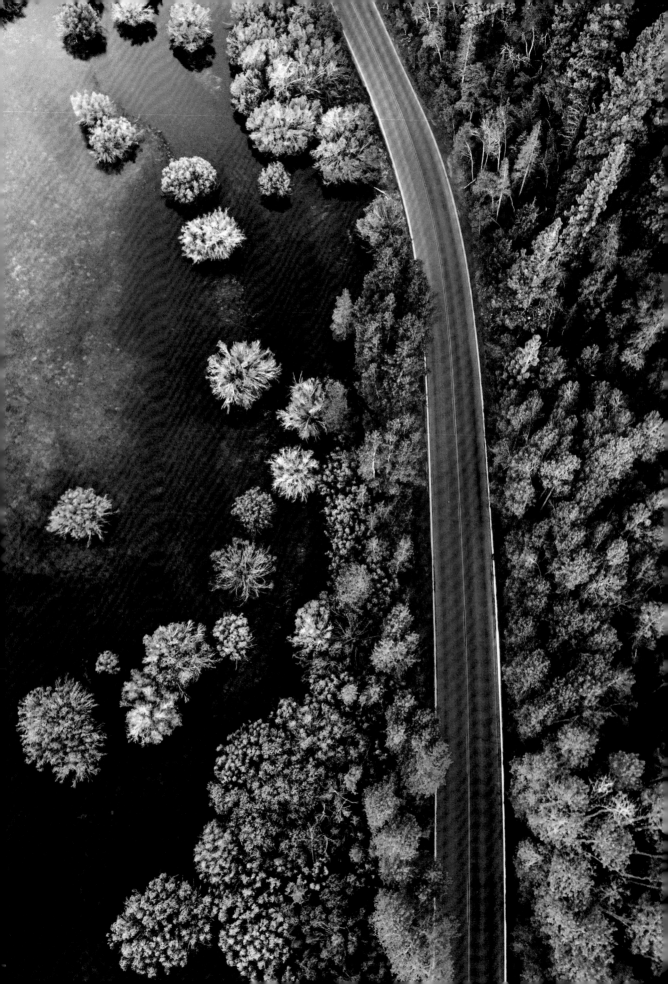

减轻红眼/自拍指示灯 启动减轻红眼功能，在进行闪光摄影时该指示灯点亮。在夜晚或光线较暗的室内用闪光灯拍摄人物时不容易引起红眼现象。此外，自拍时该指示灯闪烁。

快门按钮 半按快门按钮可实现自动对焦，完成对焦后，再全按快门进行拍摄。

手柄 用于持握相机。

反光镜 单反相机取景系统的重要组成部分。入射光线通过反光镜向上反射至五棱镜，再通过目镜实现光学取景。拍摄时反光镜抬起，无法进行取景。

内置闪光灯 在需要时可弹出闪光灯进行补光。

镜头安装标志 将镜头卡口处的镜头安装标志对准机身上的镜头安装标志，即可将镜头旋入卡口。红点为全画幅镜头安装标志。

闪光灯弹出按钮 弹出相机内置闪光灯。

镜头释放按钮 按下该按钮的同时转动镜头，可将镜头卸下。

镜头卡口 用于镜头的安装。不同品牌的单反相机有不同的镜头卡口。不同卡口之间不能通用，需要用转接环进行转接。

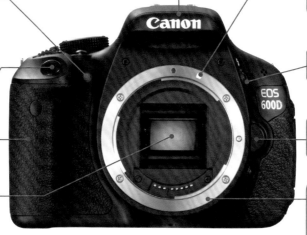

眼罩 使眼部贴近取景框观察时更为舒适。

取景器目镜 利用光学取景器可以看到当前拍摄的景物，并利用自动对焦点进行对焦。取景器中还显示其他相机设置信息。

<MENU>菜单按钮 通过菜单可设定各种可选设置，包括照片风格、日期/时间、自定义功能等。

液晶监视器 用于查看相机设置及回放图片。

曝光补偿按钮 用于调节曝光补偿。

屈光度调节旋钮 左右转动旋钮，可调节取景器屈光度，使之适应不同使用者的视力，能从取景器中看到清晰的图像。

自动曝光锁/缩小按钮 在拍摄模式下，按下该按钮可以锁定曝光，便于重新构图拍摄。在回放模式下，可对图片进行缩小观看。

自动对焦点选择按钮/放大按钮 在自动对焦拍摄模式下，按下该按钮并转动主拨盘（或方向键），可进行对焦点选择。在回放模式下，可对图片进行放大。

<SET>设置按钮、方向键 可快速进行一些常用设置的更改。在放大查看照片时可上下左右移动照片进行细节查看。

删除按钮 用于删除所拍摄的图像。

回放按钮 按下该钮，将显示最后拍摄的图像或上次最后查看的图像。按左右方向键可查看前后图像。

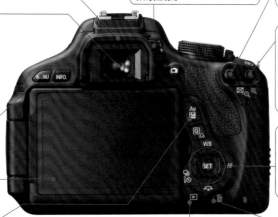

对焦环 在手动模式下，转动对焦环可进行对焦。部分镜头在自动对焦模式下也可通过转动对焦环调节对焦。

镜头对焦模式开关 用于自动对焦模式（AF）和手动对焦模式（MF）的切换。

防抖功能开关 用于开启或关闭镜头防抖功能。

背带环

闪光同步触点接点

热靴 用于连接外置闪光灯进行拍摄。

显示按钮 用于开启或关闭机背显示屏。

主拨盘 用于快门速度、光圈值、自动对焦模式、驱动模式、测光模式、自动对焦等多种拍摄参数的调整。在回放模式下可进行多张照片跳转。

ISO感光度设置按钮 用于设置相机感光度。

电源开关 用于开启或关闭相机电源。

模式转盘 分为基本拍摄区和创意拍摄区两个功能区域。
基本拍摄区（人像、风光、微距、运动、夜景人像、闪光灯关闭） 简易的自动拍摄模式，选择与当前场景相应的拍摄模式即可实现较好的拍摄效果。
创意拍摄区（程序自动、快门优先、光圈优先、手动曝光、景深优先模式） 由拍摄者有意识控制各种拍摄参数，得到预想的效果。

音频、视频输出/数码端子

遥控端子

外接麦克风输入端子

HDMI mini 输出端子

SD卡插槽 插槽盖向机身后方滑动打开插槽盖后，可以装入或取出SD卡。

花絮：手机摄影的无限可能

能不能用手机学习摄影，进而创作出好的摄影作品？

答案显然是肯定的。手机摄影的兴起，是数码相机取代胶片相机之后，摄影器材领域最具革命性的变化。

尤其是随着2010年美国苹果公司发布了iPhone 4智能手机，手机摄影迎来了井喷式的发展。随之而来的不仅仅是手机摄影本身在硬件上的提升（一些手机甚至达到了1亿像素），各种手机App也极大地扩展了手机拍摄的可能性，开创了全民摄影的新时代。

从大约2012年开始，掀起了一个职业摄影师用手机拍摄的流行大潮，非常多的职业摄影师尝试使用手机进行严肃的创作，甚至使用它来工作。依靠这小小的手机，就能拍摄出震撼世界的作品。

2014年，我们专门出了一本书就叫《手机拍的！》，里面使用了大量全球摄影师用手机拍摄的重要选题，比如美联社摄影师使用手机拍摄的阿富汗战地系列、日本摄影师使用手机拍摄的福岛核辐射泄漏事故系列等重大社会题材的报道，也有严肃的肖像摄影，当然也有轻松的旅行摄影和女性自拍之类的内容，结果也大受读者欢迎。

以至于我们经常说，手机摄影是摄影爱好者与没钱拍照片，或者没时间拍照片做斗争后的最终解决方案。

从2015年起，我们的团队开始为小米手机拍摄样片，从中也可以更好地感受到手机技术和摄影艺术之间愈发紧密的联系。

虽然和可换镜头的相机相比，目前手机摄影依然受到相当多的技术限制，但是我们相信，你在本书中获得的大多数知识都可以应用在手机摄影中，让你使用手机也可以拍出令人惊艳的作品。

在这里，我们要特别提到郑顺景先生，他曾经是我们团队多年的读者，后来也数次作为摄影师参与我们的拍摄工作。在他的个人社交平台中，可以看到他在世界各地使用手机创作的灵活多变的风格。下页这两张照片是他为小米5S手机拍摄的样片。

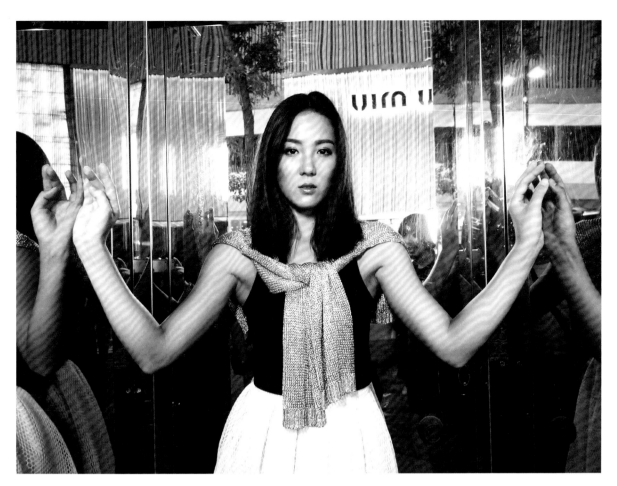

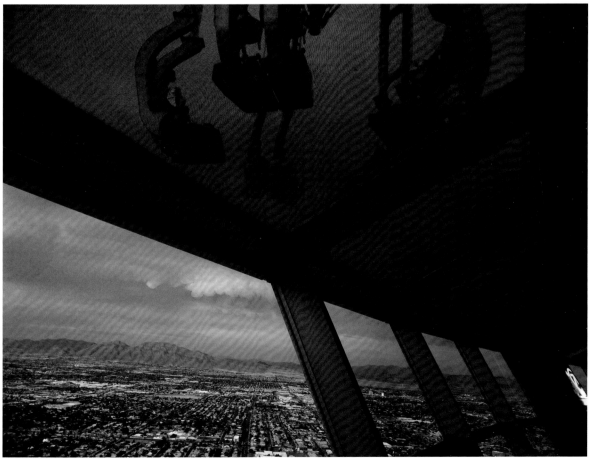

镜头参数中的学问

1. 焦距

1）焦距是什么

从光学角度来说，焦距指的是从透镜的光心到焦点间的距离。不过由于镜头是由一系列镜片组构成的，它的光心并非镜头内部的绝对中心位置，而是光路上的一个虚拟的交汇点。所以你会发现广角镜头并不一定就很短小，很多长焦镜头也并不比广角镜头大很多。对于所有新手来说，只需要知道在同一款相机上，焦距越短视角越广，焦距越长视角越窄就足够了。

2）物理焦距与等效焦距

在选择器材的过程中我们还会遇到物理焦距和等效焦距这两个概念。物理焦距指的是镜头真实的焦距数据，它是一个客观的光学数据；等效焦距则是根据相机画幅不同，经过换算得到的一个相对数据。

由于35mm画幅（数字全画幅）的相机被广泛认可和使用，被专业摄影师和摄影爱好者们共同认可。所以通常会以35mm画幅所使用某个焦段镜头得到的画面视角作为基准，并将其他画幅相机的相同视角画面使用的镜头作为等效焦距镜头，而其中数据的转换关系就是镜头系数。

例如，全画幅相机使用50mm的镜头，要得到相同的画面视角，APS-C画幅相机就使用约35mm的镜头（镜头系数1.5），M4/3系统则使用25mm的镜头（镜头系数2）。此外，智能手机镜头往往使用的也是等效焦距。例如，iPhone 12的超广角镜头的等效焦距就是13mm，拍摄视角是120°。

等效焦距相同，全画幅相机背景虚化更明显　　　　等效焦距和光圈相同时画幅越小景深越大

3）焦距与镜头的分类

按照镜头的视角宽度，我们通常把镜头划分为：超广角、广角、标准、中焦、长焦、超长焦这样6个区段。不需要死记硬背，如果有机会，可以购买或租赁一支超大变焦比的镜头，使用它拍摄一段时间就很容易理解不同焦距在镜头语言上带来的不同。

·超广角镜头： 焦距小于24mm（比如14mm、18mm镜头）的镜头称为超广角镜头，这类镜头在带来宽广视角的同时，也营造出强烈的视觉冲击力，但同时也难以避免地会带来光学形变。在旅行、建筑、风光、新闻摄影领域应用广泛。

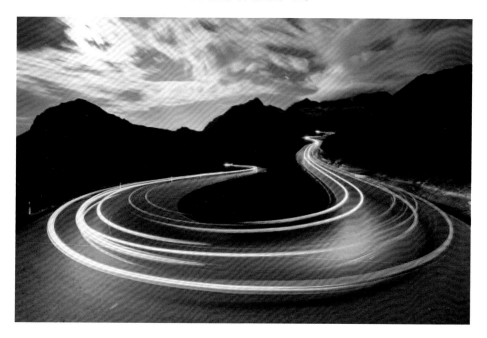

　　·广角镜头： 焦距介于24mm到35mm之间，它同样视角广阔，但是没有超广角那种夸张的透视效果，形变不会太过明显，更加易于掌控。由于它的视角与我们双眼观看的范围类似，因此备受喜爱。特别是35mm和28mm镜头，如果只允许使用一支镜头，在它们之间选择是个好主意。

·标准镜头：我们把全画幅（36mm×24mm）对焦线长度43.2mm附近焦距的镜头定义为标准镜头，这个焦段的镜头视角与我们单眼观察的视角相当。画面效果自然，符合人眼透视习惯，没有太多光学形变。由于它的镜头结构比较简单，即便最廉价的产品也会有不错的画质，因此通常是购买镜头时的第一支定焦镜头，普及程度与35mm镜头并驾齐驱。

·中焦镜头：焦距介于75mm到135mm之间，视角范围不大，很适合于拍摄特写或者局部特写的画面。使用它时通常与主体的距离在1～4m之间，因此透视效果尤其适合拍摄人物肖像。所以85mm、100mm、135mm的大光圈定焦镜头通常也被称为"人像镜头"。此外，也有很多优质的90mm和100mm微距镜头。

· **长焦镜头**：焦距介于135mm到300mm之间，主要用于拍摄中远距离的主体。在风光摄影、舞台摄影、体育摄影、新闻摄影、野生动物摄影领域都有广泛的应用。

· **超长焦镜头**：焦距在300mm以上的镜头则统称超长焦镜头，可以拍摄远距离的主体。奥运会或世界杯的时候，场边那一片白色或黑色的"大炮"都是超长焦镜头。除了大型体育赛事，在野生动物摄影中超长焦镜头也常常被当作该门类的"标头"在使用，在制作《万兽之灵：野生动物摄影书》时我们采访著名野生动物摄影师奚志农，他最常用的镜头就是佳能EF 500mm f/4L IS II USM。

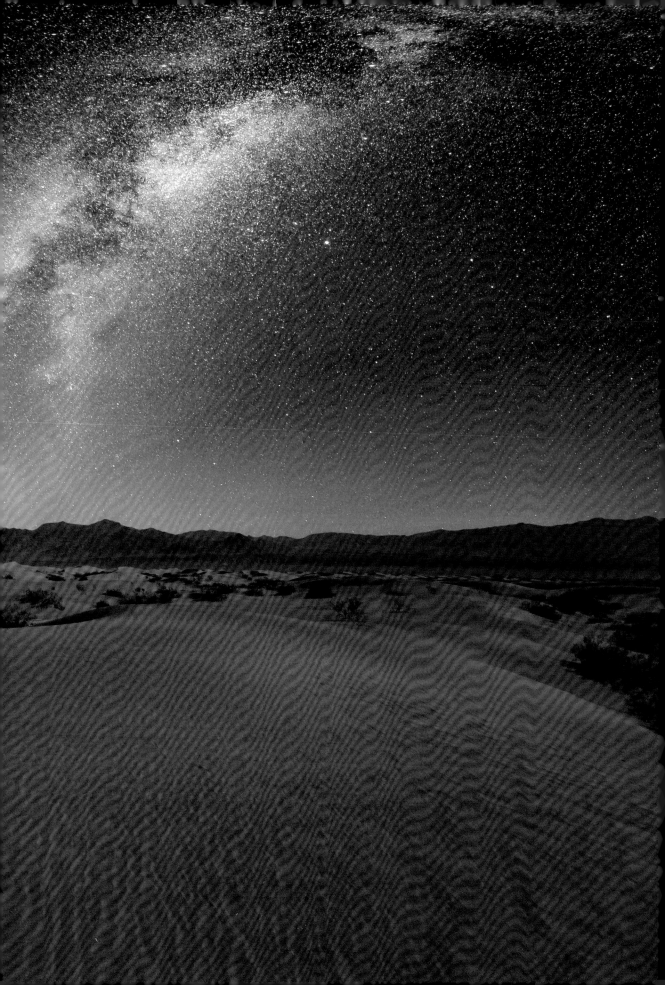

花絮：镜头视角

镜头视角指的是一支镜头在感光元件上的对角线视角，它比单纯地用焦距衡量视角的广与窄更专业。因为即便是同一支镜头，它在不同画面、不同画面比例的相机上呈现出的视角都是有所差异的。比如，当我们用全画幅相机拍摄3：2的照片和16：9的视频时，即便是同一支镜头，它呈现出的实际视角宽度也是有所差异的。所以在拍摄电影或使用技术相机时，严谨的摄影师往往都会参照镜头在对应器材上的视角参数做出判断。

如果你希望尝试学习精确掌控视角，可以使用"视角＝2arctan（$d/2f$）"公式来计算。其中d为传感器对应宽度边的长度，水平视角用长边长度，对角线视角用对角线长度，f为镜头的等效焦距。对于普通镜头，物距远大于像距的，就是物理焦距。对于微距镜头，则要根据放大倍率对物理焦距进行校正（公式略）。

例如，50mm标头在全画幅感光元件上，对角线尺寸为43.27mm，代入上式，视角＝46.8°。同样的50mm镜头，APS-C画幅感光元件尺寸则为23.6mm×15.8mm，对角线长度为28.4mm，代入上式，视角＝31.7°。

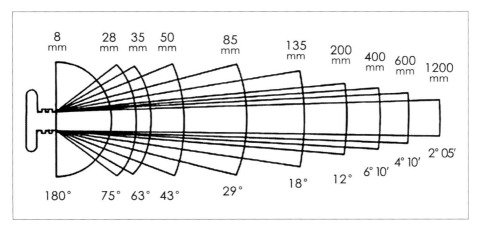

镜头焦段与视角对比图

2. 光圈值

光圈是镜头上控制光线进入量的部件之一，通常使用光圈值f表示光线进入的多少。光圈值=镜头焦距/镜头有效通光口径的直径。

对于摄影新手，暂时只需要记住f值与进光量成反比即可。f值越小，镜头的光圈越大，进光量越多；反之f值越大，对应的光圈越小，进光量越少。所以通常会说，f/1.4是大光圈，f/8是小光圈。

光圈除了会影响进光量，更重要的是控制景深的大小，也就是对焦点之外的清晰程度。我们经常会提及的背景虚化效果，就与景深相关。当你使用一支50mm f/1.4的定焦镜头，并使用f/1.4或f/2的大光圈拍摄时，就很容易拍摄出有着漂亮虚化背景的照片。当然光圈的作用还不止于此，由于镜头的光学特性，不同的光圈下镜头的成像质量也会发生不小的变化，所以对于专业摄影师来说，光圈大小的选择需要对整个拍摄场景有所判断，这需要较长时间的经验积累。

3. 景深标尺

1）景深和景深标尺

景深指的是完成对焦后，焦点前后这一段清晰的影像范围。如下图所示，A段为前景深，B段为后景深。通常后景深大于前景深，约为前景深的两倍。而景深标尺则是关于景深大小的对照表格，你拿到一支手动对焦镜头，除焦距、最大光圈值外，在对焦环附近就可以看到它，根据它可以很容易地看到与光圈数值对应场景中清晰的距离范围。当然，现在很多的自动对焦镜头因为结构的问题已经取消了景深标尺，多少有些让人感到遗憾。

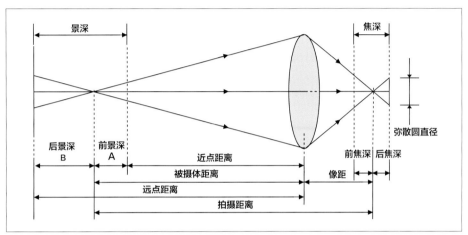

景深与相关因素的关系示意图

2）影响景深的因素

控制景深是摄影创作中很重要的方式，它同时也是构图的一部分。精准地控制景深可以更好地为作品的表达服务，恰到好处的景深可以达到虚实之间的质感平衡。

影响景深的因素主要有光圈、镜头焦距、对焦距离和相机画幅。

· 光圈

同样的焦距和拍摄距离下，光圈越大，景深越小；光圈越小，景深越大。相机厂家会生产一些极其昂贵的超大光圈镜头，其卖点就是大光圈下的漂亮虚化效果。

光圈越大，虚化效果越明显

光圈越小，景深越大

·镜头焦距

在相同的拍摄距离下使用相同的光圈值，焦距越长，景深越小；焦距越短，景深越大。长焦镜头即使在f/11的小光圈下也很容易形成背景虚化，而16mm的超广角镜头，即便在f/4这样的大光圈下依然有极大的景深。

光圈相同时焦距长，景深小　　　　　　　　　　光圈相同时焦距短，景深大

·对焦距离

使用同样的光圈和焦距，对焦距离越近，景深越小；对焦距离越远，景深越大。当你拍摄近处的小花时，背景就容易产生明显的虚化；但拍摄远处的风景则看不到明显虚化。

对焦距离近，小光圈也能产生明显的虚化（f/8）　　　对焦距离远，即便光圈很大也不会有明显虚化（f/2）

·相机画幅

其他因素相同时，相机的画幅越大，景深越小。智能手机由于感光元件太小，很难实现光学上的虚化效果，而全画幅相机则能够轻松地拍摄出背景虚化的照片。

同等条件下，CMOS 面积大，虚化效果好　　　　同等条件下，CMOS 面积小，景深大

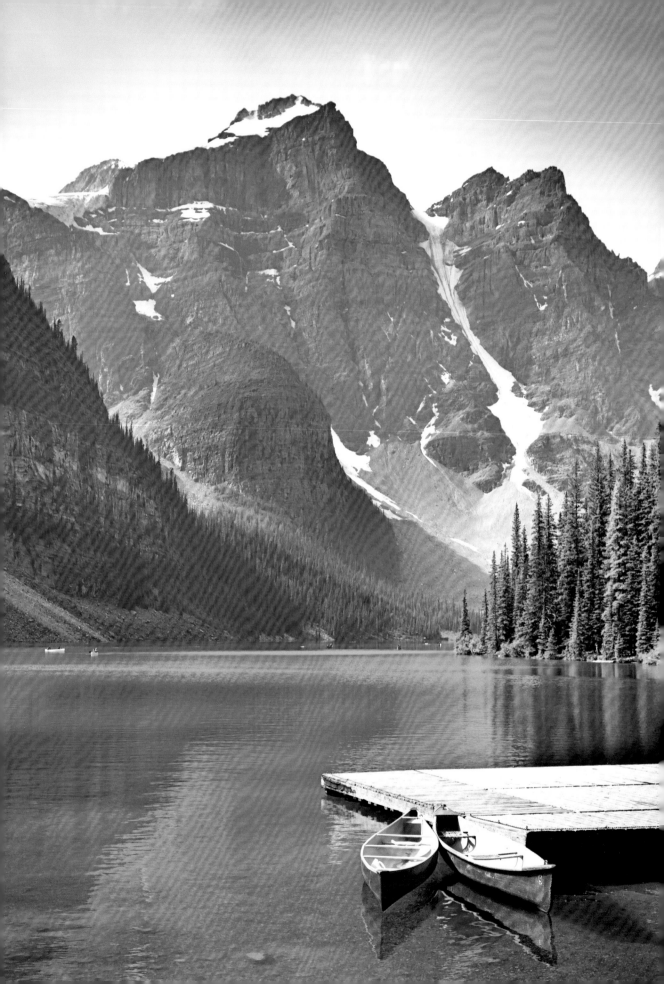

变焦镜头与定焦镜头

相机的镜头分为定焦镜头和变焦镜头，其中最主要的差异就在于镜头的焦距是否可变。在胶片时代，由于技术和材料的限制，定焦镜头在画质上有绝对的优势，因此那个年代的摄影师几乎都偏向使用定焦镜头。而现在，变焦镜头的技术已经有了质的提升，不少专业变焦镜头已经可以和中端定焦镜头一较高下。因此对于多数摄影爱好者，建议优先选择一支高质量的变焦镜头。例如，24～105mm或24～120mm这样高频使用的焦段就能够满足大多数的日常拍摄需求。可以在有一定拍摄经验之后，在实际拍摄过程中寻找自己需要解决的问题，然后有目的性地补充购买一到两支定焦或变焦镜头。

1. 画质优先选定焦

如果你需要足够好的画质，那么定焦镜头依然是唯一的选择。专业定焦镜头由于不需要在成本上有过多妥协，因此它可以对不同的拍摄距离以及各个光圈挡位的画质都做出优化，从而在不同场景的运用中都能得到比变焦镜头更好的画质。

此外，在大多数情况下，定焦镜头的尺寸和重量都优于同等画质的变焦镜头。当然也有像蔡司OUTS系列这种"巨大"的镜头，但它换来的是无可比拟的极致画质，是民用镜头领域的一个高峰。

2. 便携和复杂环境选变焦

变焦镜头除了更适合新手学习使用，同时也适用于需要快速切换焦段，或者对于器材整体重量和体积有所限制的场景。新闻摄影、野生动物摄影、旅行摄影时常面临这些情况，因此会大量使用变焦镜头。

廉价变焦镜头使用得当也有不错的画质

当代变焦镜头都是计算机建模设计的产物，已经尽可能避免或弱化了变焦镜头结构上的缺陷，可以在画质、体积、成本上达到一个绝佳的平衡。因此在选择变焦镜头时，应该着眼于拍摄本身，而镜头分辨率是否可以达到"数毛"的水准，边缘画质是否足够好，不是你选择它的决定因素。在实际拍摄中，受到专业摄影师欢迎的变焦镜头常常不是画质最好的那支。比如尼康和佳能的28-300mm、索尼的24-240mm这种大变焦比的镜头，虽然它们的画质相对平庸，但在旅行中什么都能拍到，也成为不少专业旅行摄影师的最爱。

器材的维护与清洁

相机虽然是精密光学设备，但它总的来说并不是很娇气的产品，正常使用的小磕碰、磨损都是很平常的事情。不过对于它的日常维护就不能太随意，坚固的外表下，器材的内部或者光学表面反而是特别容易损坏的地方。

1. 清洁工具

清理光学镜片和CMOS上的灰尘和污渍要格外小心。

常用的器材清洁工具主要分为接触型和非接触型。我们最常用的气吹属于非接触型，高级一些的压缩空气除尘罐也是非接触型的，而柔性毛刷、超细纤维镜头布则属于常备的接触型清洁工具，这些工具足以用于最简单的日常维护。而当器材被污渍污染时，特别是相机感光元件、目镜、镜头的镜片需要清洁时，感光元件清洁棒、镜头湿纸、镜头笔、镜头水则是最有效的工具。

- **户外环境**：气吹、超细纤维镜头布、镜头笔或镜头湿纸。
- **家中**：气吹、超细纤维镜头布、感光元件清洁棒、镜头湿纸。

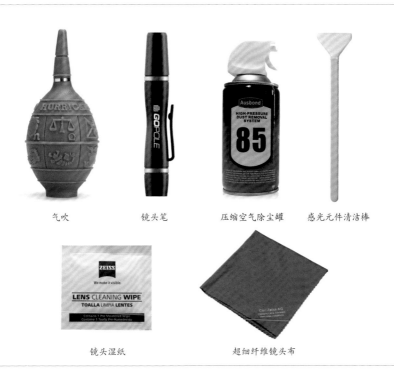

气吹　　　　镜头笔　　　压缩空气除尘罐　　感光元件清洁棒

镜头湿纸　　　　　　超细纤维镜头布

·**专业清洁：** 压缩空气除尘罐、超细纤维镜头布、感光元件清洁棒、镜头水、脱脂棉球或专业镜头纸、防静电手套。

镜头笔是户外拍摄时很好用的清洁用品，它利用极细的炭粉末来吸附油渍，清洁效果很好，但是耐用度比较有限。对付比较难缠的污渍，我们最推荐使用镜头湿纸。特别是蔡司出品的湿纸，品质相当好，并且便宜、易用，与超细纤维镜头布是清洁的绝配。

不建议使用酒精清洁机身，因为酒精属于有机溶剂，很容易导致相机上的饰皮变硬、脱落。此外，麂皮和市场上很便宜的镜头纸都是已经过时的产品，最好不要使用它们，用它们擦镜头几乎是百分之百地损坏镀膜。

2. 如何清洁镜头

镜头清洁虽然简单，但依然有一些需要注意的原则和流程。

首先，镜头最好是吹而不是擦，尽量先用气吹吹掉浮尘。如果没有连片的油渍，又没有专门的设备和清洁的环境，则尽量不要擦镜头。可以养成随身带一个气吹的习惯，将灰尘吹走即可。

假如镜头上有油渍确定要擦镜头，也要先用气吹或镜头软毛刷清理镜头上的大颗粒灰尘（或者将镜头纸卷成纸卷，中间撕开，用撕口形成的毛刷轻轻地刷）。如果镜头上只有很少的油渍，那么使用镜头笔或者超细纤维镜头布轻轻擦拭，基本就能清除。

如果遇到严重的污渍或者水渍，那么就需要使用镜头水来清洁。用医用脱脂棉（或专业镜头纸）加镜头水（不要把镜头水直接滴到或喷到镜头上），或者直接用镜头湿纸都可以。擦拭镜头要从镜头中间慢慢往外旋转，当污迹清除再使用干的脱脂棉或干净的超细纤维镜头布重复以上动作，直到没有水渍。

先用气吹清理大颗粒灰尘

将湿纸揉成团再转圈擦拭

3. 清洁 CMOS

CMOS是数码相机的核心部件，虽然它并不容易损坏，但一定要使用专业的清洁工具来处理，切忌使用来源不明的产品。

通常对CMOS进行清洁都是因为沾染了灰尘，这种情况下使用专用的压缩空气除尘罐来吹一吹就可以解决。当然压缩空气除尘罐的使用也有讲究，通常要间断式地清洁，不要

连续按住释放按钮不放，这样会减弱清洁的效果。此外，不可以倒置压缩空气除尘罐，也不可在不洁净的地方清洁。最好不要使用气吹来清洁，因为它们都需要先吸气再喷出，这个过程可能会吸入灰尘造成CMOS的二次污染。

如果CMOS有比较严重的污染，那么则可以使用对应尺寸的清洁棒，主要是APS-C和全画幅两种规格。它们均为一次性使用产品，不可重复使用。用前也需要先用气吹或压缩空气除尘罐吹一吹CMOS（因为有后续清洁，因此使用气吹也没问题），避免大颗粒的灰尘残留划伤保护玻璃。之后再用清洁棒来回一到两次去清洁CMOS，如果还有灰尘要重新开封一支清洁棒来清洁。假如反复清洁也不行，那可能就是油性的污迹，那就需要配合专用的CMOS清洁液来使用，最好预先仔细研究使用方法。当然最好还是交给专业人士来清洁最为保险。

此外，最好谨慎使用市场上的"果冻笔"产品，因为曾经出现过使用不当，造成相机低通滤镜损坏的案例，也有一些使用者使用它之后有残留物。

先用压缩空气除尘罐吸走灰尘　　　　　　　　　　用清洁棒来回一到两次清洁

4. 器材的存放

摄影器材的存放条件是避免直射阳光、通风透气、干燥。在北方大部分地区，由于气候干燥，书柜或摄影包本身就是很好的器材存放处，并不需要刻意购买防潮箱，往往有一些比较老的器材在过于干燥的环境中还会出现蒙皮开胶、龟裂的情况，反而对器材不利。而在南方地区，尤其是梅雨季节的时候，气候非常湿润，这时就一定要使用防潮柜来存放器材，否则镜头长霉是很难解决的问题。

专业防潮柜的价格一般较高，多数人根本没必要使用。建议大家买一个比较便宜的防潮箱就可以了，它们通常会配备一个可循环使用的电子防潮器，时不时将器材放进去干燥一下就行。当电子防潮器的硅胶由蓝色变成粉红色，则说明已经吸收了较多的水分，需要插电进行烘干。

重要提醒：其实相机本身没那么娇气，只要你坚持经常使用它们，真的很难出现问题。往往许多器材都不是用坏的，而是存坏、放坏的。

第3章 摄影基础知识

曝光

1. 影像的获取

理解曝光过程是摄影入门很关键的一步。对数码相机而言，影像的形成是由入射光投射在感光元件CMOS（全称：互补式金属氧化物半导体）上，转变成强度不一的电流信号，再由相机处理器转换成可识别的图像文件，并加以存储的过程。

对同一场景而言，光线进入到相机的量越多，则形成的电流信号也越强，而这个光线进入的总量则与光圈、快门速度有关。但在实际拍摄当中，我们会受到光圈和快门使用上的限制，所以又引入了感光度（ISO）的变量来机内放大已经获得的电流信号。这也是为什么ISO越高画质则越来越差的原因，因为电流信号放大的同时电流噪声也被放大。

想最终得到一张曝光还不错的照片，所依靠的即是被称为曝光三元素的光圈、快门速度和感光度的值。

当然，影像获取并非随机确定的变量，需要使用怎样的三个值才能得到亮度合适，也就是常会听到的所谓"曝光准确"的照片，相机的测光功能可以给我们很大帮助。

2. 光圈

在上一章"镜头参数中的学问"部分的讲解中，我们大致介绍了镜身上的光圈值（f值），它其实是一个光圈"系数"的概念。曝光中的光圈其实指的也是光圈值，它主要代表我们对于光线进入量的控制，f值越大，光圈越小，进光量越少；f值越小，光圈越大，进光量越多。不过也正因为f值是光圈"系数"，因此每一挡光圈也并非等比例。我们常用的大概有f/1、f/1.4、f/2、f/2.8、f/4、f/5.6、f/8、f/11、f/16、f/22、f/32、f/64这样一些光圈值，它们之间都相隔一挡。一挡的意思就是，每当你增大一挡光圈（感光度不变），进光量会增加一倍，相机的快门速度就需要相应增加一倍。

要特别提醒注意的是，光圈虽然是一个控制进光量的机械结构，但我们并不会只是简单地在暗的时候增大光圈，或者在太亮的时候缩小光圈。摄影师主要通过选择不同的光圈值来控制镜头的景深。初学摄影，如果能用好景深，会让你的照片产生一次质的飞跃！

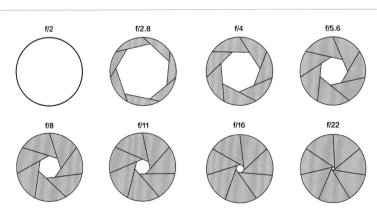

光圈大小和f值变化的示意图

f值越大，景深越小；f值越小，景深越大。例如，拍风景时无论光线如何我们都尽量使用小于f/8的光圈；而拍人像时，就算光线非常好，我们也很少使用f/11这种景深很大的光圈。

控制好光圈还能让镜头表现出更好的成像质量。同时多数镜头在较大光圈时，画质也总是相对普通。多数镜头当光圈缩小到f/8、f/11则可以达到最优光圈，就算是比较廉价的定焦镜头，在最优光圈下成像质量通常也都还不错。

正是由于环境亮度、景深需求、画质优劣这样三个因素的综合影响，最终决定了我们要选择哪一个光圈值。优秀的摄影师都有自己的一套光圈选择方法，特别是对于自己最常用的几个焦段，对于画面效果更是拥有精确的预想能力。多拍摄一些照片之后你也就能明白其中的差异，形成自己的影像风格。

3. 快门

快门（此处指快门结构，注意与下文提到的"快门速度"和"快门按钮"相区分）相当于一扇门，当它打开的时候光就会进入相机内部，投射到感光元件上，而当它关闭的时候，光线就被隔绝在外面。快门从开启到关闭这段时间称为快门速度（与曝光联系起来时直接简称为"快门"），每一挡快门速度之间都是倍率关系。比如说，比1/2s更快一挡是1/4s，1/125s与1/250s也相差一挡。

快门速度除了能直观地影响光线的进光量，还对成像清晰度有一定的影响。较快的快门速度能够更好地凝固被摄主体的瞬间，特别是对于运动当中的主体，更快的快门速度能将让它拍成清晰、凝固的影像，同时减少抖动对于画面清晰度的影响，当然整体的进光量也会成倍减少。而较慢的快门速度则会增加因相机不稳或者主体运动而造成成像模糊的风险，有时甚至造成拍摄失败。不过，慢速快门形成的有规律的慢速虚化又是拍摄技巧的一种，以后我们会有机会学到。

与光圈一样，快门速度的选择同样影响画面的整体效果，尤其是运动题材的拍摄，在体育摄影中1/2000s与1/125s捕捉的画面可能差别极大。

左图为帘幕快门，右图为镜间快门

4.感光度

在曝光的三元素当中，光圈和快门虽然都只是增减光线的量，但是仔细研究之后它们关乎你对整体画面感觉的品位斟酌，其实并非一件特别容易的事情。而感光度真的就简单太多了，我们不用太过于担心它是不是对于拍摄有很多的影响。

总的来说，感光度更像是曝光三元素中的"限制阀门"，它是感光元件对光的敏感程度的一项指标，胶片时代它固定由胶片本身控制，而在数码相机中它可以在相机内设置调整。感光度越低，其敏感程度就越低，画质也越好，反之亦然。因此它主要是影响画面的质量，如果你希望拥有更大的自由操作性能（光圈、快门可选择范围更广），那么可能就要适当降低整体画质。而当你选择以画质为优先，那么在光圈、快门上的选择就很少了，很可能光线不够好时就要用更大的光圈和更低的快门速度。

感光度的量化标准体系称为"ISO"，它是国际通行的标准之一，一般我们会用ISO100、ISO200这样的方式来表示感光度。与快门速度一样，每挡感光度数值之间都是倍

佳能5D Mark II在ISO6400下的成像效果

100%细节效果（降噪前）

100%细节效果（降噪后）

数关系，在现有值基础上每增加一倍，我们就说感光度增加一挡。而每增加一挡感光度对应地就是更高一挡的快门速度或更小一挡的光圈值。

通常我们认为ISO400及以下的感光度算是较低的感光度，而高于ISO800则算是较高的感光度。光线充足时，比如白天的室外，应该用尽量低的ISO（100～200之间），以发挥相机最优的成像画质。而在光线条件不足的情况下，就应该设定更高的ISO（尽量不超过1600，某些高感特别好的相机ISO不超过6400）以得到一个能够使用的快门速度。但依然需要平衡光圈、快门和ISO，既要拍到画质还不错的照片，也要保证足够的快门速度和景深。

花絮：感光度与画质的关系

我们已经知道感光度对画质会有影响，但实际情况并不是那么简单。其实不同题材对于画质的需求是有差别的，一部分题材可能对于色彩的噪点并不是那么苛求，比如新闻摄影、体育摄影、旅行摄影，这时我们可以使用较高的感光度拍摄。但是商业摄影、风光摄影对于色彩、细节的画质要求非常高，即便高感很棒的相机也应该尽量使用更低的ISO。

感光度对于画质的影响也是多重的。随着感光度的上升画面噪点会有所增加，这或许是你已经知道的事情，而噪点并不是匀速增加的，通常它们都是在某一个ISO值上突然明显起来的。根据我们的经验，主流的全画幅相机噪点明显增加是在ISO1600左右，APS-C画幅或更小画幅机型则是在ISO1000左右。再向上提升感光度就是考验相机高感光性能优劣的时刻，而对于多数器材而言ISO6400就是感光度的"天花板"，再往上通常都很难再得到看着还行的照片，除非你的照片只打算放在手机里观看。

当然这还不算完，噪点是对于画质比较显性的影响，而色深度、宽容度则是感光度提升对画质影响更大，但我们不易察觉。色深度和宽容度对于画质的影响通常都是在后期阶段才逐步显现出来的，特别是使用RAW格式冲图时，感光度偏高的照片色彩往往都很暗淡。当然这不是指色彩的饱和度低，而是色彩"不实"，感觉轻飘飘的。同时照片的过渡很平淡，层次感不强，高光到暗部的质感呈现不太好，而且这些问题都是没办法后期调整再校准的。它们都是色深度和宽容度损坏的综合体现，关乎整个画面的品质，这些问题通常只能通过使用低感光度来解决。

感光度的使用建议：

· ISO100～ISO400：

这个范围内相机的细节、色彩、宽容度都不错，如果需要高品质的影像呈现，那么最好将感光度限定在此范围内，而快门速度和景深的问题则根据环境进行调整。当环境光确实不充足时，十有八九需要借助三脚架和闪光灯布光的方式来做补偿。

· ISO400～ISO1000：

该范围内的画面细节依然是丰富的，宽容度也不会有明显的下降，但色深度，或者说是相机色彩表现的品质开始下降。当ISO为1000时，这是高质量影像的边界，若再向上提升ISO，画面的品质已经没办法达到优秀的状态。如果你需要拍摄风景照片或者精细的环境肖像照片，建议不要超出这个范围。

· ISO1000 ~ ISO1600：

这是许多数码相机保持细腻成像效果的极限，特别是高像素相机，如果没有特殊的拍摄限制，建议感光度设定不要超出该范围。对于人文纪实类照片，ISO1600应该作为常规的极限值，这样还能在后期处理的过程中对色彩进行一定的弥补，放大输出也不会有太大的影响，算是一个画质与适应性的分界点。

· ISO1600 ~ ISO6400：

在这个范围之内，相机的噪点很明显，色彩和宽容度都有较大幅度的下降。不过由于这时通常都是拍摄夜景或者室内环境，用于旅行拍摄或者家庭记录是完全没有问题的。但在拍摄时一定注意保证曝光量略微增加一点，比如将曝光补偿设定为"+0.3"，因为此时照片中的暗部细节通常都已经充满噪点，后期提亮几乎就是将噪点放大而已。

· 高于ISO6400：

使用这样的感光度建议你选择少数特别为高感成像优化的全画幅相机，否则绝大多数相机拍摄出的画面质量都是惨不忍睹的。

5. 倒易率

前面提到，光圈、快门速度、ISO共同确立一个曝光组合。从原理上我们可以知道，这个组合并不是唯一的。在ISO不变时，只要保证进光量不变，光圈和快门速度的组合是可以随时变动而不影响曝光的。

摄影中将光圈每减少一半进光量的效果记为缩小一挡光圈（同理，进光量变为两倍则为增大一挡光圈），比如某镜头最大光圈为f/4，收缩一挡光圈即为f/5.6，收缩两挡光圈则为f/8。每收缩一挡光圈则进光量减半，这时只要使用两倍曝光时间即可保证曝光量不变。

这个规律就叫作"倒易率"，对于曝光非常有用，为实现景深控制和运动物体清晰度控制提供了很大的便利。譬如你想拍风光，在f/4光圈下对应的快门速度是1/500s，但拍风光需要大景深，这时候缩小三挡光圈，变为f/11（f/4→f/5.6→f/8→f/11），快门速度则相应延长三挡，变为1/60s（1/500s→1/250s→1/125s→1/60s）。这两个参数组合对曝光的影响是一致的，可以拍出相同亮度的照片，但是后一种组合方式可以得到更大景深，而同时曝光也依然准确。

如果读到这里读者对曝光参数的理解仍有困难，我们可以举一个简单的例子：把曝光理解成用水龙头给水桶装水，把水装满即可。光圈相当于水龙头阀门开启的大小，快门速度即是阀门开启的时间。如果阀门大，则可以很快装满；而如果阀门较小，将阀门开久一点也能装满。反映在曝光上，即是拥有相同的曝光效果。由此来理解光圈和快门速度对曝光的影响，应该会比较形象。

f/1.4	f/2	f/2.8	f/4	f/5.6	f/8	f/11	f/16
1/500s	1/250s	1/125s	1/60s	1/30s	1/15s	1/8s	1/4s

不同光圈值对应的快门速度

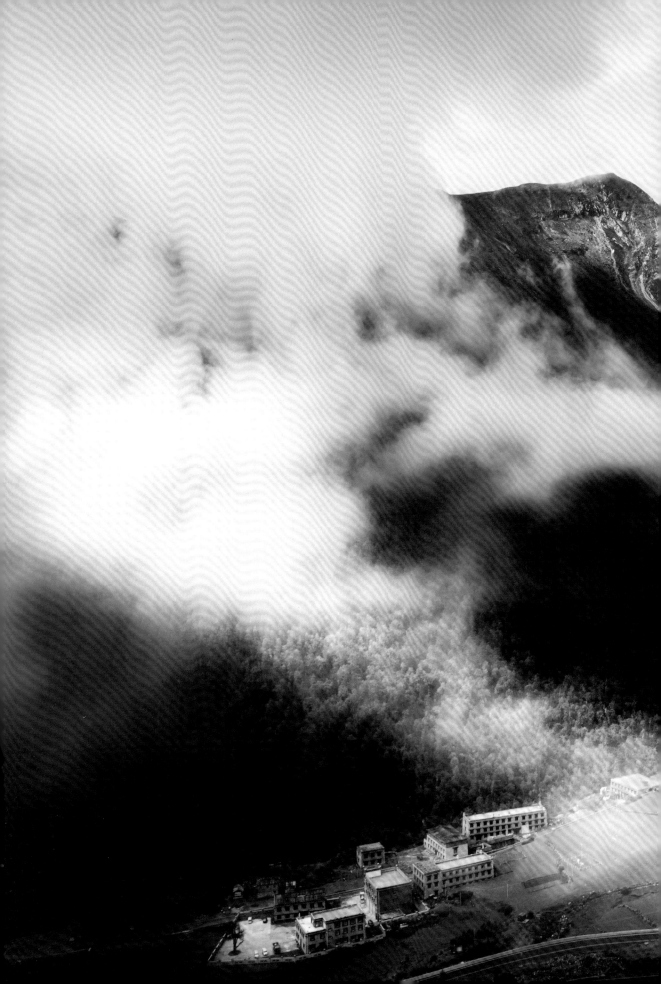

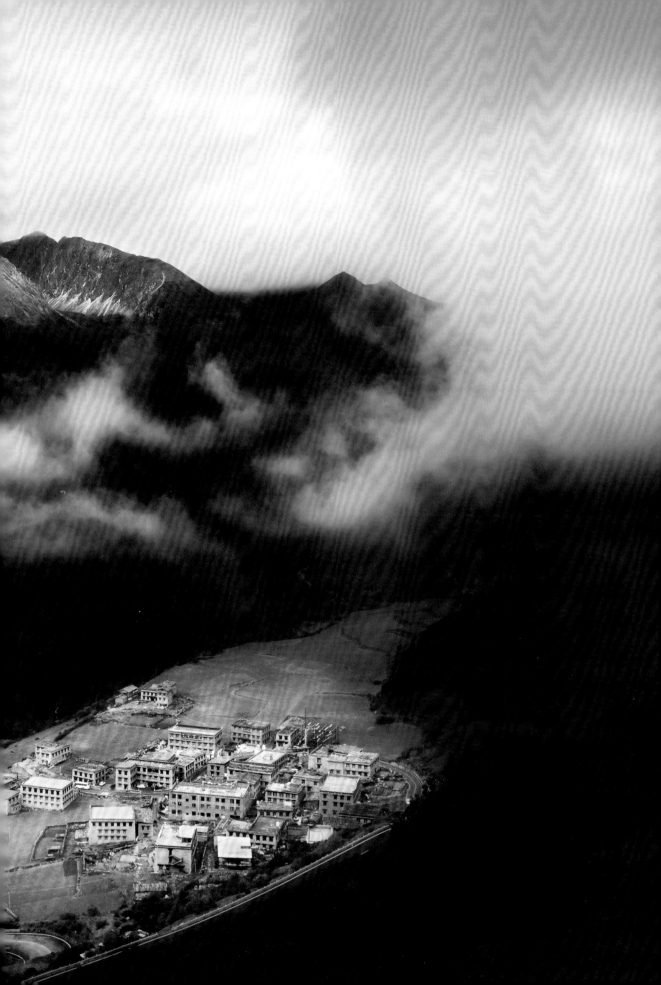

测光

1. 测光原理

在确定使用什么光圈、快门、感光度进行拍摄之前，首先需要了解的是拍摄环境中光线的强度，这也是我们实现精确曝光的基础。

总的来说，测光其实就是通过光电的探头，经过测量告诉相机此时此刻整个环境的亮度，并通过这个亮度值来确定相机需要用什么样的曝光设定才能够将影像按照某个亮度记录下来。而整个测光的过程使用的就是测光表，最早的测光表其实都是外置测光表。而随着集成电路的大量运用，现在所有的相机内都集成内置测光装置，或者使用感光元件替代测光的作用。

测光表主要分为入射式测光表和反射式测光表。前者都是外置测光表，它们实际测量的是环境光线的强弱；后者则是直接测量主体发出的光或者是反射光。入射式测光表由于测光部件上有一个白色的积分球，因此不易被光线干扰，稳定性和精确度都不错，但是缺点在于体积较大使用不是特别方便。反射式测光表的测定结果很直接，所以容易被影响，但针对某一特定主体测光又可以非常精确，内置于相机内使用也很方便。

对于阅读本书的读者而言，我们主要使用的几乎都是反射式测光表，因此以下内容都是针对该类测光进行的。

外置手持多功能测光表

机内入射测光元件

2. 测光方式

反射式测光系统的运作方式其实很简单，它在接收到光线之后，会将反射光线或发出光线的主体还原成一个中灰的主体，通常这个中灰阶调被定义为反射率为18%的物质反射光线所呈现出的状态。我们通常会将纯黑（0）到纯白（X）分成11个不同的中灰阶调，其中V代表中性灰，例如右页图中的灰色色卡，面积最大的即是中性灰。

整个测光的过程是相对机械的，相机没有办法去甄别场景中的主体具体在人眼中的影调应该是如何的，它们只能按照程序将被采用样（与测光模式的测光区域有关）的测光区域尽量还原成中性灰的亮度，并通过计算确定合适的曝光值。由于这整个过程都只与被采

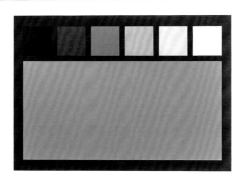

灰卡就是以反射率为18%的中性灰为基准

用样区域有关，而与具体的光线多寡没有直接联系，相机本身也无法识别整个场景（许多专业单反相机已经加入场景识别系统）。

这样的设计也导致了反射式测光的不稳定，而入射式测光的优势也正源于此。实际使用中，相机机内测光表比较容易将黑色还原成灰色（曝光过度），将白色还原成浅灰（欠曝），这都源于反射式测光本身的缺点。而我们操作相机的一部分工作就是通过合理的相机设定来减小这个误差，甚至实现精确的曝光。

当然需要额外提出的是，当下我们相机的智能程度已经越来越强，中高端的单反相机都加入了场景识别的功能，以提高白平衡和曝光的准确性。无反相机、DC这些直接依靠CMOS取景的机型则通过软件算法来实现优化，而且由于它们可以实现实时效果预览和直方图的显示，因此曝光控制的难度也大大降低，甚至可以将它当作一个图像数据的采集工具。具体原因请参看RAW格式和直方图部分的详细说明。

3. 测光模式

在现在的数码单反当中，一般都配备有评价测光、局部测光、点测光以及中央重点平均测光几种测光模式。

我们前面说到中性灰是测光表的判断标准，以中性灰为参考值加减曝光补偿即可得到准确曝光。这里会存在一个问题：如果拍摄场景中并不是单一亮度，而是复杂的明暗状态，这时候测光表的工作就会受到影响。它只能平衡整个画面的亮度，使平均值为中性灰，而这显然不够科学。光环境复杂，我们无法在测光过程中起到有机的调控作用了，测光遇到了困难。

有问题就有对策。聪明的人们又想出了各种解决办法：指定画面上的部分区域进行测光，使这部分为中性灰，避开亮度变化复杂的部分，问题就迎刃而解了。相机的测光模式正是基于这个需求设计的。

·评价测光（称呼有很多，如多区测光等）

评价测光是一种较为智能的测光模式，适用于大部分场景。在这个模式下，相机会综合判断画面中各部分的亮度、顺逆光情况等，给出合适的曝光参数。通常情况下，"评价测光+曝光补偿"即可满足大部分场景的拍摄需求。在新闻摄影、体育摄影、野生动物摄

影、遥控拍摄等领域中，评价测光能带来其他测光模式难以比拟的便捷性，是运用最为广泛的测光模式。

·点测光

这是最具代表性的测光模式，在许多领域中经常使用，为广大专业摄影师所青睐。点测光选取取景器中1%～3%左右的面积作为测光对象。不同品牌相机所指定的区域不同。点测光的好处在于，它可以指定一小块亮度适合的位置为中性灰，结合曝光补偿，可以很容易地得出准确的曝光。由于摒弃了其他位置上的亮度情况，点测光尤其适合逆光人像等复杂光环境的拍摄。安塞·亚当斯著名的"分区曝光法"也是基于点测光实现的。

·局部测光

局部测光选取的面积则相对大一些，大约占取景器面积的9%，处于画面中心。事实上，由于9%的特殊性（不及评价测光方便，也不及点测光灵活准确），局部测光的运用并不是很广泛。

·中央重点平均测光

这个模式在局部测光基础上进一步扩展，以取景器中央大部分面积为测光对象，兼顾画面四周其他面积，综合计算确立曝光参数。听起来蛮好，但实用性确实较为有限。这是一种"古老"的测光方式，但仍有很多"老资历"的摄影人非常推崇。

总结一下上面关于测光方式的林林总总，我们的经验是，很多初学者在学习初期，对于测光方式的技术原理其实不甚理解，但不妨碍他们在后面的实践中拍出好照片。

评价测光

点测光

局部测光

中央重点平均测光

花絮：分区曝光法在数码相机和数码后期上的应用

分区曝光法是20世纪30年代由安塞尔·亚当斯和佛列德·亚契提出的。这一理论主要针对胶片页片的拍摄和冲洗，为摄影曝光建立了标准流程，使得摄影者无论面对怎样复杂的光线条件，都可以通过控制得到准确的曝光。

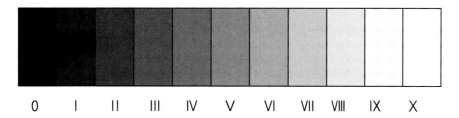

0 I II III IV V VI VII VIII IX X

1. 胶片时代的分区曝光法

在前文中我们了解到，测光表会将看到的一切都视为"中灰色"，用测光表测定的曝光组合拍摄一个单色面，得到的会是和"反光率为18%的灰板"相同亮度的照片。基于这一原理，分区曝光法将自然界中存在的亮度值分为从暗到亮的11个区域，分别用罗马数字0到X进行标记（见上图），并将与反射率为18%的灰色板相一致的中灰影调值（即18度灰）定为V区。在V区的曝光值上减少一挡曝光，即可到IV区曝光，这是比中灰色略暗的深灰色。以此类推，继续减少曝光可得III区、II区、I区和0区曝光，增加曝光则可得到VI区到X区的各级曝光。

各区域的亮度在对物体的表现上有着极大的区别：

0区为纯黑，是画面上所能达到的最暗部分。

Ⅰ区接近于纯黑，有一定影调变化，但看不出过多细节。

Ⅱ区开始呈现影纹变化，具备一定细节。

Ⅲ区开始具有丰富的影纹，是阴影部分拥有丰富细节的第一个区域。

Ⅳ区表现为深灰色，细节丰富。

Ⅴ区为中灰色。

Ⅵ区略亮，是肤色的常用亮度。

Ⅶ区明亮而有丰富影纹。

Ⅷ区更为明亮，影纹减少。

Ⅸ区仅具备一定影调，不具备影纹。

Ⅹ区为纯白。

在负片的曝光控制中，通常对物体的阴影部分进行曝光，将其置于III区，使阴影部分拥有丰富细节。对于某些高反差物体，将阴影部分置于III区会造成高光部分落于VIII区或其后的区域，可通过减少显影时间来实现反差的压缩，使高光部分落于VII区或其附近，从而得到影调极好的照片。这便是分区曝光法的基本原理。

2. 分区曝光法在数码单反中的借鉴

我们知道，如今的数码单反都内置简易测光表，这个测光表无法读出场景的准确亮度值，却能告诉你用怎样的曝光组合可以得到"18度灰"，即V区曝光。利用数码单反的点测

光功能，可以测出将物体各部分拍为中性灰所需的曝光组合，进而可以推算出各部分的曝光级，这样就为曝光区的选择提供了很好的依据。

我们以右页这张图为例，来对测光方式进行讲解。

这是一个光比相对较大的场景，要求对曝光有更精准的控制。在拍摄过程中使用光圈优先模式（f/8，ISO100），结合点测光进行测量，测得：

天空部分的曝光组合为"f/8，1/160s"；

云彩的曝光组合为"f/8，1/250s"

山体亮部的曝光组合为"f/8，1/1000s"；

中间树木亮部的曝光组合为"f/8，1/60s"；

树木暗部的曝光组合为"f/8，1/8s"；

马路亮部的曝光组合为"f/8，1/500s"。

由于是数码相机，应优先将亮部有细节的部分置于VII区，因此我们将山体亮部的"f/8，1/1000s"置于VII区，则马路亮部的"f/8，1/500s"落于VI区；

云彩部分的"f/8，1/250s"落于V区；

天空部分的"f/8，1/160s"落于IV区；

中间树木亮部的"f/8，1/60s"落于III区；

树木暗部的"f/8，1/8s"由于过暗，落于0区，只能舍弃。

通过分析，确定"f/8，1/250s"为最佳曝光组合，使画面各部分的细节均得到了很好的保留。后期可以适当对左下角阴影部分进行提亮，以获取更多细节。

由于数码相机的成像原理与胶片相机不同，在使用胶片相机拍摄时，应优先考虑将暗部置于III区曝光，并通过控制显影时间来调节亮部。而数码相机正好相反。数码照片的高光极易丢失细节，并且无法在后期的操作中找回，而阴影部分则可以保留丰富的细节，因此，数码照片拍摄应对高光区曝光。将高光有细节处置于VII区进行拍摄，必要时在后期对阴影部分进行提亮，即可获得影调丰富的照片。

数码时代有一个胶片时代所没有的"利器"——直方图。在拍摄时用好直方图，可以在曝光时提供可靠的参考，使曝光控制更加精确。

3. 是技术，更是一种态度

从某种意义上来讲，用数码相机拍摄完全没有必要遵循这么烦琐的程序，拿出来直接拍就行了，看一下回放，不行再用M挡慢慢调整。事实上也是如此。分区曝光法是由于胶片时代无法看见成片效果，更没有"直方图"这种统计数据，因此需要在拍摄时严格要求，精益求精。在数码时代，这种流程就显得没那么必要了。但反过来理解，学习和尝试这种拍摄方式，会更有助于你体会摄影的过程。在大家都习惯了拿起相机就拍，拍坏了再调整的环境里，能静下心来慢慢体会景色和光线便是一种难得的特质。不要过度依赖于液晶屏，试着用胶片的拍法要求自己，坚持一段时间后，你能明显感觉到自己的变化。摄影很多时候就在于心态和体会，用胶片的心态去对待数码，能帮你在快餐时代里找到一份属于你自己的珍贵的东西。这种感觉，没经历过的人是无法体会的。

曝光操作

1. 曝光模式

数码单反相机的曝光模式主要有四种，分别是P挡、Av挡（也作A挡）、Tv挡（也作S挡）和M挡。

·**P挡**：程序自动模式，由相机确定光圈和快门速度进行拍摄，摄影师可以更快速地拍摄。摄影师不能控制光圈和快门速度，只能专注于通过良好的构图获得更好的照片。

·**Av挡**：光圈优先模式，是职业摄影师使用最多的模式之一。在这个模式下，摄影师需要指定光圈，相机根据测光结果自动给出快门速度完成曝光。选择光圈，对摄影师来讲就是控制景深进行拍摄。当然，摄影师也可以根据画质要求选择最优光圈，或者根据快门速度要求开大或缩小光圈，可控性较强且操作灵活，因而备受喜爱。

·**Tv挡**：快门优先模式，与A挡相对应，由摄影师指定快门速度，相机根据测光结果自动设定光圈值完成曝光。Tv挡多用在体育摄影中，在需要特定快门速度时可以实现方便准确的操控。另外，如果你在旅行时，在运动的汽车中拍摄窗外的风景，建议你试试这个模式。

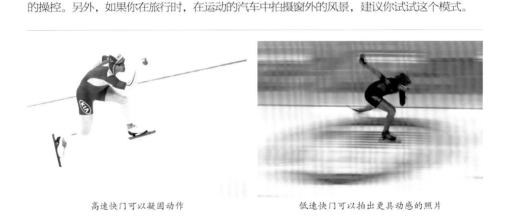

高速快门可以凝固动作　　　　　　　　　低速快门可以拍出更具动感的照片

·**M挡**：手动模式，所有曝光参数由摄影师指定。相机测光系统提供参考量，但不参与光圈和快门速度的设定。在专业领域中需要精确曝光时，手动模式有着不可替代的优势。比如逆光照片的拍摄，M挡结合点测光是最好的拍档。M挡对于初学者来讲会有点手忙脚乱的感觉，但很多职业摄影师都认为，在复杂的光线条件下，它比其他拍摄模式有着更好的便捷性和准确性。

通常数码相机中还有许多其他拍摄模式，以图标的形式展示。这些统称为情景模式，是相机设计人员根据不同拍摄题材的特点所内置的拍摄设定。比如风光模式，相机会自动使用较小光圈，使拍出的照片有足够的景深。人像模式则刚好相反，因为通常需要更明显的背景虚化，因此该模式会优先使用相机的最大光圈。其他模式也是一样的道理，都根据不同拍摄题材的特点预先进行了设置。事实上如果你对摄影的基础知识掌握牢固了，用A挡和M挡足以应付所有拍摄场合，是不需要依赖所谓的情景模式的。毕竟比起那些机械的设定，人要智能许多。

2. 曝光补偿

测光部分我们已经谈到了反射式测光表易受干扰的特性，而Av挡、Tv挡、P挡都是根据测光数据来决定曝光数据的模式，因此它们也会因为测光不准确而得出曝光不准确的照片，曝光补偿正是为它们而生的。

根据上面对测光原理的讲解，你应该明白测光表只能把曝光物体看成中性灰，从而在较暗的室内环境拍摄时照片容易曝光过度。同时当你拍摄像雪景这种看上去很亮、很白的场景时，照片则容易曝光不足。所以我们经常要做的就是，在偏亮的室内环境中减少曝光补偿，而在太亮的环境中增加曝光补偿。具体的补偿量通常不会超过一挡，而对于反差非常大的环境则可能补偿两挡。

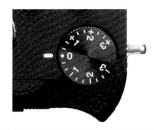

实际拍摄时可以先试用机内推荐的曝光值拍摄一张，看看画面的亮度，当然最好是看看直方图，再根据实际的情况来增减曝光补偿。如果画面不够亮就增加曝光补偿，太亮了则减少曝光补偿，思路很简单。不过需要注意的是，曝光补偿通常只对一个场景有用，如果更换了拍摄场景（光的环境也变了），那么最好重新设定曝光补偿，否则容易出现大量的曝光异常。

此外，如果你经常要使用曝光补偿，那么其实就和使用M挡拍摄很像了。在M挡下是没有曝光补偿的，通常取而代之的是一个不断闪动的"曝光提示值"。向"+"偏是比推荐的曝光值更大，向"-"偏则是比推荐的曝光值更小，以此可以大概推断拍摄的亮度，预测画面与"中性灰"有多大差距，亮了还是暗了。习惯之后会非常好用，可以以此为依据决定曝光值。

拍摄雪景要增加曝光补偿

3. 直方图

直方图是数码照片亮度信息的统计数据，以图形的方式展示，通过它可以直观地看出照片的影调、亮度等信息。直方图有横轴和纵轴。横轴代表了不同的亮度，最左边为纯黑，往右逐渐变亮，最右边代表纯白，反映在照片上即是完全过曝。纵轴表示图中所含该亮度像素的数量。在背景过曝的逆光照片上，可以看到直方图最右边集中了大量像素，即照片中有大面积过曝的区域。通过直方图可以查看照片的曝光是否准确。通常来说，较为准确的曝光会呈现山丘状，即两头低中间高，最左边和最右边无像素信息。这表示照片大部分信息都集中在中间亮度区域，没有纯黑和纯白的部分。不同照片的直方图形状可谓差别巨大，但它们的曝光可能都是准确的。比如下面展示的逆光照片，虽然有大面积过曝，但人物主体曝光是准确的，因此整张图曝光准确。但按照常规来看，这张图的直方图是较难让人接受的。

常规亮度的照片

直方图呈现为柔和的山峰状

逆光照片

直方图大部分集中在右侧

高反差照片

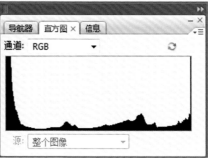

直方图呈现为两边高中间低的形状

4. 其他曝光辅助功能

1）曝光锁定功能

顾名思义，用来锁定曝光参数不变的按键。在拍摄中，有时候需要先测光再改变构图拍摄，这时候曝光参数往往会随之改变。解决办法就是按一下曝光锁定键，曝光参数就会一直锁定在你上次测光的数值上，到下一次拍摄完成前，光圈值和快门速度都会维持不变。这样极大方便了拍摄。此功能在配合点测光使用时非常有用，有兴趣的读者不妨尝试一下。使用光圈优先模式结合点测光，按下曝光锁定键进行拍摄，只要你操作熟练，测光得当，是可以迅速得到准确测光的照片的，复杂光环境下亦然。这是评价测光所不具有的优势。光圈优先模式又有着很高的灵活性，在日常拍摄中比手动模式要方便得多，结合点测光，可以综合二者的优势相互补足，是非常不错的搭配。缺点是对操作要求较高，想用得熟练并不容易。

曝光锁定键特写

图中有大片黑色区域，若使用评价测光，则必然会造成曝光过度。使用点测光对手部进行测光，则能避免这个问题，得到曝光准确的照片

2）包围曝光

包围曝光是指在同一场景连续拍摄多张照片，每张照片的取景相同，但曝光量不同，每张均匀变化，以期某一张照片可以准确曝光。

右图：使用多图HDR合成能很好地还原画面亮部和暗部细节

左图：单次曝光难以完整容纳高反差场景的所有细节

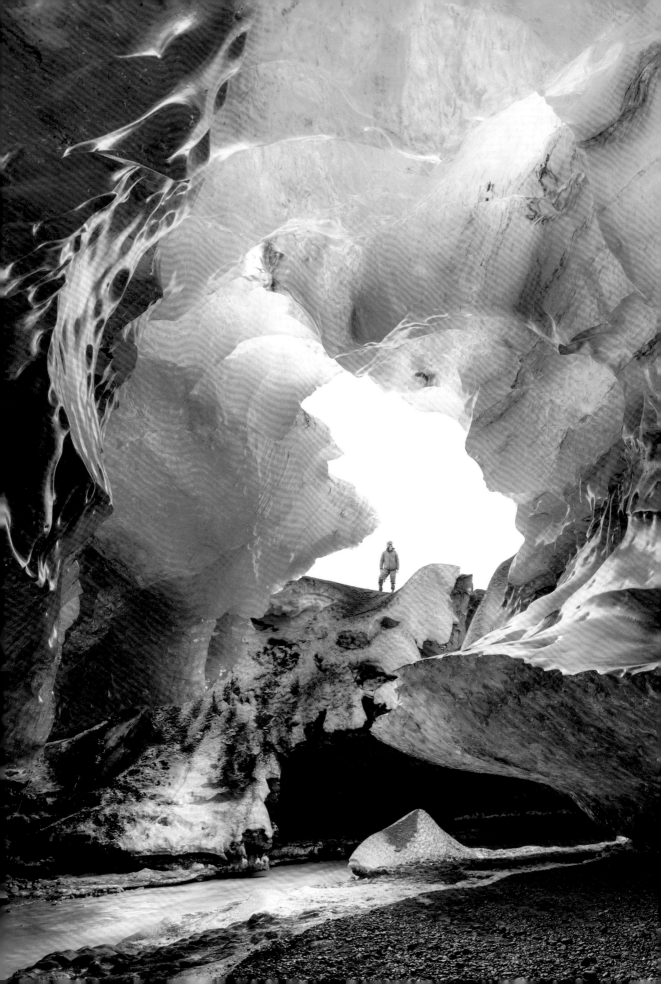

这是胶片时代包围曝光的目的。而在数码时代包围曝光则用于拍摄大光比的场景，当相机宽容度不够，仅仅曝光准确并不能同时记录亮部和暗部的细节。这时借助包围曝光技巧，配合三脚架，拍摄增减2/3挡或一挡不同曝光值的照片，再后期合成即可得到从暗部到亮部都有丰富层次和细节的照片。如果场景光比特别大，例如有强烈反光的水面，可以考虑拍摄曝光值差异较大的5张照片，后期合成HDR照片。

初学摄影可以多用包围曝光，一方面提高成功率，另外有时候包围曝光会得到意想不到的效果，可以给你一些新启发。

对焦

1. 自动对焦与手动对焦

自从1977年第一台量产自动对焦相机柯尼卡C35 AF发布以来，自动对焦系统已经深深地改变了整个摄影的世界。相机的学习成本降低到了前所未有的程度，多数情况下我们需要做的就是半按快门，然后等待相机完成对焦操作。这简简单单的一个操作也改变了之后摄影史的发展，新闻摄影师会在采访现场高速地按下快门而无须再太过担心对焦的问题；野生动物摄影师可以使用自动对焦的超长焦镜头迅速地抓拍运动中的野生动物；商业摄影师虽然依然需要使用手动对焦获得精确的对焦，但自动对焦依然在很大程度上降低了他们的工作强度。多数情况下自动对焦都是利大于弊的。

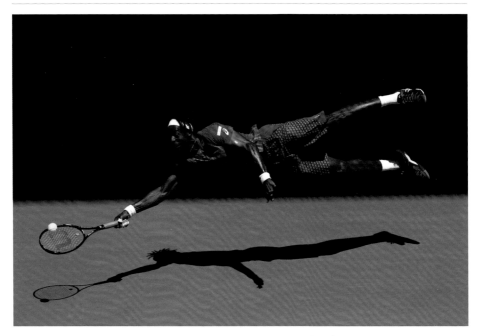

运动主体的拍摄往往对于自动对焦性能要求很高

2. 自动对焦模式

由于单反相机的对焦系统最具代表性，因此我们后续以单反相机为例。单反相机提供了多种对焦模式可供选择，以佳能相机为例，通常可分为以下几种：单次对焦、人工智能

伺服对焦、人工智能对焦。

·**单次对焦（AF-S）**：在单次对焦模式下，一旦完成对焦，只要保持半按快门按钮不放，无论怎样改变构图，焦点都不会发生变化。如果被摄主体不做大的运动，单次对焦有着最好的速度和精度。

·**人工智能伺服对焦（AF-C）**：它是基于运动主体拍摄而开发的对焦模式。在这个模式下，一旦相机处于半按快门按钮状态，对焦点就会持续不断地进行对焦，被摄主体的距离发生改变，镜头的对焦距离也会随之改变。非常适宜拍摄运动主体，在篮球、足球等运动项目中，运动员与摄影师的距离在不断变化，往往才刚对上焦，运动员已经又往前跑了一步。人工智能伺服对焦则能很好地解决这个问题。无论运动员怎么跑动，焦点能一直锁定在他身上。

·**人工智能对焦（尼康的3D对焦、索尼的4D对焦）**：它整合了上述两种对焦模式。AF-S虽然好用，但拍摄运动主体却难以胜任；AF-C则不太适合拍摄静物，稍微改变构图就会反复重新对焦。人工智能对焦则是相机厂商基于更先进的对焦模块开发的对焦模式，它结合两者的优点，在对焦时通过算法将画面纵向的位移也纳入对焦运算，因此可以同时应对运动和静止的主体。但这一技术要求相机本身拥有更多的高精度对焦点，以及更加快速的处理器，因此往往只有中高端机型的人工智能对焦模式才有优异的性能表现。

索尼 a7R IV 和尼康 D6 的对焦点以及对焦点覆盖范围的对比

3. 对焦点的选择

当下，在多数新款的数码单反相机和无反相机的取景框中，都可以看到若干对焦点，比如佳能的61点对焦系统、尼康的51点对焦系统、索尼微单感光元件上集成的399点对焦。更多的对焦点对于自动对焦系统的提升是好事，值得你好好看看说明书学会快速地选择和使用它们。

单反相机采用相位检测对焦点（利用传感器检测边缘反差，而反差检测对焦则是使用软件算法检测），因此它们的对焦速度有先天优势，但这些对焦点其实并非完全相同，它们的对焦精度各不一样。单反相机推荐中经常会说对焦点达到f/2.8或f/5.6的精度，意思是说这个对焦点需要达到该光圈值才能得到最优的对焦性能，光圈越大其对焦的精度也越高。此外，一些相机也同时拥有"一字形""十字形""双十字形"的对焦点，它们指的是这个对焦点上相对检测点的个数。"一字形"只有一个检测点，"十字形"有两个检测点，而"双十字形"拥有四个检测点。检测点数量越多，则精度越高、速度越快，精度高则更

适合于暗光环境，同时对于大光圈镜头的精度有所提升。

通常，中央区域对焦点的精度和速度都更高一些，而边缘部分的对焦点则相对简单。高端机型的高精度对焦点更多，因此对焦性能更强，中低端产品则有一定的限制，我们需要更多地去了解和弥补其中的缺陷。尤其是对焦性能较差的器材，我们建议尽量使用中心区域对焦点来进行对焦，即便是"先对焦再构图"导致焦点略有偏移，那还是比相机脱焦来得更好一些。

而高端相机由于对焦点比较多，为了充分利用它们，我们经常采用设定区域对焦点的方式来提高对焦精度。此时，相机会根据我们选择的某一个焦点向外扩展到周围的几个对焦点，并联动起来进行对焦，而具体的范围还可以自己选择。大致原则是"范围越大、速度越快；范围越小、精度越高"，而在具体操作当中针对运动的主体选择更大范围的对焦点，而针对静止的主体则选择小范围的对焦点。

4. 切换到手动对焦

自动对焦系统并不是万能的，当你把相机对向一堵白墙、一个光线昏暗的场景、一个景深很小的拍摄场景时，相机的自动对焦系统就很难发挥作用。原因其实很简单，在这些场景中相机很难找到一个精确、反差适合的地方进行检测对焦。相机的检测点其实不够智能，它只能识别明度信息，而人眼却可以识别复杂的画面。

在这些情况下，最好的方式就是将相机切换到手动对焦模式。在使用广角镜头、移轴镜头、微距镜头拍摄时，手动对焦经常反而比自动对焦更可靠快速，不会出现反复"拉风箱"无法合焦或焦点严重偏移的问题。

手动对焦时可以开启实时取景的放大模式，最好是放大5～10倍来确认对焦的准确性。

相机参数设定

1. 机内初设定

1）存储格式选择

文件格式主要分为RAW格式和JPG格式。RAW文件是记录了所有原始拍摄数据的未处理文件，它需要使用RAW处理软件进行读取后用图片格式（如Tiff、BMP、JPG等）导出才能正常观看和使用。而JPG则是一种有损压缩格式，它通常仅作为最后的图片传播、交流使用，而不适合于后期调整。

我们强烈推荐大家尝试着去学习使用RAW格式，由于其保留的是完整的原始数据，因此有许多无可替代的性能优势：

· 具备无损调节白平衡设定的能力，可以在后期软件当中做二次调整。

· 允许更大幅度的曝光调节，在通常情况下，加减一挡曝光对画质的影响是非常小的，而同样的操作对于JPG文件来说则可能是毁灭性的。

· RAW文件保留了相机原本的色彩层次，可以在后期处理当中得到更好的效果，不容易出现色彩分离等问题。同时高ISO照片也更容易处理，可以保留更多细节。

· RAW文件的所有改动都会以附属文件的方式加以保存，而不会对源文件做任何修

改，因而RAW文件本身是一个证明版权和真实性的证明文件。

关于RAW格式的内容本书就简单介绍到这，关于更多RAW文件的运用及处理，感兴趣的读者可以选读《摄影的骨头：高品质数码摄影流程》一书。

2）照片尺寸设定

数码相机当中的照片尺寸设定对于RAW格式不起作用，后续我们所说的白平衡、色彩模式、色域空间设定都只关乎JPG格式。

相机中通常有L、M和S三种图像尺寸设置，它们与照片的分辨率无关。而针对照片的尺寸又有两到三种压缩率不同的画面质量选项，部分相机分为超精细、精细和普通三个类别，压缩率越小画质越好，图像尺寸越大。

2. 白平衡设定

1）什么是白平衡

黑体在加热到一定程度后会发光，温度不同，发出光线的颜色也不同。在特定温度下发出光线的颜色即用"色温"表示，单位为开尔文，记为"K"。色温越低，则颜色越接近于红黄色，色温升高到6500K时，接近于白色，温度继续升高则接近于蓝色。

在我们生活的世界中，到处充满着不同色温的光源。即便是最常见到的太阳光，在一天的不同时间段中，其色温也是不同的：日出日落时约为2000K（暖黄色），中午时间约为5300~5500K（浅黄，接近于白色），其他时间段的色温则介于这两者之间。

色温变化示意图

2）相机需要设定白平衡

人眼对于色温变化有着很好的适应能力，相机则不然，它会如实地记录下物体在环境光照明下的绝对颜色。假设有一张白纸受4500K的暖黄色光源照射，相机上拍出来的白纸便也是暖黄色的，而人眼看到的则是接近白色。

人看到的是不变的颜色，而相机拍出来的照片却会"偏色"，因此需要引入白平衡概念。白平衡的设定就是指导相机将"偏色"的照片还原为我们看到的样子，告诉相机当前光环境下的白色是什么样子的，相机再以此为依据进行整体调节，就能使整张照片的颜色恢复"正常"，即维持在人眼所见的状态。

白平衡和色温一样，也是用多少"K"来表示的。当白平衡色温低时，拍出的照片偏蓝；色温高时则偏黄，跟色温的变化情况正好相反。这很好理解：白平衡色温是校正量，而色温是绝对量，两者自然是相反的。

为了使相机用起来顺手一点，相机制造者们发明了一个叫"自动白平衡"（AWB）的功能，在大部分情况下能较准确地判断环境光色温，给出合适的白平衡。若需要更精确的白平衡设置，则需要配合色卡或灰卡，选择适合的白平衡模式或手动设定白平衡数值，精确控制相机的白平衡。

日光白平衡　　　　　　　荧光灯白平衡　　　　　　　钨丝灯白平衡

3）白平衡的重要性

　　白平衡不仅关系到一张照片是否"偏色"，甚至会对一张照片的表现力起到决定性的影响。清晨我们看到的阳光是暖黄色的，给人以温馨宁静的感觉，但相机拍出来却往往容易"矫枉过正"，它会执着地把阳光变为白色，阳光失去了温暖，整张照片的气氛就荡然无存了。类似的情况还有晚霞、烛光等。相机的自动白平衡功能在一些特殊情况下的表现并不令人满意（当然，这一情况随着技术的进步也在不断改善），这时候就需要人为指定一个固定色温，尽力去还原现场的环境光氛围。

暖黄的色调更能营造出温馨的气氛　　　　调整白平衡后，虽然色彩更准确，但画面气氛也随之改变了

　　有时候也会有人反其道而行。大部分人用白平衡来还原色彩，有人则偏爱使用白平衡来进行创造。在天气条件并不好时（比如阴天），创造性地使用低色温白平衡（如钨丝灯白平衡）可以将原本灰蒙蒙的景物覆上一层好看的蓝紫色，这便是白平衡的另一种运用了。

　　使用好白平衡，能使照片的表现力得到最大程度的展现。对于一个严格的摄影者来说，这无疑是该用心去对待的。

阴天天气下拍摄的照片平淡无奇　　　　　改变白平衡后，画面变得梦幻而富有意境

4）白平衡模式

白平衡模式及其对应色温见下表。

图标	模式	色温(K)
AWB	自动	3000 ~ 7000
☀	日光	5200
⌂	阴影	7000
☁	阴天、黎明、黄昏	6000
☀	钨丝灯	3200
☲	白色荧光灯	4000
⚡	闪光灯	6000
☖	自定义	2000 ~ 10000
K	色温	2500 ~ 10000

通常来说，在平时使用阴天白平衡（6000K）会使照片看起来略微偏暖色。许多人偏爱这种暖色调。日光白平衡（5200K）更接近于人眼所见的颜色，没有太明显的冷色或暖色偏向。钨丝灯（3200K）和荧光灯白平衡（4000K）在室内环境中较常用，可以缓解灯光严重偏黄的倾向。

自定义白平衡需要拍摄者手动进行白平衡校正。通常将一张白纸放置在环境光中拍摄一张照片，再在相机中设置自定义白平衡。操作虽较为烦琐，却能在一些特殊场合获得最为准确的白平衡效果（比如室内拍摄），对于要求便捷性，尽量减少后期调整的人群来说颇为有用。

K挡白平衡则相对便捷：只需用户指定一个色温值即可，其他设置全然不用管，是简单好用的一个模式。美中不足的是该功能通常只在中端以上机型中才有，而在一些复杂场景的处理上，也有可能不如自定义白平衡来得精确。

3.机内色彩设定

与胶片相机相比，数码相机有着无可比拟的便捷性和高画质，但未经处理的照片往往都偏灰、色彩暗淡、锐度不高。因此为了让直接出片的效果更好，相机厂家都内置了一些色彩优化方案（佳能称为照片风格，尼康称为优化标准）。相对于后期在计算机中重新调整照片的曝光、影调、色彩，机内的色彩设定能更加简便地处理照片，它们经常能够提供

一些还不错的色彩效果。如果运用得当，使用机内色彩设定的照片往往能够带给我们很多方便。

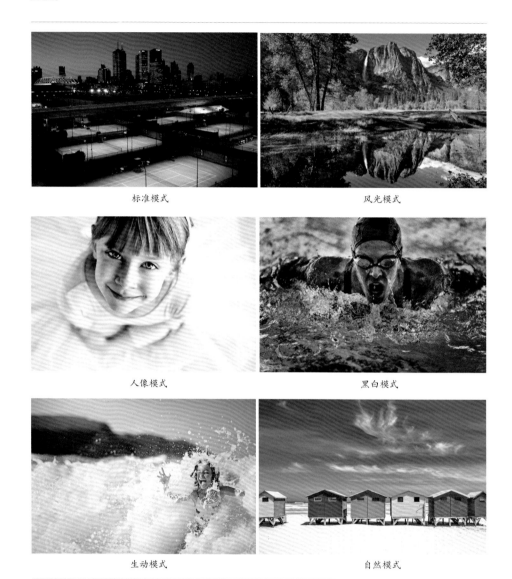

标准模式

风光模式

人像模式

黑白模式

生动模式

自然模式

1）色彩风格

色彩风格通常有：标准、风光、人像、单色等。

- 标准模式会对照片进行轻微的处理，使照片饱和度更高，同时进行中等程度的锐化；
- 风光模式会重点强化蓝色和绿色，同时较大幅度地进行锐化；
- 人像模式注重肤色的表现，同时进行轻微锐化；
- 单色模式会直接将照片处理为黑白效果。

在这些色彩设定的模式当中，我们还可以单独设定反差、饱和度、锐度进行微调。

2）胶片模式

当下，也有很多的相机厂商在相机当中内置胶片模式，比如富士和徕卡这些历史悠久的品牌都有提供。特别是富士，由于它原本就是胶片的主要供应商，因此它的胶片模式也是众多品牌中最为出色的。比如它的X系列相机就内置了包括VELVIA、PROVIA、ASTIA、PRO Neg.Hi等几款著名胶片在内的多个胶片模式，而且效果都还挺不错。

·VELVIA是一款适合于拍摄风光的胶片，它具备很高的反差和极高的饱和度，同时蓝绿偏色倾向最多，适合于拍摄一些色彩鲜明、绚丽的场景。

·PROVIA是一款通用性的胶片，反差、饱和度都适中，在富士胶片当中属于"万精油"的类型，如果你不知道应该设定什么模式，那么选择它就行。

·ASTIA和PRO Neg.Hi都属于成像比较柔和的胶片，前者以优异的肤色呈现而著名，适用于人像拍摄，而PRO Neg.Hi其实和早期数码相机的效果接近。

·黑白+色彩滤镜模式主要是模仿黑白胶片的影调效果，更换不同的色彩滤镜会有不同的变化。

拍摄清晰的照片

1. 安全快门

在不使用三脚架时，要想得到清晰的照片，较高的快门速度是必不可少的。前面我们谈到，较高的快门速度可以将运动主体凝固，这是很容易理解的：曝光时间短，运动主体的影像在画面上所经过的距离就相应变短。在时间短到一定程度时，运动主体的影像便近乎静止。同样，在手持拍摄中，尽管主体不动，但由于镜头抖动，使得主体相对于相机也是运动的。当快门速度不足时，这种相对运动就会造成成像的模糊。

摄影师们在长时间的拍摄过程中发现，当以等效焦距的倒数作为快门速度拍摄照片时，只要自己静止不动就有很大的概率能够拍摄出非常清晰的照片，因此我们也将这个快门速度称为"安全快门"。例如使用50mm镜头进行拍摄，则快门速度只要不低于1/50s就比较容易保证成像清晰。当然这个值是以单反相机为基准总结出来的，旁轴相机、无反相机在更低的快门速度下也有比较大的概率拍清楚，而现在我们发现4000万像素以上的全画幅相机则通常要保证两倍于"安全快门"才会真的比较安全。

2. 正确的手持方式

正确持握单反相机的姿势应该是右手握紧手柄，左手自然托住机身底部及镜头部分。同时要调整好自己的呼吸节奏，按下快门的时候注意屏息，避免呼吸造成的身体晃动。

这样的持握方式能方便地对镜头进行变焦及调焦操作，并能保持良好的机身稳定性。竖向持握的方式与此类似。

有时摄影师需要从低角度进行拍摄，这时候人应下蹲，在牢固持机的前提下将手臂倚靠在膝盖或大腿上，以保持相机的稳定。

在手持拍摄但需要保持良好稳定性的情况下，可以选择倚靠墙面或树干，借助外物来使身体保持稳定。

正确的持机方式

花絮：如何背相机？

最安全方便的背相机方式莫过于挂在脖子上了。方便随时拍摄，而且被盗的概率很小。缺点是挂久了脖子容易酸疼。挂在肩上也是一种常见的方法。优点是负重感较小，背起来更为自然，缺点是取用相对不便，并且由于相机在身体侧面乃至身后，镜头较容易发生碰撞，而且容易被盗，在人多的地方需要特别警觉。肩背镜头时，务必将镜头朝向身体内侧，这样能有效减少镜头碰撞和失窃，应特别引起注意。

肩背相机最好将镜头朝向自己，防止镜头被盗

3. 正确使用三脚架

三脚架是摄影中极其重要的一项辅助工具。在风光、静物等摄影门类当中更是不可或缺的。相比手持拍摄，三脚架能使相机保持在最稳定的状态，从而避免了因相机晃动而造成图像模糊，得到最清晰的照片。

1）注意锁紧脚架和云台

使用三脚架时一定要锁紧脚管锁，避免在拍摄过程中锁扣突然松动造成倒地。相信你的相机和大地来个激烈的亲密接触一定不是你想看到的。伸展脚架时也一定要严格检查每一个锁扣是否扣紧，杜绝意外的发生。对于一些可折叠式脚架，在展开时会有几个固定插销，这些插销能固定脚架的展开角，使脚架保持稳固。

云台上那块可拆卸的板子称为快装板。快装板应借助工具牢固锁定在相机上。对于大部分情况而言，只需将快装板锁定在机身上即可。而对于装有大体积长焦镜头的单反相机，则应将快装板锁定在镜头脚架环上，以保持相机前后平衡。将快装板锁定在云台上时也要注意检查锁扣是否锁紧，在竖向拍摄时尤其要注意检查。

旋紧旋钮

检查锁扣是否变松

2）脚架架设方法

放置脚架时最好选择坚固的平地，如果是草地或者沙地，应该选择对应的脚钉或者沙盘来增强脚架的稳定性。若是需要在斜坡或台阶上架设脚架，除确定所在位置地面稳固之外，还应调整脚架的每一支腿伸展在不同长度。以此来调平脚架，可以通过脚架上的水平仪来查看脚架是否水平。

3）注意事项

在使用三脚架时千万注意不要将三脚架连着相机扛在肩上走路，你可能会在一些影视剧里看过这样的携带方式，但它确实是错误的，切勿模仿。

保证脚架水平

除少数专业脚架以外，大部分三脚架并不具备防水防尘功能，因此在户外使用三脚架时应特别注意防护，特别要防止海水浸入造成腐蚀。每次使用完都应将脚架擦拭干净再收起来，以保证三脚架能一直处于最佳状态，延长三脚架的使用寿命。

花絮：三脚架的替代工具

大型脚架虽然好用，但毕竟有重量和价格的限制。在某些时候，如果条件不允许，我们也可以考虑其他替代方式。豆袋便是一种极为常见的替代工具。找一个袋子，装上豆子或沙子，扎紧，就可以使用了。豆袋的好处是可以相对自由地调整相机的角度，短时间拍摄的稳定性尚可，作为临时替代品效果还是不错的。对于小型相机，随身携带一个简易脚架也是个不错的办法。简易脚架稳定性一般，但用于简易拍摄或自拍，都是相当方便的。在重量和效果的权衡上，也算是很不错的选择了。

专业豆袋 JOBY 八爪鱼脚架

4. 关闭防抖功能

在镜头防抖技术诞生以前，使用三脚架只要记住上面所说的内容就够了。而在防抖镜头如此普及的今天，这部分知识也应做一些补充。镜头防抖技术是佳能公司率先提出来

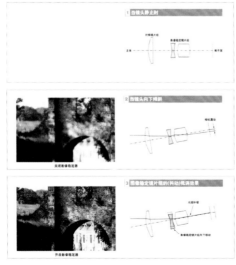

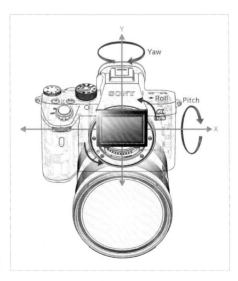

光学防抖的原理 机身防抖的原理

的，在随后几年中其他厂商也纷纷跟进。除了镜头防抖，奥林巴斯、索尼还推出了五轴防抖技术。防抖技术的普及已经逐步实现，它为我们手持拍摄提供了很多便利。但它不太适合配合固定支撑物时使用，保险起见，当你使用三脚架时最好还是主动关闭防抖功能。

5. 反光板预升

单反相机的反光镜结构会在拍摄时带来一定震动。这种震动在长时间曝光中不可忽略。为解决这一问题，单反相机中专门设置了一个功能：反光板预升。开启反光板预升功能后，第一次按下快门按钮（有些相机可以设置为按下机身后背上的其他按钮）时，反光板会抬起并锁定，但并不进行拍摄；第二次按下快门按钮时，快门帘幕打开，完成曝光并收回反光板。按两次快门按钮完成一次拍摄。两次快门之间

在菜单中设置反光板预升

要有一定时间差，确保反光板震动对拍摄的影响降至最小。如果你不清楚你的相机有没有反光板预升功能，设置成自拍模式，通常会伴有反光板预升功能。

6. 使用快门线

要确保最好的拍摄效果，快门线是必不可少的装备。快门线分为有线快门线和无线快门线两种，可以使摄影师在不用手触碰相机的情况下触发快门。这样就避免了拍摄过程中摄影师的身体晃动对相机造成影响。在长曝光拍摄中，使用快门线还有一个很大的优点：使用机身快门按钮进行B门拍摄时，需要一直按住快门按钮，这样不仅影响了相机的稳定性，更是一件累人的事。而快门线则可以很好地解决这个问题。快门线可以将快门按钮锁定，使B门一直处在开启状态，既提高了稳定性也解放了人力，是便宜又好用的得力工具。

有线快门线

无线快门线

第4章 不同场景中的拍摄

十个常见场景的拍摄设置

所有刚接触摄影的爱好者，对摄影器材和技术都会有不少困惑，阅读到这一章很可能依然是云里雾里的，所以这里我们先通过一些简单的拍摄实例来给大家介绍一些常规照片的拍摄与设定方式，以便你能更快上手拍摄照片。

1. 大场景风光拍摄

拍摄思路：常规风光照片讲究画面清晰、曝光准确，没有明显的偏色，但色彩相对比较饱和而亮丽，同时整体的阶调层次丰富。

大场景照片需要使用小光圈增大景深，保证近景与远景都清晰

- 曝光模式：光圈优先（A挡）或手动曝光（M挡）。
- 光圈：f/8到f/16之间。
- 快门：手持拍摄时尽量使用高于1/125s的快门速度，如果使用长焦镜头则应该达到"安全快门"。
- 感光度：尽量使用最低感光度。
- 白平衡：自动白平衡，或者日光充足时设定为晴天模式。
- 对焦模式：全自动对焦即可。
- 色彩模式：偏艳丽的色彩模式，如风光模式、生动模式。
- 附件：最好使用三脚架和快门线，偏振镜（CPL滤镜）备用。
- 拍摄注意要点：如遇逆光时一定要使用遮光罩，注意眩光的影响。尝试为你的照片找到一个吸引人的主体并凸显它。

2. 常规人像拍摄

拍摄思路：平日里拍摄人像照片，可以尝试使用50mm或者85mm的焦段拍摄，同时使用较大的光圈让背景虚化突出人物，这样会比较容易入门。拍摄时，要注意人物面部的光线变化，切忌拍成阴阳脸。少许增加曝光，让人物肤色偏亮、偏白，通常更加讨喜。

使用较大的光圈让背景适度虚化可以突出人物主体

- 曝光模式：光圈优先（A挡）或手动曝光（M挡）。
- 光圈：f/2到f/5.6之间。
- 快门：尽量使用高于1/125s的快门速度，如果是广角拍摄可以适当降低快门速度。
- 感光度：尽量使用ISO400以内的感光度。
- 白平衡：自动白平衡。
- 对焦模式：使用单点对焦，选择人眼周围的对焦点。
- 色彩模式：偏素雅的人像模式或自然模式。

· 附件使用：尝试使用反光板，人物肤质会更加柔和。

· 拍摄注意要点：尽量开大光圈，排除人物周围可能存在的干扰元素，尤其是背景上的。

3. 合影拍摄

拍摄思路：合影是我们日常拍摄中常常会遇到的拍摄题材，它其实相当容易拍摄。保证画面中每个人都清晰，肤色还原正常，脸上没有明显的高光或阴影，曝光准确没有欠曝、过曝即可。当然在焦段的选择上要避免使用广角甚至是超广角镜头，最好长于35mm焦段，以避免照片边缘的人物因为光学形变而拉伸变形。如果确实需要使用广角镜头，那么也尽量将人物往中间靠，减小形变的影响。

保证画面中主体清晰是合影的基本要求，保证快门速度高于1/125s应该优先于感光度的设定

· 曝光模式：光圈优先（A挡），注意使用曝光补偿。

· 光圈：f/5.6到f/11之间。

· 快门：尽量使用高于1/125s的快门速度。

· 感光度：尽量使用ISO800以内的感光度。

· 白平衡：自动白平衡。

· 对焦模式：自动对焦或者区域对焦。

· 色彩模式：建议选择自然模式或者人像模式，避免饱和度过高造成肤色暗黄。

· 附件使用：室内可以考虑使用闪光灯。

· 拍摄注意要点：优先使用28～50mm焦段拍摄，使用广角镜头时要小心人物的变形。

4. 旅行留念

拍摄思路：日常的旅行照片对于拍摄技巧的要求并不高，最重要的就是主体清晰，曝光相对准确。而构图、瞬间的选择这些其实是未来的提升重点。先把照片拍稳、拍准是学习的开始。

旅行摄影的关键在于观察和随机应变

· 曝光模式：光圈优先（A挡）或自动曝光（P挡）。

· 光圈：f/4到f/8之间。

· 快门：尽量使用高于1/125s的快门速度，如果使用广角镜头拍摄可以适当降低快门速度。

· 感光度：尽量使用ISO800以内的感光度。

· 白平衡：自动白平衡。

· 对焦模式：使用单点对焦，优先选择中央对焦点，进行二次构图。

· 色彩模式：根据个人需求选择色彩模式，喜欢传统人文照片还可以选择黑白模式。

· 附件使用：遮光罩、镜头保护镜。

· 拍摄注意要点：优先使用28mm、35mm这样的广角定焦镜头，更容易上手。

5. 拍摄孩子或运动的人物

拍摄思路：可能许多家庭购买相机最重要的原因是孩子的出生，但有趣的是，拍摄儿童，尤其是爱动的孩子是让摄影师最头痛的事情。孩子的好动以及环境、光线的限制都是制约我们拍摄清晰影像的因素。与此类似的还有运动人物的拍摄，比如玩滑板的年轻人或者是运动会上的参赛者。总的来说，将主体清晰地拍摄下来是第一位的，而曝光上的小瑕疵在后期也都可以弥补，所以需要使用到相机的对焦性能以及连拍功能，同时镜头的光圈也不能太小，以保证相机有足够的快门速度。

拍摄运动的主体需要充分运用现有摄影器材的对焦性能和连拍功能

- 曝光模式：快门优先（T挡）。
- 光圈：f/2.8到f/8之间（根据快门速度设定）。
- 快门：尽量使用高于1/250s的快门速度。
- 感光度：尝试用高感光度，直到画质让你不能忍受。
- 白平衡：自动白平衡。
- 对焦模式：高端相机使用区域对焦，对焦性能一般的相机使用中心点对焦。
- 色彩模式：自然模式或者生动模式。
- 附件使用：遮光罩、高速存储卡。
- 拍摄注意要点：绝对不要在拍摄时对着孩子的眼睛使用闪光灯。拍摄时将相机设定为连续对焦模式和高速连拍，如果摄影基础很差可以尝试多用连拍，从多个不同的角度拍摄，海量照片+适当剪裁，总能选出一两张还不错的。

6. 小清新静物拍摄

拍摄思路：我们日常经常会需要拍摄一些小景、植物、新买的电子产品等，希望上传到网上与朋友们分享。拍摄这类照片用相机套头即可，技巧也很简单。将要拍摄的主体放置在一个光线充足的环境当中，并且保持背景环境干净、整洁；同时拍摄时保证画面当中主体清晰，景深应该足够表现主体，曝光准确没有欠曝或者溢出。

光圈值的选择是静物拍摄中控制画面氛围的关键

·曝光模式：光圈优先（A挡）或自动曝光（P挡）。

·光圈：f/2.8到f/8之间（根据景深需求选择）。

·快门：尽量不要使用比1/125s更慢的快门速度，除非给你的相机找个支撑物。

·感光度：尽量使用ISO800以内的感光度。

·白平衡：自动白平衡。

·对焦模式：全自动对焦或者区域对焦。

·色彩模式：根据个人需求选择色彩模式，推荐自然模式或者生动模式。

·附件使用：可以借助白纸当反光板给阴影补光，必要时可以使用闪光灯或LED灯，用台灯和手机补光会带来局部色调的变化。

·拍摄注意要点：拍摄时可以多选择几个焦段在远近不同的距离下尝试拍摄，观察照片的背景虚化程度，以及整张照片的透视感差异。

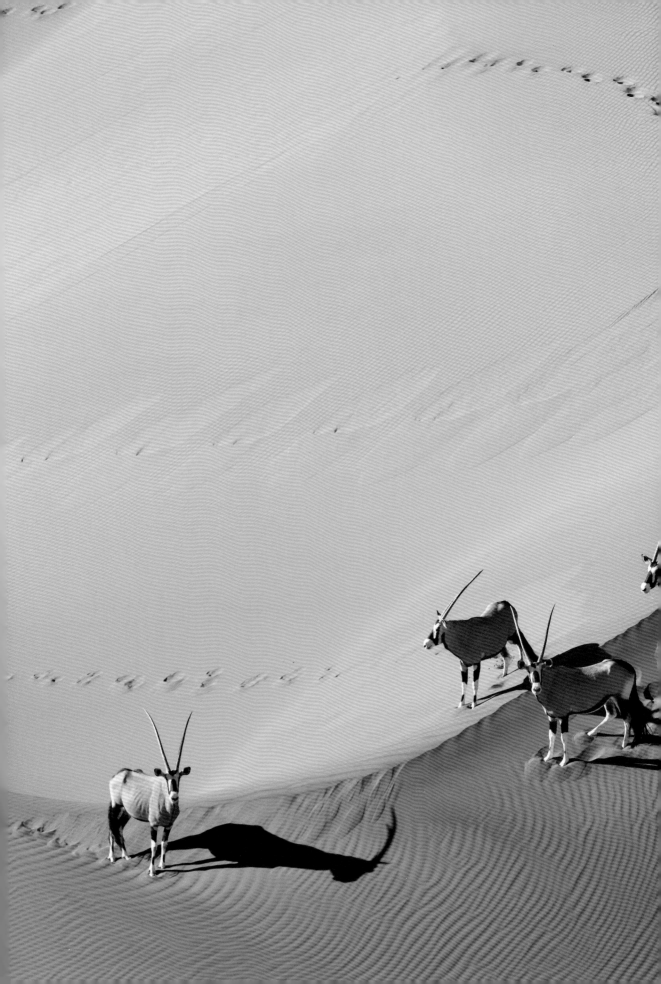

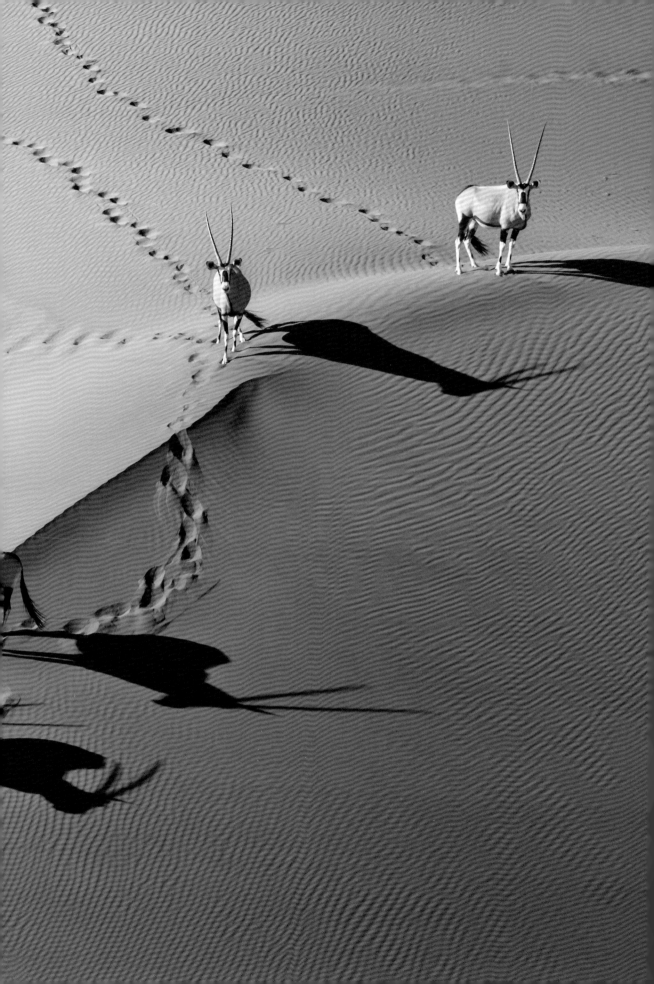

7. 美食分享

拍摄思路：拍摄美食时环境往往都不是很稳定，一会是室内的暗光环境，一会又可能是露天的自然光环境，因此对于相机的设定也应该满足这种光线多变的需求。而美食的拍摄其实也没有那么高的画质需求，对于美食美感的主观呈现才是重点。使用小一些的景深将背景中复杂的环境忽略掉，突出美食本身，再适当地增加一点曝光，同时使用色彩鲜亮的色彩模式就能得到不错的效果。

清晰的画面、自然的色彩、合理的构图是美食摄影的基本要求

- 曝光模式：光圈优先（A挡）。
- 光圈：f/2到f/5.6之间，如果使用广角镜头拍摄可以用偏大一点的光圈。
- 快门：达到安全快门。
- 感光度：尽量使用ISO1600以内的感光度。
- 白平衡：自动白平衡。
- 对焦模式：中心对焦点或者手动对焦。
- 色彩模式：推荐生动模式。
- 附件使用：试试用手机的辅助灯补光。
- 拍摄注意要点：注意主体的景深不要过浅，同时注意主体与背景（虚化色彩）的搭配。

8. 拍摄建筑和空间

拍摄思路：建筑和空间通常都会使用广角和超广角镜头拍摄，很容易产生变形，因此在拍摄的过程中首先要善用这类镜头寻找拍摄角度。或是放低镜头仰拍，或是升高机位俯拍，这种特别一些的视角容易出彩，但拍摄中需注意中性位置的横平竖直。同时，室内环境的景深要足够大，前景和背景的细节要有充分的表现，为了得到好的画质最好使用三脚架支撑拍摄。

使用超广角镜头拍摄角度的选择尤为重要

· 曝光模式：光圈优先（A挡）或手动曝光（M挡）。

· 光圈：f/5.6到f/16之间（根据景深需求选择）。

· 快门：使用稳定的三脚架支撑拍摄，并使用快门线。

· 感光度：尽量使用ISO400以内的感光度。

· 白平衡：自动白平衡（复杂光线环境下使用手动白平衡）。

· 对焦模式：全自动对焦或者区域对焦。

· 色彩模式：推荐风光模式或者生动模式。

· 附件使用：三脚架、快门线。

· 拍摄注意要点：过广的广角镜头和距离太近的仰拍会造成严重的透视变形，要适可而止。

9. 会议拍摄

拍摄思路：会议是工作当中最常遇到的拍摄类别，它的主要需求是事件的记录，同样要求画面清晰、曝光相对准确、色彩还原正常。这看似复杂其实技术上相当简单，无论使用广角变焦镜头或长焦镜头，闪光灯都是必备法宝。但闪光灯的直射光线很硬，而你需要做的是将外置闪光灯的灯头竖直向上，使用反射板或者是室内天花板对闪光灯的反射来补光。由于现在的闪光灯都有TTL，它能帮助你设定曝光值，整个过程简单易上手。

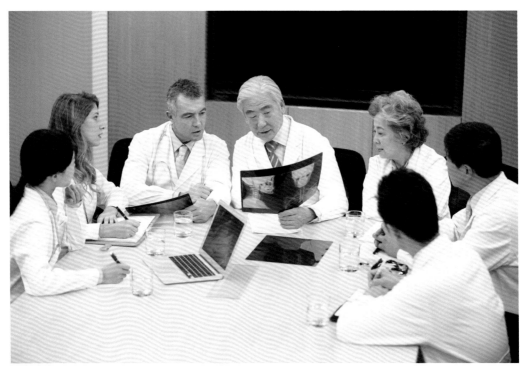

闪光灯是会议摄影的必备工具，但如何让它与环境光自然融合则事关成败

· 曝光模式：快门优先（T挡）或自动曝光（P挡）。

· 光圈：f/5.6到f/11之间（根据环境光线选择）。

· 快门：1/125s，如果闪光灯支持高速同步可以使用更高的快门速度。

· 感光度：光线充足使用ISO200，光线不足使用ISO400~ISO800。

· 白平衡：自动白平衡。

· 对焦模式：全自动对焦或者区域对焦，使用连续对焦模式。

· 色彩模式：推荐生动模式。

· 附件使用：外置闪光灯、备用闪光灯电池。

· 拍摄注意要点：设定低速连拍，同时要注意闪光灯回电的速度避免漏闪。尽量避免闪光灯直接对人物补光，可选择墙面和天花板作为反光板，使得光线更加柔和。

10. 舞台拍摄

拍摄思路：与其他类别的拍摄不同，舞台摄影主要依靠现场的人造光源来拍摄，但舞台光源通常又是多变的。其亮度不断变化，反差也时大时小，人物很容易欠曝或过曝。同时人物往往也处于运动状态，整体拍摄的难度比较大。其实使用手动曝光模式反而是更高效的模式。可以先用A挡看看常用光圈下相机的快门速度，并调整感光度得到一个合适的曝光组合，再调整到手动模式。如果光线变化，就在这个基础上改变光圈和感光度。之所以不改变快门速度，是需要保证画面的清晰，这个过程需要反复练习。

高速连拍是舞台摄影的标准设定，但记得使用安静模式，避免打扰他人

· 曝光模式：手动曝光（M挡）。

· 光圈：f/2.8到f/5.6之间（根据环境光线选择）。

· 快门：最好使用高于1/125s的快门速度，如果使用长焦镜头拍摄快门速度最好高于1/200s。

· 感光度：保证快门的基础上控制感光度在ISO1600之内即可。

· 白平衡：自动白平衡。

· 对焦模式：中心对焦或区域对焦，使用连续对焦模式。

· 色彩模式：推荐中性模式，方便后期微调。

· 附件使用：三脚架或者独脚架。

· 拍摄注意要点：拍摄中注意查看直方图，宁愿欠曝也千万不要过曝。当然如果环境光变化不大，也可以使用A挡搭配曝光补偿的方式。

夜景的拍摄

首先建议大家避免手持卡片相机去拍夜景，即便提高ISO拍出大体清晰的照片，画质也堪忧。在这种情况下，很多手机的"夜景模式"反而会得到更好的效果。近些年出现的手机"夜景模式"是一项突破性的技术，它使用的是多帧计算技术，可以得到噪点少得多的夜景照片，虽然清晰度未必很高，也存在或多或少的偏色问题，但用于发朋友圈效果还是很不错的。当然，如果想获得更高质量的照片，相机还是更好的选择。

1. 用不用三脚架——这是个问题

使用相机拍摄高质量的照片，借助于三脚架的稳定性，夜景的拍摄就有了保障。不要设置太高的ISO（100~200），采用相机的自拍定时功能，调好构图曝光后按下快门，或者利用自拍延时功能让相机更稳定地拍摄。这样可以得到画质细腻和清晰的照片，相比没用三脚架的效果，简直是天差地别。

使用三脚架还有一个好处：可以从容地调整构图和对焦，避免发生"拍一张调一张"的状况。

手持拍摄夜景照片往往会出现这种情形　　　　　　　使用三脚架进行拍摄，画面效果得到大幅改善

不过，如果抛开"清晰"这一限制，我们还可以拍出很多别出心裁的照片：拖动的灯光、虚晃的人影……拍不清楚，那就来点神秘感，也未尝不可。不要让任何摄影的条条框框限制你的想象力！

2. 设置ISO、光圈、快门

前面我们提到，若要保证细腻的画质，要尽量使用低ISO（100~200）。但真正拍过夜景的人就会知道，这种拍法有个大的挑战：凡是运动物体，都只能拍到灯光线条或是一个虚晃的影子。马路上的车，湖上的船，柳树摆动的枝条，包括走动的人，都变成虚的了，这也是一种富有艺术感的记录方式。如果你坚持不想要这样的虚化效果，也可以适当提高ISO（如400~800），缩短快门以凝固运动物体，不过很可能要以牺牲画质作为代价了。若运动物体在近处，利用闪光灯的瞬间照明将其凝固，也是不错的方法。缺点是闪光灯照亮的部分容易显得生硬，与整体不协调。经验告诉我们，在闪光灯前蒙一块纸巾能略微改善生硬的状况。

记得我们前面说过，拍摄风光时，光圈的设置应以中小光圈（f/8~f/11）为主，以保证景深。同时小光圈还有助于将灯光拍摄成带有星芒的样子，使画面更加

利用长曝光拍摄水面，波纹会变得像丝一样柔滑

好看。快门的设置则主要以控制曝光为主。夜景的光环境往往比较复杂，明暗分布极不均匀，光比也较大。此时相机的测光系统只能做个最初的参考，还是建议使用相机的手动曝光模式（M挡）进行拍摄。在手动曝光模式下手动控制光圈和快门，同时利用液晶屏回放检视，保证主体部分正常曝光。必要时也可使用包围曝光。拍摄时可以反复尝试，测出最佳的曝光组合。

这里有一个小窍门：在实际拍摄时快门往往较长，动辄等上一两分钟，在试验调整参数时实在有点等不起。这时候可以借助倒易率来操作：使用相机的最高ISO和最大光圈，测出准确曝光的快门值并调整好构图和对焦，同时运用倒易率推算出最低ISO和适宜的光圈值，这时可以测出相应的快门速度值，如此就能得到准确的曝光组合，且大大减少了调整参数的时间。

3. 拍摄绚丽的灯光

前面提到过，拍夜景时相机的测光表会被复杂的光环境所"欺骗"，因此要使用手动曝光模式（M挡）进行拍摄。在拍摄灯光较多的场景时自然也不例外。与此同时，使用较小的光圈（如f/11），能使灯光产生漂亮的星芒效果。光圈越小，星芒效果越明显。但要注意不要使用最小光圈，以免造成画质的明显下降。星芒的数量是由光圈叶片数决定的，光圈叶片数为偶数时星芒数量与光圈叶片数一致，为奇数时星芒数量是光圈叶片数的两

利用小光圈拍出的星芒通常较小，形状也更为自然　　　　利用星光镜拍出的星芒往往较大，效果也有所不同

倍。叶片形状和叶片数量共同决定了星芒的样式，这是决定小光圈拍摄灯光好看与否的重要参数。

　　将灯光拍出星芒效果还有另一个方法，就是使用星光镜。星光镜有多种规格可供选择，可以使灯光产生不同数量的星芒。与小光圈拍出的星芒效果不同，星光镜的效果较为特殊，并且多少显得有点不自然，因此很多人还是宁可选择使用小光圈来拍摄。上面给出了使用小光圈和星光镜分别拍摄的灯光效果图，读者可以自行比较。

　　若场景里有大片灯光，则可以考虑将灯光虚化成光斑进行拍摄。利用大光圈虚化，或者利用手动对焦调整焦点到近处，都可以使灯光虚化成漂亮的光斑。效果当然是以大光圈为最佳。拍摄时可以在画面前景中安排一个主体，对前景进行聚焦，这样就可以将绚丽的光斑作为背景，拍出令人耳目一新的照片。

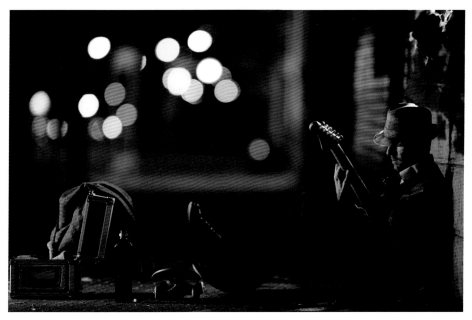

圆形光圈能将远处的灯光拍成圆形的光斑

大光圈还有另一种玩法。如果你注意过大光圈镜头拍出的光斑，就会发现这样一个规律：当使用镜头的最大光圈时光圈通常为圆形，拍出的光斑也都是圆形；而当收缩光圈时，光圈会变成多边形，这时拍出的光斑也变成了多边形。这时候就可以大胆猜想：是不是把光圈做成什么形状，拍出的光斑就可以是什么形状的？通过光学原理和实践都可以得出结论：答案是肯定的。

但是"其他形状的光圈"怎么实现呢？其实很简单，只要你有一支大光圈镜头，在镜头前加一块黑卡纸，挖一个小于镜头光圈的形状出来，固定住就行。拍摄时使用镜头的最大光圈，这样卡纸上挖的孔就是镜头的实际光圈，拍出的光斑也就是这个形状。

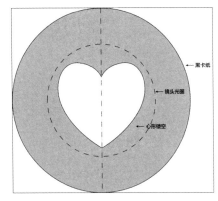

道具制作方式

心形焦外效果图

4. 拍摄星空

很多摄影爱好者都非常热衷于拍摄星空，毕竟将看起来静止不动的星空拍摄成长长的星轨，看起来是多么神奇的一件事。人们对于拍出肉眼不可见的影像天生有着强烈的好奇心。

当然，星轨并不是那么好拍的。具体来说，就是拍摄参数的控制和选景构图的安排。也许你会觉得，找块开阔的地方，支起脚架，用广角端长曝光拍摄，立马就能拍出一条一条的星星轨迹。事实也许如此，但仔细想想，这种只有星轨的照片，它真的好看吗？再则，参数控制也绝不是那么简单的事，只要亲身拍摄过一次，就会明白问题有多少。

就内容的选择而言，星空拍摄要求前景中必须有静止不动的物体。比如树木、建筑或者山体，都是不错的选择。在画面中安排一个静止不动的物体，能为整张照片找到重心，使得流动的星轨有所依托，画面才显得稳重。

加入了前景就对曝光和对焦提出了要求。曝光的控制必须以前景为基准，保证前景曝光准确是拍摄一张成功星空照片的基本条件。对焦也以照顾前景为主，同时注意控制光圈，不要让星星有明显的虚化。事实上这跟前景的远近有关：若前景距离相机较远，则对焦距离远，景深大，因此把前景和星空同时拍清晰并不是太难的事，甚至不需要太小的光圈，大光圈（如f/2.8～f/4）就可以胜任。若前景较近，则需要另外考虑这个问题了。此时若

使用大光圈，则对前景对焦容易造成背景的虚化，会影响星空拍摄的效果，此时就应适当缩小光圈（f/8～f/9）拍摄。

由于星星是运动的，因此增加曝光时间并不会增加星空拍摄的亮度，只会使星轨变长。提高ISO和开大光圈却是可以的，它们能提高星空拍摄的亮度，因此能拍出更多的星星。但这样也会造成曝光时间缩短，星轨就变短了，这时候可以借助数码后期的优势，拍摄多张照片，在后期处理时将星轨叠加，从而得到完整的星轨照片。由于每两次拍摄之间会有一定时间间隔，因此合成的星轨并不是连续的，对观赏性会有一定影响。

星空拍摄还有另一种常见方法：用高速快门拍摄凝固的星空。在拍摄时使用较高的ISO（800～1600）和较大光圈（f/2.8～f/4），将星空拍成静止不动的光点。配合低色温白平衡，可以得到泛着蓝紫光的璀璨星空，用这种方式来拍摄银河等壮丽天象，往往有动人心魄的效果。

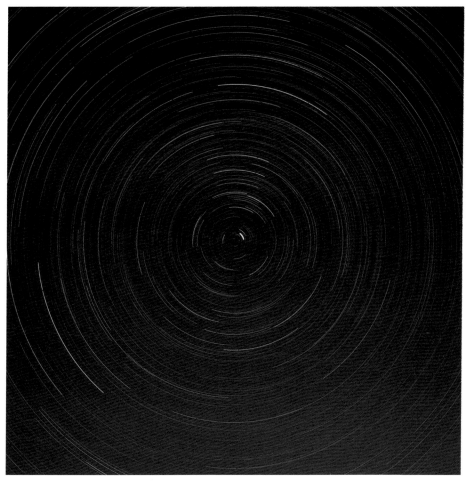

只拍摄星轨会让画面显得单薄

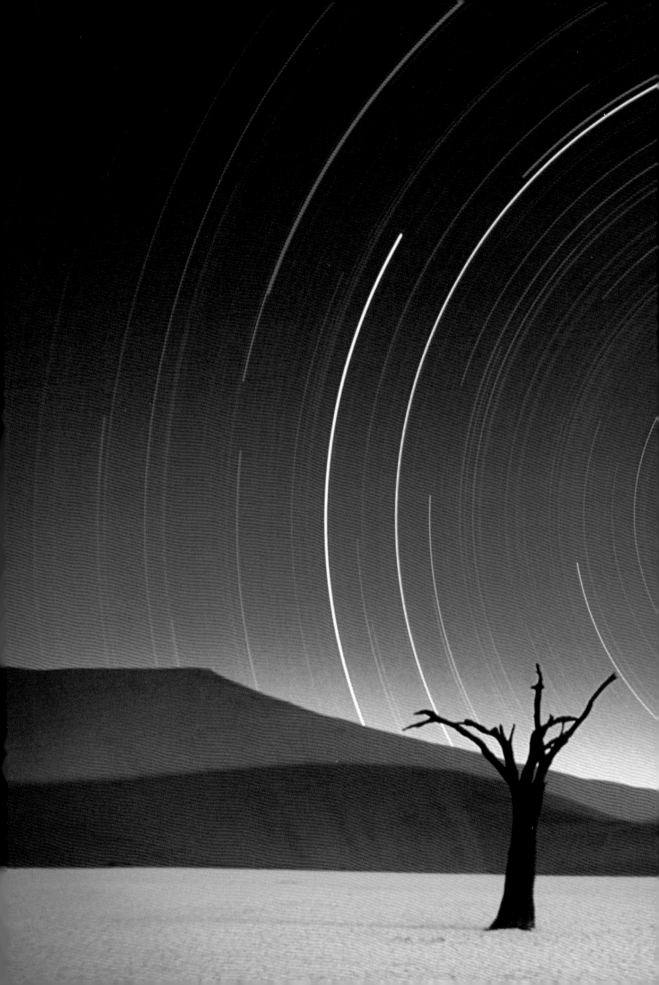

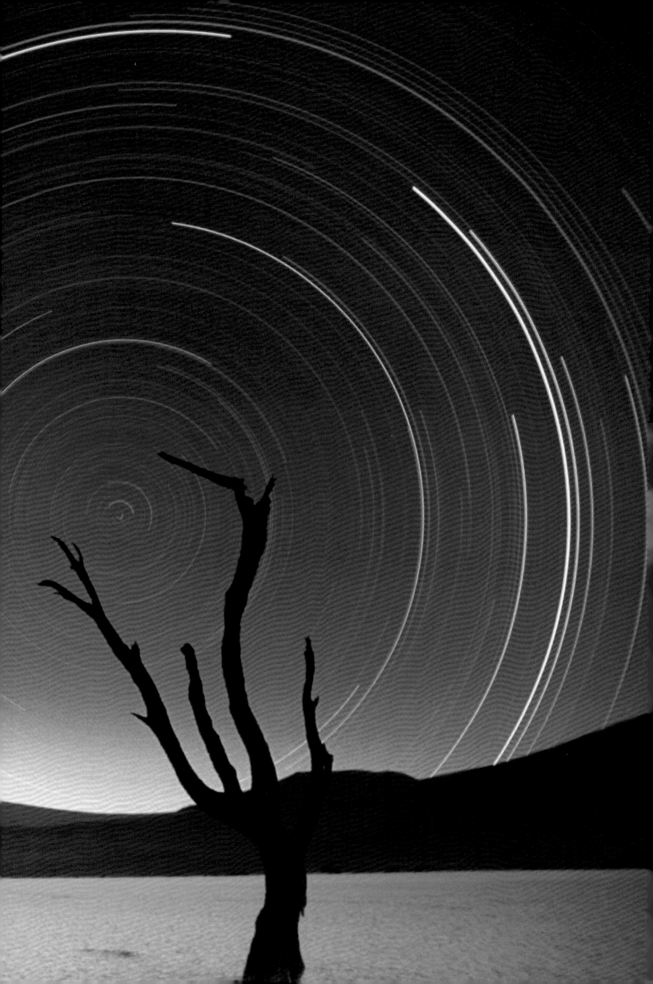

5. 借助闪光灯拍摄暗光人像

暗光下的世界非常美妙。暗光下光比小，光线往往比较复杂，通过人工干预光线效果，可以得到颇有味道的照片。

暗光下的人像拍摄，对初学者来说是个相当大的挑战。很多人抱怨不是拍虚了，就是背景漆黑一片，根本没有眼睛所见的效果。

先来说说常规的"到此一游照"，就是人不动景不动，把两个都拍好看就行。前面我们已经讲解过，拍摄单纯夜景时通常要用长快门，同时使用三脚架。但若是拍摄人像，长达好几秒的快门对被摄者来说可是个不小的考验。你或许会想到使用闪光灯。不过，通常闪光灯的闪光时长在1/1000s左右，如果设置成程序曝光模式+闪光灯，相机只会对闪光灯闪过的那1/1000s进行记录。

不过，根据之前学习的技术，我们可以得到另一个可行的方案：用拍摄夜景的曝光参数手动曝光（可能曝光时间比较长，或许会需要三脚架支撑），同时用闪光灯将人物打亮，这样就得到了一张不错的夜景人像照片。

再具体说一下步骤：第一步，按照前面讲解的拍摄夜景的方式手动曝光，设置好曝光参数，可以比测光表得到的数值略低一挡，这样整体更有暗光的效果；第二步，开启闪光灯打亮并固定人物。为了拍摄时方便一些，快门时间不宜太长。单纯拍摄夜景时，为了使画质尽可能细腻，往往会使用低ISO和小光圈，就造成了快门时间非常长，这在拍摄人像时会带来诸多不便。因此在拍摄夜景人像时，可以使用较大光圈（如f/4~f/5.6）和较高的ISO（200~400），利用倒易率将快门速度控制在2~3s，这样既能保证画质，又能大幅减少等待时间，拍摄起来会灵活许多。

摄影没有既定的规则，也可以尝试根本不考虑背景清晰的问题，索性不用三脚架拍摄暗光人像。前面提到，在环境光照明很弱的情况下，人物的曝光主要依靠闪光灯打亮，因此无论多长的快门，人物都能被闪光灯清晰地凝固住。所以可以试试用低ISO，比较慢的快门速度，随意晃动相机，这样就能拍出人物清晰、背景虚化的照片。若你有个大光圈镜头，还可以顺道试试虚化的光斑背景。

闪光灯结合慢门拍摄，能产生非常迷幻的效果

大光圈镜头能保证在暗光条件下仍有充足的曝光，同时还有很好的
前后景虚化效果

6. 如何对焦

夜景拍摄难对焦是一个常见的问题。无论卡片机还是无反、单反相机，一到了夜里就仿佛看不到东西一般，对焦时镜头不住地来回伸缩，也就是很多人常说的"拉风箱"。这跟相机的对焦原理有关。相机的对焦系统要求被拍摄场景中要有较高反差的清晰线条，在黑暗的环境中，光线的强度不足以让对焦系统做出准确判断，相机就无法实现对焦。明确了这一点，就能有效地解决对焦问题了。

当所拍的场景过暗时，可以挑选一个远近相当的较亮的物体对焦，再半按快门改变构图拍摄。若不存在这样的对焦点，同时景物都在较远的位置，则可以换成手动对焦，将焦距置于无穷远，也能拍出聚焦清晰的照片。拍人物时，人物一般较暗，应打开闪光灯补光。在半按快门对焦时，相机会辅助闪光进行对焦，就解决了对焦困难的问题。同时，若拍摄距离相对不变，则完成一次对焦后，可换成手动对焦固定对焦距离，这样就可以无限次重复拍摄而不用考虑对焦的问题了。

7. 防止眩光鬼影

镜头眩光是指相机在面对直射光源时，会在画面上形成大面积发白的区域，同时容易伴有单个或成串光斑，一般容易在逆光，即正对太阳拍摄时出现。在夜景拍摄中，当近处有光照较强的路灯时，也同样会发生这种状况。眩光会导致光源附近的成像受到影响，造成画面上呈现大片难看的白色。

与之相对应，"鬼影"也是夜景拍摄中常见的问题。在夜里对着近处的灯光拍摄，拍出的照片里除了原有的灯光，经常还会在别处出现隐隐约约（也可能很明显）的"灯影"，和原有的灯光形状极其形似，这就是鬼影。

眩光和鬼影产生的原因类似，主要都是由于镜片反光造成的。在强烈的直射光照下，光线在镜片上或多或少会发生反射和散射，散射的光线容易对周边区域造成影响，出现泛白的现象，就形成眩光；多次反射的光线最后也在相机上成像，就形成鬼影。

眩光　　　　　　　　　　　　　　　　鬼影

当下镜片镀膜技术的提高，可以帮助我们更好地解决眩光问题。此外，使用镜头遮光罩，可以部分防止低角度光线对成像造成的影响。同时，避免使用劣质滤镜也很重要。

不过，如果眩光鬼影实在不可避免，可以尝试把它们作为构图的一部分，也算是个有创意的想法。

8. 分析画面拍虚的原因

夜晚画面拍虚很常见，最常见的原因莫过于快门过慢了。由于亮度不足，拍摄大部分场景时都要用到很慢的快门，此时若没有三脚架，拍摄的照片便基本上都是虚的。这时候的"虚"表现为画面的"晃动"，灯光等较明亮的对象会拖动为长条。若场景大部分清晰，只有少部分呈拖动状，则说明相机本身没有晃动，是被摄主体移动了，这时就可以试图让被摄主体保持静止（比如拍人），或者用闪光灯固定影像（在近处的话），以得到清晰的照片。

第二种"虚"则是聚焦不当造成的。不同于晃动，聚焦不当的"虚"表现为柔和的虚化和扩散，灯光此时会呈现为散开的光斑，而不再是拖动的长线。产生的原因可以有两种：若光圈选择正确，但拍出的照片背景清晰、人物模糊（拍人时），或者整张照片都是模糊的，找不到清晰的地方，则说明是聚焦错误；若把人拍清楚了，但本该清晰的背景却是一片模糊，则说明是景深控制的问题，此时应缩小光圈，或者使用镜头的广角端进行拍摄以增大景深。

相机晃动，点状光源拖动成线状

对焦错误，画面中没有成像清晰的点

景深不足，背景被虚化，无法看清

如何拍摄焰火

1. 稳定相机，使用 B 门拍摄

焰火拍摄具有和大部分夜景摄影相似的特点，但也有其特殊性。普通的风光夜景都是以曝光量作为控制快门的标准，焰火拍摄则不然。和星空拍摄相似，由于焰火也是运动

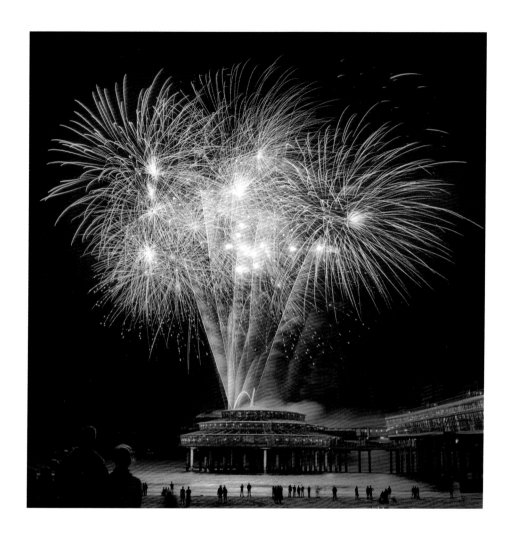

的，因此长快门能把焰火拍摄成长条状，且更长的快门时间更多的只是增加焰火轨迹的长度，对曝光的影响则较小，因此焰火拍摄快门控制的首要任务便集中在对焰火造型及数量的控制上。也因此，焰火拍摄通常使用B门进行拍摄。B门是一种灵活的快门控制方式，当按下快门按钮时快门帘幕开启，放开时快门关闭，非常适合于拍摄焰火。另外，三脚架和快门线是拍摄焰火的标准配置。

2. 寻找合适的前景或背景

漂亮的焰火最好有美丽的前景或背景来搭配，否则再美的焰火也会显得单调。前景与背景的选择不多，通常前景是比较醒目的雕塑或建筑，置于画面下方，使得拍出的照片更具稳定感。而背景则通常是金碧辉煌的夜景建筑群，如高楼大厦、大桥等，都是很好的背景素材。在拍摄中可以将焰火作为主体，而辅以少量的前景或背景，也可以将焰火作为夜景风光的一部分，融入整个大场景之中。两种拍法各有特点，具体要视个人喜好和景别不同而定。

3. 试验曝光时间和光圈的搭配

曝光控制是焰火拍摄中需要特别注意的一个环节。在试验曝光参数时，首先应保证前景或背景曝光准确。光圈一般以满足景深要求为准。ISO先调到最低，测试该条件下的标准曝光时间大概为多少。若时间太长，则适当提高ISO，控制快门时间在3 ~ 7s。这是拍摄焰火较为理想的时间长度，可以拍摄到合适数量的焰火。定好参数后即可进行拍摄。实际拍摄时，视焰火燃放的类别不同，有意识地控制快门开启和闭合，使摄入画面的烟花在位置、色彩、形状上的搭配更为协调，并注意尽可能将快门时间保持在3 ~ 7s之间以控制曝光。之所以选择B门这种浮动的快门控制方式，是为了尽可能准确地控制画面内容，将应该拍到的焰火拍入画面，而将不该出现的焰火摒弃在画面之外。而微小的曝光偏差是可以在后期修正回来的。若采用固定快门，在一定程度上可以保证曝光准确，但拍到的内容就难以控制了，并且也无法在后期处理时解决（也不该在后期处理时解决）。综合起来，B门是最好的控制方式。

4. 观察时机

在确定了构图以及曝光参数后，就该开始正式拍摄了。和其他拍摄题材不同，由于焰火拍摄具有很强的不确定性，所以并不能"随手一按"了事。事实上，拍摄时机的掌握才是一张焰火照片成功与否的关键。

快门控制有三个要点：第一，开始的时机；第二，拍摄过程中焰火数量的控制；第三，画面曝光量的控制。快门开启的时间点通常是前一波焰火燃放告一段落时的间隙。焰火的燃放通常有固定位置。若拍摄期间摄入过多颜色的焰火，则很可能叠加成白色，使拍出的焰火观赏性降低，因此应尽可能拍摄相近色彩的焰火，使整体色彩较为统一。第二个要点是整个控制过程中最难的步骤，并且跟第三个要点是连在一起的。在拍摄中，摄影师应牢记每一朵烟花燃放的位置，想象其在画面中的位置，在即时的观察中想象拍摄出来的画面。当画面已接近"完整"且曝光时间合适时，即可关闭快门。拍到成功的焰火照片的概率并不高，刚开始学习时，应多加练习，着重训练自己的想象力和时间感，让自己慢慢对快门控制"有感觉"起来。熟能生巧，慢慢就能拍出好照片了。

5. 降噪功能的使用

数码相机的长曝光降噪效率较低，一般来说，曝光的时间多长，降噪就得花掉多长的时间，并且在这段时间内相机是无法工作的。这对于瞬息万变的焰火拍摄来说无疑是不利的。而且机内降噪的效果只能说一般，在后期用软件降噪可以取得更好的效果，因此实在不必花这个冤枉时间，关了就好。

雨天拍摄

1. 使用防水罩

在雨天拍摄要特别注意相机的保护。大多数中低端相机及镜头并不具备防水功能，而即便是具备一定防滴溅功能的高端机身和镜头，也不建议直接在大雨中使用，因此需在外

出拍摄时加装防水罩。但专业防水罩价格相当昂贵，对于非职业人士来说并不适合，相比之下，自制一个简单防水罩则会实惠得多。

简单的防水罩可以用塑料袋来制作。用大小合适的不透水塑料袋包裹住机身，将塑料袋开口在镜头处扎紧，即可做成简易防水罩了。装进袋子前需要把相机打开，并调整好参数以方便拍摄。塑料袋最好是透明的，这样可以方便后续调整和操作。另外，尽管给相机做了防水处理，但大部分时候仍应该打伞，这也在一定程度上加大了雨天拍摄的难度。

专业防水罩　　　　　　　　　　　　　　　　简易防水罩

2. 快门控制

和拍摄焰火类似，快门的长短决定了雨点在画面中拖动的长度，而这一要素直接决定了画面的最终效果。比如在拍摄雨中花朵时，通常控制快门速度在1/10s左右，在这一快门下，雨滴呈现较短的拖动状，大量的拖动状雨滴共同营造了强烈的雨天气氛。若快门速度太快，则雨滴被凝固，动态效果欠佳；而快门速度过慢则会造成雨滴的无休止拖动，画面容易失去控制，影响整体表现。具体操作时应结合构图分析，多试试不同的快门速度，选择出最适合的。

闪电的拍摄则更加困难。闪电出现的方位通常难以预测，因此多以广角镜头进行拍摄，用宽广的视野来提高拍到闪电的概率。拍摄时可以先选好前景构图，在画面中为闪电预留出空间。不仅方位难以预测，闪电出现的时机更是难以捉摸，而且转瞬即逝，想用短快门抓拍几乎是不可能的事。而这时使用低ISO和小光圈，以长曝光进行拍摄就能使成功率大大提高。在一些极端的情况下，比如在很黑的夜里，甚至可以使用B门拍摄，让快门一直开启，直到拍到闪电再关闭，这样拍到的概率就很高了。

雪天拍摄

坏天气通常是摄影师最好的朋友，很多平时看起来习以为常的场景，在雨雪中都会变得格外令人触动，所以，不要轻易在这时候收起你的相机。

1. 雪天拍摄注意事项

1）防止镜头结露

雪天室内外温差很大，使用相机时要特别注意，避免产生一些不必要的问题。

将相机从室外带到室内时，相机温度较低，室内的暖湿空气会使镜头表面结露，从而

闪电的拍摄经常要靠点运气

影响到拍摄。长此以往还会影响到相机的寿命。所以，在进到室内前要先将相机收入摄影包中，使相机在摄影包中缓慢升温，过一段时间再拿出来使用，这样就可以有效改善镜头结露问题。

从室内带到室外也是一样。虽然从温暖环境进到寒冷环境中并不会有结露现象产生，但隐藏的问题仍然不容忽视：若外界温度过低，甚至可能造成机身内部结露。这种现象发生的机会较小，也同样应该引起注意。如果从室内去到严寒的室外，最好也将相机装在摄影包中，让其缓慢降温，接近环境温度后再拿出来拍摄。

2）防止电池电量流失

锂电池在寒冷环境中极易流失电量。由此引发的状况生活中并不少见：平时能用很久的手机在冬天里要频频充电；平时能拍几百张照片的电池一到冬天就撑不了多久了。都是由这个原因引起的。了解了这一点，就能在雪天拍摄时有意识地应对了。备用电池要放在贴身的大衣内口袋里，用体温和衣物为电池保暖。若有条件，相机也尽可能加装保暖套，使相机能在较高的温度条件下工作。用到没电的电池放在身上暖一暖也能恢复一定电量，在紧急情况下能稍微一用。

但无论怎样处理，冷天时电池的续航能力必然是缩水的。因此若需要在天冷时进行重要拍摄，一定要多带备用电池，以免因电池没电而耽误了拍摄。

3）防水防潮

对相机的防水而言，雪天要比雨天相对安全一些，防水罩倒是不必。雪一般化得慢，因此只要时刻记得清扫机器表面的积雪即可，进到室内前记得用干布将机身表面擦干再放入摄影包。雪天户外拍摄完后，最好将相机置于防潮箱中，若没有防潮箱，也可以用密封

塑料箱和干燥剂（超市里买的即可）自制一个，效果自然不如防潮箱好，但总归便宜许多。

2. 曝光补偿和白平衡

1）曝光补偿

在第2章中我们已经详细介绍了相机的测光原理及曝光补偿的概念。简单概括起来可以理解为：相机的测光系统会把所有看到的东西当成灰色，因此要引入曝光补偿功能，通过曝光补偿来告诉相机所看到的场景比灰色是亮了（加曝光补偿）还是暗了（减曝光补偿），从而使相机能够准确分辨"黑"和"白"。

在雪天拍摄时，大部分场景都被白雪覆盖，呈现明亮的白色。此时如果直接拍摄，不使用曝光补偿，拍出来的照片必然曝光不足，灰蒙蒙一片。而这时需要增加一挡曝光补偿（或者更多，可以自己尝试），情况便可以大大改善。镜头里的世界重新变得清亮起来，阴霾一扫而空。看着这样的雪景照片，心情是不是好了许多？

2）白平衡

雪天的白平衡通常有两种选择，想表现原始色彩时，使用阴天白平衡（色温约6000K）或自动白平衡。这样拍出的照片会略微带点暖色，看上去更加舒服自然。若想表现雪景的清冷气氛，则可以将白平衡色温调低，选用日光白平衡（色温约5200K）进行拍摄。此时拍出的雪景泛着淡淡的蓝色，更适合营造寒冷寂静的氛围。

阴天白平衡下，雪景呈现自然的白色

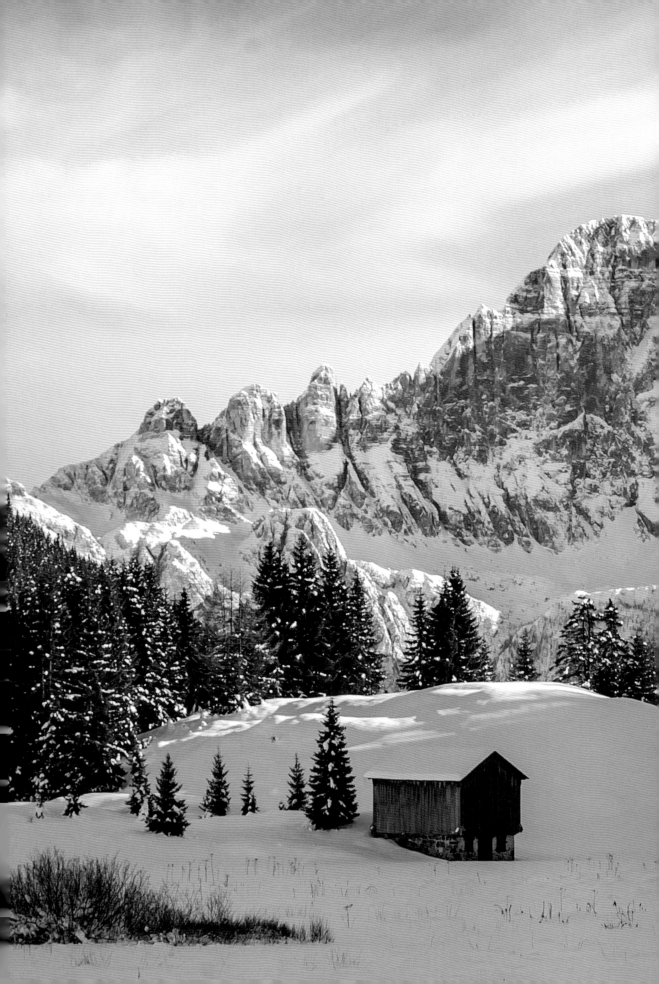

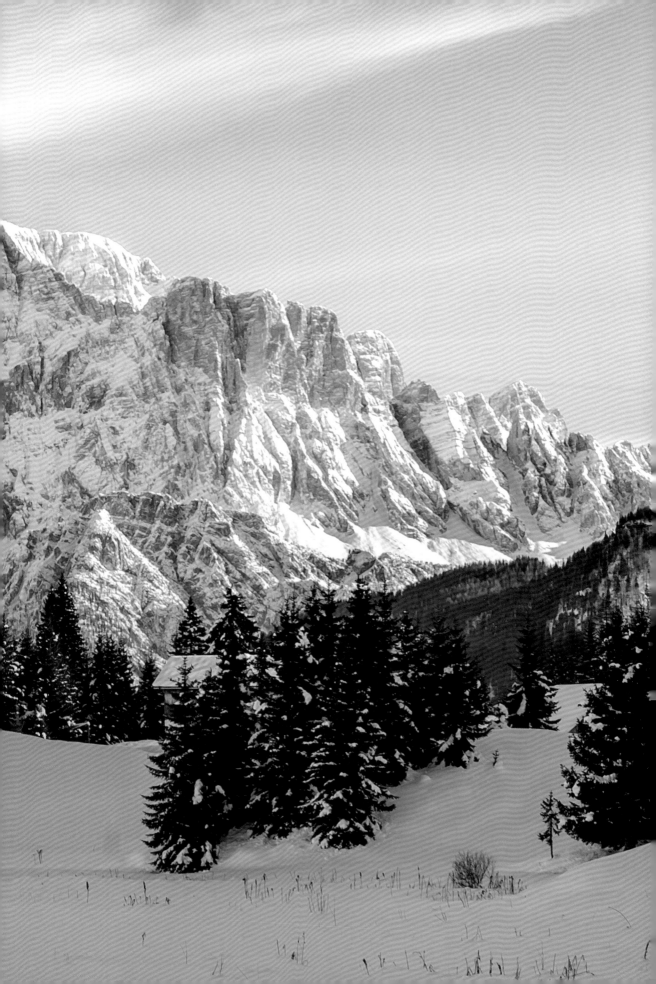

雾天拍摄

　　雾天能见度低，又没有蓝天白云，常规的风光就很难拍摄了。但雾天也有雾天的优势，局部的雾气有很高的利用价值。雾气造成的遮挡效果使空气透视效果大大增强，近景层次分明，远景则隐没在一片白色当中，很适合营造梦幻般的场景。雾天还很适合拍摄带有水墨画感觉的风光照片。大片的白色很像水墨山水画中的"留白"，运用得当，可以使作品增色许多。

　　雾天和雪天有一个相似之处：大片的白色。因此同样也需要增加曝光补偿。通常以增加2/3挡为宜，以保证大部分场景正常曝光。

大雾能营造很好的空间感和层次感

高反差场景拍摄

1. 光比和宽容度

　　人眼与相机有着许多不同。譬如在一个反差较大的场景中，人眼可以同时清楚地辨别暗部和亮部，而相机却无论如何都拍不出来，不是这里太暗就是那里太亮。这种情况是相机感光材料本身的特性造成的。相机在很多方面不如人眼高级，这是初学摄影者首先要适应的事。

高反差场景中最重要的就是控制高光部分的曝光

既然存在这种差异，就需要在拍摄中有意识地进行控制和弥补。为了更深入理解这个过程，我们需要先介绍几个概念。

第一个概念是"光比"。"光比"指的是场景中最亮部和最暗部的亮度比。光比的大小对于拍摄有着很大的影响。譬如有强烈阳光的户外，白色墙面的反光和房屋形成的阴影就有着非常大的光比。过大的光比会造成拍摄的困难，在拍摄时如果控制暗部正常曝光，就会造成亮部过曝；而反过来，控制亮部正常曝光，则又会造成暗部曝光不足。这就是我们本节要介绍的"高反差场景"拍摄的问题。

与光比相对应的概念是"宽容度"。在胶片时代，底片的宽容度通常用"几挡光圈"来表示。我们假设在一张黑白底片中，最亮和最暗的有细节部分的光比为1024∶1。由于缩小一挡光圈会减少一半的进光量，因此最亮部和最暗部的亮度比可以等价为10挡光圈（$2^{10}=1024$），即该胶片有10挡的宽容度。可以想见，宽容度大的胶片在拍摄高反差场景时有着天然的优势，可以记录更多的亮部和暗部细节。当然，在拍摄低反差物体时也往往会使反差显得更低。

在胶片中，黑白胶片有着最大的宽容度，为10~12挡。彩色负片宽容度稍低，为8~10挡，彩色正片为5~6挡。早期的数码相机较接近于彩色正片，约有5挡的宽容度。但近年来随着技术的不断发展，数码感光元件技术有了长足的进步，使得数码单反的宽容度有了很大的提升。一些高端数码相机，甚至能达到14挡左右的宽容度。

2. 用好点测光

前面已经介绍过，点测光即是利用取景框中心3%左右的区域进行测光，这种测光方式在应对大光比场景时有着得天独厚的优势：使用评价测光时，过强的直射光会干扰相机的测光系统，使画面曝光不足；而画面中若有大面积的阴暗部，则又会造成整体曝光过度。在某些光线条件较为复杂的场景中，使用点测光则能有效避免这些问题。使用点测光对场景中主体亮度正常的部位测光，结合适当的曝光补偿，即可得出准确的曝光组合，更容易拍出精确曝光的照片。

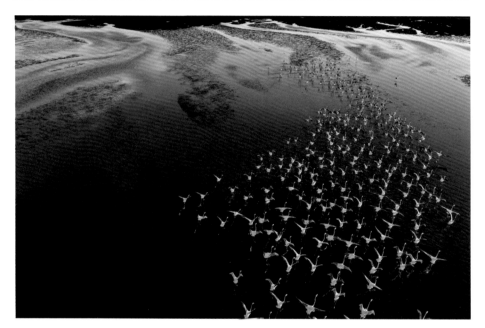

正确的曝光控制，可以将大光比景物控制在宽容度范围内

3. 对亮部曝光

在胶片时代，摄影师们在面对高反差场景时，往往会对暗部曝光，优先保证暗部的细节，而让亮部过曝，并在后期的显影中压暗亮部来获取细节。这是胶片的特性所决定的（准确地说应该是负片）。在数码时代则恰恰相反。负片的过曝耐受力较强，而数码对曝光不足的耐受力很出色，但对过曝的耐受力就很一般了。因此运用数码相机拍摄高光比场景时，应优先对亮部曝光，通过观察直方图，保证亮部细节，而在后期处理时对暗部进行调整。数码照片（尤其是RAW文件）的暗部保留细节的能力比亮部更强，不少暗部的丰富细节，通过简单的后期调整还有机会显现。

4. 使用中灰渐变镜

中灰渐变镜（英文缩写GND）在风光摄影中的使用非常广泛，常用于日出日落的拍摄，专为高反差场景准备。GND能有效压低高光部的亮度，从而大大解放相机宽容度，使

拍摄更加轻松，因此深受广大摄影爱好者喜爱。但GND也不是毫无缺点。GND笔直的过渡线会清晰地反映在照片中，比起人眼所看到的效果，这种略显生硬的过渡自是有些不尽如人意。而不同场景的光比不同，有时候会需要不同减光级别的渐变镜，滤镜的过渡范围也要因时而异，就此而言，托架式渐变镜要优于旋入式渐变镜。托架式渐变镜是在镜头前端固定一个托架，可以随意放置各种滤镜，因此有着更大的灵活性和适用范围，就长期拍摄而言也更节省成本。

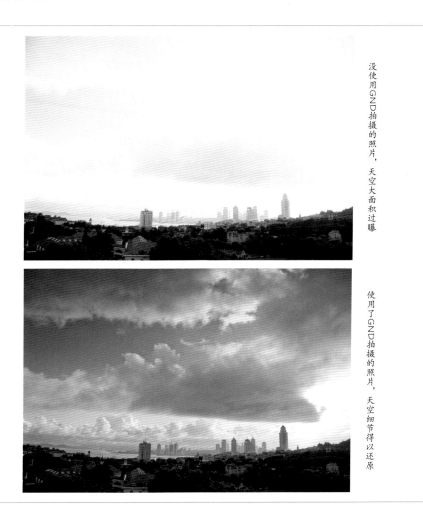

没使用GND拍摄的照片，天空大面积过曝

使用了GND拍摄的照片，天空细节得以还原

5. 包围曝光及HDR

除了GND，还有别的解决方法来应对大光比场景，比较常用的就是包围曝光结合HDR。

顾名思义，包围曝光就是指对同一场景进行多次不同曝光，几张照片的画面内容完全相同，而曝光值成等差递增或递减。包围曝光的意义在于，它可以用一张照片记录下画面的正常亮度，同时用过曝和欠曝的照片来分别记录暗部和亮部的细节，并在后期处理时予以合成，从而得到从最暗部到最亮部都有丰富细节的照片。显然，这要求拍摄的几张照片必须完全相同，达到可重叠的程度，所以三脚架是必需的。

常规的HDR在呈现出亮部和暗部细节的同时，会让整张照片的反差和色彩变得非常特殊，显得有点过于"兴奋"而不自然。因此也有人选择在后期处理时使用"蒙版"工具进行手动合成，制作出更为自然的HDR照片。更多高阶的后期制作技巧推荐阅读我们已经出版的《摄影的骨头：高品质数码摄影流程》一书。

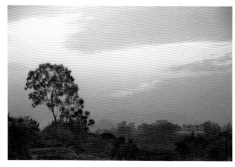

用蒙版处理的照片显得更为自然　　　　　　　　HDR 合成的照片，画面效果较为特别

6. 有所取舍

拍照是一种创造性的活动，因此万不能死记条条框框。前面说了，应该对亮部曝光，控制高光不过曝，但实际拍摄中有时根本做不到这一点，或者并无必要，这时候就该灵活运用了。

一般来说，在初学阶段，只需尽可能保证主体曝光准确即可，并不需要过于强求高光部的细节。事实上即便不是初学者，也有很多人这么做：为了拍摄温暖的逆光人像，可以舍弃大片的背景，只让人物面部准确曝光。在有窗户的室内也常常出现这种情况。若要拍摄清楚室内的环境，则必须让窗户过曝，这时候除了舍弃也没有别的方法。当然，也可以让窗外的景色准确曝光，而把室内都拍成一片黑色，并无不可，这也是另一种舍弃，看你想拍什么了。明确你要拍摄的主体，并尽力使其准确曝光，这是初学阶段的学习重点之一。

后面说的这种拍法其实就是舍弃暗部拍摄剪影。相比拥有丰富细节的完整形象，剪影会给人更多的新鲜感和神秘感。鲜明而漆黑的轮廓能引发观者的想象力，使观者真正参与到作品中去，使作品散发独特的魅力。由此可以知道，并不一定把所有细节都拍下来才是好的，有时候有所取舍、有所侧重反而能拍出更好的照片。而话说回来，摄影本来就是一门选择的艺术。

最后说一句，如果大光比场景确实难以用技术方式解决，换个思路，依靠构图的改变，或许可以很容易解决大光比的问题。

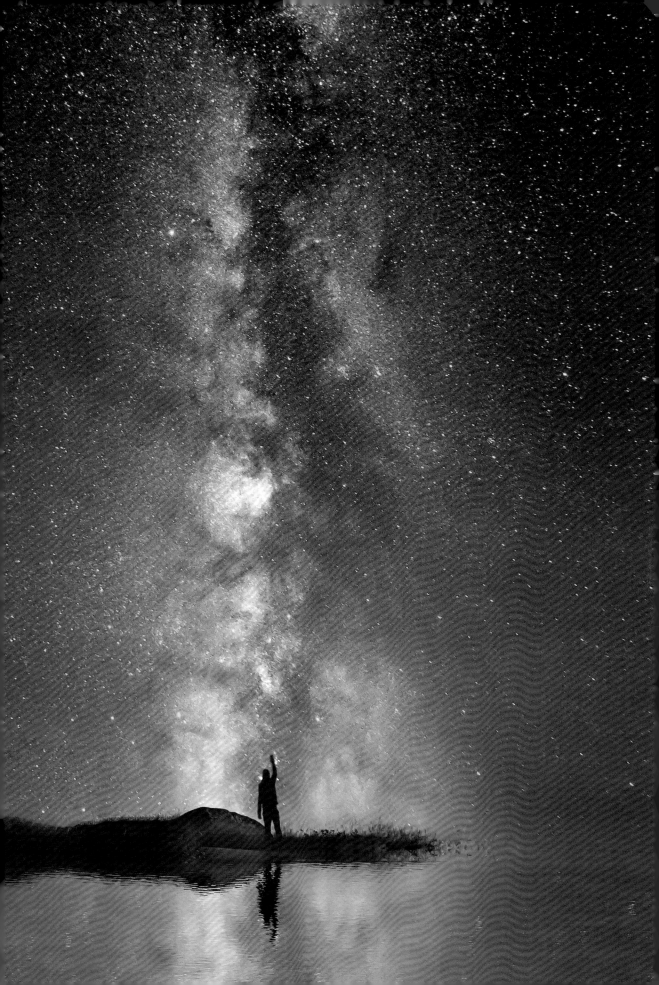

第5章 风光摄影

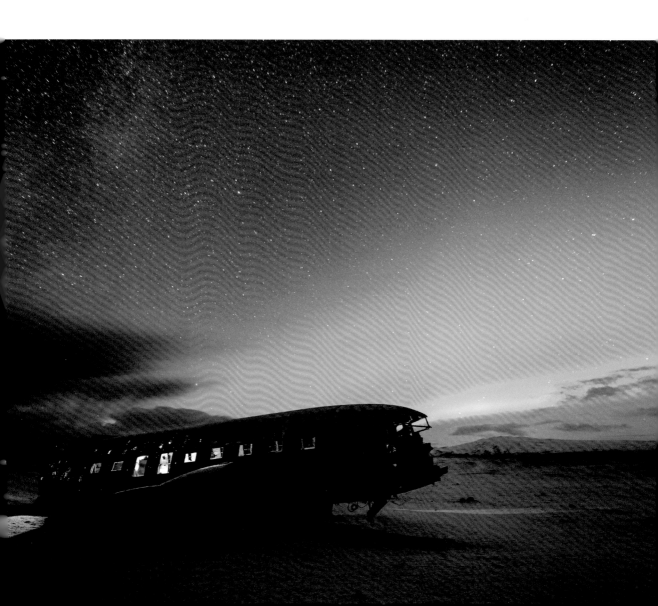

引言

风光摄影可以说是伴着摄影而生的一个类别。早在摄影术正式发明之前，人类有记载的第一张照片便是风光照片（这幅照片是摄影术的先驱尼瑟佛尔·尼埃普斯于1827年在自家窗前拍摄的）。风光摄影也一直是最受大众欢迎的摄影领域之一。

一个有趣的事情是，在中国，当人们提到专业性更强、更具有艺术价值的作品时，会更常用"风景摄影"这个词。而"风光摄影"通常代表着作品是在一个更优美的光线条件下拍摄的，或者更具有沙龙风格的倾向。在本书中，这两个词是通用的。

同时，风光摄影也一直在进步和发展。总体来讲，在国际摄影的主流上，风光摄影的发展具有一定的延续性，大体可以梳理出一个发展脉络。从主流的自然风光，到被人类改变的自然风光或者有人造痕迹存在的风光，再到完全被人类改变的自然，也就是城市风光，都可以成为风光摄影的重要题材。

关于风光，还有一点需要说明：广义的风光摄影作品里是可以包含人的。也就是说，风光中有人的存在，重要或不重要，都属于风光摄影的范畴。由于侧重点不同，也不会与环境人像相混淆。

在拍摄技术和技巧上，随着摄影器材的进步，画质提升，风光摄影的技巧也在进步，有些在胶片时代很难实现的风光摄影拍摄方式，比如星空拍摄、航拍等，现在都有了新的飞跃。

在目前对风光摄影的诠释上，大致可分为两个方向，分别为主观和客观的观看方法。主观风光强调个人的理解和表达，强调在风光中能见到摄影者的胸怀和气魄；客观风光则更强调对大自然最奇美壮丽一面的描绘。两种理念各不相同，许久以来风光摄影师们对此也各有追求。关于这部分内容会在本章的最后略做讨论，以供读者参考。

风光摄影的器材选择

1. 三脚架的重要性

作为一名风光摄影师，三脚架绝对是一个不可或缺的伙伴。在很多国家的风景区会有专门留给摄影师的拍摄时段，如何识别你是不是摄影师，标准就看你有没有三脚架。使用三脚架不仅仅是为了最大限度地提升我们所拍风光照片的品质，同时从实用角度来说，由于风光摄影常常需要使用各种特殊的滤镜，因此配合三脚架一起使用也是一种可行的工作方式。另外，使用三脚架也便于精确地进行构图。

风光摄影通常要求使用f/11甚至更小的光圈，搭配最低的ISO进行拍摄，拍摄时间又多为清晨或黄昏，光线条件并不充足，如此，快门速度就很难保证。固然广角镜头能够使用1/30s～1/20s这样的"安全快门"，但实际上对于高像素相机来说它们依然不安全。如果是使用长焦镜头那就更不可能手持拍摄了，这些拍摄中的小瑕疵在图片放大输出后，都可以清晰地分辨。所以把使用三脚架作为一种专业素养进行培养依然是很有必要的。

随着材料技术的发展，高端脚架基本完成了从金属材料向碳纤维材料的过渡，有些脚架甚至取消了可升降的中轴，这使得现在的脚架在保持稳定性的前提下，变得更轻巧了。

之前在第3章当中已经介绍了很多保持拍摄稳定性的技巧，它们也适用于风光摄影，这里再简单罗列一下，以加深记忆：

- 准备一条快门线，以减少手部对相机的晃动；
- 开启相机的反光板预升功能，以尽量减少机震对清晰度的影响；
- 关闭镜头的防抖功能，避免对画质造成二次损坏；
- 脚架锁紧旋钮要拧紧，并将快装板正确装入云台中；
- 使用脚架时尽量避免升中轴，必要时可以给三脚架增加配重；
- 在户外环境中使用脚架时，如果土地太软要注意使用脚钉。而在室内则使用橡胶防滑脚钉。

2. 数码机身的选择

风光摄影有着高于常规题材的影像质量需求，它们往往都会以较大的幅面输出，而很多风光的质感、细节也需要更好的摄影器材来呈现。对于所有摄影者而言，如果想在风光摄影上有所研究，那么至少应该拥有一台全画幅的数码相机（现在全画幅相机已经比较普及，价格也不太高）。当然最好是没有低通滤镜的高像素机型，这样照片的细节会更加优秀，保证细腻的成像效果。

而如果你的收入还不错，有较高的设备预算，那么购买一台数字中画幅后背是个可以立竿见影提升画质的选择。但要注意两点，一是要熟练掌握后期处理技术，数码后背对后期处理要求非常高；二是万一未来数码后背被边缘化了，升级缓慢，二手交易困难，要对因此而产生的财务损失有承受能力。

当然，若仅仅为了学习摄影，APS-C级的数码单反也可以使用。以2000万像素为例，它们已足够放大18寸的高品质画面，这对于大多数人而言已完全足够。至于宽幅照片，利用多次拍摄再在后期进行拼接也能完美实现，并不一定非要那么多特殊设备，总之别让器材限制了你（更多的器材推荐请参看本书第10章"构建自己的数码摄影系统"）。

3. 镜头的选择

1）广角镜头

广角镜头是风光摄影中使用频率最高的镜头。爱好风光摄影的初学者，在器材预算有限的前提下，镜头配置无法做到面面俱到，那么优先添置一支高画质的广角镜头是性价比很高的选择。

广角变焦镜头具有比较好的实用性，多数情况下，风光摄影并不太需要使用很大的光圈，只要它在小光圈下能够具备优秀的分辨率、边缘色散控制、抗眩光性能即可。而且中高端镜头的前组一般不会向外突出，这样能方便地使用旋入式滤镜，同时也可以使用尺寸更小、价格更低一些的插片滤镜。

当然，如果你需要最优的成像质量，那么最好还是将目光聚焦在广角定焦镜头上，它们相对于变焦镜头要有优势得多。很多新近发布的非大光圈平价广角定焦镜头也拥有极好的小光圈成像画质，可以多加关注。

使用广角镜头拍摄的风光照片

2）中长焦镜头

与广角镜头的"包容万物"不同，中长焦镜头的作用更侧重于"选择"和"裁切"，利用中长焦镜头较小的视角，剔除掉大场景中对主题无益的部分，精选出有用的内容。虽然视角不宽，却更容易突出不为人所注意的细节，有利于拍出具有新意的作品。同时，中长焦镜头的视觉压缩效果可以把前后不同距离的线条"贴"在一起，也是风光摄影中重要的创作手段。

使用中长焦镜头拍摄的风光照片

要特别提醒，用中长焦镜头拍摄时一定要使用三脚架，尤其是长焦镜头。另外，由于长焦镜头的景深较小，在拍摄时应特别注意光圈的设置，避免光圈过大造成虚化不当。

另外，我们经常需要回答一个有趣的问题：在需要轻装、只能带一支镜头拍摄风光的时候，应选择什么焦段的镜头呢？其实主要看你拍摄的风格，总结起来秘笈如下：喜欢传统风光摄影：24～105mm；喜欢所谓新派风光摄影和商业图库风格：16～35mm；以称霸朋友圈为目的：11～24mm。

4. 常用的滤镜

在风光摄影中，除了常备的UV镜，我们还需要使用CPL（圆偏振镜）、ND（中灰密度镜）和GND（中灰渐变镜）这几种滤镜。这其中偏振镜主要用于消除水面或玻璃表面的镜面反光，并且压暗蓝天使得成片的色彩更为饱和，是我们的常备滤镜。

近些年，长时间曝光以及对高宽容度风光照片的追捧，也使得中灰密度镜和中灰渐变镜开始大量使用。前者主要用于拍摄丝滑的海水、太阳轨迹这样一些超现实的影像，它们往往需要使用ND400这种透光率很低的中灰密度镜。有时甚至会多块叠加使用，从而将曝光时间降低几挡甚至十几挡，在日光下也能有长达十几分钟的曝光时间，这在常规摄影中是难以想象的。

当环境的光比过大，相机本身的宽容度完全没有办法将其包含其中，使用HDR效果欠佳时就是中灰渐变镜出场的时候。GND拥有0.3、0.6、0.9从浅到深三种常用的型号，同时还细分为软渐变和硬渐变，可以在不同的光比环境中使用。此外，它们也经常与中灰密度镜配合使用，多种不同的组合经常能够呈现出很多特别有趣的视觉效果。

不过需要特别注意的是，滤镜本身通常都会有些许偏色，如果有必要最好能够使用色卡对其色彩进行校准，方便后期调整使用。

中灰渐变镜　　　　　　　　　　　　　　　中灰密度镜

1）偏振镜使用的一些小技巧

·使用偏振镜压暗蓝天

当镜头朝向与太阳所在方向成90°角时，效果最为明显，其他方向效果较弱。在使用广角镜头和偏振镜拍摄风光时，常常能看到同一画面上的天空亮度不一，即是这个原因。拍摄时，在定好相机的角度后，可慢慢旋转偏振镜，同时从取景框里观察景物，可以看到天空的亮度在相应变化，旋转至某一角度时亮度最低，而后又逐渐升高。拍摄者可选择一个角度进行拍摄。

·消除水面（或玻璃表面）的反光

镜头朝向与水面的夹角为55°～60°时效果最好，其他角度效果较弱。另外，偏振镜对于消除金属表面的反光几乎没有效果。用偏振镜消除反光时，方法与压暗蓝天相同。旋转偏振镜，同时观察取景框，在反光最小时拍摄即可。

·采用包围方式进行拍摄

即在已经调好的角度上，左右各旋转少许进行拍摄，这样可以获得不同亮度的蓝天，后期处理时可以从中选优。现场拍摄的感觉和之后回看时可能会有不同的判断。

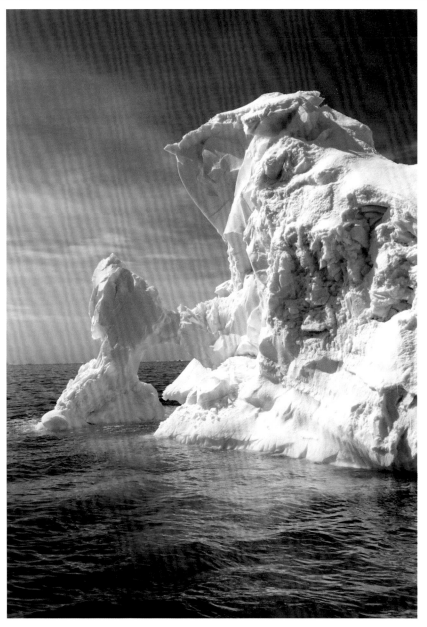

使用了CPL的风光照片

2）中灰密度镜的使用

·避免使用最小光圈

长时间曝光和滤镜的使用都会对照片的画质有影响，所以要提高最终的画质我们就要在各个环节避免影像质量的损失，其中最重要的就是避免使用最小光圈。因为这时镜头会受到光学衍射的影响，画质会有很明显的下降。所以必须尽可能地降低感光度，同时使用适合的ND镜来进行拍摄。优质滤镜对于画质的影响会比使用最小光圈温和许多。

·中灰密度镜的倍数

中灰密度镜有很多等级，如ND4、ND8。后面的数字代表延长曝光时间的倍数，如ND8即代表使用后进光量减少为原来的1/8，曝光时间延长为原来的8倍，也就是快门速度降低3挡。目前较常见的规格有ND2、ND4、ND8和ND400。最好不要使用可变密度的减光镜，它们往往会在某些时刻给画面造成难以消除的光斑、鬼影，并且在拍摄时不容易被发现。

·避免多块叠加产生暗角

在实际使用中，由于减光镜可选用的规格较少，有时候会需要叠加滤镜使用。旋入滤镜容易产生暗角，这时可以换用更大尺寸的插片滤镜。当然最好还是综合考虑各种因素，在画质和快门之间做一个取舍，减少滤镜的使用。

·保持脚架的稳定

长曝光拍摄离不开三脚架，由于长曝光对稳定性的要求格外高，因此除三脚架本身要非常牢固外，最好再另加负重（比如将摄影包挂在三脚架挂钩上），以保证拍摄过程中相机的稳定，确保最佳拍摄效果。

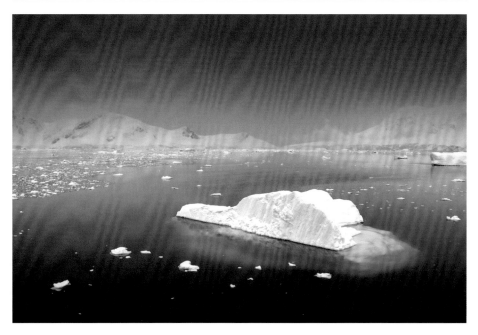

使用了ND镜的长时间曝光照片

TIPS：分析其他人的滤镜使用方法

风光滤镜的类型很多，作为初学者一开始买很多滤镜没有必要。建议先从偏振镜入手学习，多观察它能够带来什么样的影像改变。之后，再一步一步添置滤镜，尝试不同的搭配效果。但需要特别提醒的是，滤镜对于画质依然有影响，使用的滤镜越多，对于画质的影响也就越大。所以在风光拍摄当中，用更少的滤镜实现更好的效果是摄影师努力的方向。

如果你对滤镜的使用非常感兴趣，可以到INSTAGRAM、视觉中国、500PX或者FLICKR上查找风光照片。这里有很多爱好者和摄影师分享自己的作品，有的还会注明滤镜的搭配，可以用于分析拍摄方法。这种从照片中寻找答案的方式会为你带来潜移默化的影响。

最后再次强调，用好滤镜的标准就是滤镜效果与光线环境融为一体，没有明显的痕迹。过于夸张地使用滤镜，很容易让画面看起来"脏脏"的。

拍风光要牢记

1. 景深控制

景深是常常被人遗忘的东西（初学者常常只有在拍人像需要大光圈虚化的时候才会想起它）。很多初学者往往喜欢用相机套头的最大光圈（f/3.5 ~ f/5/6）走天下，拍出来的照片看起来似乎也挺清晰，并不存在景深不够的问题。但实际上，这样的照片如果放大打印出来，就会看到很明显的近景或远景模糊，景深的问题非常明显。

20世纪30年代，由安塞尔·亚当斯和爱德华·韦斯顿等人创立的F64小组主张用极小的光圈进行大画幅摄影。他们强调风光摄影画面必须在全范围内清晰，且强调纤毫毕现的细节效果。这是小光圈风光摄影的代表性时期。到了21世纪，摄影进入数码时代，数码感光元件（多为CMOS）的特殊构造导致了许多原本在胶片时代不存在或并不明显的问题日益凸显出来。随着CMOS的像素密度越变越高，数码相机镜头在小光圈下的光线衍射问题也变得严重起来。在现有的像素密度下（以主流的APS-C画幅1600万像素相机为例），拍摄风光的最优光圈大约在f/10 ~ f/14之间（衍射极限光圈其实在f/8左右，但考虑到景深要求，仍需要使用较小光圈，关于衍射极限光圈的更多信息，请参考《顶级摄影器材》与《兵书十二卷：摄影器材与技术》中相关的内容），光圈进一步缩小，则成像清晰度会大幅降低，若使用最小光圈（通常为f/22左右），对于风光摄影而言，成像质量已令人无法接受。

另一方面，很多初学者喜欢用最大光圈拍摄所有事物，这显然是不合适的。多数镜头在最大光圈下的成像质量并非最佳，甚至会令人大失所望。而广角镜头虽然拥有较大的景深，但在过大的光圈下仍然无法满足风光拍摄的景深要求，因此应适当缩小光圈。也有一些摄影爱好者喜欢缩小一到两挡光圈，用镜头的最优光圈进行拍摄（通常为f/8左右），虽然成像质量最佳，但依然不能满足景深要求。

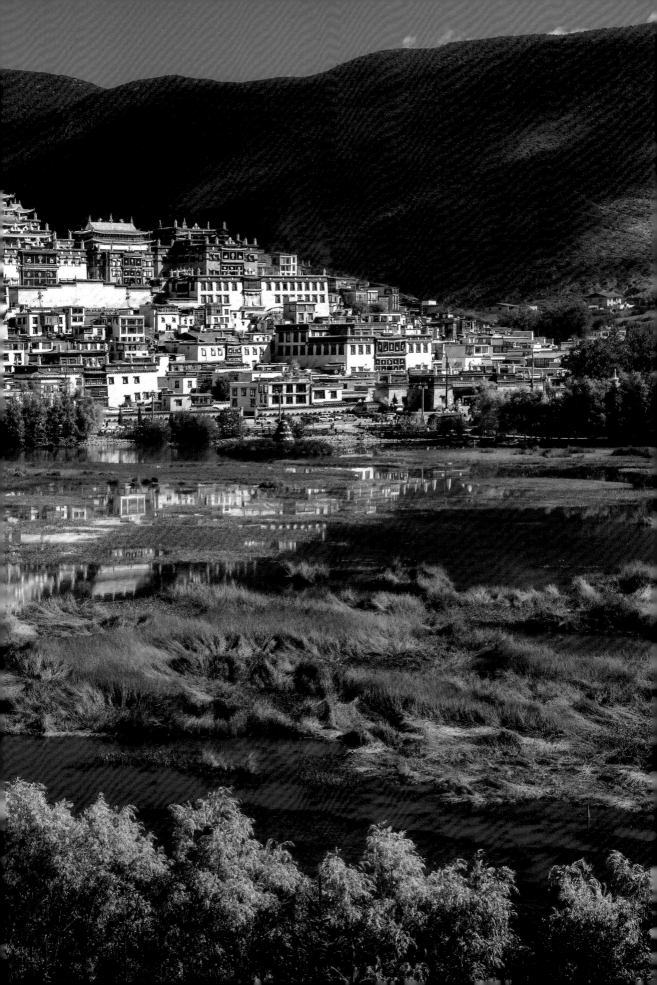

2. 拍出风景中的动感

有时候你也许会有这种遗憾：照片只能拍出静态的画面，不像视频，可以拍出动态效果。确实，照片相对于视频而言只是其中的一帧，但从另一个层面来看，其实照片也可以拍出许多视频所无法表现的东西。这些人眼所不可见的"景象"，正是摄影的独特魅力所在。

运用长曝光手法可以拍摄出许多别致的风光：气势如虹的瀑布可以变得如顺滑的绸缎一般；翻涌的海面可以变成轻烟笼罩的云海；漫天的星斗可以拖动成一条条长长的星轨；摇曳的枝叶和花朵可以变得像流淌着色彩的油画一般……而这时，相信你就不会对照片的"静"有那么多抱怨了，甚至可以借由长曝光发现一片崭新的天地。

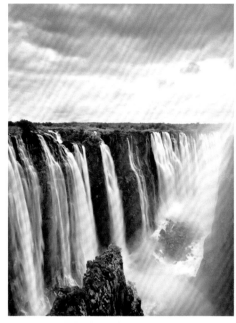

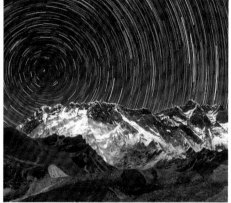

左上：长曝光可以让水流变得灵动
右上：利用长曝光让水流变得柔滑
右下：长曝光拍出拖动的星轨

3.有关长曝光的一些常见问题

首先，什么情况下适宜用长曝光进行拍摄？当画面中有水流或者其他运动的景物时，就可以考虑使用长曝光进行拍摄。当然，对于大多数情况来说，画面中不光要有"动"，还得有"静"，因此在运动物体周围最好有一些固定不动的物体，以静衬动，才能在画面中营造出虚实相生的效果。

其次是拍摄时机的选择。拍摄河流或海浪时，应该选择水流湍急或风浪较大的时候进行拍摄，否则容易拍成一片平寂的水面，丧失长曝光所特有的动感。星空的拍摄应选择光污染较小的环境，并且必须是没有月光或月光较弱的时候才可进行拍摄；花朵的拍摄则需要把握好按快门的时机，借助三脚架预先调整好构图，在风力较大时连续拍摄，再从中取优。必要时可适当延长快门时间，以获得更为强烈的动态效果。

4.利用前景表现空间感

广阔的大场景是风光摄影中常见的题材。很多人一看到不曾见过的美景，总是下意识地想将所有景物都收入相机，其结果往往是，最终的照片和现场的感觉相差很远，广阔的景观到了照片中，呈现的只是一片没有层次的草原、花朵、天空或房子。场景很大，画面却显得很"平"，这是摄影初学者常遇到的困扰。

解决的方法也很简单：构图的时候，为你的照片找到一个合适的前景，或者至少是中近景，来和辽远的大场面匹配。假设你在拍摄一片向日葵花海，使用镜头的广角端直接拍摄，这时候很容易出现上面所说的问题：没有重心，缺乏开阔感。这时候只要挑一朵花作为前景（这朵花最好是较为出挑的），同样使用广角端拍摄，你会发现，背景里的大片向日葵瞬间有了活力，画面也一扫之前的平淡，变得动人起来。拍摄大片房屋等场景时也是一样的。找一个路牌或其他较为显眼的物体作为视觉重心，这样画面上就有了能让人目光停留的地方，并以该点为中心向周围辐散，欣赏到整张图的风景。如此，观看也就有了层次。

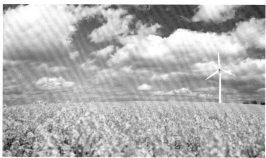

没有突出的标志物，场面虽大，却显得没有重心　　　　　将风车纳入画面，整幅照片显得更为完整

5.弱化镜头畸变

风光摄影中常用到广角镜头。广角镜头（或超广角镜头）的使用要注意很多问题，其中一条便是对畸变的控制和弱化。

镜头畸变是镜头本身设计不够完善所造成的，具体的表现就是经过画面边缘的直线都会呈现向内（枕形畸变）或向外（桶形畸变）的弯曲状态，并且无法通过缩小光圈来改善。若拍摄一个四条边正好都在画面边缘的长方形，则可以看到长方形由于畸变变成了内凹或外凸的形状，形似古时候的瓷枕和向外鼓出的水桶，枕形畸变和桶形畸变由此得名。另外，通过测试我们可以发现，所有经过画面中心的直线都不会变形，而偏离画面中心，越靠近边缘的直线变形越明显，这一特点可以在实际拍摄中有意识地加以运用。

在运用广角镜头拍摄风光时，镜头畸变往往会借由画面边缘的直线物体表现出来，如地平线、树、电线杆和电线等，因此在拍摄时应尽量避免将这些物体置于画面边缘。由于经过画面中心的直线不会变形，因此改变构图，将直线物体放置于接近画面中心的位置能有效弱化画面的畸变效果，使画面看起来更为自然。若实在不能避免，则可以考虑在后期处理时进行校正，可以取得不错的效果。

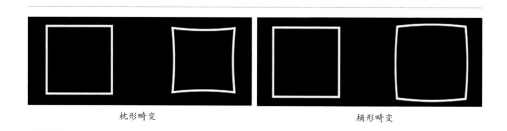

枕形畸变　　　　　　　　　　　　　　桶形畸变

广角镜头的桶形畸变在拍摄建筑时尤为明显　　　　　用后期软件校正后，畸变已几乎不可察觉

　　不过，也有一些摄影师喜欢用鱼眼镜头，钟情于鱼眼镜头所拍摄出来的充满夸张变形的画面，此是后话了。对于更多人来说，"真实"和"自然"才是他们追求的东西。

鱼眼镜头的成像效果

6. 尝试不寻常的视角表现熟悉的景物

　　很多人常常有这样的困惑：同样的地方我也去过，同样的场景我也拍过，为什么别人拍出来的照片就是不一样呢？这里面除所用的设备不同，拍摄时机不同以外，一个很重要的原因是观看的视角不同。多数人只会用平常的角度观看事物并进行拍摄，不会考虑到画面表现力之类的东西。专业摄影师则不然，他们需要考虑画面的主体和背景、画面表现力以及画面的寓意等，在多方位观察被摄场景后，才开始拍摄，得到的照片自然是不一样的。

　　那我们平时拍照就不能拍得更好了吗？当然不是。我们可以总结职业摄影师常用的拍摄技巧进行学习，并运用于实际拍摄中，同样可以得到很好的照片。

1）利用镜面效果

镜像可以出现在很多地方：平静的湖面、雨后的小水洼、玻璃、汽车表面、墨镜，甚至是人的眼睛，都可以成为镜像拍摄素材。在实际拍摄时，可运用对称式构图拍摄将实物和镜像摄入同一画面，通过巧妙的取景，可以拍出别人所不曾见的"奇特"风景。也可以舍弃实物，只对镜像进行拍摄，从而营造出神秘梦幻之感。

2）尝试不同角度

站在一个普通的角度，拍出来的也往往是普通的照片。有时候尝试一下新奇的角度，往往就能拍出与众不同的照片。低角度拍摄便是很多摄影师常用的拍摄技巧。习惯了用站立高度观察世界的人们，往往会被来自低角度的景象所震撼。一朵小花、一株草，都会因为你的屈身而变得美妙起来。低角度结合广角镜头，往往能摄入大片的蓝天，容易拍出开阔而通透的风光照片。

俯角拍摄也能得到奇特的效果。可以在高山或高楼上向下俯瞰，即可拍摄到俯角的照片。这样拍出的照片容易给人以俯瞰天下的感觉。条件允许的话，还可以乘直升机或热气球进行航拍，由于这种角度并不常见，能给人带来很强的新奇感。

记住要点：仰拍容易让被摄主体更富于动感，而俯拍则显得画面更沉静。

3）拍摄局部

创造性地选择局部进行拍摄，能打破人们"熟视无睹"的视觉惯性，使原本熟识的事物呈现出全新的面貌，给人以别具一格的新奇感。长焦镜头这时候格外有用。

拍摄时间的选择

清晨和黄昏是风光摄影的黄金时段

1. 黄金时段——日出和日落前后

"拍风光，清晨和黄昏出去拍就可以了，其他时间，你大可以把相机收起来，干点别的事"。这样说虽不全面，但是很有参考价值。

摄影归结起来就是"用光的艺术"，那么，用什么光进行拍摄就是很值得深究的问题。平时我们会有体会，出去旅游的时候，看到很漂亮的风景，拍出来却平平无奇，看看那些专业摄影师拍摄的作品，却如此吸引人。这里面除构图外，光线便是最重要的一个原因。大多数人旅游时，会在正午附近到达景区，同时在这个时间段进行拍摄，但专业摄影师却往往在清晨或黄昏进行拍摄。除却晨昏外，一天中其他时段的光线大多过于强烈，且太阳位置较高，光线角度大，在这样的光线下，景物的大部分面积都被强烈的直射光照亮，并且明暗对比强烈，使得眼前景物的色彩过渡、层次感和空间感都极差。

而晨昏的光线则正好相反。这时候太阳的角度低，光线较柔和，且由于大气对阳光中蓝紫光成分的散射，导致到达地面的多为波长较长的红黄光。这样暖黄且柔和的阳光照射在景物上，就会呈现出饱和而细腻的色彩，而低角度的阳光会赋予景物均匀而自然的明暗变化，使景物更具空间感和立体感。在这种光线下拍摄风光，自然会取得不一样的效果。

此外，晨昏的光线还有一种非常典型的应用，即以光束为拍摄主体或重要造型元素进行拍摄（物理上称为丁达尔现象）。柔和的暖色光容易和周围的景物融合，拍摄出极富戏剧性和神秘感的风光照片。这种特殊的光效果，是其他时段的光线所无法提供的。

当然，晨昏拍摄只是更利于拍出"唯美"照片，却绝对不是拍摄风光的唯一途径。不过，在学习过程中我们依然鼓励"遵守"和"效仿"，毕竟只有先入法，才有可能习得脱法，最终达到自由之境。

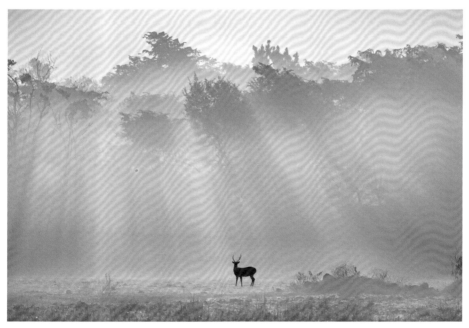

丁达尔现象可以营造出非常梦幻的氛围

2. 正午阳光也有用处

大部分情况下，晨昏的时候拍风光才好看，但总免不了意外，有些地方还非得正午的阳光照着才好看，早了晚了它都不买账——如果你是个旅行达人，这种情况应该并不少见。

先来说一个比较特殊的例子：峡谷。峡谷通常只在正上方有开口，因而谷底必须在正午时分才能照到阳光。正午阳光虽然有诸多不足，但比起没有阳光或者阴天，还是略有优势的。并且正午阳光相对于岩壁而言是侧光，摄影师从下往拍则是逆光，这样的光线对于风光的拍摄还是颇有帮助的。

再来就是奇特的变色湖了。譬如四川的九寨沟和新疆赛里木湖，都要在强烈的阳光下才能显出鲜艳的色彩。若是阴天，或在晨昏的阳光下，则水面一片暗灰，死气沉沉，了无生机，实在是无甚可拍之处。若不曾事先了解，非要等到黄昏才认真拍摄，必是要错过大好风景的。

风光摄影构图

构图和用光一样，是摄影中一个永恒的主题。很多摄影书通常会这样来讲解构图：什么是九宫格法，什么是S形构图，什么是框式构图等，并排出相应的范例图片。这样的讲解不见得不好，却存在一个很大的局限，仿佛除却已介绍的构图法，这个世间就不存在别的构图方式了。而事情显然并非如此。随着接触摄影时间的增多你会慢慢体会到，许多"构图"原本天成，摄影所做的，只不过是把它从自然的大画卷里截取出来罢了。

简单地讲，构图可以从两方面入手：先是以某种方式来安排画面中的点、线、面元素，使之达成某种特殊的几何分布，使画面布局井然有序，从而达到升华画面内容和表达情感的目的；再则通过画面选取及布局安排，使画面主体更为突出，画面元素之间紧密关

联、浑然一体、牢不可破。掌握这两个技巧，构图已完成了十之六七。

摄影也是一种表达，画面的构图、用光、色彩就都可以视为摄影的修辞。学会了修辞，能使表达结构更为规整，情感的传达也就更为准确和完善。

构图法就是在一代又一代摄影人（其实更早应该追溯到画家）的经验积累中总结出来的，依照这些方式进行构图，能使拍摄者以较为简便的方式获得较好的画面。当然，拍得多了，也就不必完全遵循这些"死规则"了，因为构图法本就来源于自然，终又受其所限未免太不明智。

至于上述两个技巧，画面选取和布局是较容易讲述的，我们在这里予以介绍。而对于画面元素的关联，则更多需要摄影者通过博览好作品去体会。

1. 黄金分割

黄金分割是一个古老的法则，概念最初来源于数学，用较简单的方式来描述就是：把主体放在画面中间并不是最好看的，放在画面比例的0.618处为最佳，最容易吸引注意力。事实上你会发现，当一个点（B点）处在一条线段的0.618处，则长边（AB）与整条线段（AC）的比是0.618：1，而神奇的是，短边（BC）与长边（AB）的比也恰好是0.618：1（事实上，这正是数学上黄金分割的由来）。黄金分割的独特魅力，大概与此有关吧。

黄金分割线段：$BC/AB = AB/AC = (\sqrt{5} - 1)/2 = 0.618{:}1 = 1{:}1.618$

由黄金分割可以引出无数的构图法则，最常用的便是九宫格构图法。九宫格把画面均分成九份，把拍摄主体置于交点上，便正好是画面比例的0.67处，接近于黄金分割。也因此，九宫格构图法是运用最为广泛的构图方式。而且即便不是纯粹的九宫格法，也会有黄金分割的理念融入其中。可以说，这是一个无所不在的构图法则，用好它，也就解决了初学时大半的构图问题。

2. 线性构图

线性构图亦是构图法中的一个大类。如果细心观察，你会发现生活中充满着各种各样的线条：垂直的树、水平的湖面、飘舞的丝带，甚至是延伸的路面、远处群山起伏的轮廓。这些都是大自然中造型优美的线条。而不同的线条放在一起，便能形成更为丰富的线条组合：直线、曲线、平行线、交叉线……于是就有了各式各样的线性构图：对角线构图、S形构图、竖直线构图、水平线构图、放射状构图……考虑到空间透视关系，两条平行延伸向远方的直线最终会汇聚在一起，这种线条便有了视觉牵引的作用，我们称为牵引线。这也是线性构图里常用的方式。

总结出这些常用的构图规律后，我们就可以在以后的观察和拍摄中进行有意识的运用。对于一些较不明显或组合度较高的线性组合，也能较快地加以分辨和取舍，获得良好的构图画面。因此，基本功的训练非常重要。

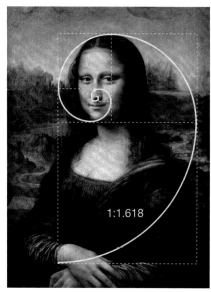

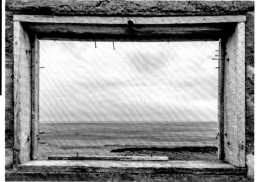

左上：蒙娜丽莎的黄金分割构图分析
右上：九宫格构图法示例
右下：色块面积的黄金分割。画面虽然不是
常规的九宫格构图，但色块的比例分布接近
黄金分割，也算是黄金分割的典型应用

3. 对称构图

同线性构图一样，对称构图也是大自然中存在的较为明显的规律。通常我们能在有湖泊的地方或者建筑上发现它。宁静的湖面映出高山和天空，这时候同时摄入景物和倒影，就可以在画面上形成独特的对称形式，从而有效地丰富构图。同时对称式的构图也能使画面更具严谨规整之感。

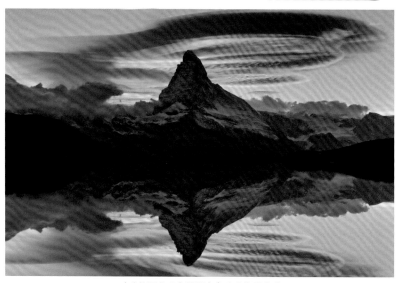

对称构图是风光摄影中常用的构图方式

4. 分散式构图

分散式构图是一种"没有构图的构图"，它更侧重于从一堆没有明显规律的散点中挖掘出一定秩序，使画面看起来凌而不乱，呈现一种井然有序的状态。分散式构图看似没有规律，实则在局部能发现一些隐含的几何关系或内在联系，正是这些内在联系使得分散式构图拥有一种凝聚力，从而使整个画面构成一个完整的整体。

5. 几何形构图

上面列举的很多构图方式都是大自然中存在且较为明显的，而有一些构图规律则需要人为挖掘并加以运用。例如风光摄影中常用的三角形构图法和框式构图法。

三角形构图法是将景物中三个较为显眼的物体置于画面中，使之呈现出三角形的布局。格式塔理论指出，人类的视知觉会主动补足所看到的图形，使之成为完整的几何形状。人们在观看运用三角形构图的照片时，视觉上也会将所看到的三个点"补足"为一个三角形，并从这个三角形中获得一种稳定感。这种稳定感会反过来影响观者对画面的感受，使得风光照本身也具有一种稳定感。从而，"稳定"就成了三角形构图最大的特征。

框式构图法是指利用前景作为画框，将景物置于框中进行拍摄的构图方式。框式构图的特点在于打破了一种常规的观察方式，天然画框的运用使得画面形式更加富于变化，前景后景的搭配也使得画面更加富有层次感。有些场景的"画框"本身还具备一定的信息量，比如园林里一些设计精美的镂空窗。这种特别的前景能极大地丰富画面的内容并深化主题，也是风光摄影里的常用手段。

框式构图

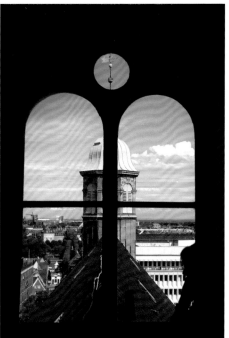

多框式构图

几何形构图自然不局限于上述两种。事实上，我们经常能在生活中发现各式各样的几何形状：正方形、圆形、心形……这些形状都是构图的好帮手。而框式构图也可以有其他变化：多框式构图，前景的多格画框将景物划分成许多小画面，各自独立又相映成趣，也不失为美妙的构图。

6. 组合式构图

在实际拍摄中，我们往往会遇到一些较为复杂的场景，这些场景并不能简单地运用上述构图法进行取舍，这时候就需要摄影师活用构图法则，创造出属于自己的特有构图。譬如路旁笔直的路灯必然伴随着两条牵引线，这就是垂直线构图和牵引线构图的综合运用；天空中有许多电线和小鸟，这是点构图和线构图的综合运用；拍摄秋天堆叠的落叶，叶片上的脉络清晰可见，这是块面和线条的组合，摄影师可以综合运用黄金分割法则、散点式构图或几何形构图等方式选择构图，从而拍出一张唯美的秋景照片。

类似的情况有很多，它们共同反映着风光拍摄的构图规律：因地制宜，细心发现。要主动与自然交流，去了解大自然中存在的规律，并在画面中悉心经营，去表现这种规律和美感，从而得到属于自己的独一无二的风光摄影作品。

垂直线构图和牵引线构图的综合运用　　　　　　　　点构图和线构图的综合运用

7. 画面的平衡

平衡是摄影构图中常用的一个提法。不止风光，多数类型的拍摄都要考虑画面的平衡。这种平衡是一种心理上的平衡，平衡的对象可以是被摄主体或者背景里的内容，有时候仅仅是无内容的色块也能作为平衡的对象。具体是否"平衡"的判别并没有很精确的度

意念上的平衡

量标准，但可以有一个大致的判断。可以把它理解成跷跷板：当左边有一个较大的对象时，右边相应地也得有其他元素来维持平衡，且分量要相当；当有一方较靠近中央时，另一边只要在靠近边缘处安排一个小物体即可维持平衡。诸如此类。

　　具体到风光摄影中，若地面上大量景物集中于一边，则另一边应有天空、云朵或其他画面元素来取得平衡，这种平衡能使画面具有一种内在的稳定感，使作品更为耐看。

8. 横构图和竖构图

　　数码单反的CMOS是3：2的长方形画幅，因此在拍摄时会涉及横竖构图的选择。初学者在面对一个心仪的画面时，往往会陷入横竖构图选择的心理斗争中。而有些具有一定拍摄经验的摄影爱好者，甚至一些职业摄影师则会采取另一种极端的做法：每个场景横构图和竖构图各拍一张，后期再从中取优。这是一种较讨巧的办法，可以在拍摄时不用考虑那么多，但到选片时也免不了要进行一番思索和比对。而有些时候，拍摄时机稍纵即逝，甚至没有机会拍下第二张。这时候，第一直觉的构图就显得极其重要了。因此，我们需要在平时就构建起完善的知识体系和构图意识，并勤加练习，以保证在面对美好而短暂的场景时能从容捕捉，而不会错失美好。

　　在风光摄影中，横构图一般用得较多。因其左右延展的特性，能在横向上铺陈开更多的景物，因此更适于表现开阔宽广的场景。同时，左右延伸的视觉特性也更接近人眼的观看方式，更为人们所广泛接受。而且随着数码时代的到来，数码后期软件把摄影推向了一个新的高峰。许多数码后期软件提供了照片后期拼接功能，伴随着这一功能的不断发展和完善，一种特殊的横构图——全景拼片越来越为人们所接受。相比横构图，竖构图更多用

于表现空间的纵深感和物体的修长高大，若使用得当，也能获得不同于横构图的独特表现效果。

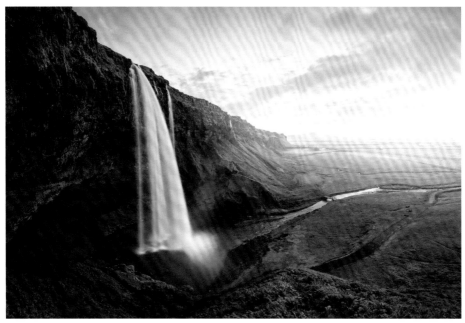

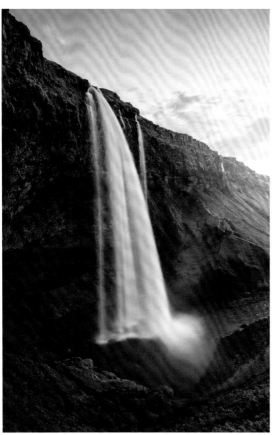

横构图可以纳入更多环境，显得场景更为开阔；竖构图则增强了瀑布水流的表现。就此处而言，我们更倾向于使用横构图

说到构图的艺术，历来有两种看法。一些摄影师认为构图的精髓是突破一切条条框框，而另一些摄影师则认为摄影构图应该是精确和有规律可循的。这两个方向各有自己的拥趸，我们发现这两派的意见都会给初学者很多启发，因此不久前出版了一本更深入分析构图问题的《摄影构图书》，推荐给大家。

前景的选择和空间感的体现

摄影是用二维画面呈现三维空间的方式，所以，如何呈现是摆在初学者面前的一个重要课题。如何在照片上表现出三维空间，如何处理被摄物的空间感和深度感，是拍摄中极为重要的问题。有不少初学者还不太能适应三维转为两维的视觉感受，需要一个比较长的时间才能处理好图片的空间关系。

创造照片中深度的一个有效方法是摄入有力的前景。如果使用广角镜头，前景通常可以为观众的眼睛创造一个"带入点"，将观看者拉入场景中，赋予画面一种距离感和空间感，例如岩石、一朵花、人造物体、树木等都可以成为这个"带入点"，只要画面和谐就好。这样做时如果画面中部的景物看上去空洞，缺乏趣味，可以采用低角度和稍带仰角的角度拍摄，分别可以获得更富于动感或者更静谧的气氛。

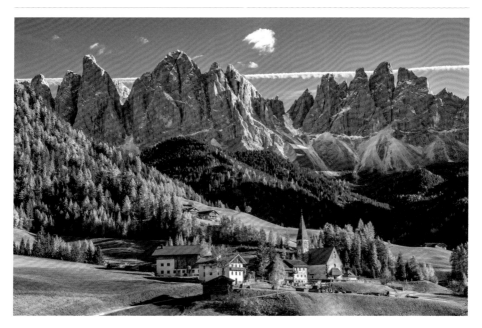

以山脚下的村庄为前景

1. 利用线条的透视效果

汇聚的线条加强透视的延伸效果，而且往往比照片中其他视觉要素所产生的纵深感和距离感更为强烈。但是要注意，拍摄方向决定着画面是否产生线条透视，而且影响着画面表现的空间深度。以正面和侧面角度拍摄，画面线条多趋于平行，从而缺乏透视感和力量。如果采用斜侧面角度拍摄，画面就会产生明显变化。这个角度能神奇地化平行线条为

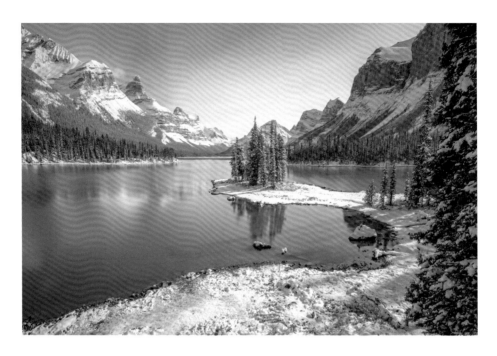

交叉线条，展示线条透视的纵深感。还有汇聚点处理要妥当，汇聚点在边缘和中央是不一样的，如果把汇聚点放在画面中央，它的透视效果就不如把汇聚点放在偏离画面中央的某一点上。

其实能够体现纵深感、空间感的方法有很多，比如影调对比、重叠结构的景物、利用焦距和视角，或者色彩对比等。但是艺术造型并不是要求人们使用一个模子，也不是每幅画面都必须要有深远的空间感、真实的体积感、纤毫毕现的质感。相反，有时候需要打破这个规律，如拍摄时用长焦距、平角度来压缩空间，不重视画面中景物的前后大小对比，营造某种特殊的空间效果。有时还可舍去物体的立体形状和质感表现，营造某种意境，追求某种特殊的画面效果。

2. 利用不同的光线

光对空间和深度感的主要影响在于光位和光质。喜欢摄影的人都知道顺光不利于表现空间和质感，所以在风光摄影中也不例外，最好选择在侧光和逆光照明条件下拍摄。景物呈现在这种光线下，近暗远亮、近浓远淡，画面有了明显的明暗过渡层次的变化。由于逆光照射，每个物体都有了明显的轮廓，近处物体清晰，远处物体由于受到介质的作用，逐渐淡化、朦胧。选择光线的同时，更要选择时间，一天中早、晚时刻，光线入射角度低，能够获得最佳透视效果。

右页上图是在清晨时分，侧逆光条件下拍摄的。光线以较低的角度照入森林，林中的雾气将阳光散射，照亮周围的景色，由此画面中高光和暗部的层次感被勾勒出来。光线由远及近不断减弱，也呈现出绝佳的透视感。

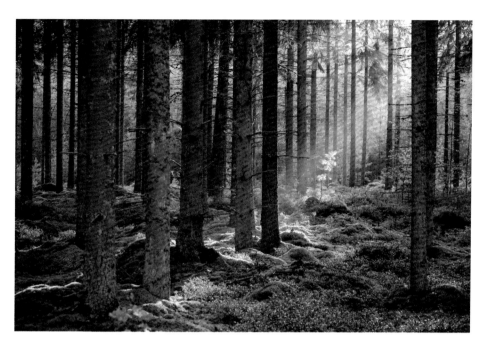

3. 利用特殊气象条件

这里的特殊气象条件特指一些阴雨或者雾气浓重的天气。在这样的气候条件下，画面会因为雾气的缥缈与实景的清晰将层次拉开，较之晴天而言，清晰度会更加强烈。

如136页上图所示，在充满晨雾的河边，摄影师选择了平视的拍摄角度，由于雾气的影响可以很明显地看出近处河边的树木有更高的反差和饱和度，随着距离的增加，雾气渐浓，远处的河与树木也逐渐隐去，更远处的物体变为剪影，由远及近、由浓减淡，意味十足。

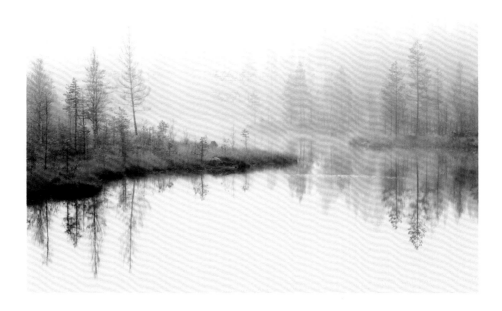

如何利用天气变化

 所谓不同天气（也称特殊天气）是相对于晴天而言的。如果在一般的大晴天拍摄自然风光，依靠自然光线，只要按正常操作程序，调整好光圈和快门速度，达到准确曝光，并按一般规律构图，拍出一张出色的照片还是很容易的。但是如果在雨天、雪天、阴天以及日出日落时分或者风起云涌的时节拍摄，想要完成一张光感适度、色彩饱和并具有环境特色的照片就不那么轻而易举了。比如拍雪景，若以相机自身系统测光拍摄，照片中的雪可能是灰色的；拍雨景时，若快门速度使用不当，就拍不出雨点或雨丝的效果，继而就表现不出雨景所特有的神秘与朦胧。所以，我们就再次调整曝光参数，力求用简单有效的方法拍出优质的自然风光作品。

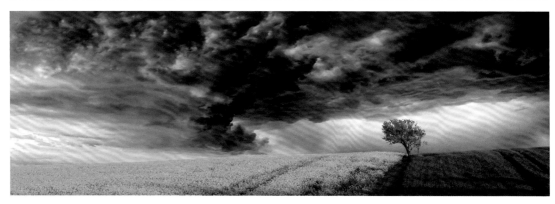

不同的天气能带来不同的画面氛围

另一方面，我们常说"坏天气是摄影师最好的朋友"，因为很多平时看起来挺一般的场景，到了天气变化的时候，可能会变得格外让人触动。永远不要在这时候就收起你的相机。

1. 雨天

雨天拍摄的确有点麻烦，但也是常常能拍到出彩照片的机会。下雨时地面景物被天空中的散射光照射着，除天空本身的亮度较高之外，地面景物由于得不到阳光的直射而平均亮度降低，层次不分明，天空与地面之间景物明暗差距过大。所以，一般不宜选用大面积的天空为背景，而多以较暗的物体，如绿树、房屋、山峦等为背景。这种暗背景既有利于表现影调较亮的主体，又可以衬托出明亮的雨丝。

再者，雨天时的景物之间对比较弱、反差较小，所以要有意识地选择一些具有丰富影调变化或色调变化的景物，利用景物自身的明暗对比或反差对比，来扩大景物的亮度范围，使得画面中亮的部分能亮上去，暗的部分能暗下来，中间影调层次丰富。

拍摄雨景时，为了扩大景物亮度范围和展现景物的丰富层次，也可以充分利用前景和地面上的反光。比如说，可以用流淌雨水的门、窗、汽车玻璃做前景，造成朦胧而近似于模糊的画面效果。同样，在下雨时，地面湿润，或多或少地存有积水，利用地面积水的镜面反差，还可以在水中形成景物的倒影，继而增强画面的层次。

拍雨景力在表现雨，只有把雨点或雨丝凸显出来，才能表达出雨天的气氛。但是大多数的初学者，经常能看到和触摸到雨水，但是却表现不到画面上。原因在于快门速度掌握得不够好，不是过快就是过慢。拍摄雨景时，推荐用1/60s或1/30s的快门速度作为开始的尝试，并根据实际情况调整，争取画面中雨丝不长不短、恰到好处，让画面既有一种淡雅和朦胧的诗意，又赋予画面以动感。

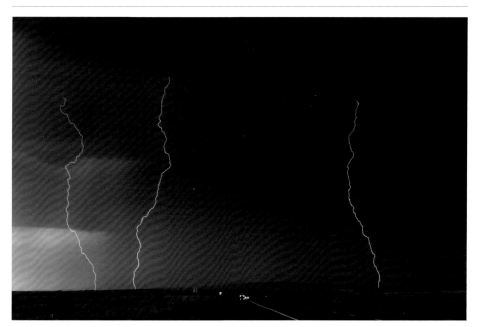

大雨前的光线充满质感和层次

2. 雾

身处雾景之中，尤其是浓雾的时候是不利于拍摄的。在薄雾环境下的景物，能够明显地区分出前景、中景和远景，以增强画面空间的纵深感。雾天虽然能见度较低，但它却为摄影创作提供了有利的条件。拍摄雾景时，也要有意选择深色景物作为前景，使得画面中景物间的层次区分开来，增强空间感。"不识庐山真面目，只缘身在此山中。"因此，理想的拍摄位置大多应该"跳出雾外"，保持一点距离容易拍好云雾缥缈，雾起雾落。

在特殊天气拍摄风光时，多数要对自动测光系统的结果做校正，这在拍摄雾景时也不例外。因为照相机的自动测光系统工作的原理是以被摄物体18%灰色为标准的，由于雾气偏白，若依自动测光测得的曝光值曝光，必然导致曝光不足，画面偏灰（与拍摄雪天时的情况是一样的）。因此，稍加大半挡或者一挡曝光补偿来拍摄，效果会更好。其实最难把握的就是曝光补偿的"度"。雾气的浓淡、景物的明暗，变化多端，要具体情况具体分析，不妨用不同的曝光补偿多拍几张。

每次拍摄雾景时，总会让人联想起山水国画的古典意境与神秘，所以拍摄时力求达到画面中近有实物、中有层次、远有虚影的效果。如果利用逆光拍摄雾景，可取得较好的效果，逆光下的景物呈黑暗色调，在雾的笼罩下能产生一种特殊的距离感和神秘感。如果在太阳刚刚升起的时候拍摄，偏红或偏橙色的色温恰好形成美妙的意境。

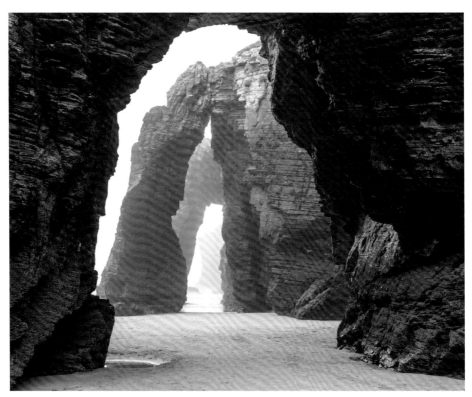

雾天很容易营造画面的层次感

3.雪

雪景固然美丽，但拍摄起来并非易事。其特点是白雪反光较强、亮度较高，与雪景中深暗色的景物形成鲜明的对比，曝光稍有失误，照片就会或因曝光过度而一片灰白，或因曝光不足，使人感到雪的质感不强，缺乏层次。拍摄雪景，既要拍出雪景的气氛和特点，又要使得雪与其他景物的质感、层次都能得到很好的表现。

拍摄雪景，最好在下雪后的晴天或多云天气里进行。阳光下白雪会显得晶莹剔透，拍摄时不宜顺光，因为这样不能使景物之间形成反差。相比之下采用侧光、逆光或侧逆光的效果要好很多，这几种光线下雪景反差适度，层次丰富，雪的质感强，气氛强烈。

在拍摄雪景的过程中曝光值的确定尤为重要，应以雪的亮度测光，在测得的数值上增加 1~2 级的曝光量。按增加曝光值的方法拍摄的雪景可获得洁白无瑕的效果而不至于出现"灰雪"的现象。

如何拍下雪花飞舞这富有动感的照片呢？若快门速度过快则雪花飘落的动感不强；若快门速度过慢则雪花形成的虚影太长，影响画面中主体景物的表现。因而，我们一般采用 1/60s~1/15s 之间的快门速度，这样拍摄飘落的雪花可形成虚化的线条，以增加画面的动感。同时需要注意的是，拍摄飞雪时，要以深暗的景物为背景，以此来衬托白雪的晶莹与洁白。

拍摄雪景常常利用带雪的或挂满冰凌的枝干以及建筑物作为前景或背景，这样可以增强画面中雪景的氛围，提高雪的表现力。如果拍摄大面积或单一的雪原和雪山时，往往因画面中缺少深色物体的对比和衬托，会显得苍白一片、毫无生机。如果有意识地将黑色的树、房屋，以及着深色衣服的人物、深毛色的动物摄入画面，既可以增强照片的反差，又能起到点缀画面的作用，不失为调整雪景照片影调和增添画面情趣的好方法。

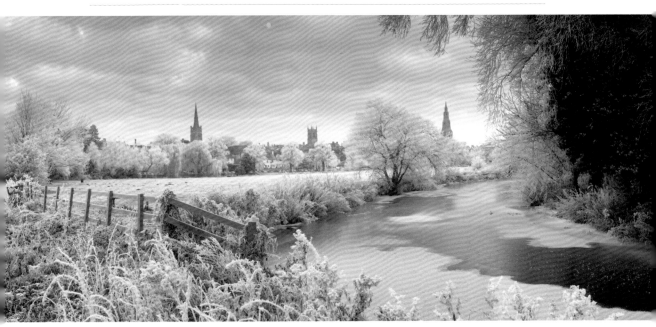

不同的天气能带来不同的画面氛围

训练自己的观察力

　　壮阔的自然景观是很多摄影人梦寐以求的，但往往这样的景色都在险远之地。无论是西藏、冰岛还是南极都不是容易到达的。不过，不用走那么远，你的身边或许也有很多可以拍的景观。

　　寻找身边的细节，捕捉身边的亮点是每一个摄影师都要具备的基本素质。所谓画龙要点睛，画面的内容和结构再好，如果在关键的位置上没有精彩之笔的点缀，画面就会显得平淡。一般能在风光摄影中称为点睛的元素要具备以下特点：其一，体积小，与整体画面相比形成面与点的大小对比；其二，色彩要突出，最好"睛"与背景能做到冷暖相对、色调相反；最后，"睛"要放在画面的黄金分割点或其他较能引起视觉注意的位置上。在下面这幅作品中，松树所处的位置虽然不是常规意义上的"黄金分割点"，但依然醒目，高亮的雪景中直立着一株短小而挺拔的松树，不禁让人感受到它的坚韧与不屈。其实这样的布局还有很多，如湛蓝天空中的一行归雁；山村的早晨，从农舍中袅袅升起的炊烟；绿色的草原上，一束光柱穿透云层投射到一片羊群之中。如果画面缺少了这些，则容易显得平淡无奇，毫无生机。

学会观察细节，从平淡中寻找生机

　　摄影的基本技巧之一就是做减法。作为摄影师的你要想方设法避开杂乱无章的景物，然后再把主体景物摄入画面，切忌包罗万象。画面要简洁，主体突出了画面的细节也就突出了。所以要选择好主体与陪体的位置，尽量避开周围与主题无关的景物，选择单一色调的景物做背景。如果真的避不开，则可以用长焦距镜头拍摄，配上大光圈，虚化背景中杂乱的景物，但是记住一定要带上三脚架。如果条件允许，要有意识地选择逆光或侧逆光（其实翻多了风光摄影的书籍，这条真的很常见，所以一定要记牢！）。拍摄主体，由于光

线的逆射和侧射，背景多处在光线照不到的阴影里，而使主体在黝黑的背景下显得尤为突出和醒目。如下面这张图所示，摄影师选择在下午太阳落山之前拍摄，角度较低的侧光将山谷中的部分山脊照亮，没有被光线直射的地方相对较暗，形成明暗对比，加之天上的云层以及湛蓝的天空，整个画面显得尤为灵动。

学会观察，才能避免平庸。可以用独特的视角表现其特殊的地形、风貌、光感，或者能够拍出让人产生共鸣的韵味。美国著名摄影师爱德华·韦斯顿认为，培养摄影家的眼力要遵循三条原则："一个主题+一个能吸引注意力的主体+简洁明了"。有太多的报刊会告诉你拍摄这些照片时所用的器材，甚至所用的光圈及快门速度。这些都是技术性的细节，而对你拍摄出好照片是毫无帮助的。就如同你知道了达·芬奇作画时所用的颜料和画笔，却无法画出《蒙娜丽莎》那样的名画一样。所以拍摄中最重要的就是要知道应该追求什么，表达什么。之后你才会开始对于如何观察、如何摄取你周围世界中美丽的景物有自己的方法和见解，做一个有眼力的摄影人。

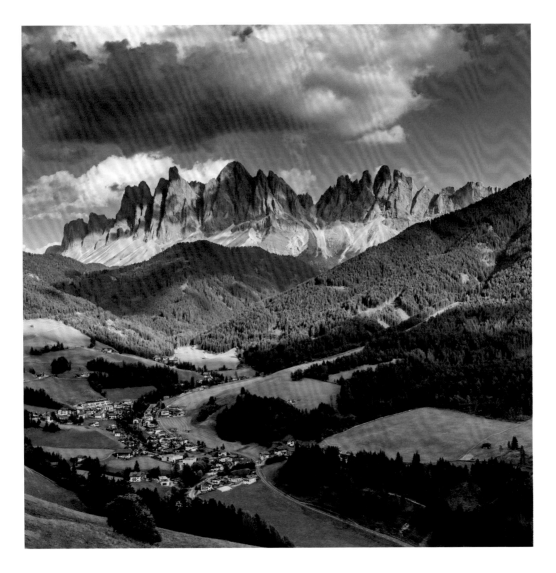

胶片，别样的尝试

与其他很多摄影领域不同，胶片在传统风光摄影中依然占据着重要的位置。

不少职业摄影师和画廊经营者认为，纯粹从技术上来讲，大尺寸胶片在分辨率和色彩层次感上远比我们常用的全画幅数码相机更具优势，特别是617宽幅相机和大画幅的技术相机拍摄的胶片，数码相机还没有办法替代。尤其黑白胶片，成像风格独特，与特殊的洗印工艺结合所得到的画面质感是难以被超越的。

客观地说，现在全画幅数码相机，甚至中画幅数码相机，在细节表现能力上和大画幅胶片的效果还是有距离的。

当然，与数码相机相比，大画幅相机的使用不那么方便，后期制作或者输出也更加复杂一些。但由于现在胶片器材的售价已经大幅度降低，其实总体的花费也还是比购买昂贵的数字中画幅器材更为划算。而且胶片作为一种不可被替代的呈现介质，在艺术摄影领域依然被认可。如果你专注于更严肃的风光摄影创作，甚至希望自己的照片能够更上一层楼，不妨未来对它多些了解，应该不失为一种有价值的尝试。

1）胶片类别

胶片分为反转片（正片）和负片两种。

负片记录下来的影像的明暗与色彩和实际景物是相反的，它要通过放大印制在相纸上才能成为我们日常看到的照片。负片通常还分为黑白负片和彩色负片两种。而反转片不同，它冲洗好之后就是我们平时看到的世界的样子，这也是它又被称为正片的原因。

如果你是普通爱好者，我们建议你从反转片开始使用。它比彩色负片更清晰，色彩更饱和、艳丽，同时整体的冲洗工艺成熟，大城市都还有专业的图片社能够进行冲洗。并且它们比负片更适合用于电分或者平板扫描进行数码化，方便在计算机上后期修复、调整，也可以比较容易地使用艺术微喷之类的数字输出系统进行成片输出。

当然使用反转片，需要对曝光、测光等基础的摄影技术有更加深刻的理解和运用，这也是好事情啊。

而对于希望更多了解传统工艺，并学习暗房操作的爱好者，那负片则是最好的选择。至今还有很多摄影师会使用黑白的暗房工艺，同时耗材的供应也依然充分，不存在停产的风险（即便部分产品停产，但还是可以找到替代品）。

彩色反转片　　　　　　　　　　　　　黑白负片

2）胶片推荐

现阶段柯达的大部分胶片都已经停产，在产的主要是富士和伊尔福的部分产品。

与数码摄影一样，在风光摄影中选择胶片也应该优先选择低感光度的，ISO50或者ISO100都可以，因为画幅比较大，所以对于胶片颗粒的粗细也就没有那么敏感。

彩色胶片中，推荐你优先尝试富士的VELVIA（维尔维亚，简称RVP）反转片。它曾是反转片发展的一个里程碑，属于低感光度、高反差、高色彩饱和度和高分辨率的胶片，而且非常"通透"。因其色彩更加饱和、夸张，深受风光摄影师的喜爱。如果你喜欢比较素雅一点的色调，那么也可以使用富士PROVIA100F（普罗维亚，简称RDP Ⅲ）。它几乎适合所有类型的摄影题材，具有非常好的色彩还原和色彩表现。举世闻名的《国家地理》从20世纪80年代中期之后，那些色彩馋涎欲滴的照片大多数是采用这两种胶片拍摄的。

而在黑白胶片中，推荐伊尔福的DELTA 100和HP5。前者是伊尔福现产胶片当中最为细腻的黑白胶片，它的特性与柯达TMAX100相似，具有很强的细节呈现和锐利的影像表现，是一款很适合数码化的黑白胶片。而HP5则是传统乳剂胶片，其对应的是柯达经典的TRIX，使用廉价的D76显影液即可冲洗出优质的底片。影调出色、易于加工且适应性强，非常适合于大画幅相机拍摄黑白照片使用。

3）特别注意

专业胶片平时最好保存在冰箱的冷冻室里，使用前一天放到冷藏室里复温，而且拍摄完要尽快冲洗，反转片尤其需要这样。此外，还需要一个观片器和一个专门看反转片的放大镜用来检测焦点是否清晰。

关于专业胶片和拍摄方法的更多内容，推荐阅读《兵书十二卷：摄影器材与技术》中"凡事有始皆有终"一章。

最后，我们要多啰唆一句。

二手相机市场上，胶片相机每隔一段时间就会面临一次回归、涨价、掉价的风潮。135规格的胶片可以用于学习摄影，但不用考虑未来把它用于更严肃的摄影创作。从当下全球的新创作摄影作品市场看，目前胶片相机只在特殊的120宽画幅和大画幅领域有实用价值，所以除非用闲钱做休闲拍摄，再在传统胶片相机上投资要格外谨慎。

对于职业摄影师或职业艺术家，黑白摄影（如果不和其他创作手段结合在一起的情况下）的情况也类似。对于新作品摄影师，主流欧美艺术市场（尤其重要画廊）对传统黑白工艺还有很深的尊重，目前看来短期还不会改变。所以建议拍黑白照片还是以大画幅+手工印放为主。用135相机拍黑白照片之类的创作手段，当下也只适合特殊摄影师偶而为之。

第6章 人像摄影

引言

摄影术的发明，让我们可以真实、快速地记录人物的瞬间，而不必被漫长的肖像画创作所限制。而更低的成本，更是让普通人的样貌也有机会成为被人记住的历史瞬间。因此人像摄影在摄影术被刚发明的几十年间迅速普及，摄影师将人物记录在银板、玻璃湿板、胶片上，每次技术革新都让记录变得更加容易，更多的人开始拥有照片和使用照片，它们成为社交名片，成为家族的纪念。人像摄影日益被大众所熟知和接受，与此同时传统肖像绘画则迅速成为被取代的对象，人像摄影形成冲击传统绘画艺术的第一股浪潮，成为奠定摄影艺术的基石。

通常在摄影艺术领域，我们更愿意把对于人物的记录称为肖像摄影，或许带有一点仪式感，更偏向于呈现人物的某种状态。有些人认为，肖像摄影的终极目的是拍摄人的灵魂，当然，当下你还不用为这个说法而手足无措，先试着拍下去。常说的人像摄影，代表的是更加贴近日常生活的一种状态，可以是家人、爱人、朋友的一个笑容，也可以是你在社交网络上所使用的头像，身边的人就是你的题材库。人物的拍摄可严肃、可轻松，不必有太多条条框框。好的人物照片并非要把被摄对象拍得足够帅气、美丽，而是希望观看者能从照片中看到人物的"灵魂"，与人物或拍摄者产生共情，感受到人物的"温度"。

拍摄前的自我提问：

1）为什么要为被摄者拍摄照片？

拍摄的出发点不同，最适合的拍摄方式就不同。如果要呈现出被摄者的职业状态，那么经过精心打光的职业肖像照或在工作中抓拍的纪实性的照片就是不错的选择；假如需要记录被摄者的青春年华，那么在一个唯美的环境中拍摄一组自然的写真会是一份很好的纪

人像摄影并不一定要把人拍得"美丽动人"

<p style="text-align:center">表情为人像作品赋予"灵魂"</p>

念。当然除了你自己对于拍摄本身的理解，还应该充分与对方沟通，了解对方的诉求，找到一个适合的平衡点。

2）每个人都不是完美的，如何权衡真实和"美颜"？

这其实是比较"敏感"的话题，特别是对于习惯了自拍的年轻人，他们已经习惯于使用美颜滤镜，因此对于人像照片会有一些先入为主的观念。面对"美颜"和"美"，摄影师应该先厘清其间的差异，其中的分界线或许在真实与虚幻之间。人像摄影重要的拍摄原则是扬长避短，使用构图、光线、色彩、虚化效果等弱化那些被摄者身上明显的不足，同时最好也能突出其优点。这里说的优点并不仅仅指容貌或身材，也包括对方的气质、眼神、性格等让人难忘且独有的重点。你时常会发现，有的照片里的人物容貌并不惊艳，但总会给你很"舒适"的感觉，与之相较"美图"反而显得索然无味。

3）我应该选择什么样的拍摄风格，怎么拍？

人像摄影的本质是人与人之间的交流，人物的外貌、性格、职业都会影响拍摄风格的确定，甚至摄影师本人的想法也是影响因素之一。所以人像摄影其实特别不受拘束，难以

有一个确切"套路"，这也是拍摄人像照片的难点，有时你甚至需要一点额外的灵感。在没有灵感或计划时，可以先到网络和画册上寻找类似人物的照片，一定会找到不少过去的成功作品。看看他们是如何处理的，有必要时可以先尝试模仿，然后再在拍摄中，通过与被摄者的沟通去尝试突破。过去所有的固有"套路"都是用来被打破的，人像照片如想出彩，这尤其重要。

人像摄影的器材选择

总体而言，人像摄影更多是讲究创意和个人审美先行，由于后期软件和AI算法的广泛运用，很多在胶片时代必须要硬件解决的问题，已经有很多不同的方式可以完成。如色调、人物形变控制、虚化等，这一点在智能手机上得到体现，高端手机加上好用的后期软件就是人像摄影的起点。

1）经典的镜头语言

回到摄影器材上，在之前的文字里也反复提到，大光圈的中焦镜头是人像摄影的利器，它可以帮助你快速上手拍摄出背景虚化的"糖水片"。可能有些简单粗暴，但不得不承认，当背景杂乱无序时将它们适当虚化，是最容易让人物变得立体、画面有层次的方法。假如你经常拍摄人像，那么选购一支最大光圈至少达到f/1.8的50mm或85mm的定焦镜头相当必要。

此外选择中焦镜头也不仅关乎背景虚化，更深层的原因在于摄影师与被摄者的位置关系，它也影响着画面中主体人物与环境之间的透视关系，以及拍摄中摄影师与被摄者之间的沟通和互动。由于中焦镜头类似于人眼单眼的视角，拍摄时也多是保持真实情况下人与

中焦段定焦镜头对环境人像拍摄大有裨益

人之间的距离，能够比较好地还原人物本身的情绪和特点，忠实地还原是人像摄影中最经典的镜头语言。

相对于中焦镜头的"客观"，广角镜头和长焦镜头的"语境"则更为丰富一些。广角拍摄距离被摄者更近，营造更加亲密、热情、紧张的氛围，更有视觉冲击力。而长焦拍摄距离更远，视角小，构图更加紧凑、景深更浅，自然而然产生客观、冷静、远观的疏离感。

2）广角镜头在人像摄影中的使用

使用广角镜头拍摄人像有一些先天的不足，比如容易带来画面的畸变，复杂的画面元素不容易掌控，会有杂乱的感觉。这也是为什么没有学习过摄影的新手用智能手机的主镜头拍摄时，往往很难拍摄出好看的人像，而换用中长焦镜头并打开手机的背景虚化功能拍摄成功率会提高很多。

对于新手来说，用广角镜头拍摄的秘诀就是多拍，从不同的角度去尝试，积累在不同场景中的拍摄经验。这个过程很难绕过，只能下苦功。而适合使用广角镜头拍摄的通常是以下场景。

广角环境人像

空旷的环境：使用广角镜头拍摄的环境人像应当注意人物与环境的互动关系，人物和环境有呼应，人物在环境中应该作为重要的视觉重心出现，同时给予环境比较全面的交代，因为环境也是照片的元素。而另一方面，人物在画面中所占比例较小，也容易传达出孤独、寂寞的视觉感受，如果这与你的构思相悖，那么可以尝试让色彩或人物动作更生动。

凸显延伸感：这种情况不仅仅是为了将人物的身型拍摄得更加高挑，也可以将向远处延伸的元素纳入画面，如河流、小径、森林等因为透视的关系而更加凸显。

增强画面张力：这也是广角镜头最为常见的运用方式，近距离拍摄会突出人物主体，镜头畸变也会让其动作更加夸张。再配合俯拍或仰拍，画面张力会更加强烈。

3）画面风格语言

除了镜头焦段本身所包含的镜头语言，画面本身的色彩调相、画面的质感也是人像摄影中的元素，以呈现出截然不同的风格。在具体拍摄器材的选择上，无须拘泥于使用数码相机或传统胶片相机，因为人像摄影更着重于作品的氛围和意境。除非照片需要放大到很大的尺寸，否则相机是2000万像素还是4000万像素，差异不大。

此外，也鼓励大家可以在数码相机之外多做尝试。黑白胶片、彩色负片、一次性成像胶片相机，甚至是大画幅相机，它们带来的观感与数码相机有很大的不同。只有真实体验拍摄之后才能更好地理解胶片与数码的不同质感，用于之后的拍摄。

最后，我们要强调，拍摄人像，不要被器材束缚。如果广泛浏览过不同类型的人像摄影作品，特别是不同时代的摄影艺术家的作品，你会惊诧于人像摄影的多样性，真正优秀的作品并不局限于网络上的"美图"范本。需要再次强调，你并不一定就需要一支专业的大光圈定焦镜头才能拍好人物。反而越来越多的摄影师开始用广角镜头或智能手机拍摄有"灵魂"的作品。总之，没有什么器材是你不可以拿来拍人像的。

花絮：广角镜头在人像摄影中的使用

广角镜头在人像摄影中不常用，但在某些时候也会用到，常见的可能有以下三种情况。

空旷的环境人像：就组照而言，毕竟人物和环境有呼应，也应当对拍摄环境有一个比较全面的交代。用广角镜头拍摄的环境人像都以交代环境为主，在拍摄时应当注意人物与环境的互动关系，人物在环境中应该作为重要的视觉重心出现；而另一方面，由于人物在画面中所占比例较小，也容易传达出孤独、寂寞一类的情感。

凸显延伸感：主要是针对一些超广角的镜头而言的。它除了能使模特的腿更长，往往也使一些画面中的元素诸如向远处延伸的河流、小径、森林等因为透视的关系显得更加绵延曲折，以凸显某种特定的画面情绪。

增强画面张力：广角镜头在拍摄动作时也偶有使用，以凸显动作的夸张程度——特别是在仰拍时，它往往能通过畸变夸张人物的动作幅度，起到增强画面张力的作用。

人像摄影构图

总的来说，在拍摄人像时，我们应该弱化构图的概念，人像摄影并不是产品照或证件照。它需要我们把人物的特点或他身上的故事，结合拍摄的环境，在有限制的条件中完成。好的人像作品会遵循一些最基本的构图原则，但会在不同元素间妥协，达到一种动态的平衡。

1. 基本的视觉规律

黄金分割确实是摄影中的"万用法则"，当你一时不知如何构图时，将全景中的人物、中近景中的脸部、大特写中人物的眼睛，或者任何你希望突出的人物姿态和部位，置于黄金分割线或黄金分割点上会是一个还不错的选择。翻阅令你印象深刻的作品，大都符合这个基本的视觉规律。而在具体的操作中，它常被简称为三分法。

2. 经典的构图方式

作为黄金分割原则的衍生，我们也总结了几种比较常见的构图方式，它们在人像特写、人物群像、环境人像等不同类型题材中均有应用。

1）点构图

点构图多用于环境人像和人像的近距离特写，要点在于将人物或人物眼神等重点区域放置在画面的中心位置。根据环境和人物的特点，点构图的中心可以是三分法的分割线交点，也可以是画面的绝对中心点，这需要根据具体的情况选择。这个点应该将读者的视线吸引过来，支撑起整幅画面。

如果是多人物的构图，那么可以尝试将人物安排在多个三分法的分割线交点上，也可以是分割点与分割线相互结合。总体上，你还应该遵循画面的平衡原则，避免画面"头重脚轻"或"左右不对称"，多个视觉中心过于集中于画面的某一个区块，这会带来严重的倾斜感。

2）线型构图

线型构图是点构图的衍生。如果一个主体有多个需要关注的点，如眼神、表情、姿态、动作细节、服饰等，此时就可以使用线型构图，将它们放在对角线、S线等线条上。这样构图能充分运用画面空间，使画面比较稳定和饱满，平衡画面各位置的"重量感"。同时能打破过于平稳的水平构图，避免画面太过古板。

3）画框构图

当场景比较复杂时，画框构图是一种相当取巧的方法。你可以观察环境，利用前景或背景，甚至是光影的明暗关系将人物主体放在它们形成的"画框"当中，引导读者的视线，增加画面的层次感。这里的"框架"只是一个比喻，它可以是封闭或半开放的形态，并且不需要有很确定的形状，重点在于用层次突出人物。画框构图思维同时也被广泛运用在后期修图中，可以通过增强某个区域的明暗对比突出人物，如提亮人物面部，适当压低背景的饱和度和亮度。或者也可以简单压暗画面的边缘亮度制作出一个光影的画框，如增加"暗角"效果。

人像的拍摄角度

拍摄角度其实也是人像摄影构图的一部分，它们相互影响。如果构图和景别讲究的是画面的美感，那么角度则偏向于情绪的传达。

·平视

这是最"中立"的拍摄角度，此时拍摄角度对于画面的影响是最小的，人物本身以及构图将是主要的影响因素。当你觉得自己很难把握其他角度的时候，用这个肯定错不了。

·仰拍

一个非常好用的角度，它会拉长人物的身型比例，显得更加"高挑"或"伟岸"，潜意识中仰拍也有"敬仰"的感觉。不过在仰拍人的面部时，会将"高傲"感放大，给人不适感，所以它较为适合拍摄全身像。

·俯拍

俯拍同样也是运用画面的透视原理，小角度的俯拍可以优化人物的脸型，看起来更加活泼、亲切，没有隔阂感，这就是我们自拍时几乎都是俯拍的原因。与仰拍相反，俯拍角度对于人物身型有"压缩"感，特别是对于本身身材比例不够好的人物，俯拍角度会放大这个问题。所以它更适合拍摄人物特写或半身像。

·侧面

侧面是相当戏剧化的角度，它会强化人的面部线条和身体的动作。经常被用于呈现人物"严肃""冷酷""坚毅"的感觉，因此在这个角度下摄影师们尤为重视光影的效果，好的光线运用能提升高级感。

·背面

另一个极其富有个性的角度，还记得《教父》中维多·科里昂的那个神秘背影吗？是的，背影给人带来的最直接观感是神秘与不可知——但正是因为这种不可知，往往给人以与众不同的观感，在拍摄背面角度时一定要注意视觉重心的处理方式。

花絮: 什么是剪影?

一般来说, 形态明显却没有影调细节的黑影被统称为剪影; 在摄影创作中, 它往往表现为高亮背景衬托下的暗主体。剪影画面的形象表现力主要取决于形象动作的鲜明轮廓, 在拍摄动作幅度较大的舞蹈、体育活动等时常被使用。此外, 剪影在表现女性身体和面部等比较柔美的轮廓时也常有不错的效果。

剪影不利于表现细部和质感, 它是人像摄影中一种比较极端的情绪传达方式, 它引导读者将所有的注意力放在人物的形态上, 这对模特的体态表现能力提出了极高的要求。

人物的姿态

姿态是画面故事性的一部分, 人物的性格特点是严肃还是活泼, 是温婉还是热情, 都可以很直观地进行表现。它是除构图、角度外的另一个维度, 因此依然要注意人物本身的扬长避短。

·站姿

站姿的优势在于它是人们最自然的一种姿态, 人物全身线条容易得到舒展, 可以避免人物紧张而产生的僵硬感, 同时突出身型比例。要点在于尽量让模特把重心放在某一只脚上, 这样可以避免姿态古板, 这时通常头、胸、胯三个面不是平行的。拍摄时应该引导人物适当变换姿势, 这样将更加自然。

·坐姿

坐姿经常用于中近景拍摄, 它需要与周围环境相结合, 并且强调人物上半身的动作和表情。此外, 如果人物的身型比例不够好, 这样有助于扬长避短。配合广角镜头, 以轻微仰视的角度, 能够起到拉伸腿部线条的效果。

·蹲坐姿

蹲坐姿主要适合可爱但身材不高的人物, 如小朋友或身材小巧的女生, 以凸显

站着可千万不能让手闲着

纯真可爱的感觉。蹲坐姿通常会配合一些动作，为画面增加一些灵动的感觉。拍摄时找一些植物或者道具作为前景，往往会有意外的惊喜。

·动态姿势

主要指跑、跳等运动中的姿势，在写真中也时常用到，以摄影师抓拍为主。

它的要点在于摄影师务必通过各种方式，尽其所能地强化动感：侧面的角度、剪影的使用、水平线的打破、广角镜头的夸张形变都可能用到。

用广角镜头强化动感

花絮：手的摆放

除了人物的表情和姿态，手部动作也不容忽视。手部的紧张、松弛，放在嘴部、头部、胸口、腿部等不同的位置，所产生的情绪也不尽相同。同时手的动态也可以成为画面构图的一部分，平衡画面，在画面结构中起到画龙点睛的作用。可以说，作为最灵活也是最复杂的体态元素，处理好手的姿态是人物姿态以及构图的一部分。

与人物的沟通

人像摄影的核心是与人打交道，良好的沟通能力与摄影技术本身同等重要。而在一些画面简洁的作品中，摄影师能否通过沟通调动人物的情绪，更是关键中的关键。

·拍摄前的沟通

拍摄开始前，摄影师需要主动与人物交流，如同电影导演一般，让对方更充分地了解你的拍摄意图，你期望中的画面风格、整体的构思、人物的大致情感表达是怎么样的。并且认真听取对方的想法和意见，以双方认可的方式进行拍摄。同时为了避免拍摄中的紧张情绪，跳脱开拍摄本身，聊点微博上的热点话题、喜欢的电影和近期热门的音乐，有助于放松心态，尽快进入工作状态。

·拍摄中的沟通

作为摄影师，需要在拍摄过程中给予被摄者明确且简洁的指向性反馈。比如姿势和表情是否到位，动作是否僵硬。当然真诚的鼓励也特别重要，不要觉得那些鼓励的话听起来傻乎乎的。从容地面对镜头对于很多人来说并不是一件容易的事情，"不错哦""你很棒""你的笑容很迷人"，这样简单的话也能让对方更有信心。

也可以尝试用一些其他的拍摄方式，穿插在正式的拍摄过程当中。如用手机和对方一起搞怪自拍，或者用一次成像的相机拍摄一些有趣的照片送给对方留念，这些都是活跃气氛的小妙招。切记不要闷头调整自己的器材，或者忙着检查删除之前的"废片"，这很容易激发对方的负面情绪。

在拍摄的空档，可以将觉得不错的照片回放给对方查看，假如对方是开朗的性格，也可以把拍到的一些搞怪的照片给对方看。一是活跃气氛，二是可以委婉地和对方提出一些你希望改进的地方，作为下个阶段拍摄的参考。

花絮：机会永远只有一次

对于人像摄影师来说，你的工作就是在有限的时间内捕捉到人物最有代表性的瞬间，可以是一个笑容、一个深情的眼神，当然也可以是最冷酷的凝视。这些时刻往往只在一个有限的瞬间。

建议在重要的人像拍摄前，做好充分的准备，前期功课永不嫌多。比如，不用追求高端器材，但必须对现有器材在不同条件下的优缺点了然于胸。正式拍摄时应该使用RAW格式，同时善用相机的连拍模式。

了解你的拍摄对象和拍摄环境。比如与不同模特沟通以及调动对方的情绪相当需要个人经验，这与日常的社交完全是两回事儿。另外，提前挖掘环境中的"黄金角度"，这些都是在拍摄之前需要做的。

对于新手最有效的方式就是模仿，寻找类似场景的好照片，分析其角度选择、构图方式、光线运用、人物的姿势和表情，都有助于寻找自己的拍摄思路。

在与被摄者的互动中，你的审美和与人交流的风格将影响你的拍摄。多多阅览摄影师的作品、访谈、批评家们的评述，将会潜移默化地提升你的品位，作品更容易达到我们常说的"高级感"。

总之，一次成功的人像拍摄极少是因为瞬间的灵光乍现，前期准备永远不嫌多。

除此之外，根据摄影师们的经验，在引导人物进入拍摄状态完成某个画面的拍摄时不要马上停止拍摄，真正自然且精彩的瞬间都是出现在人物结束动作放松的几秒钟。摄影师应该随时保持在拍摄状态之中，在经验之中学会预判，思考得越多，得到的也会越多。

人像的光线语言

光线是塑造人像的"刻刀"，在前文中我们反复强调画面中元素的概念，而光的运用则是将各元素贯穿起来的主线。光线运用得当可以让平庸的画面焕发生机，不合时宜的用光则会让杂乱的元素干扰画面的重点。驾驭了光线，拍摄就成功了1/3。

1. 光位的运用

对于初学者来说，太阳就是最好的光源，可以将它看作一个大号的主光源，通过改变人物的位置来切换这个主光源的位置，观察不同光位的光感。

·顺光

让光线位于人物的正前方，光线效果清新、自然，相对比较好控制。不过顺光并不一定要直面光源，也可以与之成一定角度。要避免光线直射刺激人物的眼睛，可以让被摄者望向其他方向。顺光位最好的拍摄时间是黄昏和黎明，此时太阳角度较低，光线质量最佳，色彩和层次都更加丰富。

·侧光

顾名思义，是指让光从人物的侧面射过来。侧光拍摄容易形成强烈的明暗对比效果，使人物的轮廓鲜明立体，非常适用于塑造人物形体和动作线条。此时需要时刻注意反差，

如果明暗反差较大，不妨在另一侧适当进行补光。

·**侧逆光**

介于侧光和逆光之间，将太阳光作为轮廓光。此时可以考虑用反光板或者闪光灯对人物的脸部进行补光，这样的用光方式往往能强调模特忧伤的情绪。

·**逆光**

逆光和顺光相对应，让太阳光照射模特的背面。逆光拍摄通常有三种处理方式，一是让模特的脸部正常曝光，让背景过曝，高调的画面容易营造柔美的观感，这在日系写真摄影中较为常见；二是让背景正常曝光，凸显人物体态，用较低角度拍摄人物的剪影；三是以太阳光作为轮廓光，在人物正面用反光板或其他手段进行补光，与侧逆光的处理方法类似。

2. 光源分类

光源的分类和界定方式有很多种，比如按光源构成，有直射光和漫射光之分；按照色温高低，有冷调和暖调之分（冷调相比正常色温偏蓝，暖调相比正常色温偏黄）——它们往往是针对光自身的特质而言的。在人像摄影中，由于所有参与影像构成的要素都是为塑造人物形象而服务的，所以在此我们特别强调光线在塑形功能上的分类。

·**主光源**

主光是画面最重要的光线来源，不同方向、强度的主光会传达出不同的情绪。大多数时候人像摄影的主光的位置会在模特的侧前方，它一方面能照亮模特的脸，另一方面亦避免模特脸部的光线过于平均，丧失必要的轮廓层次。大多数拍摄只会有一个主光源，两个主光源的情况偶尔也会出现，比如好莱坞明星海报拍摄常用的"蝴蝶光"，即将两个光源分别置于模特脸部的两侧。

·**辅光源**

这个概念是相对于主光而言的。辅光的强度不如主光，它的功能主要在于弱化主光在模特身上制造的某些过于强烈的阴影，调节画面的对比度并营造更为丰富的层次，进而影响画面情绪。在实际拍摄中，辅光往往通过反光板或者闪光灯反射等制造的漫射光来实现。

·**塑形光**

它主要是在主光和辅光的基础上，为了强化某些特殊效果而设置的光源。常见的塑形光包括在人物边缘的轮廓光和让人物眼睛更有神而设计的眼神光。

3. 再造一个光源

自然光并不总是让我们满意，成熟的人像摄影师在户外拍摄时都会结合阳光的情况，再造一个光源用于辅助调整画面的光感。而人像摄影中最常用的便是闪光灯和反光板。

1）闪光灯或LED补光灯

它们在人像摄影中除了在影室中创造光效，多数情况下都是作为辅助的补光光源。常见的情况有：一是作为模特的面部补光，摄影师可以在拍摄时通过曝光压暗天空，使背景和天空更有层次；二是在拍摄大景深人像作品时，可以让光圈收得更小，使环境表现得更细腻；三是制造反光，让闪光灯的光照在水面或者墙面上，产生新的漫射光源。如果觉得使用反光板太麻烦，带上一支闪光灯总是没错的，最好再给它配个柔光罩。

2）反光板

它的主要功能是借助主光源反射补光，通常是在光线较"硬"的情况下作为辅光使用。此外，也可以在阴天等漫射光照的情况下，作为塑形光或眼神光使用。

花絮：如何处理顶光

顶光和底光是最不适合人物表现的光线。顶光会让模特的鼻子产生难看的阴影，而底光则会让模特的眼睛陷入阴影之中。在外拍中，我们往往会强调尽量避开顶光，或者说避开正午时间进行拍摄。而实际上，正午时分往往是室内拍摄自然光人像的最佳时机。

当然，如果实在需要利用正午时间在室外拍摄，采用反光板、外拍灯等工具改变光线方向是常见的应对方式。此外，在树荫或建筑物的屋檐下拍摄，除了能柔化光线，往往也能产生一些戏剧性的光效：比如斑驳的树影投在模特的脸上，能产生某种暧昧的情绪。

柔化后的伦勃朗光

拍摄孩子

不少摄影爱好者都肩负着记录孩子成长的艰巨使命。孩子是每个家庭的小精灵，乖巧可人的同时也是难以驾驭的拍摄对象。多数情况下都只能通过抓拍来记录，对于新手最靠谱的方式就是多拍，当然也有一些小建议供你参考。

1. 消除孩子对于镜头的恐惧

不少孩子对于镜头都有畏惧心理，因此在拍摄时可以选择小巧一些的定焦镜头，不要急于马上开始拍摄。可以拿着相机和他们一起玩一会儿，让他们摸摸相机，看看上面的照片，这有助于消除他们对于这个"未知物"的恐惧。

2. 适当加入孩子喜欢的道具

拍摄孩子的时候，给他们一个喜欢的玩具、玩偶可以分散他们的注意力，同时情绪会更高涨。玩耍中的孩子会更加自然、灵动，此时你需要做的就是尽量多地进行多角度抓拍。

3. 慎用闪光灯

从医学角度来讲，婴儿在出生后到三岁前，视觉神经系统尚未发育完全，强光会对孩子眼睛造成不良影响，因此我们并不建议拍摄时直接使用闪光灯。如果你的相机上有机顶闪光灯，那么我们建议用无痕胶带将它粘上，避免自动模式错误启动它。如果光线确实不

在室内棚拍小孩时一定要避免闪光灯直射或尽可能降低灯光功率

足，可以让闪光灯对着侧面或顶部的墙面，利用漫反射光进行补光。假如需要光源直接补光，那么建议使用LED补光灯搭配柔光箱来作为主光源，它的亮度可控，并且光线也更加柔和。

拍摄合影

1. 常规合影

拍摄常规合影时不用对背景和环境考虑太多，主要得保证每个人都拍清晰且都能露脸没有闭眼，以下几条建议或许对你有用。

第一，一定要使用三脚架。

第二，尽量用f/8 ~ f/11的光圈和比1/100s更快的快门进行拍摄，采用连拍，保证总有一张是大家都没闭眼的。

第三，如果合影人数较多，必须用广角镜头拍摄，可以让队伍最边上的人往前站，把队伍凑成弧形，避免人物受到广角镜头边缘画质劣化和变形的影响。

第四，除了一本正经的合影，如果场合不是特别严肃，让大家一起跳起来拍一张，时常会有惊喜。

2. 环境合影

结合典型环境的合影往往也是很多人喜欢的。这样的合影给摄影师发挥的空间更大，需要根据环境安排被摄者所处的位置——关键人物要在中间和靠前的位置，跟构图中的黄金分割点一样。

如果是办公室、教室等比较严肃的环境，可以让大家站的位置更整齐，表情也不妨更酷一点——看看那些美剧海报吧，《豪斯医生》《波士顿法律》的海报或许都会对你有所启发。

拍摄合影看似简单，要注意的地方却一点不少

严肃环境合影特别要注意拍摄角度和人物位置

另一方面，如果是气氛比较轻松自由的环境，比如旅行途中的合影，可发挥的空间就更大了——让大家摆个喜欢的姿势，或者呈现出娱乐时候的状态，都是不错的选择。

3. 创意合影

把正经合影抛到一边，大多数时候合影还是能玩出花样的，毕竟人多势众，这也对摄影师的调度能力提出了更高的要求。下面有一些常用的技巧供你参考。

·寻找新奇的角度

比如前面我们提到的俯拍和仰拍，在拍摄合影时往往能产生不同的效果，在Flickr上有许多令人叹为观止的诸如将相机抛往空中之类的拍摄方式，其实寻求的还是一个角度的变化。

·利用剪影进行拍摄

这是一个逆向思考的结果，如果说合影是为了让大家分辨谁是谁，那么分辨不出的时候应该怎么办呢？对，依靠不同的动作表现来区分人物，营造故事氛围。

·利用故事性产生趣味

合影参与人数众多，本身便有产生冲突的可能，那我们为什么不把这种冲突用起来呢？摄影师不妨为合影对象们设置一些情景，让他们自然"入戏"。

·后期也能"合影"

不要觉得人永远凑不齐，你永远都不要忘了有一种东西叫Photoshop。实际上，没有经过后期处理的摄影都是不完整的，永远不要把你的好照片从相机复制到桌面上就走掉。

剪影、倒影往往能让合影产生额外的趣味

拍摄婚礼

婚礼摄影其实是一项非常专业的摄影门类，从拍摄内容上来说，一场婚礼包括了人像摄影、纪实摄影、静物摄影以及建筑摄影。因此专业的婚礼摄影师需要拥有较高的综合拍摄能力，以及影像的叙事能力，用一组照片讲述婚礼的整个过程，为新人留下美好的回忆。

如果你正巧需要帮朋友记录婚礼的过程，却又担心自己没有经验，以下几个要诀可以提高你的拍摄成功率。

1. 精简器材

由于婚礼中会有大量场景的切换，虽然大光圈定焦镜头更容易拍到惊艳的照片，但你的工作是先确保能够清晰拍摄，因此应当优先选择如24-120mm变焦镜头，并搭配加装了柔光罩的闪光灯。

2. 设定方法

婚礼中按照光线充足与否进行区分，主要有光线足够的户外场景，以及光线不足的室内场景。户外拍摄时应该使用光圈优先模式，当遇到逆光或侧光时使用闪光灯为人物补光。

在使用人造光的室内，建议设定为手动模式，光圈设定为f/4或f/5.6，快门速度设定为1/30s、1/50s或1/100s。光线越暗，光圈越大，快门越慢。此外，最关键的是将ISO设定为200～1600自由浮动，并且将闪光灯设定为自动闪光。这样可以比较容易地将室内的灯光与

闪光灯的补光融合到一起，并且确保人物清晰。在拍摄过程中，可以根据环境光的情况灵活调整光圈、快门以及曝光补偿，多做尝试就能灵活运用。

3. 熟悉流程做好计划

现今国内婚礼，从新娘家或酒店到举办婚礼的现场，其间有一系列的仪式。拍摄之前应该提前请新人提供一份流程清单，熟悉流程以及具体拍摄的地点，可以提前在类似光照条件的地方测试你的相机设定是否合适。此外，也可以根据大致流程，在网络上看看专业摄影师的样片，参考他们的构图和拍摄方法。提前做好计划，清楚哪些瞬间可能是高光点一定要拍到，哪些可以选择拍摄，避免临场慌乱。

4. 构图留有余地

作为新手临场拍摄中出现各种状况是必然的，拍摄过程中一切都很快，以至于你当场可能很难做出准确的判断。曝光失误、构图失误、人物表情不好等，太多因素让照片成为"废片"。而在诸多失误当中，构图最容易在后期修正，因此具体拍摄时应该尽量避免使用特别精准的构图。例如当你希望把人物放在黄金分割线上时，可以大致放在接近它的位置，并适当留出一些空白，方便后期处理时进行二次构图。

人像摄影师重点推荐

奥古斯特·桑德：人像摄影的鼻祖，德国人，早年以开照相馆为生，后开始进行自由创作。他以平和面对被摄者著称，拍摄了大量富有乡土气息的肖像照片。他对于德国各阶层民众肖像的真实记录，使他的影响力超越了摄影范畴，亦被认为是一位富有精确洞察力的人类学家。

尤素福·卡什：20世纪享誉世界的人像摄影大师，他拍摄了数以百计的20世纪风云人物，包括著名的政治家、艺术家、明星等，被誉为"摄影界的伦勃朗"。他拍摄的丘吉尔的照片《怒吼的狮子》是摄影史上的经典趣闻，这张照片对全世界的反法西斯战争都起到了深远的影响。

理查德·埃维顿：20世纪中叶最具有代表性的摄影师。他从时尚摄影起家，却并没有因为自己的工作的关系放弃对人像摄影的热爱。他的影像风格很别致：采用纯白的背景（少数情况是灰色）和过曝光拍摄人像（尤其是普通人），往往把模特和助手带到摄影棚之外，到街上去拍摄时尚作品。

米原康正：目前日本人像摄影的大师级人物，其作品大部分是简单的SNAP SHOT风格，采用富士一次成像相机所创作。他的作品时常以"色情"为噱头，所拍摄的也大都是各种各样的美女。他在日本多家媒体开设专栏，坚持在现今摄影器材科技进步下摄影技巧的次要性，一直致力于研究如何引导模特摆出各种诱人姿势的独门技术。由于和新浪微博的合作，他在中国亦享有极高的知名度。

观念摄影师——马良

马良，1995年毕业于上海大学美术学院，是上海最著名的影视广告导演之一。后从事以摄影为媒介的图片艺术创作，被国际媒体誉为当代舞台装置风格摄影的代表人物，在中国观念摄影界亦有一定影响力。马良的作品并非严格意义上的人像摄影作品，但他时常用人作为传达情感的媒介进行创作，并力图通过独特的人物形象塑造视觉风格。

摄影师只是马良的身份之一，他在大学毕业后十年才开始摄影创作。他真正对摄影产生兴趣是在市场上有了比较成熟的数码相机之后，彼时他发现按快门不再是一件让他不知所措的事情。可以立即确认、反复修改调整的数码画面，给了他进行诸多试验的可能。他在摄影创作中，将传统的绘画手段、影视导演的工作方法，以及自己对文学的爱好都加入进来——从内心情感出发，以人为载体，创作了大量令人耳目一新的艺术摄影作品。

谈及自己的创作体验，马良说："虽然这倒腾（即马良的艺术摄影创作）的结果至今还是见仁见智迄无定论，但对我自己实在是一件太有快感的事情了。我这样的门外汉竟也跨越摄影里最严苛的技术限制，用简便的摄影语言诉说了一些我的观点。用摄影来表达，这才是让我最深深着迷的事情。艺术摄影的创作并非高不可攀，门外汉也是有机会的。也许旁门左道的进入倒反而可以打破固有的规则和教条，并且将其他艺术门类的手段和语言换置到摄影的创作里，以至于造成一种令人耳目一新的结果。"

不可饶恕的孩子

下对页图：草船借箭

第7章 旅行摄影

引言

不论对于初学者，还是职业摄影师，旅行摄影都是特别让人期待的创作方式，在旅行中，你不仅会看到更多新鲜有趣的景象，而且能更从容地享受拍摄的乐趣。

一旦突破了到此一游的瓶颈期，你就可以尝试把光线和色彩当作旅行摄影的主旋律。光线的魅力不仅限于绝美的日出日落景象，利用教堂玻璃窗透过来的斑驳色彩，或者酒吧里摇曳的幽暗灯光都可以拍出很好的照片。

行前准备

1. 带什么，不带什么

当你准备开始一次旅行，首先列入行李单的恐怕就是摄影器材。然而，如何得到最有效率的器材配置真是一件让人头疼不已的事情。卡片机、数码相机、各种焦段的镜头、闪光灯、三脚架……天呐，真要带上这么多沉重的家伙走天涯吗？

旅行器材全家福

要回答这个问题，首先需要明确，自己心中所想要拍的是什么？会碰到的场景有哪些？可以事先多看看攻略和其他摄影师的作品。

另外，你要明白，即便对于职业旅行摄影师，也并不需要把旅途见到的所有有趣的景象都拍下来。只要把能拍到的拍至最好，那已经是顶尖的摄影师了。

在5年前，无论你是否拥有无反或者单反相机，卡片机一定是旅行摄影必备之良品。但现在高质量的手机或许比卡片机更适合旅行拍摄。

手机和卡片机一样有轻便小巧的优点，方便随手拍摄、各种纪念照拍摄、请陌生人帮忙给自己留影。和可换镜头相机相比，它们在水下摄影中具有非常大的优势。另外，它们还可以让你更好地保持低调。在熙熙攘攘的街头手持大尺寸单反相机实在惹人注目，有些时候人们并不十分愿意直面摄影师的镜头，此时若一味地去捕捉想要的画面，就可能会给你带来不必要的麻烦。此时用手机或者卡片机刚好派上用场，既不会很显眼，也不容易引起他人的反感。记住，你是在旅行，不要让任何事破坏了自己的好心情。

而对于相机和镜头的选择，在旅途中，摄影器材能够满足自己的摄影需求即可，只需携带够用的器材，减负最重要。通常对于初学者来说，单反相机加一支标准变焦镜头，就很适合在旅途中使用。如果你体力好，全画幅数码无反或者单反相机配合一支标准变焦镜头，就足够满足大部分旅行摄影爱好者的需求。如果喜欢现场光摄影，希望能够有自己的风格，增加一到两支大光圈的定焦镜头则是最佳选择。

而如果想丰富你的拍摄题材，一支广角变焦镜头，如16-35mm（APS规格的相机，大约为10-20mm）镜头，加一支70-200mm镜头，是一个精炼高效的搭配方案。当然如果喜欢现场光摄影，用一支大光圈的定焦镜头（比如35mm f/2或者24mm f/2）替换广角变焦镜头也是可以接受的。

更长焦距镜头的选择，则要依旅行主题而定。比如跑去非洲拍狮子，可以考虑带上300mm f/2.8甚至600mm f/4。特殊情况，特殊对待。

准备拍摄风光的爱好者一定要携带三脚架，对于夜景拍摄和长时间曝光拍摄，三脚架也是必不可少的。

另外，一定记得给你所有的镜头都配上UV镜。旅途中清洁镜头可不像在家里那么容易，UV镜可以起到保护镜头的作用。如果磨损严重，就算换一个也只有镜头价格的几十分之一。当然，带上气吹，及时吹掉镜头上的灰尘还是很有必要的。

旅行中照片的存储可以选择便携性好的笔记本电脑。不过如果不想承受多余的重量，还可以考虑只携带读卡器和移动硬盘，在城市旅行，可以借用电脑的机会有很多。另外，容量大速度快且性能稳定的数码伴侣也是个好帮手。如果你是风光摄影爱好者，或者有兴趣尝试夜间拍摄，三脚架以及快门线请纳入行囊。别忘记给你的相机带上专业"雨衣"，如果没有，带个一次性雨衣，关键时刻也管用。

让我们来总结一下这份器材清单：卡片机（或者手机）、无反或者单反相机、镜头、存储卡、电池、各种充电器、闪光灯（可选）、笔记本电脑（数码伴侣）、三脚架及云台（可选）、防水盒（可选）、快门线（可选）、相机防水罩或者便携雨衣（可选）。

2. 器材的收纳及运输

对于颠簸的旅途，一个兼顾舒适度与高性能的摄影包尤为重要。除非有人为你的器材购买了高额的航空保险，否则请千万不要托运你的器材，暴力搬运甚至丢失都会造成无法

Mindshift（曼德士）系列背包

弥补的后果。

如果你的器材相对较多，推荐选择一款自带防水罩、自重小的双肩包，这可以非常有效地减轻身体的疲劳感。腰包其实也很实用，当不需要携带很多器材外出的时候，一只腰包几乎可以容纳所有重要物品。而当器材过多的时候，全部放进背包往往会影响你的灵活性，放一个相机在腰包里，随用随取，非常方便。

请注意，三脚架不属于合法登机物品，尤其带金属脚钉的，所以请务必提前打包入托运行李。如果你携带较多器材，保险起见出关前请填写申报单，全程保存直到归来入境。

选择拍摄的内容

1. 拍什么

旅行中最惬意的就是去体验一种自己所不熟悉的生活方式，去看看从没见过的景致和有趣的事物。旅行中可以拍摄的题材非常丰富，各地的壮丽风景、风格迥异的建筑、奇特的植物和动物，当然了旅行中最有意思的是可以接触到当地的人们，去了解、体验不同的生活方式，可以拍摄当地的民俗现象（婚丧嫁娶等）和宗教活动。

通常来讲，好奇心会引导你的拍摄，保持旅途中的好奇心是找到拍摄题材的最重要的方式。旅行中所看到的一切都可以考虑怎么转化为创造性的作品，回来后可以将自己在旅行中的见闻分享给家人和朋友。所以建议大家在旅行中，先要学会慢下脚步，仔细观察自己身边的景物，很快就会发现很多可以拍摄的题材。

2. 怎么拍

拍摄风景一般建议选择广角变焦镜头和中长焦变焦镜头的搭配，虽然我们一般认为风

光摄影中广角镜头的使用率会比较高，但是如果到我国西部地区旅行，拍风光的时候长焦镜头几乎是必备的，因为西部地区地域辽阔，风景壮美，利用长焦镜头的透视压缩原理可以很容易拍出满意的作品。

在风光摄影中最重要的附件就是三脚架和快门线，因为拍风景的最佳时段是日出和日落前后的一段时间。为了保证画质，往往需要选择较低的感光度，为了画面有较大的景深，需要选择较小的光圈（尤其是使用长焦距镜头的时候，本身由于焦距长容易造成浅景深，所以为了保证景深，使用小光圈就更加重要！）。那么由于早晚时段的光线较为昏暗，快门速度一般低于可手持的最低速度，所以使用三脚架是非常必要的！

风光摄影所需的其他附件就是滤镜。因为现在后期技术的进步，很多滤镜效果都可以模拟，但是有两种滤镜的效果是绝对无法模拟出来的。首先是偏振镜，使用偏振镜可以使天空显得更蓝，同时它也用于玻璃、水面反光之类的控制。还有一种很有用的滤镜是中灰渐变镜，这种滤镜一半是灰色一半是透明，用来拍日出、日落这种明暗光比反差较大的场景是非常有用的。

拍出独特风光最简单的办法就是，每到一地旅行，先去书店看看其他摄影师拍摄的画册和明信片，了解他们大量拍摄过的角度和时段。如果想拍一些常规的照片可以依葫芦画瓢，而如果想拍得与众不同，则可以有意识地避开，这样对于拍摄会很有帮助。

花絮：如何拍摄接片

在拍摄广阔风景的时候，接片是一种非常好的表现手段。虽然可以通过广角镜头剪裁的方式拍到宽幅照片，但由于广角镜头本身的透视畸变以及剪裁后带来的画质下降，很容易让一幅美景照片留有遗憾。这时候采用接片，可以获得更加震撼的宽画幅效果。

拍摄接片最好选择畸变控制好的镜头，以标准镜头为首选，使用接近于标准镜头的小广角镜头亦可，比如35mm镜头。原则上，不建议采用超广角镜头进行接片的拍摄，因为画幅的边缘变形很容易导致拼接出来的照片存在边缘的形变。

拍摄接片的时候最好使用三脚架，这样容易保持相机的水平不变，利于后期无缝拼接。最好采用竖画幅构图，便于拼接后获得更高的画质，而且可以保证最终影像的中心位置正好处于每幅照片的中心位置，有利于消除畸变，提高影像质量。

最关键的一点是，每两幅相邻照片之间要保证画面内容的1/3左右的重合率，这一点非常重要，直接关系到后期拼接能否成功！

有些专业人士不喜欢这种照片拼接方式，认为改变单透视点的拍摄方式不够专业，但其在审美上和中国传统国画中的散点透视也有暗合之处。

3. 动植物拍摄

要事先做好功课，在旅行地点可以见到什么样的植物和动物。如果要拍摄花卉或昆虫，最好使用微距镜头或者使用带有微距功能的变焦镜头。要是拍摄野生动物，需要使用长焦距镜头在较远的地方进行抓拍。

拍摄动植物的时候要注意保护环境和注意安全，千万不要为了拍摄独特的照片而破坏环境，或是出于猎奇的心理去接触本身具有一定危险性的动植物。

要是想拍摄到独特的动植物照片，可以尝试一些非常规的拍摄手法。比如用低速快门来拍摄随风摇曳的花朵，利用闪光灯来抓拍小动物的优美身姿，只要多尝试，一定可以拍到令自己满意的照片。

超长焦镜头在野生动物摄影中特别有用

4. 人物拍摄

旅行中总会邂逅一些穿着很有特点的当地人，抑或偶遇让人眼前一亮的异性，那么拍一张照片来回味这旅行中的惊喜总是一件惬意的事。

首先记住我们学过的拍摄人物最基本的秘诀："中长焦镜头+大光圈"。很多摄影者对于拍摄旅途中的人都觉得是非常头疼的事，因为我们都已经习惯封闭自己了。其实敢开心

扉，和偶遇的路人聊聊天，抑或赞扬下他（她）的美貌，都会很容易和人沟通。另外，关心他人的故事，不仅有助于事后增加图片说明，其实也是通过沟通获得拍摄途径的有效手段。

对于职业旅行摄影师来说，旅行中的人物拍摄事先沟通非常重要。其实换位思考一下就很容易理解：我们走在街上，如果突然冲出一个人拿着硕大的相机对着你一顿乱拍，相信谁都会非常反感的。拍摄前最好事先征得人家的同意，尤其是在国外拍摄小孩子的时候，一定要征得监护人的许可才能拍摄，否则会很容易引起纠纷甚至会引起法律诉讼。如果人家不同意被拍，也没关系，大家一起聊聊天也是很开心的，不必在他人不想被拍摄的时候强行拍摄。

还有一点很重要就是肖像使用权的协议，如果拍摄的人物照片打算用于发表或其他商业用途，一定要记得请被摄者签署肖像权的授权使用书。如果答应了给被摄者邮寄照片就一定要做到，因为这会关系到后来的摄影者是否还能够顺利开展工作的关键！

一般来说，人物拍摄的最佳焦距是75～90mm，比如85mm f/1.4定焦镜头或者70-200mm f/2.8之类的镜头容易拍出非常舒服的头身比例和完美的焦外成像效果。很多摄影师认为旅行中的人像拍摄最好能够兼顾到当时的环境，这时候选择广角镜头或者标准镜头会更合适，比如使用标准焦段的变焦镜头（类似24-70mm、24-105mm），或者35mm或50mm的定焦镜头都很合适。更广的镜头由于过于夸张的透视畸变，用于人像摄影需要更巧妙的技术。

环境人像的拍摄最好使用标准镜头或广角镜头，焦距在24mm到50mm之间的镜头都非常适合，拍摄的时候要多变换几个角度，以配合适当的背景与前景，背景中可以选择带有能够表现人物工作或生活特点的饰品、符号。拍摄特写照片的时候，则建议使用中长焦段

旅行摄影中，"人"永远是最丰富的拍摄题材。风景和建筑往往千古不变，"人"却能幻化出无限可能

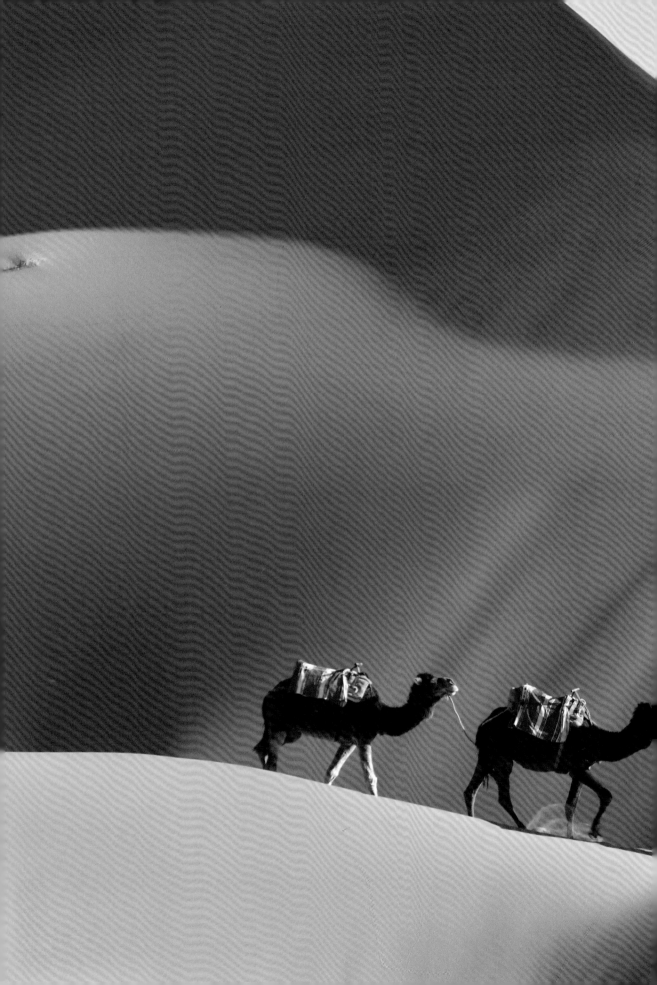

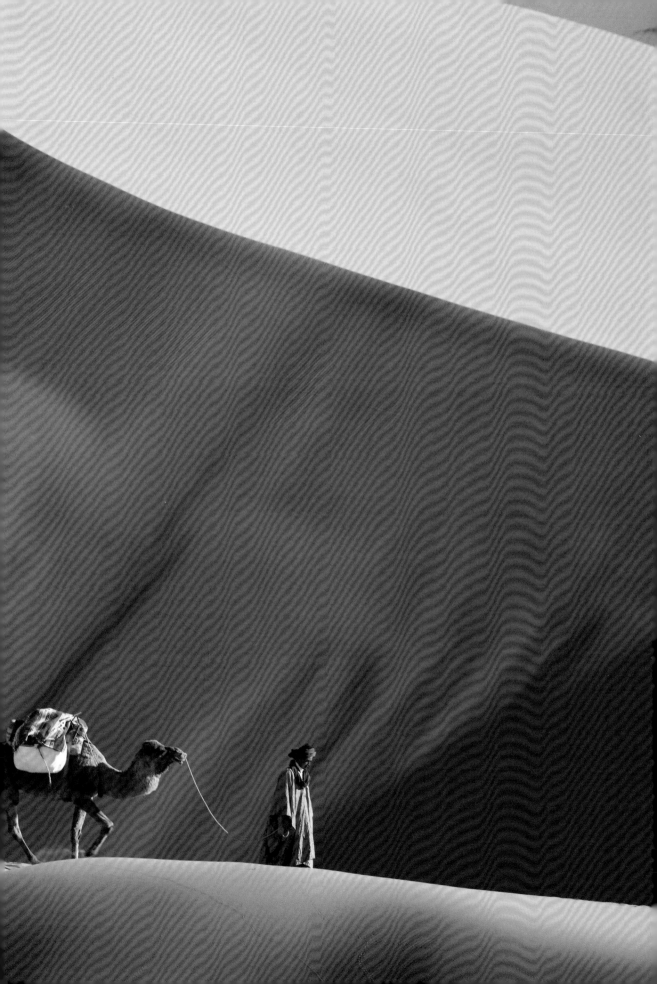

的镜头配合大光圈进行拍摄。重点是要捕捉到人物自然的表情，在拍摄时可以和被摄者聊天，帮助他们在镜头前放松，表现出最自然的一面。

花絮：如何让在旅行中拍摄到的人物有眼神光呢？

闪光灯是个有效的工具，但是使用闪光灯难免会破坏现场气氛，可以考虑带个小小的反光板。曾为《国家地理》杂志工作多年的著名摄影师史蒂夫·麦凯瑞（Steve McCurry）的拍摄方法更为简便，而且效果明显，他一般都是架好三脚架，采用略高于被摄者视平线的角度，以略微俯拍的视角固定好相机，一边和被摄者聊天，一边采用快门线来控制相机拍摄。由于被摄者略微抬着头看向镜头，于是天空作为一个绝好的巨大反光板，保证被摄者拥有美丽的眼神光。

5. 民俗

民俗类题材的拍摄需要事先了解当地的风俗，了解活动举行的时间以及活动中的禁忌非常重要，拍摄的时候一定要尊重当地的习俗。要事先征得民俗活动主事者的同意，拍摄中要谨慎对待活动的流程和习俗。

民俗摄影由于存在很多的可变性和不可预见性，所以一般推荐使用变焦镜头，一支广角变焦镜头（用来拍摄大场景和活动过程）搭配一支中焦人像镜头（用来拍摄有特点的人像照片）是很多专业摄影师的选择。在民俗活动中，尤其是庆典类的活动，人们一般对于拍摄人像不会太过于反感，记得如果答应了发照片给人家，一定要说到做到。

有些民俗活动是比较庄重的，比如祭祀活动，一般在拍摄这种活动的时候用大光圈定焦镜头更好些，使用闪光灯会破坏现场气氛。

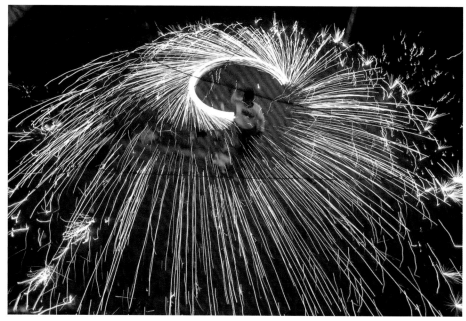

民俗活动是旅行拍摄的好题材

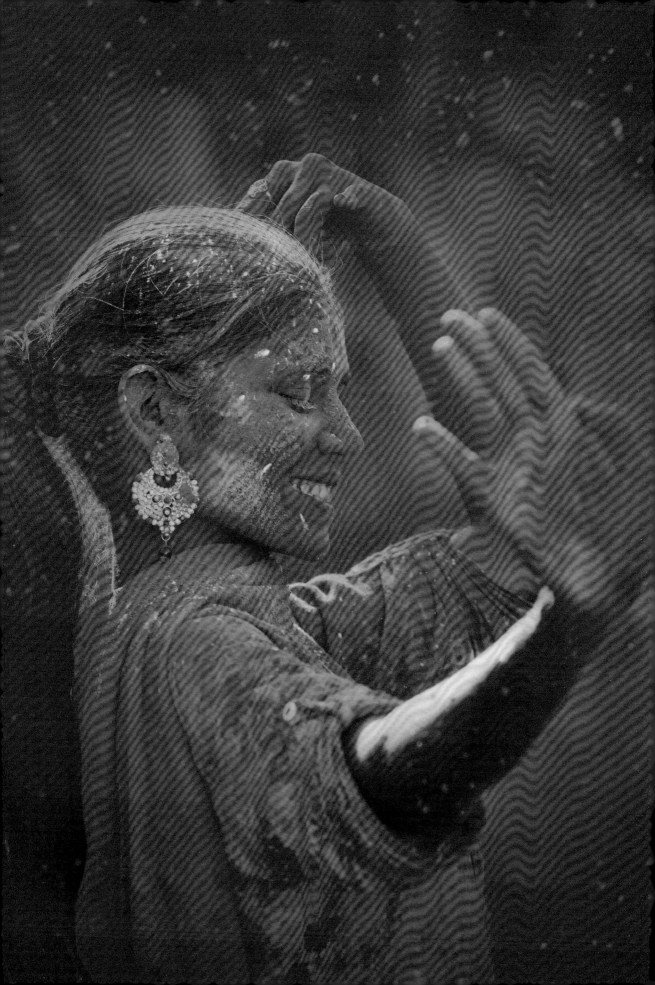

6. 如何在运动的车船上拍摄

旅行中，在乘坐车船的时候依然建议随身携带相机，在路上遇到美景的概率是非常高的。

在运动的车船上拍摄时首先要保证稳定性，一般快门速度要保持在1/250s以上。镜头最好选择标准变焦镜头（24-70mm、24-105mm之类），可以方便地进行抓拍。

在乘车时带着相机，常常能带来一些预料之外的收获

可以选用快门优先模式进行拍摄，如果旅行的季节天气状况比较稳定，可以考虑使用手动模式进行拍摄，以便可以方便、迅速地控制曝光。

7. 简单的水下拍摄

旅行中如果有机会潜水，将会是无比美妙的体验，顺带尝试下简单的水下摄影，将会为你的旅行增添许多的乐趣。

水下摄影一般需要给相机配备专用的防水外壳，但是用于单反的专业防水壳的价格都非常高（有些型号的价格甚至比相机本身都贵）。我们还有一种性价比很高的选择就是使用袖珍型傻瓜数码相机，用于这类相机的防水壳由于结构简单，价格都很平易近人，而且现在有一种更加简便的透明防水袋，可以把相机装进去，然后封口就行，水下摄影的时候还很方便进行相机操作，最重要的是，这种防水袋的价格非常平实，在网上就很容易买到。

8. 旅游度假村、特色酒店的拍摄

外出旅行，到达目的地的第一站往往都是当地的酒店或度假村，这也是我们在整个旅途中主要生活的地方。如果住宿的度假村或酒店很有特色，房间的内饰非常漂亮，不仅可以拍些照片留念，甚至可以拍到一些创意照片。

可以从寻找一个制高点开始，俯瞰整个度假村的全景，也可以着眼于一个有趣的小景致来从细节入手，记录度假村的特色，或者可以更酷一点，在夜间的时候，用三脚架支好相机，来个长时间曝光，可以拍下不常见的景象。

拍摄酒店房间三脚架非常有用，保证相机横平竖直地架好，选用广角镜头（或变焦镜头的广角端），采用小光圈以保证景深。拍摄房间的时候由于拍摄距离一般都比较小，尽量选择在屋角之类的位置拍摄，做到"无路可退"，以收入更多、更全的场景。拍摄的高度一般以略低于视平线的位置为好。

当然，严格来讲，拍摄完美的建筑类的照片最好使用移轴镜头，可以有效地校正畸变和透视。如果你对此格外有兴趣，以24mm的移轴镜头为上选，视角不是很夸张，焦段也比较常用到，无论拍摄建筑外景或者内部空间都很适合。如果没有移轴镜头，也不要强求，用好你手上现有的器材，配合三脚架使用，一样可以拍出好照片。

不要满足于"到此一游"

去的地方多了，难免就会对那种在一些知名旅游景点，摆个"V"字造型来拍留念照的行为感到无趣了，那么不妨尝试下不同风格的旅行照片，让自己的每一次旅行都变成丰富多彩的回忆。

1. 在旅行过程中给自己找个主题

寻找一个拍摄主题或者一个线索，让自己的单张照片成为一组照片，是记录自己的旅行生活的最好方式。

这个主题可以非常简单，比如可以在每个地方为自己拍一张背影的照片，或者可以拍摄每个城市中的小细节，比如有趣的路标、有特色的窗台等。更加有趣的是可以带上自己非常喜欢的小型卡通绒毛玩具，拍摄"XX的奇妙旅程"之类的主题照片，一定会让自己的旅行变得更加轻松有趣。

2. 随着拍摄逐渐深入

拍到满意的照片后别急着收拾机器或转身就走，拍完后再观察一会和周围的人聊聊，经常会带来意想不到的惊喜。如果有机会深入当地的生活，比如到当地人家里共进晚餐，千万别错过，这种机会往往会伴随着很多美好故事的发生。

如果能够随着拍摄逐渐深入当地的生活，对于旅行而言意义会更大，旅行的价值也更大，因为你将深入体验一种你陌生的生活方式，能够了解到更多的诸如其他人的内心想法，当地人的生活方式，更加独特的而并非专门为游客所准备的俗套的场景。

3. 在旅途中寻找故事

旅途中会发生任何意想不到的事情，细心观察，就会发现很多故事。每个地方的标志性建筑、一些独特的风俗习惯的形成，一定都有其自己的故事，仔细观察，多和了解当地文化的人聊聊天，一定会有新的发现，为你的旅途增添一段美好的回忆。

4. 旅行摄影必不可少的：寻找制高点

俗话说，站得高，看得远，旅行摄影也一样，到一个地方旅行，如果可以先找到制高点看看，拍摄下整个城市或一些景点的全貌未尝不是件有趣的事情。

5. 提升旅行摄影水准的小建议

首先，无论任何时间任何天气都不要收起你的相机，要养成在旅行中随身携带相机的习惯。尤其记得，坏天气往往是摄影师的朋友！在看似恶劣的天气下，往往可以拍到壮美的照片，带来意外的惊喜。

第二，做好拍摄记录，记旅行日志是个好习惯，可以记下每天的心情、游玩的景点、有趣的事、去过的美味小店，对于旅行结束后整理照片将会是非常有帮助的事。

第三，拍过几个不同地方后，你可能会遇到旅行摄影的瓶颈期，你会觉得拍出来的照片总有点似曾相识的感觉。这时候，可以考虑在拍摄时融合当地的艺术风格，通过画册和当地美术馆来领略各地的艺术魅力，同时可以让自己的创作风格做到无穷无尽。

找到一个独特的角度，就拥有了将"似曾相识"变为"别具一格"的魔力

拍纪念照

旅行中的纪念照必不可少，一般来说，我们建议用广角镜头先取景构图，选好角度、定好角度，然后利用近大远小的透视原理，离相机近一点离背景远一点，这样就很容易拍出主体有较大成像、背景全面的旅游纪念照了。

拍摄纪念照的时候还可以采用借位的方式，比如拍摄手托太阳的照片，这类照片拍摄的时候最好采用标准或中焦镜头，以获得更好的透视感。多拍几次，很快就有经验了。

如果能够自拍一组纪念照，绝对是件超酷的事。著名摄影师罗晓韵女士跟我们有长期的合作，她是自拍旅行纪念照的高手，大家可以很容易在网上搜索到她的作品。自拍时最好选用广角镜头。广角镜头的视角大景深也大，非常适合在一些无法预先准确对焦的时候使用（自拍多数时候就属于这种情况，可以使用"超焦距"对焦法），取景构图的时候可以范围略大一点，方便后期进行裁切和二次构图。自拍纪念照的必备器材就是三脚架，如果手边没有三脚架，或者不方便架三脚架，可以借助旁边的窗台、花盆、桌子之类的物体来放置相机。

花絮：旅行摄影资源推荐

史蒂夫·麦凯瑞作为《国家地理》杂志的签约摄影师，最著名的作品就是那幅享誉全球的《阿富汗少女》。他拍摄的南亚系列画册视角独特，非常有趣，绝对值得一看，比如《南·东南》。

毕远月，目前旅居巴黎的著名旅行摄影师，他最新出版的关于巴黎的书《巴黎，很烦人》，带给你一个非同寻常的巴黎，可以让你更深入了解巴黎这座城市的性格，绝对是精彩之作。

还有一本书强烈推荐，尤其是那些向往西藏的摄影爱好者。《那时西藏》，作者赵嘉，同时也是本书的总撰稿人。早年在西藏工作和生活过很长时间。这本书就是讲述作者在西藏工作生活期间的各种趣事和见闻。在拉萨的时候，选一个阳光充沛、酒足饭饱的午后，坐在八角街的甜茶馆的天台的躺椅上，尽情地享受着阳光，翻看几页《那时西藏》，抬眼望望八角街的景象，很容易让人有一种在现实和梦境中交替的感觉，很是惬意。

另外，更多关于旅行摄影的知识，我们有"上帝之眼"系列图书供大家参考。

值得推荐的旅游摄影的网站：

国家地理网站（英文）：《国家地理》是享誉全球的地理类杂志，即便不能及时看到它们的杂志，这个网站的内容也是够丰富的，里面有世界上最美丽的自然、风光、旅行和野生动物照片，还不时有摄影师的经验分享。

值得推荐的旅行摄影类杂志：

《时尚旅游》，除了和美国国家地理协会的《国家地理旅行者》杂志进行版权合作，同时它的签约摄影师也都是中国最好的一批旅行摄影师，所以它的国外深度旅游报道非常出色。时不时翻翻，对于旅行摄影会有更深的认识。

人文地理摄影师——张千里：观察力由何而来？

常有人问我，为什么有的摄影师总能捕捉到精彩的画面？是因为他们用的相机对焦特别快吗？还是有什么特别的功能？其实太多人把获得好照片的希望都寄托在精良的器材上面，反而忽略了应该占主导地位的自己。

瞬间稍纵即逝，抓住决定性的一刻好像很困难啊。机会不是凭运气的，运气是不能复制的，机会是留给有准备的人的。记得我刚开始学摄影时，还是使用胶片相机。胶卷对于一个学生来说还是很贵的，不舍得多拍。我只好利用坐公交车的时候观察路边的行人，揣摩他们的言行，甚至在心里给他们加上对白。看看有哪些值得一拍，要拍的话从什么角度入手。久而久之，虽然一张照片没拍，但对一些情况的预判就变得准确率越来越高，同时对构图也有一定帮助。这是我自己摸索出来的加强观察能力的训练。拍照不一定要用相机，相机在心里。

保持对生活的热爱与观察，保持对万物的敏感性，不断解读身边的事物，提前有这样或那样的预判，相机的设置在画面出现前就已经就绪，提前构思好画面，待瞬间到来时，只需按快门即可。同时，还要充分考虑可能出现的变化以及对应的方案，做到处惊不乱随机应变。

张千里

《时尚旅游》（*National Geogrvaphic Traveler*）杂志签约摄影师，擅长在有限的时间内完成专题拍摄；索尼公司签约摄影师，多次赴世界各地为索尼alpha系列产品拍摄大量的官方样片。

2011年出版了《旅行摄影圣经》一书，受到《中国摄影》《摄影旅行》等众多媒体的推荐，是那年最受关注的摄影畅销书之一。

之前还曾担任摄影媒体主编，从事了6年专业器材评测，2005年获得《国家地理》摄影大赛一等奖，应邀到美国国家地理的纽约总部参观访问。

第8章 人文摄影

在所有艺术形式里，摄影和时间联系最紧密，值得我们花时间用好的作品来回应这个时代。

什么是人文摄影

准确地讲，摄影体系中并没有"人文摄影"这个门类，它和"纪实摄影"的命名方式类似，中国的"人文摄影"是一个本土化的概念。大体上中国的摄影爱好者把除去新闻摄影的泛纪实类摄影统称为"人文摄影"。

大致可以这么理解："人文摄影"是指运用摄影这一媒介，对人类社会中的各种文化现象进行选择性记录，它不仅是对历史真实性的见证，拍摄者通常也会把更多的摄影技巧和大众审美糅合呈现在图片中。

当然，人文摄影在发展上和报道摄影是紧密相连的。不过，纪实摄影，尤其是社会纪实，更强调对各种社会问题的揭示、反思，并不容易被很多从仰慕艺术摄影入门的爱好者所接受，所以，题材更"软"一点、画面更沙龙化一点的人文摄影受到更广泛的欢迎。

总体来讲，人文摄影是一个宽泛的领域，可以大到战争、灾害等历史事件，也可以小到生活中的民俗细节、形形色色的盛会，甚至生活中一个不起眼的但能反映时光印记的角落，甚至一张面孔、一个动作，都可以成为拍摄的对象。正是因为题材广泛，以及强烈的历史性和人文关怀，人文摄影也是历史上留下杰作最多的一个类别。在这里，摄影可以更好地发挥它"真实性，瞬间性，不可复制性"的独特性质。

同时，人文摄影也应该是记录和艺术的完美结合。特别是在当下，随着报道摄影的影响力日趋下降，当纪实类照片没有及时发布，失去时效性之后，未来对于它的评价很大程度上将取决于它的艺术性。所以大家在拍摄人文题材的照片时，也要不断提高作品自身的艺术水准。

从破旧的细节中仿佛可以看到历史

器材的选用

人文摄影差不多是所有摄影领域里最不依赖器材的。不管你手中是什么器材、什么镜头，都可以立刻开始人文摄影的创作。

虽然对器材的要求并不高，但挖掘拍摄题材、找到拍摄途径，以及采用恰当的拍摄方式，对于人文摄影却更重要。如果你拥有变焦镜头，那么拍摄起来会更方便；如果你恰好拥有的是定焦镜头，那么向前走几步，向后退几步，不仅一样能获得理想的构图，或许还有更好的图像质量，摄影史上的很多大师都是用一支镜头拍摄成名的。

如果你的目标是题材多样化，而且体力足够好，类似新闻摄影师的镜头配置，全焦段变焦镜头组合可以给你一些启发：一支广角变焦镜头（如16-35mm）、一支中焦变焦镜头（如24-70mm）和一支长焦变焦镜头（如70-200mm）。因为变焦镜头使用灵活，适合瞬息万变的事件发生现场的拍摄，可以为摄影师节省时间来捕捉稍纵即逝的宝贵画面。两部机身可以尽量减少更换镜头的时间。

当然，对于新闻摄影师而言，拍到是最重要的，但是人文题材并不如此，它有着更多的情感表达在里面。其实很多时候，你不必追求把什么都拍到，"把能拍到的拍到最好，就已经是顶尖的摄影师了"。所以或许你也可以对器材做减法。

如果你喜欢有视觉冲击力的照片，同时还想拥有大体完整的焦段，一支广角变焦镜头（如16-35mm），加一支长焦变焦镜头（如70-200mm）的组合也是不错的选择。对许多摄影师而言，广角端和长焦端所拍摄的影像与人眼视觉差异较大，更富有冲击力，是他们乐于接受的，而如果你喜欢现场光拍摄，添一支35mm或者50mm标准定焦镜头正好能弥补两者之间的焦段空档，同时还拥有定焦镜头的画质，而且通常价格也不贵，算是比较流行的组合。

更简化的双镜头组合：一支变焦倍数较大的标准变焦镜头（如24-105mm）加一支定焦镜头（如35mm或50mm）。这种搭配适合于喜欢用平实视角来讲述故事的摄影师，对超广角和长焦都有一定程度的舍弃，但也更容易让人专注于叙事。

选择镜头，最重要的还是要先找到你的核心镜头，也就是首先要清楚什么样的镜头最适合自己的拍摄题材和拍摄习惯，然后再考虑搭配其他镜头。

能用极简的器材拍摄人文题材吗？答案是肯定的。

在你以后所能知道的许多人文摄影大师中，不乏仅使用一两支定焦镜头完成所有拍摄的。前面提到的亨利·卡蒂埃-布列松是马格南图片社的创始人之一，这位人文摄影巨匠一生多数时间仅使用一支50mm定焦镜头进行拍摄。马格南另一位摄影大师寇德卡，在职业生涯开始的阶段一直用的是25mm镜头。他在1968年拍摄的《布拉格之春》使他一举成名。这位注重情感体验的人文摄影师钟爱25mm和50mm镜头，他几乎没怎么使用过超过50mm焦段的镜头。

对于不少有个性的职业摄影师而言，变焦镜头是一种不必要的存在。他们习惯用特定的视角去观察世界，也因为固定了视角，使他们专注于观察，在更短的时间内确定构图，捕捉到自己想要的画面。事实上，历史上留下的诸多报道摄影杰作当中，绝大部分都是由定焦镜头拍摄的。

如果你对人文摄影的简单器材配置格外有兴趣，并希望从其他摄影师那里汲取更多的

经验和力量，建议你参考我们出版的《兵书十二卷：摄影器材与技术》（第3版）中"最少镜头的配置"一章。

花絮:选用镜头时需要考虑机身画幅的焦距换算系数

如24-70mm镜头在全画幅相机上拥有24mm广角，但在APS-C相机上则只能算是中焦镜头；50mm定焦镜头在全画幅相机上是标准镜头，但在APS-C相机上则成了肖像镜头（类似于85mm定焦镜头）。对这一区别必须有明确认识。

上述的镜头搭配方式受画幅影响并不大（比如摄影记者仍应配齐16～200mm焦段的全部变焦镜头等），区别在于若是APS-C机身，则最好再配备一支超广角镜头（如10-22mm），而由于APS-C画幅存在焦距系数，长焦端往往非常富足，不需要另配超长焦镜头。

同理，对于一变一定的搭配，全画幅相机可以选用24-105mm镜头和50mm（或35mm）定焦镜头的搭配，而APS-C相机则可以选择15-85mm镜头和35mm（或24mm）定焦镜头的搭配，在效果上基本是一致的。

相机的设置

1. 让相机时刻保持适合拍摄的状态

人文摄影师大多有一个习惯：在空闲时间将相机调整到适合拍摄的状态。在拿起相机开始一轮拍摄前，或者两次拍摄之间的空闲时间内，将曝光模式调至A挡（或P挡，视个人习惯而定），将感光度调至合适状态（室外通常为100，室内视环境需求和相机性能而定，通常为400到800），选择自动白平衡，然后检查电池是否电量充足，存储卡是否有足够空

间。最后，不盖镜头盖，保持开机。不盖镜头盖顶多磨损UV镜，换一块也不贵，要是丢失了一张好照片，搞不好你会后悔一辈子。

这些步骤看似细碎，却能保证你在任意时刻抓起相机都能立即投入拍摄，为迅速抓拍提供了可能。尤其最后两条，保持开机，不盖镜头盖，几乎是所有人文摄影师心照不宣的秘密。

2. 拍摄模式

白天在室外拍摄，由于不同环境亮暗差别较大，通常使用A挡进行拍摄（怕手忙脚乱，可以先用P挡抵挡一阵）。在非逆光情况下，使用评价测光能获得不错的曝光效果，逆光时则可以使用点测光。对于对焦系统较为出色的机型，可选用"自动对焦点选择"拍摄，而对于对焦系统相对较弱的机型，则推荐使用中心点对焦，这样可以较好地保证对焦速度和精度。对焦模式一般选择单次对焦。

室内环境通常光环境较为统一，建议多使用M挡进行拍摄，选择评价测光。光环境较暗时推荐使用中心点对焦以提高对焦速度和精度。拍摄人物肖像时，应该对准人的眼睛对焦，拥有全时手动对焦功能的镜头还可以在完成对焦后进行轻微调整，使对焦更加精确。

3. 白平衡

数码相机的白平衡校正，是为了在不同光源下让相机呈现正确的色彩，避免照片出现偏色。白天在室外拍摄时，使用自动白平衡即可。若喜欢更为温暖的色调，则可以选用阴天白平衡。

室内的拍摄就不那么简单了。室内照明所使用的白炽灯色温很低，光线偏暖，这时候通常有两种处理方式：若想保留白炽灯温暖的光环境，使用自动白平衡即可；若想削弱这种黄色，可以选用白炽灯白平衡，这种模式色温较低，可以对灯光效果做一定程度的校正。荧光灯色温很高，光线偏冷，但校正相对容易，通常使用自动白平衡或荧光灯白平衡即能获得不错的效果。

当然，最好的办法，莫过于拍摄RAW格式文件了。可以不用考虑色温问题，在后期处理时重新指定，得到最好的色温还原。

人文摄影的自我训练

1. 镜头选择

很多人在开始拍摄前，会很踌躇到底应该选择什么镜头开始拍摄。根据所选的题材和现场条件选用合适的镜头，说起来容易，但实际上并不容易。这时候，你要明白，没有"最好的选择"这回事。

整体来说，长焦镜头适合从较远的距离捕捉画面，同时小景深可以滤去不必要的视觉干扰；广角镜头则适用于狭小的空间，拍出的照片视角广，景深大，信息丰富；中焦镜头介于两者之间，更接近于人眼的视觉习惯，可以更忠实地反映事情的本来面貌。

建议从拍摄广角大场面开始尝试，这样做的好处是可以尽量接近被摄者，更好地代入现场气氛。之后再继续尝试使用更长焦距的镜头拍摄细节或者人物。

2. 拍摄人物的分寸

抓拍人物，如果按使用的镜头不同，大体可以分为两类：一类是利用长焦镜头从远处进行抓拍；一种是用广角或中焦镜头从近处在不引起被摄者注意的情况下进行抓拍。它们都是很好的方式。

使用长焦镜头拍摄人文是很多摄影爱好者常用的做法。这种方法的好处不言而喻：可以在离被摄者比较远的地方进行拍摄，在被摄者毫不知情的情况下拍摄他们的一颦一笑、一举一动。同时，由于长焦镜头有着更强的虚化能力，可以滤掉与主题无关的视觉干扰，使照片主体更加突出。不过这种做法的弊端同样明显，过大的空间压缩会造成观者与画面人物的距离感增强，使照片看上去不那么生动亲切。所以，如果你想拍摄一个与人有关的专题，只有这样的照片是远远不够的，会让观看作品的人感觉你还没有与被摄者建立相互信任的关系，没有进入到人物的内心深处，拍出的照片也就难有震撼力。

所以，另一种拍法是，使用广角或中焦镜头，靠近被摄者进行拍摄。有人后来这样描述人文摄影大师布列松：他会稍微在被摄者面前停留一下，然后端起他的徕卡相机开始拍摄，还没等被摄者回过神，他已经拍到了想要的画面转身离去。有的时候，被摄者会因为太过专注于做自己的事情，而没有注意到摄影师的存在，这是抓拍的好时机。近距离抓拍能拍到被摄者更为生动的表情和动作，而且现场感倍增。当然，缺点自然是容易干扰现场，造成被摄者的抵触。如果被摄者注意到你的拍摄，尝试冲他笑一笑。就整体而言，如能较好地处理摄影者与被摄者之间的关系，近距离拍摄显然是更好的。罗伯特·卡帕有一句名言："如果你拍得不够好，那是因为你离得不够近"（大概是摄影史上最有名的一句

话），可以作为一个很好的参考。

有些刚刚起步的人文摄影师往往面对被摄者会很害羞，生怕别人注意到自己在拍摄，引起被摄者的反感。这样躲躲藏藏的拍摄往往会令摄影者回家后十分沮丧，可能一整天辛苦拍摄的结果，只是一堆背影照片，与出发前想象中表情生动、画面鲜活的照片相去甚远。因此，与其回家懊恼，不如在拍摄时尽量克服自己在面对被摄者时的害羞心理，勇敢地端起相机拍摄。你要发愁的事情，应该是如何让被摄者无视你的存在，让自己隐身。其实，只要不是太私密的事情，只要你的举动不是太冒犯，并不是所有人都会对拍摄表示反感的。在被摄者发现你在拍摄之后，你也可以暂停拍摄，用真诚的微笑和眼神加以回应，或者和被摄者聊聊天，让对方了解你，并知道你并无恶意，以我们的经验来看，很多时候你可以继续拍摄。

当然，如果被摄者不愿被拍，离开就好，好照片到处都是，不必强求。

2. 预判——预测即将发生的事情

预判是摄影者最重要的能力之一！

好的摄影师大多有着敏锐的洞察力，能在事件发生前的几秒甚至几十秒之内预测到事情的发展。这种预测不一定每次都准确，但无疑能大大提高拍摄的成功率。

适当的预判能有效地帮助拍摄。在人文摄影当中，你需要留心观察被摄者的一举一动，猜测他下一步会做些什么，时刻做好拍摄准备。一旦拍摄时机成熟，比如情绪到达高潮，或者出现具有象征性意义的瞬间，则毫不犹豫地按下快门。甚至可以开启连拍，捕捉最为精彩的一瞬。

3. 等候——画龙还需点睛

上面说的"预测"能力对于摄影构图也有着巨大的帮助，尤其在拍摄运动物体，构图要素不断变化时，实际上"决定性瞬间"和构图的关联，在很大程度上也是建立在摄影者可以"预见"到构图中将要发生的变化的基础上的。

有时候摄影者会观察到一处色彩或造型绝佳的场景，只差一个"画中人"在合适的位置出现。这时候就需要等待。这个等待中的人物，能为你要表现的环境增加细小却是极其重要的一笔，其作用犹如画龙点睛。有时候只需要一个人在特定的位置出现，对于其他方面并无太大要求。而有时，人物的性别、步态、衣着，甚至衣服的色彩都是可以更好利用的，要能跟环境搭配起来，相互衬托，最终达到相互成就的目的。

布列松的许多照片就属于这种类型。人物在恰当的时间出现在恰当的地点，不早不晚，使整个事件在这一时刻达到高潮，构成最完美的画面。上面说过，这也是布列松"决定性瞬间"理论诞生的基础之一。

4. 融入——让自己从环境里"消失"

作为人文摄影师，最大的愿望莫过于让自己连同手里的相机一同"消失"。这显然无法实现，我们只能去想别的办法。相比于远远观望，更好的办法自然是走近被摄者，取得他们的信任，让其接受你的存在。一段时间以后，你自然会从他们眼里"消失"——如同野餐时身后的一棵树一样，他们会忘了你的存在。这时的拍摄无疑是最为自然的。在进行一些深度拍摄时，如果你有机会和被摄者交流，则一定不要放过这种机会。这会比你用任何其他方法都更容易得到好照片。

抓拍和沟通是人文摄影的两种方式。对于街头拍摄，很多场景都是稍纵即逝的，这时候往往要以抓拍为主，若有必要，事后再征得被摄者同意。而对于更为长久和深入的专题拍摄而言，事先沟通几乎是必需的。很多报道摄影师甚至会在拍摄前和被摄者吃住在一起，取得相互信任后，再拍照片就容易多了。

5. 抓拍还是摆拍

人文摄影非常强调真实性，而不只是让照片显得"真实"。

尽量在不惊动被摄者的情况下进行抓拍，历史给予我们的真实世界，无论让你惊喜或者叹息，其实正是我们参与拍摄创作的动力。与其刻意地摆拍，绞尽脑汁地设计，不如顺其自然地进行抓拍。真实与自然，一直都是人文摄影最最震撼人心的元素与法宝，也是人文摄影和沙龙摄影的分界线之一。另外，要警惕自己的艺术创作抱有宣传的目的，即便有时候宣传也有公益或者正义的因素。

通常认为，人文摄影里只存在一种摆拍，即肖像摄影（也包括环境肖像摄影）。

在肖像摄影中，摄影者将被摄者安排到特意布置的环境中，进行一定程度的布光，为被摄者拍摄面部特写、半身像、全身像等肖像照片，以精细刻画的方式来描绘人物的衣着、形体、表情等外部特征，并由此进入被摄者的内心世界。奥古斯特·桑德即是20世纪一位非常伟大的人物肖像摄影大师。他拍摄的德国人，鲜活地刻着德意志坚强不屈的精神。

除肖像以外，在任何人文拍摄中进行摆拍多数都是不被允许的。在20世纪中叶之后，当器材和技术不成为抓拍的桎梏之后，继续通过人为安排"创造"出来的"纪实照片"是无意义的，在人文摄影的领域里毫无价值。这个问题同时还涉及职业操守。在国外，新闻摄影师若通过操控现场得到"纪实照片"，一经发现，便会从职业摄影师领域里除名。对照片进行改变画面内容的后期操作（如不同事件的人物拼凑、增删画面元素等）也是一样。国内目前对这方面的规章较为松散，但身为摄影师，无论规章健全与否，都应严格要求自己，尽一个摄影师的职责和本分。

花絮：盲拍

盲拍，简单地说，即是摄影师在不看取景器的情况下进行拍摄，并能较好地进行对焦、构图等拍摄要素的控制。

盲拍有两种类型：第一种是拍摄位置不便，比如过高或过低，必须将相机高举过头顶或贴近地面，这时通过取景框取景就很困难，必须在设置好拍摄参数后离开取景器进行拍摄；第二种则是为了不引起被摄者注意，将相机自然挂在脖子上或拿在手上，以微小的动作将镜头对准被摄者进行拍摄。

由于无法取景构图，盲拍的成功率往往较低，经常会出现构图不全或对焦失误等问题，因此需多加训练。焦距应适当偏向广角端。拍摄时要尽量将相机摆正，防止出现过大的倾斜。多练习在不看取景框的情况下对准特定方向，在需要的时候就能大大提高拍摄成功率。

现在许多相机都配备有即时取景功能，可以利用机背液晶屏进行取景拍摄。上述两种情况，第一种运用即时取景即可圆满解决，第二种视情况也有一定用途。利用好相机的新功能，能为拍摄带来意想不到的便利。

做渔夫还是做农夫

说起"人文"，你脑海里也许立刻会浮现出迎风飘舞的藏族经幡，或者非洲饥民的苦难，抑或战争过后的满目疮痍。没错，这些场景的确是许多摄影师梦寐以求的拍摄题材。米兰·昆德拉曾说"生活在别处"，那么摄影是不是也必须"在别处"呢？难道说只有跋山涉水、远赴重洋，才能进行"人文摄影"吗？

在现代摄影术的诞生地——法国，很多摄影师都日复一日地拍摄着他们深爱的巴黎。比如拍摄风格诙谐幽默的人文摄影大师杜瓦诺，他几十年如一日地拍摄巴黎，并且从未离开，甚至为了照顾生病的妻子，很长一段时间都只在周末外出拍摄。但是，他拍摄的巴黎照片现在最受欢迎，并成为巴黎最畅销的明信片。

有个自称"不喜欢出差"的摄影师曾经告诉我们，拍摄有深度的专题和自己感兴趣的内容，他绝对会从自己生活的城市里寻找题材，因为这样不仅占尽主场优势，而且可以长期追踪，何乐而不为呢？

有人将人文摄影师分成渔夫和农夫两类：渔夫每天出海，却并没有太明确的目标，他出海时并不知道今天要撒几次网，撒了网是否就能打到鱼；而农夫呢，他每天只琢磨着家

里的一亩三分地，经过他的精耕细作，秋后的收成往往不错。其实，摄影师并不一定非要到"他乡"才能拍摄出好作品，没有明确目标的采风就像渔夫打鱼，有可能收获颇丰，也有可能空手而归。而"耕田"则要踏实得多，总是能给你不错的回报。我们建议，刚刚起步的爱好者还是先做好农夫，着眼于身边的小事，脚踏实地去创造属于自己的"收成"。

花絮

"农夫和渔夫"这个形象的比喻出自赵刚先生撰写的《留学摄影》一书。《留学摄影》讲述了作者在英国学习摄影的种种有趣经历，强力推荐给对欧洲摄影有兴趣的读者，非常有价值！

试着拍摄一个长期专题

拍摄一段时间人文摄影之后，就可以开始尝试拍摄一些长期专题。自己选题，自己拍摄，自己选片，自己串联成组照，将所有拍摄汇集成一个完整的成果，这是一个人文摄影师迈向成熟的重要一步。

1. 选题

人文摄影的选题多种多样。可以说，有人的地方就有故事，有人的地方就有风景。有的摄影师远赴中国的贫困山区，拍摄希望工程救助的失学儿童；有的摄影师在北京的街头拍摄骑自行车上班的普通人的生活；有的摄影师几十年如一日地拍摄自己所居住城市的大街小巷、风霜雪雨；还有摄影师出没在世界上战争频仍的地区或地震海啸的灾区……

总的来说，从拍摄身边的事物开始是最好的开始。拍摄人文类题材不用非要跋山涉水，不必远赴梦里水乡人间天堂世界尽头，不必肩扛"大炮"在不毛之地寻寻觅觅，上班路上甚至自家小区里都可以拍摄。

看看你的身边，你生活的城市和这座城市里的人，每个人都有自己的故事，而人与人之间又是如此不同。小到家人、邻居、宠物，大到街道、城市，可能都是很多专业人文摄影师长期拍摄选题的一部分。所以可以尝试换个角度看看你的生活，不仅很多有趣的人有趣的事都可以摄入取景框，而且由于不同的职业，或许有些题材你会有自己独特的拍摄途径，而很多职业摄影师反倒没有。

关注现实世界永远是一个人文摄影师应该去做的事情。社会的变迁，生活方式的转变，甚至是街头流行文化悄然盛行，人的欲望和困境，都应该纳入人文摄影师关注的范畴。多关注时事，同时多些自己的思考，选题策划便不是什么难事。

2. 尝试表现事件的本质

从摄影者的角度看，很多时候，摄影除创作之外，也给了我们深入了解这个世界的机会。人文摄影的初心可以从最早的社会纪实摄影中找到线索，发现社会问题，分析问题，呈现问题，继而为解决问题提供机会，从而为社会发展做出贡献。

所以，如果想拍摄有深度的照片，摄影者就要对事件有一个整体的把握和更深入的认

识。拍摄前制定拍摄计划，拍摄中记日记，都会有助于你整理拍摄思路，以及更深入地思考。

3. 培养随身携带相机的习惯

拍摄时机有可能在任何时候出现。因此我们建议，如果你是一名狂热且严肃对待摄影的人文摄影爱好者，建议你应该在除洗澡以外的任何时候都带着相机。

在几年前，随身携带单反相机着实是件累人的事，好在现在随着无反相机的发展，即便随身携带全画幅相机也轻松了许多。随身机不要配太大的镜头，一支小型的28mm或者35mm定焦镜头就很好用了。

同时，随时拍摄也会帮助你更好地用人文摄影的眼光观察这个世界，练习寻找事件的高潮，或者更多具有象征意义的瞬间。

当然，如果没有相机，经常用手机拍摄，也会有助于你的视觉训练。

4. 挑选照片及编辑

拍摄完成后要进行选片。可以尝试通过一个流畅的叙述方式将拍摄的照片放入定好的线索之中，组成一组有序的照片，即便摄影师不添加任何文字，观者也能从中看出摄影师想要表达的内容。如果辅以一定的说明文字，完善照片的拍摄背景等细节，使整组照片更为完整、立体，一个专题就大致完成了。

这时候，可以再从所有照片中选出一张最有代表性的，放在第一张，然后尝试把完整的专题放映给朋友或者家人看，一边放映照片，一边阐述故事以及你的拍摄想法，放映几次之后，很容易就能将一组照片整理好。

5. 深入拍摄，不必急于结束

一方面好的专题照片可遇不可求，另一方面，摄影本身也是和时间有关的艺术，好的专题有时候需要更长的时间去跟踪。一个深入的人文摄影专题往往需要很长时间的积累才能获得成功。急功近利的思想在很多时候不太行得通，专题一拍几年，甚至十几年是常有的事。从这个角度来讲，往往摄影爱好者能拍出比职业摄影师更好的人文专题，因为摄影师要受拍摄预算的限制，而爱好者没有这些压力，反而可以把一个专题拍到极致。这样的事情，在国内外都很常见。

6. 人文摄影的更多资讯

1）马格南图片社

马格南图片社是当今世界上顶尖的报道摄影图片社，也是第一个由摄影师经营和管理的摄影图片社，是迄今为止全球最重要的图片社之一。1947年，也就是第二次世界大战之后的两年，亨利·卡蒂埃-布列松、罗伯特·卡帕、乔治·罗杰和大卫·西蒙这四位知名摄影师建立了世界上第一家"摄影合作社"——马格南。马格南的名字来自法语"Magnum"——是一种大瓶香槟酒的名字。多年以前，马格南的时任社长曾在接受采访时说，马格南的摄影师能够完成任何拍摄任务，只要给他一部相机、一支50mm标准镜头和足够的胶卷，交给他一个星期的干粮，然后送他上飞机，飞到采访的地区上空扔他下去。一

段时间以后，他就会跟跟跄跄地回来，交出你需要的拍摄过的胶卷。自成立以来，马格南为报道摄影界树立了极高的声誉，也为摄影从业人员评价照片树立了崇高的职业标准。很多摄影师都会将加入马格南当作至高无上的荣誉。

如果你对报道摄影感兴趣，那么马格南图片社的网站是你必须要去看的一个重量级网站。那里汇聚了众多顶级摄影师的作品，这些世界顶尖的摄影师和它们的作品同时也成就了马格南的传奇。现在，马格南在摄影辞典里可以说是人文关怀的代名词，这也是人文摄影的要义所在。马格南摄影师的作品无不是与时代变迁、社会形态和人类的共同情感联系在一起的。

目前，马格南图片社在纽约、伦敦、巴黎、东京拥有四家办事处。马格南内部实行股份对等制，每位成员都是老板。加入马格南需要有一个长期的和极为复杂的考核过程。首先要向全体马格南成员组成的评委会提交一份作品，如果半数投票通过，则可作为见习生开始工作。两年后，再提交一份作品，需要1/3的成员投票通过。然后，再经过一次作品提交和投票，才可以成为马格南的正式成员，也就拥有了马格南的股份。所以，60年来，马格南的成员数量是被严格控制的，累计不超过80人。尽管如此，在这60年里，马格南几乎见证了世界上所有历史时刻，几乎每个经典事件都有马格南摄影师在场，这些稍纵即逝的历史瞬间被马格南摄影师用相机记录下来，用"世界的眼睛"来称呼马格南实在并不为过。

2）尤金·史密斯（W. Eugene Smith）

在人文摄影的道路上，尤金·史密斯是一名让人无法不提到的摄影师。可以说，他是最有影响力的人文摄影师和摄影记者，同时也是最有争议的一位。他于1939年就开始为著名的《生活》杂志工作，同时也为黑星图片社和马格南图片社供稿。但是，由于他与杂志图片编辑对于使用图片的想法不同，于1941年和1954年先后两度从《生活》杂志辞职。在他职

业生涯的前半段，像很多当时年轻的摄影师一样，一头扎进了战争报道中，曾13次报道战争和武装冲突，拍摄了突袭东京、进攻硫磺岛、冲绳战役的场景，特别是在塞班岛那张士兵从洞穴里抱出一名奄奄一息的婴儿的照片，都是值得纪念的作品。但不幸的是，在一次采访中，一块炮弹弹片击穿了他的左手、左脸和嘴。这次重伤让他修养了两年才康复。之后他就将目光转移到更加带有人文意味的题材拍摄，由此开创了现代图片故事报道的典范。

在这个时期，他拍摄的《乡村医生》《西班牙村庄》《助产士》等作品，至今仍作为很多摄影专业课堂的经典范例。1971年开始，尤金·史密斯在妻子的帮助下，历时3年多完成了日本乡村水俣的汞中毒事件的拍摄。这组作品最初在《生活》杂志上发表，然后单独结集以画册的形式出版。在这组作品的主题图片中，一位日本母亲神情悲然，怀中躺着由于汞中毒而先天发育畸形的孩子，一束阳光从浴室上方落下来，打在这对母女的身上，犹如天堂一般让人感到安静温暖，但畸形的孩子让人在这温暖静谧的气氛中更感觉到现实的残酷。这张作品也因此成为尤金·史密斯的代表作。

3）塞巴斯提奥·萨尔加多（Sebastio Salgado）

萨尔加多也是一位加入过马格南图片社的摄影师。他1944年出生于巴西，大学期间学习经济学，并取得了硕士学位，后移居欧洲，直到1970年才开始接触摄影，并终于找到了令他"一见钟情"的职业。他在1973年终于决定投身摄影，专心拿起相机，并于第二年（1974年）就被法国西格玛图片社接纳，1975年先后成为法国伽玛图片社、马格南图片社的成员。

萨尔加多是个地地道道的人文摄影师，不管拍摄什么题材都本着从人道主义的角度出发来对待拍摄对象。在拍摄巴西露天金矿的时候，他看到几万名工人挤在一个大坑内工作，在摇摇欲坠的梯子上爬上爬下，随时都有生命危险。"被摄者虽然衣衫褴褛，甚至赤

身裸体，但他们仍然具有人的尊严。我感到在我们这个世界上，存在着太多的不公平。良心驱使我把他们拍摄下来，借以引起人们的关注。"

萨尔加多的作品，总能让人在绝望中看到一丝希望，仿佛拍摄这些作品的摄影师正悲悯地透过镜头望着这些被摄者。"用信念去摄影"是萨尔加多的生活准则。在整个职业生涯中，他一直慷慨地与许多国际人道主义组织合作，其中包括联合国儿童基金会、联合国难民事务高级专员办事处、世界卫生组织、无国界医生组织和国际特赦组织等。他曾因照片中浓郁的人道主义精神，荣获尤金·史密斯人道主义摄影奖，2001年被任命为联合国儿童基金会的亲善大使。

了解萨尔加多可以从他最著名的画册*Workers*开始。

4）侯登科

侯登科是一个中国摄影史上无法绕开的名字，一个坐标式的人物，一个农民摄影家。

侯登科毕生主要拍摄了两个主题：麦客和民工。早在20世纪80年代，中国摄影界还在被虚假之风困扰时，侯登科一组名为《出征》的作品已在当时引起了轩然大波。那时的他

还是陕西临潼的一个铁路工人，用业余时间从事摄影。艺术评论家说："侯登科和与他相类似的一批摄影家的出现，掀开了中国纪实摄影的序幕。在他们的摄影中体现了摄影最基本的功能：纪实、见证。"这样的评价并不为过。他之后结集出版的《麦客》（浙江摄影出版社，2000年）则更好地印证了这段评价。

　　麦客是陕甘宁地区特有的现象，帮别人收割的乡民们拿着一把镰刀、一个粮袋，像候鸟一样在西北大地上随着麦子成熟的方向寻找生存的道路。侯登科追随拍摄这些麦客，有时也跟他们一样日行百里，夜宿屋檐。他曾经说过："平平淡淡的生活给了我平平淡淡的慰藉，普普通通的人生给了我普普通通的启示，跌跌撞撞的行旅给了我跌跌撞撞的韧性，风风火火的性情给了我风风火火的信念……"他的照片不追求视觉冲击力，只是朴素简单地刻画记录着麦客的黄金时代和由盛转衰的过程，沉着而透着浓郁的乡土气息。艺术批评家杨小彦在《他们的历史》一文中说："麦客是一群生活在'历史叙述'大门之外的人。主流社会的历史是'我们的历史'，侯登科力图以镜头叙述'他们的历史'，并且使得'他们的历史'演变成'他们反映的历史'。"

　　如果你格外喜欢人文摄影，建议最好成系统地阅读摄影师的画册，以下几本书在国内比较容易买到。

　　《珍藏布列松》（中国摄影出版社，2010年）。摄影史上最著名的摄影师，马格南图片社的创始人之一，亨利·卡蒂埃-布列松全集式的画册集。

　　《二十位人性见证者：当代摄影大师》（阮义忠著，生活·读书·新知三联书店，2006年）。以一个非常独特的视角介绍了多位殿堂级的人文和自然摄影大师，非常适合入门读者了解摄影史。

《四季：西藏农民的日常生活》
（吕楠，四川美术出版社，2007年）。
用构图和用光非常考究的影像，记录了
藏族人部分不被时光打扰、亘古不变的
生活方式。

《世界的眼睛：马格南图片社与马
格南摄影师》（中国摄影出版社，2001
年）。这本书不太出名，但却是了解传
奇的马格南图片社最好的途径。特别要
提到，本书的翻译徐家树先生也是一位
非常优秀的摄影师。

《黎朗》（中国工人出版社，2002
年）。黎朗是中国最好的纪实摄影师之
一，这本书是他早期使用一台简单而廉
价的双反相机拍摄的组照，他因为这组
优雅的照片获得了"琼斯母亲报道摄
影国际基金"1998年的大奖。

花絮：李亚楠的中东作品

李亚楠，1988年出生，曾长期在爱摄影工社工作。现为自由摄影师，长期关注和拍摄
中东地区、非洲等战乱国家或在全球化进程中转型失败国家的命运与生活。2017年开始与
《三联生活周刊》的文字记者搭档，开始更为深入地进行中东地区的探索。足迹遍布巴基
斯坦、阿富汗、叙利亚、伊拉克、沙特阿拉伯、加沙地带等主流泛中东地区国家，多次前
往、以不同的时间点进行切片式的观察，拍摄了战争后的叙利亚城市、伊斯兰国最后的覆
灭、改变中的伊拉克、混沌的阿富汗等很多题材。随着时间的线性拉伸和地缘的不断扩
大，对中东地区的理解也随之更为深刻。很少有中国人以摄影视角去看待中东地区。

2019年1月，叙利亚阿勒颇。一扇被爆炸冲击波炸变形之后又被机枪扫射了的卷帘门

2016年12月，阿富汗喀布尔，一个身披布尔卡的当地女性将空白信封抛洒向空中

2019年3月，叙利亚北部库尔德地区。一个刚刚投降的伊斯兰国分子躺在地上，库尔德武装正准备对他进行安检

2018年7月，阿富汗潘杰希尔山谷。苏联入侵阿富汗时遗留下的废弃坦克散落在潘杰希尔山谷

报道摄影师——赵嘉： 十年人文专题的拍摄

《千里赎罪后的命运改变》专题的主人公是康嘉一家，是我拍摄时间最长的专题之一。

康嘉是一个生活在四川甘孜州的藏族男人，1996年的时候，他因为防卫过当失手伤人，之后，他为了自我救赎，走上了去拉萨朝圣的道路，和他同行的还有他的妻子以及三个孩子。此后在拉萨生活的几年时间里，他和他的家庭投入了修建佛塔的工作，但同时，因为和外界接触的增加，他的家庭也因为这次长时间的朝圣之旅发生了巨大的改变。

我大概是1999年开始拍摄康嘉一家的，在此之前，因为我在拉萨工作，我们已经见过很多次，我会时不时地去他家看看，和他聊聊天，给他的家庭拍摄一些日常照片。当后来我听说他的大女儿离家出走之后，我开始意识到康嘉家庭的变化也是当今藏族人处在时代巨大变革中的一个典型的映射。

拍摄这个专题，并不只是拍摄康嘉一家人的照片，为了表现康嘉是朝圣者，我还拍摄了大量朝圣者的故事，认识这些朝圣者也为后来的其他专题打下了基础。

因为拉萨的大昭寺也是康嘉最初朝圣的目的地，同时我也很喜欢大昭寺，所以我拍摄了不少关于大昭寺的照片。此后我拍摄的大昭寺的照片在图片市场上颇受欢迎，甚至还专门出版了《大昭寺》画册。

大约在2002年前后，我开始在媒体上发表康嘉家的故事。之后，我还在继续拍摄他的家庭。包括他后来离开拉萨，回到家乡之后，我还是每年去他家看看他，继续这个专题的拍摄。从最开始拍摄到现在已超过十年了。在此期间，我又发现他的家乡甘孜州也有很多有趣的拍摄题材，包括后来多次发表的关于亚青寺冬天苦修的专题。

拍摄康嘉一家的时间跨度很长，我使用的器材也很杂，从早期的胶片旁轴相机到后来的数码单反相机，偶尔我也会尝试使用宽画幅相机来拍摄周围环境或者节日庆典之类的事件。但是总体来讲，完成这个专题使用的器材可以很简单，如果让我重新拍摄，用一台类似佳能5D Mark II的机身+24mm、35mm和50mm三支定焦镜头就可以完成95%的拍摄，甚至一支高素质的标准变焦镜头+一支大光圈35mm定焦镜头也可以——现场光对我来讲很重要。

康嘉一家的故事除了在很多国内外的杂志上发表，也被我用在《那时西藏》中，这个故事在读者中一直有不错的反响。我想原因可能是，虽然康嘉的故事发生在西藏，但是他的困难和经历是我们这个世界上任何一个地域任何一个民族的任何一个家庭都会遇到的。尤其是它里面包括了我认为世界上最重要的几样事情：家庭、爱情、责任感和信仰。

而我能拍到这个故事，最大的原因我想是受益于康嘉一家都待我如亲人。而我拍摄的也都只是藏族人的生活常态，没有太触目惊心的画面，所以在十年之后，再回头看过去的照片，依然会觉得这就是真实的生活，而真实，在人文摄影中是非常重要的。

第9章 拥有一双慧眼

观察训练

有时你会遇到想拍，但对如何拍摄感觉无从下手的情形。其实，你不必什么都拍，也不必急于按快门，可以先多观察和感受。

最简单的观察训练：可以尝试将身边的事物都抽象成一个个的形状，然后再将这些形状组合起来形成一个画面，寻找最合适的角度来完成这个"搭积木"的工作。叠加光影的变化，也会带来完全不同的效果，比如可以在日落的时候观察前后左右各个景物在逆光下形成的完全不同的光影效果。

1. 寻找美丽的几何图形

可以从最简单的步骤做起。可以先从眼前的这些景物中归纳出一些漂亮的几何图形。例如，立交桥的轮廓是不错的圆弧；公共汽车可以被抽象成长方形；茶杯是圆形，同样还有墙上的挂钟。

这样一来，你会发现眼前的窗户、桌子、电脑、电话、道路、店铺、广告、轮胎全都成了一个个抽象的几何图形。接下来你的工作就是考虑怎么把这些几何图形拼成具有美感的画面。

找到一个角度，把你日常能见到的事物抽象成简单的形状，你将得到简洁而又出众的画面

2. 寻找美丽的光影

我们把想象停留在童年时代，想象当你用积木拼搭好你的"王国"以后，接下来赋予这个世界光线——将小台灯当作太阳，照射在你的"王国"上。当然现实中的太阳我们无法摆布，这并不是问题，而正如爱因斯坦所说"一切都是相对的"。你只需轻轻地把你的头迎风微侧，光线便已经改变了。

如果你正在下班的公交车上看着本书，又恰好赶上春日或初秋的晴天，绚丽的夕阳也

许会透过明亮的车窗照进来，在这些和你一样疲惫的乘客身上流转跳跃。如果你正迎着金色的夕阳，你会发现对面的乘客、远处的建筑都在这光线中变成晦暗的一片，这时如果你按下快门，眼前的人物都会变成"剪影"。然而这些被光线掩盖的人们眼中的你，则是另一番样子。

首先，他们眼前不会有这片灿烂的夕阳（在他们身后），最多只能在你背后的窗子里看到一些晚霞，但他们眼中的你的面孔，会呈现出靓丽又柔和的金黄或者微红的色彩。这光线可以将你脸上的倦容一扫而空。而你身后则是在夕阳中披上金色外衣挺立着的建筑、傍晚湛蓝的天空、淡淡的金粉色晚霞……

可见眼前的景象和你身后的景象，有时可能呈现截然不同的光线效果。在拍照时，不时地回头，往往会带给你完全不同的感受。这是你时刻把握最佳光线和最佳角度的有效方法之一。

在同样的环境下，仅仅因为我们所处的位置不同，眼前的景物就会产生如此大的差别。可见光影的变化是丰富多样的。

同时，不同季节的变化，以及每天日出日落的光线变化，都会带来完全不同的光线效果和视觉效果。你需要耐心寻找和等待那个最适合的时间和光效的到来，而最好的办法就是多多观察，从而加深你对四季光线变化的理解。

所以，不必急于按快门，可以先多观察和感受。

3. 观察人们的姿态和表情

在任何时候，穿低调的服装，保持和周围人一样的表情，都可以获得没有人会注意到你的机会，也就是在他人不注意的情况下去观察他们的一个好机会。他们的一举一动、一颦一笑都会被你收入眼底。因此在公交车上不要只是低头"切水果、打小鸟"或者发微博。现实中的人物有着比虚拟世界更美丽的姿态，而这或许是你在阅读这本书之前经常忽略的。所以，作为作者，我破例请你在这一刻放下本书，抬头环顾一下眼前的人们，或者窗外驶过的汽车，不要错过人生最美的光景。不过仅此一次，快快回来，后面还有更重要的内容。

1）表情

观察表情变化的过程，会有助于你以后更好地选择拍摄时机，比如在表情最饱满时按下快门。

观察表情最简单的办法是"从孩子做起"。孩子们不会将自己的情绪掩藏起来，相反，他们会更倾向于将情感流露出来，去感染身边的人。

2）姿态和运动位置

有人把手比作第二双眼睛。其实手的动作只是更大的概念中的一部分。这个概念就是人物的姿态。姿态往往能够表达出人物的丰富情感，甚至一个微微的侧身都能表达出人物内心的倾向。而相对于表情来说，姿态又是更容易捕捉的。姿态所表达出的情感也更明确和强烈。例如，欢快的情感可以通过手脚的舞动体现出来，正所谓高兴得"手舞足蹈"。同样，掩面而泣的动作可能比一张流泪的面庞更能给人带来悲痛感。

在观察姿态方面，我们也要训练自己的构图意识。如果被摄者全身都有复杂的动作，那么我们就需要使用更广的镜头，来拍摄更大的景别。而如果你所选择的人物手部动作比较复杂，则可以采用更小的景别，将其手部姿态突出表现出来。

从更宏观的角度来看，姿态还包括人物的运动。例如人物行进的过程，是踱步还是奔跑，反映着明显不同的感情。此外，极致的快乐状态还可以用高高的跳跃来表现，极致的愤怒也可以从暴跳如雷地砸东西开始。运动是更大规模的姿态，也蕴含着更多的情感，如果能够很好地捕捉下一个人物或者动物的运动瞬间，往往会更具冲击力和感染力。

这里需要注意两点。一般来说，我们在判断和处理姿态的时候，需要预留出一定的空间。例如，你的主人公正在慷慨激昂地挥舞着拳头演讲，这时你就需要在构想你的画面时在他的面前和头顶以上多留出一些空间，以免他的手臂挥舞出你的"画框"。另外，我们要尽可能全面地观察一个人，因为一个人的姿态往往是全身每个关节都浸染在这一气氛中的，是一个富有律动的整体。

总之，表情更多的是一种面对面的交流，而姿态则是一种状态与意境的暗示，二者有着不同的意味。能将其中一种运用好，就可以得到优秀的作品。而如果能够将二者融为一体，彼此糅合优劣，则更为你的作品增色。

3）关于"预判"

表情和动作都是转瞬即逝的。如果你已经自认为是"江湖快手"，那么可以尝试采取"扫街"的方式，迅速抓拍能触动你的每一个表情和姿态。

然而即便你能像西部牛仔一样迅速地掏出你的相机，你仍然会发现拍摄的成功率并不

高，不是拍模糊了，就是构图不理想，要么就是曝光不准确。这是因为，捕捉表情不仅需要有非凡的观察力，同时也要具备另一项摄影师必备的能力：预判。

预判通常指预先判断人物的动作、运动方式和表情。

通常一个人奔跑必定有一个方向或者"动因"，他希望更快地到达这个作为动因的人或事物所在的地点。因此，当你看到一个人在奔跑的时候，不要急于拍摄，不妨先观察一下他奔跑的方向，寻找一下这段距离中会不会产生更好的画面（考虑背景、光线等）。如果有，可以直接拿起相机"守株待兔"，因为奔跑的全部张力积聚，将在人物与"动因"相遇的一刻爆发，最好的瞬间也将在这一刻产生。这便是预判。好的摄影师并不是见到什么就拍什么，而是会认真分析什么时候会产生好照片，对好照片的出现有一定的心理准备。因此，要想捕捉到瞬间有趣、画面表现力又出众的照片，确实需要强大的观察力。

而关于表情，则不需要左顾右盼地寻找目标，只需要认真地观察被摄者。要捕捉到最感人的表情，需要具有非凡细腻的"情商"，需要发现每个人的内心状态，去寻找有趣的事情，判断戏剧性的表情是否会出现，以及会在何时出现。

额外说一句，曝光也涉及"预判"。比如一旦进入光线更暗的环境，比如从室外进入室内，就需要有意识地预先把感光度调高，避免要拍摄的时候再忙着调整ISO。这样才能提高拍摄的成功率。另外，如果在熙熙攘攘的人群中"扫街"，使用超焦距技术，利用景深效果拍摄，也可以算作一种"预判"。

我们在做观察训练的时候，要记住不仅要观察人物的表情，还要观察现场的光线条件、人物的距离等。这些"数据"都会对你的实际拍摄起到很好的帮助作用。

另外，注意观察人与人之间的关系，同时试图用照片展示这种关系是一项重要的能力。

如果没有预判能力，这种场景是很难捕捉到的

4. 在二维图片中展示空间感

我们前面提到过关于拍照片是把三维空间转化为二维图片的概念。

摄影的空间表现仍沿用着200年前文艺复兴时期的巅峰艺术理念。"透视"也仍然控制着当今的艺术表现观念。说到"透视",所有人脑海中都会蹦出"近大远小""所有的水平线条汇聚于一点"之类的概念。而如何通过观察来感受透视效果形成的空间关系,甚至通过光学透视原理来操控你想表现的空间视觉效果,将会成为你要学习的内容。

一面墙,当我们面对它的时候,它便成为难以逾越的一道屏障,使我们面前的空间变得封闭。然而我们只需稍稍侧转,这道墙可能就会变成延伸向远方的汇聚线条,引导着我们的视线不断向远方汇聚,大大加深纵深感。

因此,对于摄影师来说,通过机位的改变,左右和高低的变化,空间简直是最具有操纵性,甚至具有无限创造性的事物。

5. 自己做一个取景框

小时候我们都曾把课本卷成纸筒,透过它去观察周围的朋友和同学。你会发现,透过这个小小的纸筒,一切都会变得不同。这就是"取景框效应"。它让你专注于画框中的景象,眼睛里别无他物。其实,取景框的作用并不在于用怎样的镜头呈现出什么样的效果,而是在于将你的视觉中心加载到这个框里的事物上。

因此无论你是否带了相机,每当你发现了一个好的场景,就尝试着通过取景框去观察它,这有助于培养良好的取景意识。当然,将两个手的大拇指与食指形成直角,双手拼成一个方框这种"土办法"未尝不是一种有效的做法。这样组成的长方形取景框的长短边的比例几乎与相机一样。甚至可以用它"变焦",把它推远就是长焦,拉近则是广角。

如果你正在按照我们之前介绍的方式做观察训练,那么用这种"简易取景框"去"裁切"你的视野,将会对你的正式拍摄非常有帮助。

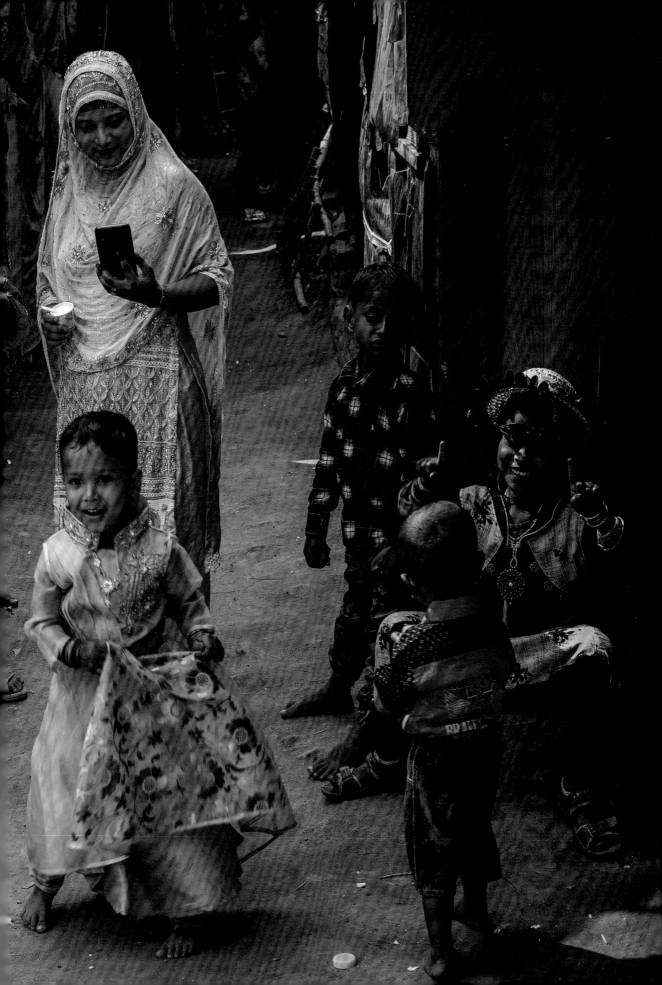

6.学会用眼睛"裁切"画面

如果你已经将上一步练得炉火纯青，那么你就可以进入到这一阶段了。当你对于取景框已经具备了非常明确的概念之后，就可以放下"手式取景框"，而用你心中的"无形取景框"去"裁切"画面了。

当你进入到这一"境界"，你已经可以轻易地在一个场景中用双眼选择出你所看中的角落，将其用最适当的方式提取出来。此时，在你的意识中，就已经形成了一张摄影作品。其实这也是早年很多画家的做法。即使来不及画素描，他们也会将生活中看到的这些场景认真地进行"取景""裁切"，将最受触动的景象记在大脑中，回到工作室里再把它誊写到画布上，这样才能形成最后的作品。

经常这样训练，等你拿起相机，走上街头的时候，观察与取景都会成为你习以为常的事情，下意识地进行构图也将成为提高你作品质量的关键。

7.从你的出发点来看这个世界

拍什么和怎么拍，是摄影爱好者经常讨论的问题。

建议大家在每次外出拍摄之前都问问自己：我要拍摄的主题或者主体是什么。这两个中有一个就行，尽量给自己找一个明确的答案，然后带着目的去拍照。

拍摄的主体可以是人，也可以是物。可以为了某个人的出现而拍摄，也可以为了某一个事物在这一时刻的特殊性而拍摄。明确了出发点之后，你会很容易从摄影的角度看这个世界，找到可以拍的东西。

构图——只可意会，不可言传？

情感是画面的灵魂，也是摄影构图的最高境界。一幅优秀的摄影作品，不仅能使观者产生审美情趣，还能从这一特定的画面中感受到摄影师当时的创作心境。因此，掌握构图的方法，除了让画面好看，更大的目的在于将自然存在的各种元素加以抽象，再组合成富有人性的几何图像。

1. 法则

1）没有规则就是构图的第一法则

在开始讨论摄影构图之前，有一句话要告诉立志拍出优秀作品的你：所有关于构图的形式感，皆为后人归纳总结出来的规律。生硬地套用可以用在练习时，但碰上难得一见的极美景致，还需灵活处理。听从自己的内心，才能使照片拥有灵魂。

2）减少，再减少——要想得到，先学会舍弃

如果你已经开始学习摄影了，肯定听过这句话：摄影是减法。为什么要减？简而言之，为了突出主题和主体。难就难在，拍摄时如何判断哪些是应该减去的元素，以及怎样去减？对于那些干扰性不强的元素，是否去除则取决于摄影师个人的想法和审美。

最便捷的减法操作：

简化背景，加大光圈或者在夜晚运用慢门都可以虚化背景，甚至可以使所有繁杂的元素通通失焦。使用长焦镜头或者靠近被摄对象，拍摄特写甚至是"大头照"，利用俯拍去除杂乱的树木和街道，这些方法都可以简化背景。最极端的做法是使用微距镜头拍摄。

利用可穿透的前景作为画框，将主体放在框内进行强调，可增加趣味性。

过曝或者欠曝，亮部或暗部失去层次直至消失的做法能够帮助你瞬间减去大块杂物，但实际操作起来受天气和光线的影响很大。其实，剪影就是一种背景过曝、主体欠曝的拍摄手法，利用逆光，隐去不需要的面部表情和细节，只留下美丽的形态。

黑白摄影，色彩往往是强有力的干扰因素，它能让处于构图劣势的杂物一跃成为视觉要点，而采用黑白摄影立即解决了这个麻烦，不过对曝光和构图的掌握要求也更高。

3）关于黄金分割

"黄金分割"，这种由古希腊人创造的几何公式，影响了历代画家和摄影师。严格意义上的黄金分割率为1：0.618，但实际操作中我们把它简化为"三分法则"，即在横向和纵向上进行三等分，4条黄金分割线将画面分为9个区域，而线与线的交点就是黄金分割点。

黄金分割是一个广义的概念

设想我们遇见引人入胜的风景，但一时间找不到有力的构图或是具有优美结构的被摄主体，这时最直接的做法就是寻找一个与环境形成鲜明对比的物体，并将其置于黄金分割点位置。如此一来，照片有了明显的视觉落脚点，观者的目光将由此出发直至看尽整片风景。倘若眼前的美景恰好是一望无际的海平面或平原，那么将海与天、天与地的交界线落在横向1/3或2/3的位置便是不错的选择。

也有更加复杂的黄金分割使用方法。例如，上页图可以分成三个区域，中景位置山脉的线条构成示意图中矩形的对角线和右上角引至 y 点的线段。照片里的两座山脉和蓝色的天空互为黄金分割，也就组成了一个和谐的风景构图。

2.寻找构成感

之所以要讨论摄影构图，是为了让看似杂乱的点、线、面通过一定的排列规则形成美感。这种形式上的美感，完全可以通过掌握几个要点来实现。

1）重复

在画框内纳入大面积相同或相近的元素，比如现代建筑的外立面、富有质感的纹路，甚至路边小摊诱人的瓜果。元素的排列可以是水平的，也可以是斜向或纵向的，这样能产生强烈的透视感和空间感。重点是采用适当的角度，令画面充满节奏感和韵律感。

2）突变

单纯的元素排列已经满足不了你的审美了吗？那就试试加入一个趣味中心。打破重复与规律的画面能产生强烈的视觉冲击，一幅好的"突变"作品给人留下的印象非常深刻。有两种方法供你选择：同一类元素的自身突变或是直接加入完全不同的新元素。

几何图形间微妙的对应关系往往是构图的关键

3）对称

自然界中存在许多对称的景物。对称能够呈现一种静谧、严肃的感觉，例如皇家和宗教建筑多采用对称设计。对称构图需要找准景物的中轴线。当然，利用倒影、前景的树枝来构造不那么严格的对称，能够产生更活泼的效果。

4）对比

曲与直、大与小、明与暗、静与动、疏与密等，对比的手法千变万化，只待镜头后的你发现画框中值得对比的元素。这是一种相对易学的构图方法，却也容易流于表面，产生"为对比而对比"的心态。其实，对比手法不仅仅在于形式，更在于背后的内容与含义。

最后提醒一点：一张摄影作品包含的构图形式可能不止一种，但应该避免超过两种以上。否则，会削弱作品的表现力。

3. 元素

1）找到一个主体和兴趣点并试着摆放它

大家都知道拍摄的画面中必须有主体，而且这个主体应该以"趣味中心"的方式出现。只不过，当你跑到城市街区或是旅游胜地，面对各类景物及其缤纷的色彩时，会发现一个无奈的事实："可拍的东西太多了，我该拍什么呢？"

不要盲目地按下快门，频繁地取景也许能"百里挑一"挑到几张不错的照片，但却无助于摄影水平的提高。你应该先用双眼搜索环境中最吸引自己的亮点，然后开始思考。如果她是行走中的摩登女郎，快速调好光圈、快门留下倩影；假如是巧夺天工的建筑或一朵灿烂盛开的野花，慢慢调整角度，将它放在画框中最舒服的位置。

至于如何摆放主体，一般而言有两种办法：摆在黄金分割点上或是处于画面中心。当主体正在移动时，请不要堵死其视线和运动方向，让其前方比身后留出更多的空间。

其实将主体放在画面中心也未尝不可，这类照片看起来更趋向于静止，虽然不及偏离中心位置的照片富有动感和趣味性，但若符合拍摄题材和作者想要表现的意境，平静的画面自有它独特的韵味。

为了丰富画面内容，你会不会引入第二个兴趣中心？噢，别来了！除非你的构图技巧娴熟了得，否则，两个兴趣中心只会互相干扰，最终过犹不及。

2）学会寻找有趣的排列、线条和色彩

线条是构图中相当关键的元素，能起到立竿见影的作用。生活中的线条其实无所不在，从窗口斜照的阳光、层层迭起的海浪、城市广场的阶梯等，千万不要吝啬你的体力，围着那些精美的直线或曲线多走动，一定能发现令自己满意的角度。

有时候，色彩的排列也能形成线条感。想象一下彩虹的七色组合吧！这是色相的渐变。事实上，根据色环的组成，还可以产生明度的渐变（同一色相从深到浅或由浅入深）和纯度的渐变（同一色相中加入不同程度的黑色或白色）。打破渐变的秩序，则会形成更有活力的穿插配色。我们常见到的京剧脸谱、色彩相间的缤纷花海、少数民族的服饰装扮等，稍加安排，就能创作出色彩大胆、生机勃勃的构图。

3）空间的安排

稍稍变换一下，构图就会有相当大的改观。一是将物体或轮廓放置在特定的位置；二是通过选择视角。也许高手的抓拍、扫街照可能会出现好的构图，但是更多优秀作品都是预先做足了准备的。

4）画面的充实感和留白

尽管拍摄者常被告知要"做减法"，但这个法则也会被误认为画面中的元素越少越好。舍去不必要的景物是为了突出主体，要达到这个目的，反而更应重视陪体、前景、背景的功能。当然，并不是每张照片中都需要四种元素全部存在。陪体与前景可以视题材和

主题选择性使用。问题是，如何能让景物在空间中安排得当，不干扰主体的同时显得画面饱满而充实？

假设拍摄主题是风光景致，以景色为主体的同时，也可以在场景中寻找一些人物或其他动态物体。这适合于拍摄较大场景，可以将人物作为陪体安排在远处。而当主题是"人在景中游"，即人作为主体时，可以根据特定题材加入陪衬的景物。例如拍摄《水乡渔火》时，两岸的老屋、红灯笼以及水上拱桥映圆月，都可以增添渔民夜归的生活气氛和水乡小镇的宁静祥和。

那么松散的构图呢？是不是应该彻底摈弃？答案并非如此。恰到好处的松散会留下无穷的韵味。其中，最明显的做法是"留白"。恰当的留白同样是富有吸引力的构图元素。日本摄影师对此种手法颇为喜爱。Naoki Hayashi是一名日本时尚摄影师，他经常以城市街道为背景，通过光影的变幻来表现都市的现状和现代人在忙碌生活中停留的瞬间。Naoki Hayashi的作品中，常常是午间小憩的女生在画面左下角，虚化的褐色地面占据了其余空间；或是沉思的老人头顶一盏橙色的吊灯，周围一片黑暗，散布着零星的光斑。没有奢华场景和道具，模特们也没有经过特殊的修饰，照片透露出自然、安静、平和的气息。

有一点别忘了，如果你还不是高调摄影的大师，绝不要展露毫无层次的白色。即使留下的是纯净的天空、水面、雪地，也应该表现出一定的灰度和细节。

5）出血的剪裁

拍摄人像时，传统的摄影观念常常告诫我们，人物要拍全，尤其不能砍头切脚。但在实际运用中，可以试着打破画框的约束，拍摄适合人物、景物的局部特写，以特写来表现整个拍摄对象当时的状态、表情等。此时的画面有呼之欲出之感。但由于形式本身就很引人注目，所以更要求画面内尤其是画框附近的元素足够赏心悦目。

4.透视感

人眼观察到的景物是三维的，而相机拍摄的照片是二维的。要想在二维的平面上展现出立体效果，靠的就是空间透视。标准镜头的视角最接近人眼，长焦镜头使透视关系压缩，广角镜头可以增强透视效果。

透视感之于构图，主要是前景、中景、背景三者之间的关系，分别产生两种截然不同的效果：身临其境的真实感和对比强烈的夸张感。用长焦端拍摄人物肖像，会大大缩短观者与照片上人物的感情距离，被摄者的喜怒哀乐，都会迅速感染观者。而视野宽广的广角端，可以将更远的景物一并收入画面，制造出一种境域深广的效果。

构图是对于空间规则的掌握，而空间规则便是透视。我们的绘画是通过透视的方式在二维的平面上表现三维的立体感的。所谓透视，简单来说，就是"近大远小"。同样的物体在画面中呈现出近大远小的效果，就会产生纵深感。因此当你想要表现立体感时，可以尽量强调这种透视关系。

1）焦距与透视

短焦距镜头拍摄的画面，近大远小的透视关系更加明显，而长焦距镜头拍摄的画画则更有"压缩"的纵深感。

长焦镜头可以将几十米距离压缩到一个平面中，让
观者感觉运动员似乎在原地起跳

广角镜头则会夸大透视关系

2）一点透视、两点透视与三点透视

透视还可细分为"一点透视"、"两点透视"和"三点透视"。看似高深，实际上只是观察角度的变化。总结起来也很容易，只要你学会找"消失点"就可以了。画面中所有因为近大远小的透视效果而汇聚在一起的线条交会处就是"消失点"。而所有的线条向中

一点透视，画面中人所在的位置就是消失点

两点透视

建筑的两个侧面线条向左右汇聚，垂直线条向上
汇聚，形成三个消失点，便是三点透视

间的一个消失点汇聚，形成统一的纵深感的就是一点透视。

　　而如果你站在物体的一条边上，看到物体的两个侧面向左右延伸，分别归入两个消失点时，就形成了两点透视。

　　而当你处在物体的一个点上，看到左右两个侧面的水平线条向两边汇聚，而物体的垂直线条又向上或向下汇聚到一点时，就会形成三点透视。

　　建筑摄影师对于空间格外敏感。建筑摄影师要求所拍出的建筑都有笔直的线条，不能有一丝含糊。这就需要超越人眼的视觉效果，运用特殊的摄影技术来"满足"苛刻的空间表现要求。

　　关于移轴镜头的使用，欢迎参考我们出版的《EOS王朝》（第3版）一书中对建筑摄影师傅兴先生的采访。

5. 建立联系

1）引导观者视线

　　最直接的引导线就是画面中人物所看、所指的方向——你特别想知道他到底在看什么。对象可以出现，但你必须有足够的把握：它的确能够满足观者的好奇心，否则就让它待在画框以外吧！一个意味深长的眼神足以令人浮想联翩。

　　构图中的线条除本身带来美感之外，也起到引导视线的作用。使用时需要遵循两点规则：第一，确保线条指向画面的主体。第二，确保线条不会指向画面之外。指向画面之外的线条会使观者的目光离开照片，减弱画面的冲击力，甚至让观者对照片失去兴趣。画面

中的引导线往往以江河、溪流、道路的形式出现，最好是S形的轨迹，其次选择弧形的。直线型的线条有些单调，缺乏让观众在画面中"漫步"的情调。

如果没有明显的线条，那么具有纵深感的透视关系也有类似的作用。

2）平衡画面

平衡并不是仅靠对称才能获得，许多情况下，不对称的图形也能给人平衡的感觉。其实，平衡的实质在于视觉"重量"的均等。视觉"重量"不单单来自物体的大小、纹理、色彩、形状的简单与复杂，而且包含受光面与阴影的比例等诸多因素。这些因素都会给画面中对峙双方的"重量"加码或减码，从而产生平衡与倾斜两种不同的效果。

红色重于紫色——在色谱中，靠近红色端的色彩比靠近紫色端的色彩更吸引人。因此，小面积的红色就可以压住大面积的蓝、绿、青色。大片绿叶陪衬的，往往是一朵红色小花。

深色重于浅色——一般来说，画面中阴影和深色调的景物占据的面积不会太大，否则给人沉闷、压抑的感觉。

杠杆原理制造平衡——以照片中心作为视觉的"支点"，让体积大的景物更靠近画面中心，而体积小的远离支点。这不是一个容易掌控的方法，但值得尝试，也许能得到一张十分有趣的作品。

3）各元素的互动和关联

摄影构图就是各元素之间的互动和关联。当认识到自己的照片已经"很好看"时，那么可以进入下一个阶段——赋予照片内容。这里的内容不是指那些看得见的景色和人物，而是蕴含其间的"关系"。而有的关系看一眼便明了，有的却要人再三品读。好的构图包含一定的故事情节，让人感同身受。

捕捉你的"决定性瞬间"

1. 什么是"决定性瞬间"

"决定性瞬间"是摄影史上最重要的理论之一，是法国纪实摄影大师亨利·卡蒂埃-布列松提出的。1952年，在他的摄影集《决定性瞬间》中，布列松提出这样一种摄影美学观点：通过抓拍手段，在极短暂的几分之一秒的瞬间中，将具有决定性意义的事物加以概括，并用强有力的视觉构图表达出来。同样推崇这种抓拍摄影思想的，还有与布列松同时代的著名战地摄影记者罗伯特·卡帕、德国摄影家萨洛蒙、英国摄影家布兰特等。

台湾著名摄影杂志《摄影天地》的朱健炫先生认为："所谓决定性瞬间，就是事件进行中，恰好有一个瞬间，所有元素（人、地、物）均各得其所，并同时展现出特定内涵和意义。"而日本摄影家木村伊兵卫的注释更简单："决定性瞬间就是光线、构图与感情相一致的瞬间。"

但我们不能就此认为，决定性瞬间只是娴熟地掌握抓拍技巧。在布列松看来，任何发展运动着的事物，都有其外在形态与内在本质最为接近的那一时刻。这是最为真实的一刻。它总结了永恒的意义，暗示着过去、现在以及未来。因此，摄影师要先挖掘出事物的

本质，然后才能利用相机抓住这一瞬间。

2. 构图意义上的"决定性瞬间"

在布列松有关决定性瞬间的理论中，构图框架力求精确严谨，同时，在这一瞬间内，所有的元素都处于最完美的位置。在实际拍摄中，环境总是比想象的要纷乱复杂，拍摄者必须从中找出完美的构图。

要想抓住决定性瞬间，就要在拍摄前做好功课。要对即将发生的人物动作有预先的估计，才能捕捉到最精彩的画面。在脑海中选好构图，耐心等待，适当的时候迅速按下快门。虽然是抓拍，但也应注意画面元素的三维纵深关系。近景、中景、远景三者不要重叠。主体要确保清晰，同时选择恰当的景深，使二维的画面呈现三维的空间效果。

对于静态的题材，需要在静止画面中寻找动态元素。变换角度进行构图之后，原本平淡的景物拥有了平日不常见的魅力，隐藏其中的韵律感也自然被发现。随风飘动的旗帜和走过的路人最具动感了，待旗子飞到最高处，人物正好走到特意为他留出的位置时，按下快门，一切完美无瑕。

不同于美国摄影师Garry Winogrand（他的作品特点是歪斜的水平线或垂直线，采用松散开放的构图方式）的"快照美学"和"无艺术构图"，布列松提出的这种理念，可以理解为一种守株待兔的拍摄方法——在可能发生决定性瞬间的时空里，等待瞬间的产生。他通过照片追寻的不是都市的表面之美，而是在纷繁现实生活之中稍纵即逝的城市真相。因此，布列松的作品中精彩的构图不是摆拍，却给人一种胜于摆拍的震撼效果。

3. 内容意义上的"决定性瞬间"

一张照片可以讲故事吗？当然可以，只要你把其中的元素安排在完美的位置。这就是布列松理论中的第二个关键点。他用自己的作品告诉世人，摄影报道不仅只是组照，有时一张无与伦比的照片中所包含的内容足以讲述一个完整的故事。

但能够将主题淋漓尽致展现的元素往往是分散的——不是分散在空间里，就是分散在时间里。当然可以进行"舞台式的安排"——摆拍，但对自己有更高要求的摄影师说："不，要靠抓拍。"

好的瞬间抓取是脑、眼、心联动的结果。事件的内容不断演变，向我们提供丰富的素材。我们要学会选择自己需要的元素来进行组合。有时几秒钟就能拍到一张好的抓拍照片，有时却需要几小时甚至几天。

人物的表情、动作和眼神，是使整幅照片活起来的动力。因此，要密切关注画面中主体人物的一举一动、一颦一笑。一定要精确地捕捉到人物最能展现内心情感的表情，这一瞬间才算成功。

一般来说，决定性瞬间的把握大都为纪实题材，也就是以表现动态场景为主。此时的背景选择有另一种意义上的重要性，既要交代此时此刻的时间或空间信息，又不能喧宾夺主。摄影师一定要注意对作品的把握，否则读者将难以看到作者所要表现的内容。

4. 如何捕捉

1）观察、预设和想象

从平凡的生活中寻找素材，进行提炼是摄影师拍摄的基础。这需要摄影师有敏锐的观察力和洞察力，周末在街道、广场、咖啡馆，学习用眼睛观察路人的动作和神态。你会发现，生活中处处都有耐人寻味的细节。

2）培养自己的耐心

有时，你感到已经抓住了某一个特定环境中比较有表现力的瞬间，但请再等一等，也许下一个镜头会更美。对于不熟悉的场景，你无法预知下一步会演变成什么样子，因此耐心等待，继续拍下去。不要忘了你拍摄"决定性瞬间"的初衷：挖掘事物的本质。在等待时，保持大脑、眼睛时刻警觉，并且准备好足够的体力。

3）相信直觉

如果你对抓拍颇有经验，或者对今天的场景已经了然于胸。那么，就相信自己的直觉，在神奇一刻到来时毫不犹豫地按下快门。但也不要冲动，不要太早或太过频繁地按动快门，否则你有可能错过决定性的那一刻。

在拍照时，应该尽量清楚自己在干什么。要避免像打机关枪那样狂按快门，避免让那些无用的记录变成你硬盘里的负担。放弃那种什么都能拍的想法，在有所触动的时候再按快门。

"决定性瞬间"其实是一种理想状态下的纪实抓拍。很多时候，由于客观条件的限制，难以达到理想效果。另一种情况是，当摄影者想要表达自己强烈的主观意识时，遵循"决定性瞬间"反而成了阻碍。

于是，许多纪实作品并不具备"任何一个元素都恰好在决定性的巧妙状态之下"，但它们仍然拥有切实的独特个性，具有不可取代的美学价值。可以说那是"非决定性瞬间"，是事件高潮以外的真实的另一面。

4）学会"隐身"

摄影师最大的挑战之一，可能就是让被摄者无视你的存在，这样才能在捕捉瞬间之前，不破坏将要发生的瞬间。所以，你要想办法在适当的时候"隐身"，让被摄者展露出最真实的状态和情感。在很多完美展现人性瞬间的照片里，我们是感觉不到摄影师的存在的。一切应当是自然的。根据多数摄影师的经验，最好的隐身方式，就是取得被摄者的信任。

5. 是否要打破"决定性瞬间"？

1）金科玉律到不了的彼岸

纪实摄影大师布列松的"决定性瞬间"，由于抓住了人物神态和事件的高潮，把最美妙的一瞬摄取了下来，所以往往最具有表现力，也最能打动人心。此后，这便成为欧美各国乃至世界现实主义摄影家及新闻摄影记者共同遵循的摄影金科玉律与美学经典。

看似随意的抓拍，却同样包含着故事性

2）随意杂乱亦是美、是真

1958年，瑞士人罗伯特·弗兰克出版了一本摄影集《美国人》。在这本书中，弗兰克作为一名外来者通过对美国都市文明的观察表达了自己的态度："正处繁荣期的美国其实是一片颓败、孤独、感伤的大地，这里有许多我不喜欢并且绝对不会接受的事物。"他的作品大多焦点不实、构图失衡，画面内容也没有明确指向。这种"不完美"的思想，彻底颠覆了布列松的理论。

弗兰克对于决定性瞬间的打破，是在于他看到了日常生活中没有戏剧性、平淡无奇的那一面。他认为，摄影家要让"没有意义的景象变得有意义"。

<div align="center">结构上的"决定性瞬间"</div>

弗兰克的作品《生产线·底特律》《运河大街上芸芸众生》，画面杂乱，人脸前后重叠，也没有什么特别的表情和姿态。但正是这些生产线上忙碌到无表情的工人、大街上目不斜视的男女老少，表现出20世纪50年代美国大都市的精神荒芜：人们只顾自己奔忙，对他人漠不关心。

3）你的照片就是你

"非决定性瞬间"提出的另一个观点是从对事件的客观记录，转变成具有强烈个人主观意识的画面处理。可以用不实的焦点来构造神秘感和无意识，用倾斜的构图来表达内心的不确定性，用灰暗的影调来渲染时代的冷酷与伤感。

请拿出各种技巧来抒发心中的情绪，也请你将批判性的观点用适当的视觉语言进行表达。

广角镜头对人像的扭曲和变形，充满后现代的黑色幽默和对现实的讽刺。画面四角的暗部，还能进一步突出你想强调的部分。

开放式构图也常用来表达隐藏的观点。一群排队的妇女，眼神统一向右——她们在做什么？是受到何种原因驱使？警察站在马路中央微笑，他在笑什么？身后只有模糊的人影，观众

可以任意联想。但妇女眼中的局促不安、警察笑容里的无奈，已然映射出画框外世界的颓败。

态度决定拍摄的角度，这一点大家都知道。仰视视角表示崇拜、敬仰、权力；俯视视角则意味着否定、轻视和弱小。这些角度的使用便呈现出你对被摄者的态度是褒是贬，是同情或是受到压迫，有所期待还是已经绝望。

6. 关于摄影时间性的争论

当打开相机，镜头面对流动的时间，可以从连续的运动过程中分解出无数个瞬间。每一瞬间都拥有具体的形象。那么，应该选择哪一个来作为记录的点呢？

布列松和挑战他的理论的弗兰克，分别作为"决定性瞬间"和"非决定性瞬间"的奠基人，所提出的理念可以说是完全对立的。在当今纪实摄影界，布列松的拥趸自然众多，但推崇随意与我行我素的艺术家也不在少数。决定性与非决定性，只不过是一道选择题。

1）安静地讲故事还是创造时空暴动

布列松，全名亨利·卡蒂埃-布列松（Henri Cartier-Bresson），其简称HCB是高级摄影的代名词。HCB的特点是，把摄影师自己排除在画面之外，以一个局外人的身份观察和记录生活中的细小瞬间。因此，我们在欣赏这类作品的时候，能够感受到一种娓娓道来的叙述感。镜头停留在故事最精彩的片段。

但不是所有的摄影师都愿意这么做，在他们看来，正是这样的"完美"，束缚了摄影本身的可能性。

除了弗兰克，美国摄影师威廉·克莱因也是坚决与完美对抗的人。他于1956年拍摄了具有强烈感情色彩的摄影集《纽约的生活对你有利——威廉·克莱因恍惚中看到的狂欢》。他使用一切"摄影中所不应干的失败做法"，以粗颗粒、模糊和变形，构成全新的视觉语言，表现纽约街头的激情与疯狂。

在克莱因的街头摄影中，被摄者恍若处于另一个精神世界。即便是安静地站着，也蕴藏着随时可爆发的危险性。他和他镜头中的人，似乎都快要冲出受限的时空，制造暴动。克莱因的快门挖掘出都市人苦闷的心理，开启了人们隐藏在深处的本性。

2）永恒的瞬间还是超现实主义者的理想

如果说布列松总是极力抓住那一瞬间的美好，以求在生命长河中创造永恒。那么持不同理念的摄影师们，则试图以表面上不经意的一瞥，来扩大照片本身的内容含量。对决定性瞬间的解构，其实是一种超现实主义的产生，即从这一瞬出发，引申出现实时空以外的世界。

HCB告诉后人：纪实摄影是对历史的见证。而他的挑战者更愿意直接参与社会变革，寻求改变社会现状的可能。这使得他们的作品更具有理想主义和浪漫主义的色彩。

关于构图和瞬间可以学的东西确实太多了。它们实际是摄影定格中两个相辅相成，又相互影响和作用的部分。因此，2021年初，我们出版了《摄影构图书：摄影构图与瞬间》一书，供有进一步需求的读者去学习。

第10章　构建自己的器材系统

"考虑器材的问题过多，摄影本身就思考得更少！"

这是我们经常挂在嘴边的一句话，不仅是给所有摄影爱好者的建议，同样也是对自己的提醒。除非你已经是一名专业的摄影师，工作上有更新器材的硬性要求，否则一套经过筛选的摄影器材系统，在三到四年内都足以满足我们的拍摄需求。当然也有不少爱好者信奉"工欲善其事必先利其器"的理念，这无可厚非。预算充足时，谁不想拥有一套优质的专业器材呢？要知道不少专业器材都是"工业艺术品"般的存在，对于器材发烧友来说，拥有这些器材本身也是摄影文化魅力的一部分。

我们在前文中曾提到，要知道什么是好照片，之后才有可能拍出好照片。学习摄影最初的投入应该是购买摄影画册（如果行有余力，多读读关于影像文化的图书也很好），之后才是购买器材。我们常说，对于摄影爱好者，买一支1万元的镜头，未必能保证让你拍出更好的照片；而买1万元的好画册，对立面的照片了然于胸，则一定能让你的作品水准飞升。

所以，面对琳琅满目的器材，希望我们都要学会克制。拥有新器材的喜悦往往短暂，但如果你学会在拍摄中甄别适合自己的器材，而非盲目购买自己认为"好"的或者"顶级"的器材。构建自己的摄影系统就是甄别和筛选的过程，它不只是讨论买什么机身，买什么镜头的单一问题，最重要的关键词应该落在"系统"上。

器材的系统理念

组建自己的器材组合时，一定切记将所有器材都考虑其中，不仅是机身、镜头，也包含滤镜、存储卡、三脚架、摄影包等附件。因为外出拍摄，面对的是这一套系统。根据"木桶效应"，系统的最高水平不取决于最长的木板有多长，而在于短板有多短。在预算范围内，平衡好器材之间的关系，根据自己喜爱的拍摄题材，有目的性和重点地加强某些器材，同时兼顾次要环节，这样才可以在不花费过多预算的情况下也能提高拍摄效率。如何结合所需平衡器材的关系，便是这一章你所需要学习的。那么第一步，我们基于"认识相机"章节的内容，对摄影器材知识进行一定的扩展。

感光元件的高阶知识

1. 感光元件的类型

感光元件是数码相机中最重要的核心部件之一，它决定了相机基本的画质表现。从基础结构上区分，主要就是CMOS（互补金属氧化物半导体）和CCD（电荷耦合元件），它们各有优势。

早期的数码相机多数都是采用CCD，因为其低感光度下的画质、噪点控制、色彩、宽容度都优于当时的CMOS，特别是中画幅数字后背相机，将CCD的画质优势展现得淋漓尽致。但CCD也存在成本高、功耗高、高感差、不适合视频拍摄的缺点，在CMOS技术得到快速发展后被逐步取代。

生成数据的像素点

数模转换
放大器

CCD　　　**CMOS**

CCD与CMOS生成数据的像素点对比

　　CMOS结构是现在被广泛使用的感光元件，特别是背照式感光技术的运用，实现了高像素、高感光性能、高数据流通与低功耗、低噪点、相对低成本的共存，弥补了过去绝大多数的缺点。因此以前坚持使用CCD的数字后背相机开始尝试使用CMOS，同时也催生了中画幅无反相机的诞生。此外，CMOS的发展和广泛运用也让实时取景功能、民用高画质视频拍摄、高品质手机摄影、单反相机无反化成为现实，相机更加易用，并加速了数码摄影文化的更广泛的普及。时下短视频得以流行，各类视频博主得以被大众关注，CMOS功不可没。

2. 尺寸与性能

　　凡事皆有两面，此前我们曾经提过，相机感光元件的尺寸越大，理论上它的画质也就越好。从画质的角度来说，相同的技术条件下，它是确定的。但如本章的核心内容，单一元件的性能优势同样也要依托于整个系统来实现。

现在的CMOS不仅高感出众，低感画质同样不错

从最终的综合画质来看，感光元件必须依托于相机内的影像处理器实现影像的呈现，同时机内数据存储性能则决定了相机可以采用什么数据格式进行存储，这其中就包括照片和视频的格式。它们之间是相互制约的关系。比如，一块大尺寸的感光元件，它往往会产生更多的数据量，对于处理器和存储设备的压力就更大。这对视频拍摄方面的影响尤其大，所以你会发现，在手机上进行4K 60帧的拍摄已经是旗舰智能手机的标配，但在全画幅或中画幅相机上，要得以比较好的实现，依然有很多技术需要突破。当然需要额外提示，数据量的差异只是其中一环，感光元件的刷新率和数据带宽差异也有重大影响。此处我们不做额外的拓展，但确实，感光元件的尺寸并非一定越大就越好。

1）常规尺寸：全画幅、APS-C画幅、M4/3画幅

以上三种尺寸的感光元件是现在市场上最主流的选择，当然从未来的发展趋势来看，全画幅相机的价格一定会越来越亲民，逐渐占领过去APS-C画幅、M4/3画幅的市场份额。如果你的目的是拍摄照片，那么应该优先选择全画幅相机，哪怕是最入门的机型也可以，毕竟"底大一级压死人"，全画幅相机就算是搭配一款入门级的定焦镜头，也能对小画幅相机加中高端镜头的组合形成压力。

但如果需要兼顾照片拍摄及视频拍摄，并且对视频的综合画质有更多的考量，那么APS-C画幅、M4/3画幅的优点反而容易显现出来。尺寸适中的感光元件影像的分辨率和画质都不会差，当录制视频时更容易实现原生的高帧率和数据高速输出，容易得到细腻、平滑的视频观感，减少视频"果冻效应"。同时支持内录更高画质的视频格式，部分机型甚至可以拍摄专业的RAW格式视频，这一功能暂时在全画幅相机上还无法实现。此外小尺寸感光元件的机身和镜头通常都更小，手持拍摄和使用稳定器也都更容易操作和控制，部分机型还有特别设计的翻转屏，可以轻松实现手持视频自拍。

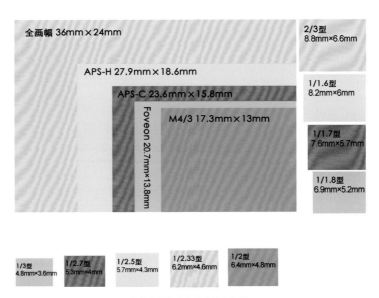

不同画幅感光元件的尺寸比较

2）特殊尺寸：645中画幅

相对于更小画幅，645中画幅数码相机是完全偏向摄影功能的产品。现在最主流的数字中画幅相机的感光元件是尺寸为43.8mm×32.9mm和53.7mm×40.4mm的背照式CMOS，最高可以输出1.5亿像素的照片，哈苏、富士、徕卡、飞思都已经有对应的机型，它们可以提供比全画幅相机更好的画质，并且价格也不像之前的CCD数字后背相机那样高不可攀，某些日系厂商的产品与高端全画幅相机价格相当。

这类相机最主要的购买者还是专业的商业摄影师、科研机构以及艺术家，我们并不建议新手购买。因为要实现它们的顶级画质表现需要很多严格条件的限制。比如，专业的灯光、摄影棚、顶级的拍摄附件配合，甚至还会需要一个摄影助手协助完成工作。若没有足够经验和拍摄诉求，稍做了解即可。

哈苏H6D

富士GFX100

3. 像素数量

像素数量是伴随数码相机从无到有，发展至今的技术话题。我们在一定程度上已经将像素数量与画质优劣联系起来，甚至画上等号。在20年前，当数码相机开始普及，像素数量的提升确实是引领着画质提升的核心数据，那时数码相机的主要竞争对手还是传统胶片，数码相机也以可以媲美胶片的分辨率为主要目标。

时过境迁，当全画幅相机的像素数量超过1200万像素时，胶片的细腻程度便已经不及数码相机。数码相机也进入了超越自我的阶段，工程师们不再以绝对的像素数量为开发指标，而是进一步去提升每一个像素的成像质量，包括像素的色深度、光线的宽容度、暗光环境中的噪点控制等，试图从各个方向全面超越传统胶片的画质。到今天，高端数码相机产出的影像已经完全可以媲美甚至超越同画幅的胶片影像。

所以，像素数量仅仅只是画质的一部分，这一点在智能手机上表现得尤为突出。我们时常会发现2000万甚

2000万像素的照片用于图书对页没有丝毫问题
翻拍自《上帝之眼：旅行者的摄影书》

至更高像素手机的画质，在大多数情况下与1000万像素手机的画质并没有太大的区别。根源就在于手机相机的感光元件太小，每个像素的感光面积也很小，在技术没有大幅提高的情况下，反而单像素成像质量衰减。为了弥补其缺陷，超高像素功能通常只适合在光线非常好的时候开启，光线略微不足时则会将多个像素合并为一个像素使用，因此画质提升很有限。

再说回到相机，由于它的画幅远大于手机，所以单一像素点上性能的差异就不会那么明显，加上专业的影像处理器越发强大，现在很多4000万像素的相机在低光照条件下依然可以得到非常干净的画面。如果不考虑视频拍摄的性能因素，那么相机像素的数量对照片输出尺寸的影响最大。艺术摄影师和商业摄影师的作品，时常需要打印输出为大尺寸的照片用于影展或广告，所以会选择高像素的中画幅数码相机。而普通摄影爱好者，极少情况会输出超过20英寸的照片，主流的2000万像素相机已经足够使用。如果你有比较明确的照片输出尺寸需求，那么可以大致参照以下比例（以使用全画幅相机为前提）。

600万~1200万像素的机型——可以较高精度输出405mm×508mm的照片（20英寸）

2000万~2400万像素的机型——可以较高精度输出841mm×594mm的照片（A1尺寸相纸）

3000万及以上像素的机型——可以较高精度输出1189mm×841mm的照片（A0尺寸相纸）

关于高精度输出和相关专业技术需求，请看我们出版的《摄影的骨头：高品质数码摄影流程》一书，这里就不展开讲解了，免得把问题搞复杂了。

iPhone 搭配外接镜头

GO PRO运动相机

iPhone 也能拍摄出精彩的照片

特殊的专业镜头

相机的庞大镜头群，除了按照变焦和定焦进行分类，我们也会根据镜头的特殊性能进行分类。它们大都是为了完成相关工作而设计的，但同样也能用于其他的拍摄当中。虽然你不一定需要使用它们，但一定要有所了解。

1）微距镜头

顾名思义，它是专门用于近距离拍摄使用的镜头。通常有50～60mm、90～100mm、150～180mm这三个焦段的定焦镜头可供选择，最少可以获得1:2的放大率。根据焦距的不同可以从不同距离上进行拍摄，镜头焦距越小，就越要贴近被摄主体拍摄。这类镜头近距离拍摄的分辨率和反差都很高，可以将花卉、昆虫、静物的细节展现得淋漓尽致。此外它也可以用于艺术品翻拍，如果你拥有一套稳定的滑轨系统，甚至可以用它配合高像素相机，分区拍摄艺术作品，经过后期合成拼接，做到效果接近。同时也因为过于锐利，焦外虚化效果偏硬，所以不太建议使用它拍摄人像。

2）鱼眼镜头

鱼眼镜头是一种没有进行畸变校准的超广角镜头，使用它拍摄的景物很像鱼从水下看外面的感觉，因此而得名。它可以拍出极为夸张的透视效果，画面中的直线都会变得极为弯曲，同时视角特别，最大的圆形鱼眼视角可以达到180°，在星空摄影、球形全景接片拍摄、水下摄影领域会使用到它。时下流行的运动相机、便携全景相机，所使用的镜头也多为鱼眼镜头。不过它在日常拍摄中使用频率实在是非常低，如果临时需要使用，租借是更好的选择。

3）移轴镜头

移轴镜头是技术相机的一种便携式解决方案，它可以在一定限度内实现镜头组的俯仰和平移，从而校正画面的透视形变，被广泛用于建筑摄影和商业摄影。在胶片时代和数字时代初期，我们很难在后期流程中对俯拍或仰拍的影像进行透视形变的校正，校正工作是在拍摄时通过调整移轴镜头来实现的。所以它也是建筑和空间摄影师们的"金刚钻"，没有它你就别接专业的商业拍摄工作。

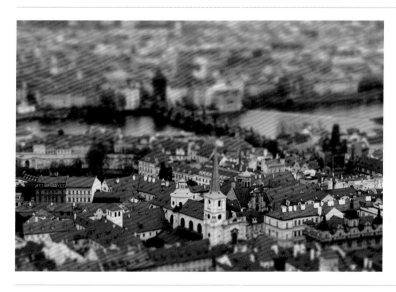

4）折反射镜头

它的结构类似于反射式天文望远镜，实现了镜身的紧凑型设计，即使800mm焦距的镜头，也可以保持较小的体积，制造成本也相对较低，成像因虚化高光处呈圆圈状而很有特点。但它受到整体直径以及中心光孔尺寸的限制，折反射镜头的光圈都很小，且几乎都是手动对焦镜头，画质与常规的长焦距镜头相比有一定的差距。

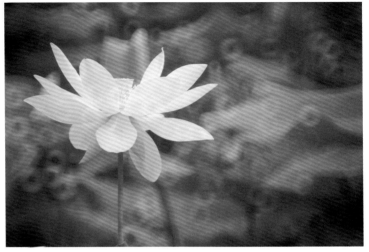

5）增距镜

安装于镜头后部卡口的附件镜头，它可以以一定的设计倍率增加镜头的焦距。如使用1.4X增距镜，搭配300mm镜头后就得到420mm焦距。不过它会降低镜头的最大光圈值，并对原镜头的画质产生一些影响，部分2.0X的增距镜搭配600mm镜头时还会影响对焦的速度和精度。但作为特殊环境中的必要应急方案，它依然具有相当的重要性。

佳能、尼康和索尼用户，可以参考已经出版的《EOS王朝》、《经典尼康》和《A：微单崛起》。如果预算比较充足，想继续探索顶级镜头的魅力，可以参阅《顶级摄影器材》。

学会选择与平衡

如果你已经仔细学习了之前的章节，看到这里想必已经对于不同摄影类别的特点有了基本的认识，同时也已经在生活中有了一些拍摄的体验。如果现在手头的器材已经不太能满足我们的拍摄预想，那么是时候思考器材选择与平衡的问题了，当然这个问题也将一直

与我们相伴。

在平衡与取舍的过程中，对我们影响最大的三个因素是"预算"、"便携性"和"拍摄风格"。根据我们的经验，它们确定后器材组合的基本雏形就形成了。

1. 平衡预算

对于绝大多数热爱摄影的人来说，摄影终归是一项爱好而不是工作，在购买更多器材和为拍摄的过程买单就一定需要做好平衡。很多人经常都会陷入攒钱买昂贵的器材，但不舍得花钱出门旅行的怪圈。在生活中发现美很重要，街头摄影、人文纪实摄影的好题材都在我们身边。既可以是我们所在城市的生活，也可以是我们旅行中的生活。"读万卷书，不如行万里路"，摄影的审美和感悟需要旅行。

除了旅行，多翻阅画册、多看摄影展、多阅读与影像相关的读物，对于提升摄影眼界大有裨益。了解摄影史上摄影师们做过哪些尝试，哪些作品被认可，哪些作品被否定，它们如何影响了现在的摄影文化，这些都值得去探究。

2. 体力的平衡

不少新手都会憧憬，未来可以像专业摄影师那样背着两台专业机身和镜头，穿梭于人群或山林之间，格外有信念感。但实际上这样的拍摄强度，真的是对摄影师身体和毅力的考验。比如《国家地理》杂志拍摄野生动物的摄影师或体育摄影师，两台机身各搭配一支广角变焦镜头和一到两支超长焦镜头是标配，加上各种专业的附件，重量会轻松超过10公斤。使用类似器材长时间拍摄，并且保持灵活机动，对强壮的摄影师也会是巨大的挑战。

当然多数爱好者也并不需要携带如此多的器材，通常16-35mm加70-200mm的两支变焦镜头，再匹配一支常用焦段的大光圈定焦镜头，就可以满足日常所需。根据镜头具体性能上的区别，这一整套的常规搭配重量也会超过3公斤，如果是单反相机搭配超过5公斤也是很正常的事。总体而言，如果你正处在搭配器材的阶段，那么建议尽量选择轻便的器材。这样你便可以携带它们去更多不同的环境中拍摄，特别是在高海拔地区，即便负重只减少1公斤也能极大改善体力的消耗，拍摄也可以更加灵活、轻松。

3. 焦段选择与拍摄风格

每个人在实际的拍摄过程中都会逐步形成自己的风格偏好，而这些风格在影像中通常会以镜头的透视、虚化、视角来呈现。比如，广角镜头会将人物拍摄得更加修长，而长焦镜头则更注重人与背景的前后对比关系。假如将影像比作饮食的口味，夸张具有冲击力的画面就像麻辣鲜香的川菜，而平淡客观视角的影像则像精致的粤菜。

不同的风格偏向需要匹配不同焦段的镜头，或者说应该将更多预算放在适合自己风格的镜头上，因为它们总是你利用率最高的器材。如果喜欢拍摄有冲击力、视角宽广的场景，那么购买一支16-35mm f/2.8的高品质变焦镜头就很值得；如果你喜欢布列松、马克·吕布这两位大师客观的影像语言，那么一支足够好的28mm或35mm定焦镜头会是好选择；如果你特别喜欢拍摄细节、小景，那么或许50mm定焦镜头或24-70mm变焦镜头就是你的首选。总之扪心自问，如果只允许带一支镜头，你会选择什么焦段？或者看看过去让自

己满意的照片，哪个焦段使用最多？更新器材时重点投资它，其他辅助的镜头可以尽量精简。这样就很容易搭配出一套画质好、重量轻、花钱不多的器材组合。

器材的选择

1. 高端便携相机

这是非常适合人文、纪实以及街拍类题材的机型，如果你钟爱这些题材，很少涉及其他题材的拍摄，那么高端的便携机型可以说是极佳的选择。它们通常是28mm或35mm的不可更换的定焦镜头，不仅体积小巧，同时拥有很不错的画质，方便随身携带，便于迅速掏出来拍摄，而且不易引起被摄者的注意，摄影师王福春的《地铁上的中国人》（后半部分）和《天路藏人》等作品就是依靠一台小巧的高端卡片机完成的。多数相机品牌都有类似产品，比如索尼RX1系列、理光GR系列、富士X100系列、徕卡Q系列，几千到数万元不等，根据预算选择即可。

2. 无反和单反相机系统

无反相机系统是现在适应性最好的系统，经过几年的发展，它的高端产品已经拥有顶级的画质，镜头系统也很完善。如果需要很小众的特殊镜头，也可以极为容易地通过镜头转接环转接使用。因此无反相机在绝大多数领域都代替了传统的单反相机，以至于传统的单反相机厂商尼康和佳能的主流产品已经停止了单反相机的更新换代，仅保留了顶级单反相机，如佳能1DX系列和尼康D6。它们主要应用在对于耐用程度有极高要求的专业领域，例如战地新闻、体育运动、严苛环境的野生动物拍摄等。

无反相机与单反相机的镜头搭配其实很相似，在搭配镜头时建议总的镜头数最好是3支，最多不要超过5支，无论是变焦镜头还是定焦镜头。这是我们多年经验的总结，它是使用效率、总体重量和体积的一个平衡点。镜头太多势必有些镜头的使用频率极低，应该再次回顾前文中提到的器材选择与平衡，大体遵循奥卡姆剃刀原则："如无必要，勿添实体"。以下列举一些基本的搭配方式。

三镜头组合

· 万金油组合：16-35mm大光圈变焦镜头+50mm定焦镜头+70-200mm变焦镜头，覆盖题材广泛，旅行摄影、风光摄影都适用。

· 人像摄影组合：24-70mm或24-105mm变焦镜头+85mm大光圈定焦镜头，这个组合着重人物的拍摄，同时也能兼顾旅行和日常拍摄。

· 纪实摄影组合：28mm或35mm高品质定焦镜头+16mm或21mm超广角定焦镜头+50mm定焦镜头，根据自己习惯的拍摄距离进行选择。

· 静物拍摄组合：24-70mm大光圈变焦镜头+100mm或60mm微距镜头。

· 视频拍摄组合：24-105mm变焦镜头+16-35mm大光圈变焦镜头，如果需要大光圈效果，可以再添置一支50mm的定焦镜头。

3. 胶片相机选择

胶片摄影并没有消失，时至今日依然有很多人坚持用胶片拍摄，这主要集中在大画幅摄影领域。大画幅相机不易被取代的原因是它可以使用大尺寸的胶片进行拍摄，即便是较小的4in×5in尺寸胶片也是135画幅面积的15倍，而摄影师们常用的8in×10in尺寸胶片则是135画幅面积的60倍，因此有着极好的画面质量。此外，我们还可以选择不同的胶片类型。比如，黑白胶片或彩色反转片，搭配不同的胶片型号，以得到完全不同的画面质感。同时因为大画幅相机的特殊结构，我们可以使用它实现俯仰、摇移的技术相机操作。此外，由于胶片还具有唯一性，这种独一无二的特征也使得一些艺术摄影师坚持使用它来拍摄自己的作品，增强艺术性。

胶片相机中也有6in×17in和6in×12in的小众宽画幅相机，它们提供1∶3和1∶2的画面比例，和我们日常的视角截然不同。在风光领域中宽幅照片类似于中国画的散点透视，可以营造出独特的视觉效果。在纪实摄影中，宽幅的画面可以很好地呈现双主体或多主体的画面结构，有很强的故事感染力。

除此之外，即刻成像的宝丽来或拍立得胶片相机也在年轻人中正流行。虽然它的画质很糟糕，同时清晰度也不高，但它特殊的画面质感和失真的色彩却是购买它的原因。由于它的胶片本身就是一张照片，因此也衍生出了许多照片拼接的特殊玩法，可以随意发挥自己的创造力。

黑白胶片所呈现的效果是数码相机难以比拟的

摄影附件

摄影附件是器材搭配中我们非常容易忽略的部分，有时候它们不直接决定照片的质量，但会在拍摄的过程中间接影响最终的拍摄，我们不能轻视。同时优质的摄影附件的价

格也都不便宜，所以在选择器材时更应该把附件纳入考虑的范围当中，不盲目购买昂贵的产品，但要保证附件性能足以达到器材的要求并略有富余。部分更换频率很低的附件，则可以在预算允许范围内尽量"一步到位"，用的时间更久反而性价比更高。

1. 三脚架
1）为什么使用三脚架

我们现在还需要花精力带三脚架出去拍摄吗？毕竟现在很多数码相机的可用高感几乎都达到了ISO3200，这还是很多高像素相机的数据，而不少专业相机则更是连过万的感光度也是能够真实使用的。我们真的需要一个理由说服自己携带脚架外出，毕竟相机仅用一个小包就能带出门了，干吗还带个比一套器材还要大的三脚架呢？

过去职业摄影师使用三脚架最主要的原因是，需要在多种不同的光线下尽量去使用足够低的感光度提高画面质量。比如说，使用50度的Velvia反转片拍摄，那么在光线不够充足的条件下，为了保证足够大的景深，同时使用闪光灯对于整体画面呈现又不利时，那么就一定要使用三脚架。

而现在，对于高感还不错的数字设备，三脚架的使用则与传统的使用方式不太相同。我们不再是被动地迫于光线条件而去使用，对三脚架的主动使用需求增多。比如像丛林、海滩这样一些环境较为复杂，不太容易站稳或角度比较别扭的场景。身体本身不稳，手持拍摄高画质的影像就会很困难，而恰巧高像素数码相机（3000万像素以上）已经不能绝对套用安全快门数值（安全快门速度=1/焦距），通常需要将快门速度提升一挡才能勉强合乎需求。如果恰巧你的相机机震还比较严重，那真的就是难上加难了。这时一个小巧、轻便的三脚架能解决很多问题，同时还很节省体力。

优质三脚架才能确保拍摄出稳定清晰的夜景

此外，当你希望拍摄现在特别流行的长时间曝光照片，例如星空、丝滑的海面、光绘等有趣的特殊题材时，一支更加稳定的三脚架也是必备器材。假如你特别喜欢这类摄影题材，那么一支好的三脚架比是否是专业相机更加重要。

2）初次选择三脚架

无论哪种形式的三脚架，它们的材质主要分为合金和碳纤维两种。在同样的性能和工艺水准下，合金脚架往往更重一些，但售价更低，碳纤维则更轻，售价更高。如果你并不太清楚自己的需求，只是觉得需要一支脚架，那么可以先考虑购买一支价格不太贵，能够满足自己器材承重需求的合金脚架。不过三脚架与器材一样，基本都是"一分钱一分货"。按照我们的经验一套入门级的三脚架+云台套装，价格至少都在600元以上，过于低廉的产品往往起不到应有的作用，反而造成浪费。思锐、百诺、富图宝这样一些国内品牌都有相对实惠的型号可供选择。而进口品牌中，如果预算充足，通常从FLM（富勒姆）或捷信里选择都不会后悔，曼富图也是性价比不错的选择。

优质碳纤材质能够提高稳定性

技术脚架宽大的底座抗震能力更强

脚架附件的品质也很重要

优秀的旋钮设计事半功倍

3）三脚架的性能差异

三脚架系统的选择也是非常丰富的，不同的尺寸、不同的管径、不同的承重量等，它们能够满足各种不同器材拍摄不同题材的需求。当然需要特别注意的是，往往许多初学者都会将三脚架和云台的组合统称为三脚架，其实它们是两种东西，如同相机机身与镜头。销售时其实也都是分开出售的，只不过许多厂商为了方便用户选择，往往会将两者打包出售。

对于三脚架的选择细节，首先需要明确你的使用用途，根据用途选择一个适合的类型。如果你主要希望带脚架外出旅行，那么推荐你选择折返脚架。它们小巧轻便，易于携带，往往可以很容易放入旅行箱和技术背包中。但如果你追求更加稳定的性能和性价比，那么尺寸更大、不可反折、带中轴的经典三脚架则更加适合你。此外，为了搭配超长焦镜头或视频拍摄使用油压云台，专业摄影师还会使用不带中轴的技术三脚架，当然它也被广泛用于大画幅相机和数字中画幅相机的拍摄。

具体选择时，当你确定脚架类型之后则需要根据自己所使用的相机的重量和尺寸来选择三脚架的承重量。其实摄影师选择三脚架承重只是其中的一个考虑因素，他们还会关注脚架的节数、最短工作高度、最大工作高度、折叠后的长度等信息。但对于入门使用者来说，在预算有限时承重量其实几乎就决定了脚架的尺寸和稳定性。根据我们的经验，无反相机用户通常选择5~8kg承重量的三脚架即可，单反用户（例如使用佳能5D系列）则最好选择超过10kg承重的产品。三脚架承重量越大，往往管径越粗，稳定性也就越好。

当然，既轻又稳的三脚架依然是大家渴望的。随着碳纤维成为主流材料之后，最近几年无中柱三脚架慢慢成为一个趋势性产品，其中的代表是德国FLM（孚勒姆）的旅行系列三脚架。

4）你需要什么样的云台？

对于入门爱好者而言，脚架和云台的通用性都相当重要，既要多数题材都能拍，也要易于使用和携带。基于以上需求，我们建议初次购买选择球形云台。虽然三维云台通常更便宜也很好用，但是它们的尺寸太大，外出携带是个不大不小的问题。

球形云台的品质主要取决于角度转换的顺滑程度、锁定强度、承重量、整体做工这四个方面。其实实际的选择也不难，球台大小主要根据脚架的尺寸而定，球台底座直径与脚架底座直径匹配为最佳。承重方面也都不用担心，所有知名品牌在设计球台时都会让额定承重量大于多数匹配尺寸的三脚架重量。另外，为了保险起见，最好选择知名厂商的产品。国内品牌马小路、思锐、SUNWAYFOTO都还不错，国外品牌FLM（富勒姆）、雅佳、RRS、曼富图在国内销量较高。总的来说别贪小便宜，坚持"一分钱一分货"不会错。

球形云台

三维云台

2. 闪光灯

1）闪光灯的类型

其实闪光灯对于多数入门爱好者来说并不是必备的摄影附件，往往许多相机自带的机顶闪光灯也都是应急补光使用，不是最好的选择。但是对于新闻摄影、婚礼摄影来说则是经常使用，单独搭配的外置闪光灯往往能够通过离机引闪实现多种不同的创意光效，会为照片加分不少。

而就闪光灯的类别而言，最熟悉的就是便携式的外置闪光。每个厂商都有自己品牌的相关产品，同时也会有许多第三方品牌提供更具性价比或性能更强的产品。这种机顶闪光灯大都常用5号电池，因此整体体积控制得都不错，即便携带多支协同布光，一个双肩摄影包都能完全放下。现在很多没有私人影棚的摄影师或者发烧友都会有一套自己的外置闪光灯用于实景的布光，他们通常被称为"闪卓客"。

另一种我们通常在摄影棚或者职业摄影师的装备中才能看到的是影室闪光灯，它们通常尺寸比较大，输出功率大小也不同，能够使用多种不同的光效附件，得到相当不错的光质。希望拍摄出不错的棚内照片，它们必不可少。

常规外置闪光灯

大功率常规外置闪光灯

2）闪光灯的附件

由于机顶闪光灯类似于点状光源，其光线的直线性比较强，并不适合每一种风格或者主体材质的呈现，因此闪光灯附件一定是追求更好画质表现效果的必备之物。我们使用最多的控光附件是柔光罩和机顶柔光箱，它们主要都是解决闪光灯点状光源光质过于生硬的问题，对于人像摄影或者环境补光大有裨益。

对摄影师们来说，补光光线的特性也是筹备拍摄时必不可少的考虑因素，当仅用于环境补光或者快速拍摄时，使用闪光灯自带的小型柔光罩其实就不错，便于活动也易于操作。而当需要一种非常柔和的光质来拍摄某个主体时，如果条件允许会使用更大一些的机顶闪光灯专用柔光箱。根据尺寸的差异，它们具有不同的柔光特性，拍摄出来的效果也差别很大。而在使用小型柔光箱的同时，我们也经常搭配TTL离机引闪线使用。

当然，除了主动补光的设备，另一个非常重要的附件是反光板。平时我们拍摄外景时使用的大型反光板是最常见的一种，它也用于外拍布光的辅助使用。还有一种很小的反光

TTL引闪线

闪光灯柔光罩

板则是与机顶闪光灯一起搭配使用，可以直接捆扎在闪光灯上，以得到一个相对大一些的发光面，柔化光质。

此外，在多灯布光时，色片也是时常会使用的小附件。一方面可以选择与环境色温不同的色片，将闪光灯光源的颜色与周围环境岔开，产生色彩的对比。另一方面选择色温转换色片，将闪光灯的色温与环境进行匹配，则得到相对统一、自然的光线效果。

ROSCO 外置闪光灯专用色片

3）特殊闪光灯的类型

除了常见的外置闪光灯，有时我们也会使用到一些结构特殊的闪光灯，比如环形闪光灯和微距闪光灯。它们都拥有相当特殊的光效，当你使用环形闪光灯拍摄人物肖像时，主体的边缘会在背后的墙上呈现出一圈淡淡的阴影，同时在人物的眼睛中也会出现环状的光圈，非常漂亮。

微距闪光灯则多用于自然摄影中，当使用微距镜头近距离拍摄昆虫或者植物时，为了避免拍摄距离过近遮挡自然光或不易补光，摄影师都会使用微距闪光灯从两边补光。而且微距闪光灯的两个灯头不仅可以变换照射角度，同时也能独立控制功率的输出，帮助我们得到高质量的影像。

微距闪光灯系统

3. 存储卡

作为数码相机图像文件的存储介质，存储卡是最重要的附件之一。劣质的存储卡不仅会影响相机的视频拍摄和连拍功能，同时有丢失数据的风险，因此无论选择高端的高速存储卡，还是日常使用的普通产品，建议都选择主流一线品牌的产品。比如，SanDisk（闪迪）、Lexar（雷克沙）、SONY（索尼）、TOSHIBA（东芝）都是不错的选择。此外，由于市场上可能存在假冒的专业存储卡，所以应该优先在品牌直营店或有保障的电商平台购买。

对于存储卡的容量和读写速度，应当根据你所使用器材的技术数据对照选择。特别是有视频拍摄需求时，尽量购买满足最高视频质量文件所需的存储卡类型。通常我们外出时，都会确保相机内的这张卡满足一天的拍摄量，大致在RAW+JPG模式下能够拍摄500~1000张照片。同时一定会带上一张额外的空白存储卡放在出门必带的钱包或手机壳里，随时取用。

由于现在相机的文件尺寸越来越大，在拷贝数据时也应该使用满足存储卡读取速度要求的优质读卡器。一方面可以规避数据丢失的风险，同时能够提高数据拷贝的效率，拷贝大量视频文件时尤为明显。

雷克沙专业读卡器　　　　　　　　高速存储卡

4. 摄影包
摄影包的类型

无论你是否是摄影发烧友，无论你的器材好坏，对于相机这种比较"金贵"的光学设备而言，摄影包都是必备的物件。现在，摄影包也成为很多时尚摄影者服饰搭配的

一部分，不再仅仅追求它对于器材的保护性能，还要注重它与我们的"范儿"是否相符合。

从摄影包的类型来看，可以分为摄影内胆、单肩包、双肩包、摄影拖箱四种。

1）摄影内胆

摄影内胆具有极好的器材装载适应性，有装DC的特小内胆，也有装专业单反相机的较大内胆，假如有需要甚至可以找一些生产商定做。它们可以很方便地放到户外背包、旅行箱中，既可以保护器材，又可以利用现有的背包。F-STOP、National Geographic（国家地理）、TENBA（天霸）都生产很多不同类型的内胆包，品质都还不错。

F-STOP ICU内胆

TENBA器材内胆

2）单肩包

单肩包可能是摄影师使用最多的一类摄影包，同时在很多讲述摄影师故事的电影中会发现，多数摄影师都是使用单肩包出去拍摄的。主要的原因在于，在器材不太多的时候，单肩包具有相当不错的机动性。比如一台机身、三支镜头或两台机身、两支镜头的搭配便于随时拿取器材，负重的舒适度和自由性也具有较好的平衡，无论是斜挎还是单肩背都适合。但如果器材较多，那单肩包是非常不适合长时间背负的，它仅能当作从车库到工作场地的临时负载工具。经典的单肩包品牌有Domke（杜马克）、thinkTANK（创意坦克），它们是专业摄影记者常用的单肩包。而Billingham（白金汉）、ARTISAN&ARTIST（工匠与艺人）、ONA（欧纳）则是许多时尚人士喜欢的品牌，容易与时装搭配。

Domke F-2单肩摄影包

ARTISAN&ARTIST单肩摄影包

3）双肩包

双肩包是职业摄影师和旅行者的好伙伴，它们背负舒适且装载空间非常大，不仅可以很好地保护、装载摄影器材，同时许多新款双肩包也在设计中添加了可替换的富裕空间，能够用于放置器材之外的多种装备。当然，在双肩包中也分为普通的双肩摄影包和户外技术双肩包两种类型。对于前者几乎每个知名品牌都有相关产品，而后者则主要指ATLAS、F-STOP和MindShift（曼德士）等品牌所推出的专门为户外运动设计的技术背包，它们既可以作为户外包，又可以同摄影包一样容易操作使用，是户外拍摄的最好选择。

thinkTANK SHAPE 摄影包　　　　　　　　　　F-STOP Tilopabc 户外双肩包

4）摄影拖箱

假如你有相当多的器材或者相关设备，需要经常全套携带外出拍摄，那么你一定会需要一个摄影拖箱。婚礼摄影师、体育记者都经常使用它们，绝大多数拖箱都被设计成符合登机的尺寸，以便将器材随身携带。Lowepro（乐摄宝）和thinkTANK（创意坦克）是比较常见的提供专业摄影器材拖箱的品牌。

thinkTANK AirStream 器材拖箱　　　　　　　　乐摄宝 Pro Roller X200 AW

摄影包的选择

对于多数摄影爱好者来说，建议在摄影内胆和摄影单肩包中选择适合自己预算、尺寸和外观需求的产品。根据我们的经验，第一次购买的摄影包总是很难让人满意，几乎都要更换过一到两次之后才能找到适合自己的产品。因此，切忌初次购买摄影包就选择大而全的款型，有多一支镜头左右的空闲空间是最好的。这样一来摄影包不会太过厚重而影响

背负，在特殊情况下也能临时塞进一些附件或者装备。当然，适合的尺寸也能减少你的花费，同等预算下也可以选择品质更好的产品。

5. 其他附件

除了以上这些比较重要的附件，其实还有很多我们不太注意，但很重要的小附件。

电池： 无反相机已经成为绝对的主流，它们的体积限制了电池的容量，加上我们时常需要拍摄高清视频，这需要电池有极强的续航能力，所以一定要随身带上一块或两块备用电池。这些电池并不一定是原厂电池，现在许多国产电池也都非常不错，往往花1/3的价格就可以达到原厂电池80%的性能，多买两块备着更划算。

遮光罩： 主要用来保护镜头和防止杂光射入镜头干扰成像，通常购买镜头都会附赠遮光罩，只有某些特殊的镜头或者DC需要单独购买遮光罩。当然，由于原厂遮光罩可能因为设计原因没办法达到很好的消光效果，比如一些经典的老镜头，那么你可能需要单独购买第三方附件作为辅助。

快门线： 如果是慢门拍摄或B门拍摄，在使用三脚架的同时，强烈建议使用快门线。它能减少相当多的人为抖动，虽然定时拍摄也能起到同等的效果，但总归是不方便的。同时，许多快门线也具备延时摄影的功能，花几十块钱就可以买到一根很划算的第三方快门线，备着总会派上用场。

手柄： 其实对于绝大多数用户而言，手柄并不是必要的附件。它通常可以多装载一块电池，同时具备更好的竖排握持手感，但也会大大增加机身的尺寸。因此我们仅建议在特别需要更好的续航能力，或者使用长焦镜头拍摄需提高稳定性时采用手柄。

清洁用品： 前面说过，镜头湿纸、脱脂棉、气吹是我们最常用的相机清洁工具。推荐购买使用蔡司推出的镜头清洁套装，非常好用。

相机电池　　　　　　　　遮光罩　　　　　　　　机械快门线

蔡司镜头清洁套装　　　　相机手柄　　　　　　存储卡保护盒

第11章 摄影的要素：用光、色彩

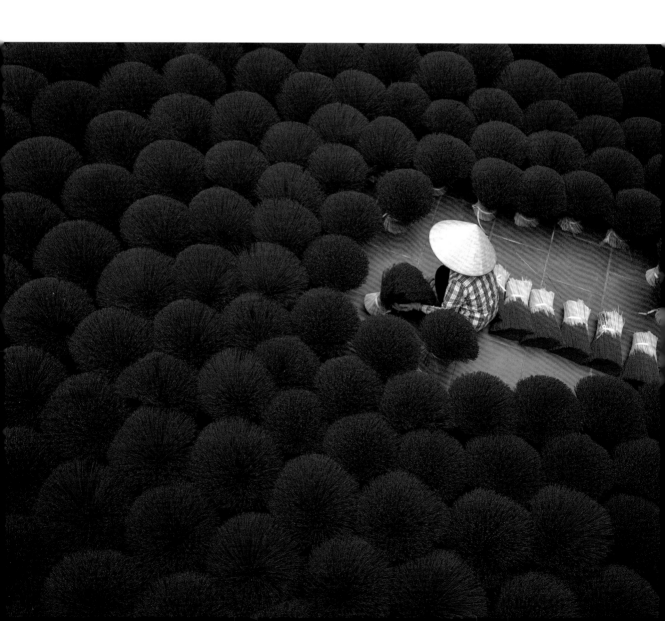

用光 —— 光线性质和造型特点

1. 不同时间的光线造型特点

一天中，阳光随着时间的变化，不断改变入射的方向、角度及光照强弱。我们通常将自然光分为三个时段。

1）清晨和傍晚

清晨，玫红色的曦光从地平线升起，直至与地面形成15°角；傍晚，金黄的落日又从15°角的位置西沉到地平线。这两个时段有独特的色彩表现，利于拍摄带有情感的大景别风光。

早晚拍摄时，要将朝霞与晚霞考虑在构图内，充分表现出自然景色沐浴在红、黄色调中的柔和与绚丽。霞光与彤日、山川是经典组合。拍摄有具体形状的太阳时，尽可能使用长焦镜头，以使太阳在画面上引人注目。若以太阳为背景，则应采用聚焦于较近距离的方法对太阳进行虚化。

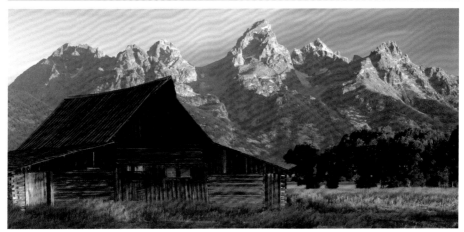

晨昏光线具有美妙的视觉效果

2）上午和下午

太阳与地面形成15°~60°入射角的这段时间，是摄影的黄金时段。具体来说，分别是上午8：00—10：00和下午3：00—5：00。这段时间所拍摄的景物，层次丰富、清晰明朗，有利于展现空间感、立体感和质感。在上午或下午进行拍摄，光影移动慢，更有利于拍摄者等待时机和选择角度，拍出经过"思考"的作品。

3）中午的阳光

此时，阳光接近垂直照射，物体朝上的平面受光多，垂直面受光少，对比分明、光线生硬，是摄影较少使用的时段。但也有摄影师大胆尝试，凭借这一特殊的光照效果，拍出与众不同的摄影作品。

2. 直射光和漫射光

阳光明媚、风和日丽的天气可以为画面带来强烈的反差和立体感，这就是直射光的魅力。直射光条件下拍摄的照片，呈现出两个不同的区域：亮部和暗部。其中，亮部区域被照射的范围用来表现画面主体，而暗部大多被安排在阴影或背景中。

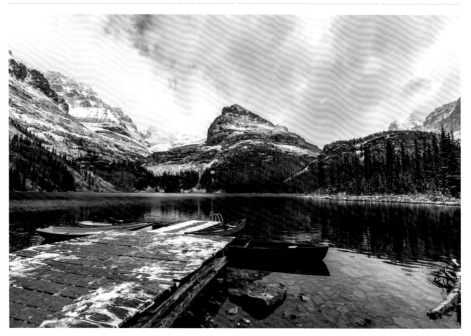

阴天的漫射光更容易营造恬静的气氛

根据直射光的属性，通常是以亮部区域作为曝光依据，使用点测光功能对画面暗部区域进行测光，使其曝光准确。此时，画面中的阴影和暗部区域会进一步变暗。如果光比过大，暗部区域会一片"死黑"，尽管能遮蔽一些对画面主体产生干扰的元素，但如果面积控制不好，则会严重影响拍摄效果。因此在直射光条件下拍摄，必须注意细节的保留。

多云或阴天的漫射光线可以诞生出截然不同的风光照片。漫射光环境中没有明显的光影效果和明暗反差变化，画面中不会产生阴影，光线也不具有很强的方向性。选择拍摄题材时应注重表达画面的细节和色彩。虽然此时照片的反差较低，但画面效果会更加恬静，也更耐看。同时，反差较小的画面也更容易控制曝光。

3. 剪影

要想透过镜头展现戏剧化的效果，剪影是一种非常棒的表现方式。简单来说，它有以下两个特点：

第一，充分展现剪影主体的形体特征，将其与背景生动地结合在一起。

第二，在照片中，那些相对简单、省去细节的对象，可能会造成别有韵味的视觉冲击和心理震撼。

有时候，剪影是找不到好题材时的一剂良药，但要拍到真正"好看"的剪影照片，也许并非易事。

对剪影主体的把握——如果它是物体，需要摄影师的体力充沛：上蹿下跳，寻找角度；如果是有生命的，则绝不能呆板。这需要事先对画面进行仔细的构思，再来选择主体形态和拍摄角度。剪影的主体，就算从个体的角度来看，也应该轮廓分明、清晰可见。对于初次尝试剪影的拍摄者来说，重叠部分太多是个大问题，往往会造成画面诡异、模糊不清甚至混乱不堪。

室外的剪影照片，90%以上都在日出或日落时间段拍摄的。太阳被云层遮挡，产生了色彩丰富的背景光，但此时光线可以说"瞬息万变"，必须不断变化相机参数来进行调整。因此，请务必在平时多了解相机的设置，以免到时手忙脚乱。

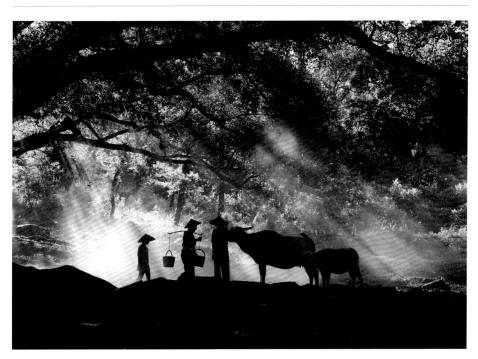

剪影容易营造如梦似幻的意境

烟雾利于增强空间感和神秘感

4.烟雾

对有些人来说，烟雾令人反感；相反，对眼明心细的摄影者来说，烟雾给人以灵感。看似平常的景色，加上一缕青烟、一片晨雾，会产生眼前一亮的效果。

大雾会降低色彩饱和度与对比度，同时也有助于营造梦幻效果。可以利用这些特点，创造出极具戏剧效果的风光照片。雾天光线属于散射光，但不同于阴天的散射光，光线方向仍有顺逆之分。想要获得更加明显的透视感，应采用逆光或侧光拍摄。逆光拍摄雾景时，会呈现出近景浓、远景淡的效果，具有别样的朦胧美，并有几分水墨画的韵味。此时的拍摄可以类比黑白摄影，尽可能表现更多的过渡层次。优秀的雾气摄影，能将前景中相对浓重的影调、中景的中性灰和远景极浅的灰色都比较精细地反映出来。

顺光拍摄雾气也有自己的特点，基本能反映原有色彩和细节，但画面的空间关系容易流于平淡，缺少立体感。因此在实践中，要根据表现对象的特点灵活用光。

有薄薄雾气时，拍摄夜景也会有不错的收获，尤其以天刚开始转暗但尚未完全变黑时的拍摄效果最为理想。

树林中的"丁达尔效应"——清晨徜徉于茂密的树林中，尤其是在浙江和皖南一带山区的春季或冬季，可以看到枝叶间透过一道道光束。这是林间的云、雾、烟尘形成胶体，阳光从空气中散射而成的。如果环境选择得当，拍摄出的作品能展现出"惊艳"，甚至是"世外桃源"的效果。

5.光线方向不同，造型效果不同

在自然光条件下，太阳作为主要光源，它与被摄主体以及拍摄者的视角形成一定的光位。光位按水平方向分为顺光、斜侧光、侧光、侧逆光和逆光。不同的光线方向影响着被摄主体的被照射角度、受光面积、阴影面积，从而影响整体的光线效果。

1）顺光

亦称"正面光"，光线投射方向跟相机拍摄方向一致。顺光拍摄时，被摄主体受到均匀照明，影调柔和，能够较好体现景物固有的色彩效果，但处理不当则显得比较平淡。顺光照明不利于在画面中表现大气透视效果，空间立体感也较差，在色调对比和反差上不如侧光和侧逆光丰富。

2）斜侧光

光线投射方向与镜头成 45° 角左右。这种光线常用作主要的塑形光。斜侧光照明能使被摄主体产生明暗变化，很好地表现立体感、表面质感和轮廓。

3）侧光

光线投射方向与拍摄方向成90° 角左右。受侧光照射的物体，有明显的阴暗面和投影，对景物的立体形状和质感有较强的表现力。缺点是，往往形成一半明一半暗、过于折中的影调和层次，给大场面的景色带来"不平衡"的感受。这就要求拍摄者多在构图上考虑景物受光面和阴影的比例关系。

侧光或侧逆光很容易的塑造被拍摄者的轮廓

4）侧逆光

光线投射方向与拍摄方向大约成 135° 角。此时的景物，大部分处在阴影中，被照射的一侧形成亮的轮廓。侧逆光效果能够表现景物的轮廓和立体感，在外景摄影中可以较好地表现大气透视效果。利用侧逆光拍摄人物近景和特写时，需要对脸部进行补光。

5）逆光

光线来自被摄主体后面。由于从背面照明，光线只能照亮被摄主体的轮廓，又称为"轮廓光"。在逆光照明条件下，景物的绝大部分处在阴影中，而轮廓却十分明显，使这一景物从背景中凸显出来。在拍摄全景和远景时，往往采用这种光线，使画面层次丰富，同时获得良好的透视效果。

6. 利用光线的性质营造气氛

所谓环境气氛，是指画面整体给人的一种精神上的强烈感觉。白天、黑夜、晴天、阴天、黎明、黄昏等不同时段和天气，具有不同的光线性质，因此表现出来的气氛也不同。这种特定的气氛可以影响观者的心理情绪：晴天的阳光使你心情开朗；乌云的阴霾让人眉头紧锁；漆黑的夜晚使你心生荒凉；一抹月光洒落，顿时回归安宁。

7. 如何得到最佳的光线效果

根据光线情况调整曝光，尽量利用相机自身的最大宽容度记录更多细节，使用分区曝光或包围曝光，搭配手动曝光设定，可以将参数调整得更精确。并且要注意构图，拍摄时避免纳入大面积的天空，以免光比太大而使亮部和暗部丢失细节。

色彩——关注生活中的色彩

1. 不同光线条件、天气条件下色彩的不同

不同性质的光，随它穿越的物质不同而变化出多种色彩。自然光、白炽灯光、电子闪光灯作用下的色彩也各不相同。即使是同一天的日光照射，景物色彩也随大气条件和一天中时间段的变化而变化。下面列举几个典型天气条件下的色彩表现。

1）日出日落时分冷暖对比的色调

此时太阳光色温低，大约在 2500 ~ 3500K。使用日光白平衡，画面将偏橙红色，有明显的早晚气氛。由于天空光的色温又比较高，导致受光的一面色彩偏暖，背光的一面偏冷，画面冷暖色调相间，容易拍出有意境的画面。赶拍日出时记得带上三脚架。

2）雨后澄净通透的色彩

此时是拍摄植物、森林、流淌的小河和壮美瀑布的最佳时机。由于雨水冲走了尘埃，各种景物的颜色都显得更加饱满而富有生机。选用长焦或者微距镜头拍一些小景别的作品，你会惊叹于平时被忽视的美。

水的色彩往往绚丽而多变，容易拍出很好看的照片

3）暴风雨前后的壮丽天空

在暴风雨肆虐前，可以拍到令人叹为观止的天空、愤怒的乌云、多彩的光线或者表现力十足的光束。如果刚刚下了暴雨，乌云将散未散、太阳刚刚露脸之时，拍摄的照片也将十分惊艳。当太阳藏在乌云后面，可以使用较慢的快门速度拍摄。请记住两点：首先，这样魔幻的时刻可能只持续几分钟，一定要把握时机，做好准备。其次，为了保护自己和摄影器材，千万不要冒雨拍摄，除非你确信器材的防水性能足够优越。光比大时多用包围曝光，尝试不同效果。

任何天气都可以拍摄出美丽的风景，关键是对光线的把握。也许你会说，白天街道太拥挤，分散主题的景物过多，那就试着在午后阴凉处拍摄精致的街道、橱窗、公园里嬉戏的儿童，这是拍摄城市和人物的好机会。灰灰的天空，的确是摄影师的敌人，取景时就尽量避免纳入过多的天空，花一点时间在Photoshop里调整色调就好。

2. 如何使天空更蓝

拍摄风光作品时天气情况不够理想，特别是遇到绝美的山脉、河流、田园时却发现天空的蓝色达不到心中所想的程度，怎么处理？

其实蓝天的拍摄效果受到自然环境和器材条件两个因素的限制。一般而言，纬度、海拔越高，天空越蓝。相比春季和冬季，夏季和秋季更容易拍出深蓝色的天空。

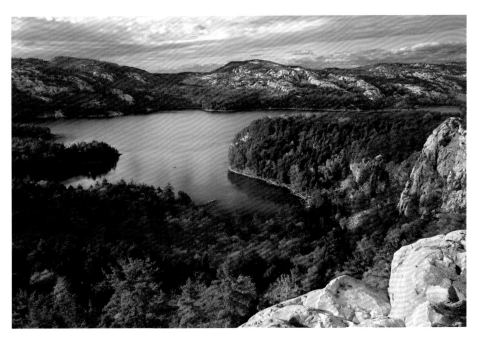

地理位置、天气、季节乃至拍摄的方向，都会对天空的蓝色造成影响

而在同一时间、同一地点，太阳方向则是影响蓝天色彩饱和度的关键因素。通常来说，天空的蓝色并不均匀。太阳附近的位置几乎一片白色，而与太阳方向成90°角的天空就是深蓝色的。试试看这个手势：将食指与拇指分开成直角，用食指指向太阳，拇指方向的天空就是最蓝的。

至于器材的使用，加强蓝色最需要两种滤镜：偏振镜及渐变滤镜。偏振镜使天空蓝色的饱和度加强，令白云更加突出。拍摄时，慢慢旋转镜头前的偏振镜，当天空变成深蓝色时，就表示偏振镜已经调整为最佳角度，赶快按下快门吧！需要注意的是，变焦或者对焦时的镜头转动，会改变偏振镜的角度。

渐变滤镜可以选用渐变灰或渐变蓝两种，天晴时加上渐变灰滤镜，可以减少天空的曝光，提高饱和度，使天空呈现更深的蓝。渐变蓝滤镜通常在天气不佳的日子使用，可以使灰白的天空变为蓝色，加强蓝天白云的效果之余，又不会影响地面的色调。

3. 寻找美丽的色彩

1）等待最美丽的光线

良好的光线条件是完美还原色彩最基本也是最重要的因素，然而在自然环境中拍摄，要找到最佳的光线可遇而不可求。因此，要想成为优秀的风光摄影师，必须学会耐心地等待该景区最佳气候条件的到来。

2）发现具有魅力的主导型色彩

拍摄者在美轮美奂的景色中容易迷失方向，不管之前思考得如何周全，到了现场还是会被各种色彩所摆布。虽然很难，但最好在观察环境时对色彩进行安排，找到一种特别具有魅力的颜色，让它在拍摄现场占据主导力量。然后考虑围绕主题的辅助元素，去掉那些容易分散注意力的色彩。色彩单一的画面看起来纯净而具有说服力。

3）寻找生活化或者戏剧性的场景

不要只限于在旅游景点寻找拍摄题材，试着去发现隐藏在表象下的真实生活。待拆老屋的青砖黛瓦、打扮夸张的街头艺人，以及你每天路过的商业街。广告牌、霓虹灯、涂鸦等这些街道上的视觉符号，作为背景可以让你的照片变得更加鲜活而富有生活气息，或者直接作为拍摄主题也能够吸引眼球。

与之相对的则是具有戏剧色彩的场景，不管是游行表演还是舞台艺术，都少不了缤纷夺目的色彩和夸张个性的主体形象。

4）创造性的色彩表现

在摄影中，色彩的真实还原固然重要，但拍摄者也可以按照自己对拍摄题材的理解，对某种色调加以强化或创造。比如拍摄者想要营造清雅纯净的意境，可以使用冷色调渐变滤镜。反之，若要表现温馨的场景，就可以使用暖色调滤镜。

第12章 影室和布光

摄影师的人造光

1. 光源是画面的基础元素

摄影是光影的艺术，当自然光源不足以达到拍摄所需要的亮度，或者自然光本身的位置、亮度、色温不符合我们预想的拍摄效果时，就可以使用人造光源进行补光、调整。在人像摄影的章节中已经提到，环境中的所有光源都是画面影调的元素，这也适用于其他摄影门类。你需要训练自己，当看到任何一个场景时，第一时间就应该分析它的光源构成，不同性质光源的组合决定了画面最基础的影调和质感。白炽灯和暖光LED灯偏暖，LED日光灯和闪光灯质感接近于日光，冷光LED灯和日光灯灯管偏冷……此外，不同的光源多多少少还存在偏品红或偏青的问题，后期调色时会比较明显地体现出来。

2. 人造光源的类型

过去，摄影师将镁粉放在一块反光板下方的触发槽里面，拍摄时灯体通电使镁粉瞬间点燃并发出强光，这就是摄影中最早开始使用的闪光灯。此后这种危险又原始的方式得以改进，从而诞生了闪光灯泡，每个灯泡可以闪一次光，摄影师每拍摄一张就要更换灯泡。后来工程师们又发明了使用瞬间高压电触发充满氙气灯管闪光的电子闪光灯，并且由于它发出的是连续的可见光，显色性非常好，一个便携的外接闪光灯可以在瞬间产生与笨重的电影照明设备光相近质感的光线，因此成了摄影师最常用的人造光源。

近年来，由于视频自媒体的快速发展，同时带动了专业LED光源的普及，市场上也出现了很多专业的LED补光灯。它们使用大尺寸的LED元件，结构与影室闪光灯相同，兼具视频常亮补光以及瞬时闪光功能。并且其中一些中高端型号显色指数（CRI）可超过96，调光技术也有显著提升，整体的光质已经可以接近甚至超过民用闪光灯。加上LED补光灯更加小巧，发热量也更易控制，大有与传统闪光灯光源分庭抗礼之势。

3. 你需要"多亮"的补光灯？

市场上不同的光源都有自己的一套亮度标注方法，它们主要是根据其主要工作场景而决定的。如果相机使用的是便携式闪光灯，它们通常使用闪光指数（GN）来表达。

$$GN值 = 光圈值 \times 距离$$

这个公式表明，在特定感光度下，相机使用某一级光圈可以准确曝光某距离上的物体，因此GN值越大便携式闪光灯的亮度则越大。由于现在相机的可用感光度都很高，日常使用并不需要很高的补光亮度，因此按照经验，GN值大于40的便携式闪光灯基本都能满足日常所需。

高GN值的高端闪光灯，通常并不会用到最高的功率，它们最有价值的指标在于频闪次数，以及单次闪光更短的持续时间，这对于清晰地抓拍某个动态瞬间极其重要。当然，即便是顶级的便携式闪光灯，它们的功率依然不够，因此专业摄影师都特别青睐影室闪光

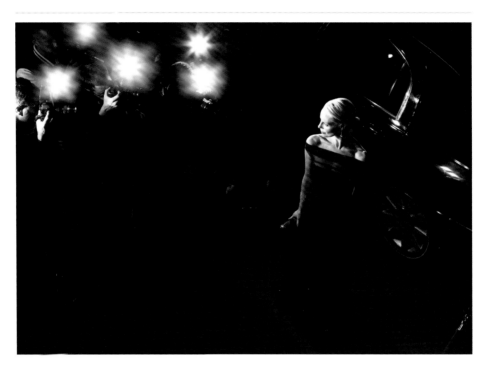

如果要远距离抓拍你喜欢的明星，那么独立式闪光灯几乎是必需的

灯。这些闪光灯的功率通常以瓦特（W）为单位，入门产品多以200W、300W居多，中高端产品多数都大于400W，甚至达到1000W，以满足不同场景的使用需求。如果你打算建立自己的小型影棚，从400W的功率开始选择已经非常足够。

针对LED补光灯，由于其发光原理和闪光灯完全不同，虽然它们也会用瓦特（W）为单位表示产品的亮度，但是不能与闪光灯一一对应，通常遵循"闪光灯功率=2×LED补光灯功率"的算法进行大致选择。因此，日常使用120～300W的LED补光灯已经足够。

影室闪光灯

LED补光灯

4. 塑光附件

优质的光源同样需要多种多样的专业塑光附件才能得到理想的补光效果，在实际拍摄当中塑光附件的重要性可能高过光源本身。对于一个顶级的闪光灯柔光箱，无论你是用20年前的手动闪光灯，还是用新买的同功率顶级自动闪光灯，得到的光质并不会有本质的差异。因此针对塑光附件，最好第一次就购买专业品质的产品，更好的光路设计和优质的塑光材质所提供的质感是廉价产品无法比拟的，它们能给你带来长远的回报。

1）反光板

反光板"上得厅堂，下得厨房"，从专业的影室到野外拍摄，都可以看到它的身影。反光板面积大、光线柔和，可以配合自然光和人造光调整光线比例，起到减少阴影或塑造眼神光的作用。外景拍摄经常使用可折叠的双面反光板。

而在影室中，摄影师更加偏爱大型米波罗板（泡沫塑料板），它反光板面积大、光线柔和，是人像拍摄中的"主力设备"。

折叠反光板

影室反光板

2）扩散片和反光片

如果你使用高级的便携式闪光灯，通常会配备扩散片和反光片。扩散片上有大量的透明小棱锥，其作用是让闪光的范围更广，这样在拍摄广角画面的时候，可以近距离得到面积更大、更均匀的闪光。因此，当你使用28mm或更广的镜头拍摄时，建议把扩散片加上。

如果需要把光线更加均匀且有方向性地投射到墙面，起到辅助补光的作用，通常会加上反光片，使拍摄的效果更加自然。在新闻摄影中，摄影师最常用的闪光灯补光方法就是同时使用扩散片和反光片，向斜上方进行闪光，这能应付大多数场景。

扩散片

反光片

3）柔光罩

柔光罩是使用便携式闪光灯和影室闪光灯时很适合的附件，它可以弱化闪光灯的光线指向性，光线照射在柔光罩上转变为散射光，从而变得更柔和、细腻。柔光罩非常容易买到，很多摄影师甚至装上柔光罩就再也不摘下来。也有一些摄影师会根据自己的需求，使用柔光纸、纸板、无痕胶自制柔光罩，其中还可以添加调节色温的色片，实现特殊的需求。

柔光罩　　　　　　　　　　　　　　　　可换色片简易柔光罩

4）柔光伞和反光伞

如果在便携式闪光灯和影室闪光灯中间画一条线，柔光伞和反光伞就是它们之间的"最大公约数"。虽然不是最好的选择，但是胜在可以"兼得"。

柔光伞是半透明、乳白色的伞布，使用时应安装在灯光的前面，灯光打向主体，经过柔光伞形成漫反射，使透过的光线变得更加柔和，从而形成和柔光箱类似的效果。由于柔光伞是圆形的，因此会在人物眼中呈现圆形的光斑。通常柔光伞越大，柔化的效果就会越好。

反光伞虽然形状和柔光伞完全一样，但是使用方式却完全不同。反光伞的伞面外层是黑布，内里是反光材料，光源通过伞内反光再照射到主体上。它比柔光伞的方向性更强，光质比较硬，导致受光部分和阴影的分界会非常明显，就像使用了栅格的柔光箱。如果直接使用光线太硬，也可以在它前方加一层柔光纸，甚至再添加一个柔光伞一起使用。

柔光伞　　　　　　　　　　　　　　　　反光伞

5）柔光箱

柔光箱是影室中最重要的塑光附件，没有之一。它主要有矩形、八角形、圆形三种，同时也有很多不同的尺寸，匹配不同的需求。如果你只拍摄静物，比如首饰、衣服之类，那么常规的60mm×90mm的柔光箱就够用。如果你需要拍摄人像，而且有时要拍半身像，

恐怕就需要大一些的柔光箱了，例如70mm×100mm或者80×120mm的柔光箱。总之，柔光箱的尺寸与被摄主体的大小有直接的关系。

矩形柔光箱 　　　　　　　　　　　　　　八角柔光箱

6）蜂巢罩和栅格

蜂巢罩和栅格效果类似，蜂巢直接安装在闪光灯反光罩上，而栅格则是安装在柔光箱上。它们让通过的光线更有指向性，比如蜂巢配合反光罩就可以得到非常硬的光线，在受光/阴影边界上留下非常清晰的阴影。而栅格加柔光箱的搭配，则光线相对柔软一点，但总体上也是质感偏硬，两者之间的差异很微妙。由于蜂巢罩和栅格都是通过过滤掉一部分散射光来增加指向性的，因此它们会造成光线的衰减，通常需要搭配功率更大的光源。

蜂巢罩 　　　　　　　　　　　　　　栅格

7）束光罩和菲涅尔聚光透镜

束光罩和菲涅尔聚光透镜是比蜂巢和栅格更"硬"的塑光附件，它们都具有极强的光线指向性，类似于舞台追光灯的效果。

束光罩 　　　　　　　　　　　　　　菲涅尔聚光透镜

补光进阶

由于多数初学者多以非影棚拍摄为主，因此这里以讲解便携式闪光灯为主。

1. 闪光灯同步速度

当你使用闪光灯拍摄时，会遇到一个有趣的现象。当环境光线很弱时，如果闪光灯亮度不变，调整光圈会马上影响曝光结果。如果用比较低的快门速度，无论如何调整照片的曝光都差不多。但如果用比较高的快门速度，画面则会出现不同程度的"挡住"现象。

由于我们现在使用的大部分相机都使用焦平面帘幕式快门，开合的过程由两个帘幕完成。在较高的快门速度下，前帘幕和后帘幕会相互配合以一个"间隙"从上往下扫描完整个画面，此时如果使用闪光灯，那么其中的一个帘幕就会造成遮挡。而不会造成"挡住"的最高快门速度就是相机的闪光灯同步速度，现在多数相机的闪光灯同步速度大致是1/250s。

2. 慢门同步

前文中已经提到闪光持续时间的概念，它指的是闪光灯从触发到熄灭的持续时间，通常这个时间是非常短暂的。因此可以理解为，闪光灯仅仅是在闪光的那一瞬间参与了曝光。如果快门开启的时间比较长，同时还有其他光线参与曝光，那么这就是两个并行的曝光过程，并衍生出慢门同步的概念。

如何在一个光线较弱的环境中拍摄精致的人像？我们希望达到的目的是让人物融入整个环境当中，两者的亮度差不能太大，否则会非常不自然。因此整个曝光过程可以分解为两个部分，首先相机的曝光时间应该基于环境光的亮度，确保有足够的曝光时间让环境光线参与曝光；其次在曝光过程中使用闪光灯对人像进行补光。所以拍摄时需要根据快门的快慢决定是否需要使用三脚架确保环境影像清晰，闪光灯闪光的时间决定人物定格的状态。

3. 前帘同步与后帘同步

基于慢门同步，如果我们希望定格不同时间点上的人物状态，这就涉及前帘同步和后帘同步的概念。如其字面的意思，前帘同步就是在前帘幕打开时就闪光，后帘同步则是在后帘幕关闭的一瞬间再闪光，它们分别对应整个快门工作中的前后两个时间点。如果使用慢速快门拍摄一辆夜间从左往右行驶的汽车，前帘同步拍摄到的汽车位置在左边，而后帘同步拍摄到的汽车位置在右边。

利用它们不同的特性，可以发挥创意拍摄兼顾律动和细节的照片。例如拍摄舞台上的舞者，可以使用慢速快门拍摄舞者舞动的轨迹，并且使用后帘同步，在关闭快门前用闪光灯照亮舞者，凝固下他最后那一瞬间清晰的姿态，实现动静结合的效果。

右页图：后帘同步可以记录曝光过程中的运动轨迹

4. 闪光灯的创意使用

在暗光环境中，闪光灯就如同画笔，假如快门打开的时间足够长，可以发挥想象力用闪光灯在画面中多次闪光，做出颇具创意的效果。

1）星空下

我们都知道拍摄星星运动的轨迹需要长达数个小时的曝光，如果星空下是有前景的，无论是建筑还是高山，在这个过程当中可以使用闪光灯或手电去照亮前景。当前景巨大，无法一次完整补光时，应该降低闪光灯或手电的亮度，多次分区地去照亮前景，并且在这个过程中可以有选择地给不同的区域进行不同的曝光，实现画面的光影层次。

2）用闪光灯作画

建筑摄影也可以采用这种长时间曝光、多次闪光的方式。拍夜景时，可以把光圈调到最小，只让天空有一点密度。可以事先在确定好的构图中设计要打亮的部分，然后走到相应的位置，用闪光灯选择不同的强度、不同的色彩，柔光与硬光加以区别和修饰，就像绘画时选用不同的画笔和颜色一样。

3）拍摄运动时的不同姿态

选择一个光线较暗的环境，将感光度设置为ISO100或者ISO200，将光圈设置为f/5.6或者f/8，保证快门有足够的曝光时间。打开闪光灯的频闪功能，在舞蹈演员或运动员进入画面时按下快门，之后闪光灯会根据设定的参数闪光，而每一次闪光就记录下一个动作。

利用光线呈现运动的动态感

5. 离机闪光

对于新闻和人文摄影来说，离机闪光可以带来更自然的光线效果。首先需要一根可以将相机的热靴和闪光灯的触发口接在一起的同步线，这样就可以通过这根线来触发闪光

灯，从而可以自由移动闪光灯，而不是固定在热靴上。

可以用右手拍摄，而左手将闪光灯向左侧上方伸出，与被摄者成45°角，并俯视照向被摄者。这样光线从侧上方照射过来的样子更接近阳光的照射效果。这也是很多新闻和人文摄影师经常使用的方式。

当然，离机闪光的问题是需要一只手拍摄，而另一只手操作闪光灯，便捷性会大大降低，操作起来也需要能够准确判断闪光灯的照射角度，这要长期锻炼，熟能生巧。

侧面光让五官显得更加立体

当然，也有一些摄影师选择将闪光灯安置在一个特定的位置，通过遥控装置来触发它，达到离机闪光的效果。但这样的方法并不适于拍摄颁奖典礼的"红地毯"场景，因为你的灯光无法随着人物的移动以及主人公位置的变化而移动。

花絮：防止"红眼"

"红眼"是使用机顶闪光灯在比较暗的环境中拍摄人物时容易遇到的问题。由于人眼在暗处时，瞳孔会处于较大的状态以纳入更多的光线，此时闪光灯距离镜头的光轴比较近，眼底的很多毛细血管就容易被相机拍到，从而形成"红眼"。

开启相机的防"红眼"功能，在正式拍摄前，先预闪一次让瞳孔受到刺激先缩小，再次闪光时就不容易拍到血管。此外，如果使用闪光触发线，让闪光灯进行离机闪光，不从正面闪光，同样也能避免"红眼"。

6. 给你的灯光"编组"

如果你已经非常熟悉单闪光灯的使用，接下来就可以尝试多灯的组合。可以考虑模仿影室最常规的三灯方案，用便携式闪光灯离机搭建一个微缩影棚。

1）主光

主光必然是在画面中起主导作用的灯光。根据对亮度的需求，主光源可以是一盏灯，也可以是多盏灯。它们应该以组为单位，形成方向相同、性质相同的灯光阵列。一张照片是明快还是阴沉，这一基调就是由主光控制的，同时主光往往也决定了画面中绝大部分阴影的位置。

2）辅助光

主光决定了阴影的位置，但是不能决定阴影的明暗，而辅助光则主要用于调整阴影与亮部的关系。辅助光的使用原则就是"隐蔽"，不能让大家明显感受到它的存在，以免喧宾夺主。大多数时候辅助光的目的是把主光产生的阴影均匀打亮，来缩小光比，降低反差。如果技术再进一步，辅助光还可以营造丰富的质感。

7. 吸收多余的光线

如果是在家里或者办公室的角落搭建你的个人影室，还应该特别关注是否有额外色彩干扰。如果有一个单独的房间，并打算长期拍摄使用，可以考虑将四面墙粉刷成深灰色。白色的墙面会反光，破坏布光效果，但更不能使用彩色。如果客观条件不允许，那么可以买黑色或深灰色的背景布或窗帘布，将它们用无痕胶带贴在墙上，方便安装、拆卸。

花絮：记住使用遮光罩

当你在影室布置较为复杂的灯光时，各个方向都可能被你安置闪光灯，它们甚至可能有直接照向镜头的光线。养成时刻使用遮光罩的习惯，可以有效地防止眩光的产生，也可以在你穿梭在灯光设备间时保护镜头。

基础人像布光

在"人像摄影"章节，已经介绍了一些常规的光位运用，这里着重分析人像拍摄中灯光的位置、高度对于画面的影响。这其中对于画面起到决定性作用的元素就是阴影，阴影是我们判断立体感、光线方向、光比、光线性质的依据，决定着我们的布光方式。

1. 该把灯光放在哪里？

以被摄者为圆心，并以你自己拍摄的位置为六点钟方向布光，灯光的每个角度变化都会带来不同的效果。

1）顺光

顺光就是在拍摄时把灯光放在你的旁边照向被摄者，这样得到的是平顺、柔和的效果，没有强烈的明暗差距，这种方式非常适合拍摄女孩，如果能装上一个环形闪光灯，就会使画面更加充满魅力。但这样的问题是，被摄者所有的部分都暴露在光线下，没有阴影，人眼就无从识别位置的前后，画面的立体感就会大大减弱，所以如果一个人鼻梁高、五官俊朗，是不适合用这种方式来表现的。

无论光线有多复杂，主光决定着主要的光线方向

2）侧面光

把灯光向你的两侧拉远一些，到八点钟或者四点钟方向，你会发现人物脸上的阴影增多，五官的突出与深陷会因为阴影的出现变得明显，人物面部的立体感大大加强，高鼻梁、深眼窝、小酒窝都会在这时更明显。因此，侧面光也被称为最适合人像摄影的布光方式。

3）侧光

当光线从九点钟方向或者三点钟方向照向被摄者的时候，人物将呈现我们熟知的"阴阳脸"的样子——一半的脸在光线照射下，几乎没有阴影，而另一半脸则像月球的背面一样被厚重的阴影遮盖，全无光线。这样的光线在使用的时候一定要非常谨慎，除非是拍摄非常具有戏剧感的人物，否则这样的光线会给人物带来非常诡异的感觉。

4）侧逆光

让光线再向后移动，从十点钟或者两点钟方向照向被摄者，会打亮人物身上很小的一部分，这种方式往往用于侧坐的人物。当人物面朝八点钟方向，光线从十点钟方向打来时，人物朝向我们的一侧，面部会被阴影遮住，然而另一侧的面部和鼻子则会被打亮，于是从我们的拍摄角度看到的，就是人物面部被照亮后的阴影部分。人脸是被照亮的，但又充满安详、忧郁的气息。这种用光方式非常适合喜欢深沉感、厚重感的朋友。

5）逆光

当闪光灯移到十二点方向，从人物的后方照射过来时，人物就会呈现为剪影的效果——整个人物轮廓分明，但是人物的面部、服装等细节都无法得到照明，是全暗的。剪影的方式适合表现被摄者的轮廓。

当光线从人物背后45°角左右的位置照射过来的时候，人物的衣服和头发周围会形成闪亮的轮廓光。轮廓光不仅可以起到美化的作用，而且会让人物从背景中分离出来。因此，它也是人像摄影中常用的造型光，让画面整体效果更加美观。

光线从背后照射过来，将模特的脸部轮廓勾勒出来

2. 灯光的高度

灯光不仅可以改变方向，也可以调整高度。如果你想得到一些更有趣的效果，可以尝试调整灯光的高度。

1）平光

把闪光灯调整到与相机相同的高度，光线基本上从正面直接打向被摄者，这会最大限度地减少阴影，适合做辅助光，可以将被摄者面向镜头的部分完全打亮，从而均匀提高被摄者整体的亮度。

在进行侧光照明时，如果想要达到人物的半张脸是全黑的效果，就需要使用水平光照明。否则，光线会从上面或下面漏到没有光的半张脸上去。

2）斜上45°

斜上45°是自拍的黄金角度。其实，在使用影室灯时，斜上45°原则也是屡试不爽的法宝。一般来说，作为主光时，无论是正面光、侧面光、侧光还是伦勃朗式的侧逆光，都适合以这种方式拍摄。

为什么用斜上方布光的方式来打光效果会更好呢？是因为这种角度最接近自然光，而人的感受也更习惯于这样的光线，可以和日光的照射方式直接联系起来，因此更具有真实感和生活感。

3）顶光

光线从正上方照下来的时候就是顶光。顶光的效果非常独特、鲜明。夏天的正午阳光就是顶光的效果。很多西方人会讳莫如深地避免在这段时间拍摄，因为他们眼眶深陷，在顶光下会使眼眶的阴影盖住眼睛，形成像骷髅一样的效果。

然而顶光的用处也很多。在话剧或者舞台剧的演出中，人物独白的时候，往往有一盏灯光从舞台上方直接打到人物身上。由于这样的灯光打下来的时候，不会影响到演员周围的其他人物，所以具有很强的孤立感。因此表现人物孤独的情绪状态的时候，可以使用顶光。

另外，如果你去过一些哥特式的教堂，会发现里面的窗户都很高，光线会从高高的窗子中打进来，具有很强的神圣感。拍摄类似题材时也可以借鉴。

（4）底光

底光与顶光相反，是从人物脚下照射到人物身上的光线。它的光效会带来一定的恐惧感。这是因为人们习惯于太阳当空照的日光照明方式，而且无论是白天还是夜间，都很少有光线是从人物脚下发出来的，因此人们看到这样的光线就会下意识地感到不习惯、恐惧。由于底光的效果过于强烈，因此要谨慎使用，否则会使你的照片严重失去美感。

基础产品布光

1. 使用静物台

如果网店想自主拍摄一些精致的产品照片，我们建议摄影新手优先使用静物台来拍摄。它可以让背景光变得柔和、细腻，并且不会有明显、难以处理的阴影，可以更好地体现产品本身的细节，是静物摄影的利器。

2. 产品布光

产品展示照片的核心诉求就是尽可能地还原产品足够多的细节和色彩，让观者在看到照片时不会产生任何歧义，比如色差、比例失真等。最简单实用的方法就是使用两个柔光箱，从产品左右两侧45°的正侧面布光，适当调整左右柔光箱的光比增强立体感。

除了正面布光，产品的背景布光也非常重要。现在网络上大量的产品照片都不是在真实场景中直接拍摄的，而是将拍摄好的产品图进行二次加工。此时静物台就体现出它最大的优点，因为它可以提供一个非常干净的背景。

如果白色背景就符合要求，那么可以在静物台的半透明板下增加一个辅助光源并配备小型柔光箱，将光源的亮度调整到拍摄出来刚刚过曝，这样就可以得到一个足够纯净的白色背景，并保留产品足够的细节。

当然，如果你希望背景有亮度层次过渡的效果，那么可以适当调低亮度，并调整下方光源的朝向，以得到亮度由近及远的渐变效果。

如果产品对于背景的颜色有特殊的要求，必须使用不透光的背景纸。那么可以将下方的补光灯配合柔光罩改为顶光光位，并适当往背景方向移动，尽可能均匀地照亮背景，同时避免顶光在产品上的反光。

使用静物台可以更好地控制背景和反光

运用对比是很常见的构图思路

3. 景深的控制

景深大，纳入的景物多，照片的信息量自然也大；景深小，背景虚化，被摄主体的地位更加突出。对于产品而言，其本身就是重点，我们应该控制它的景深，最好是刚好清晰地呈现产品本身，背景略微虚化以突出主题。

4. 静物摄影的构图原则

1）构图简洁明了；

2）如果是环境静物照片，找出场景中的主次关系，抓住表现重点。剔除与主题不协调的细节，将多个被摄体有机地组合起来，突出焦点，而不是减弱焦点；

3）构图应达到吸引观者目光的作用。从一个物体引向另一个物体，每一根实际或虚构的线条都应指向主体；

4）通过线条和阴影给静物赋予生机。可以通过动态线条、对角线条、曲线和锯齿线条等使画面元素产生活力。

花絮：如何把闲置物品拍得更漂亮

如果要将闲置物品放到二手平台销售，怎么样能在没有静物台的情况下把它们拍得更好看呢？首先，背景要尽量简单、干净，可以找到家里的桌面、地板、纯色的床单，实在没有也可以在美术店买几张大的纯色卡纸或纸板，总之背景越简单越好。其次，尽量靠近窗边，使用自然光拍摄，避免出现明显的阴影。如果光线不佳，可以使用外置闪光灯加上柔光罩对着天花板闪光，以得到柔和的补光效果。使用低ISO和RAW格式，确保后期有充足的处理空间很关键。最后，实际拍摄时可以用小光圈拍摄清晰的产品"全身照"，再用大光圈拍摄一些有背景虚化效果的产品"局部特写"，这往往更受欢迎。

第13章 基础数字后期

色彩管理

美国工厂和上海工厂生产的同款红色电动车的颜色能否与我们在官网上看到的颜色一致？某服装品牌在全球销售的同一款红色T恤如何保持颜色一致？如果该汽车品牌与服装品牌一起生产一款联名T恤，并且希望它的颜色与车身以及它标志上的红色一致，放在一起看没有色差，那么解决、管理和控制这其中色彩产生和显示过程的技术就是色彩管理。

从传统的印刷、纺织面料印染、油漆化工，到与摄影有关的胶片、照片印放、数字成像、数字显示，虽然它们都是显示人类可见光范围的这些色彩，但由于显色原理上的巨大差异，即便是展现同一种颜色，在最终呈现时依然会有明显的差异，这需要在不同的流程中都加入统一的色彩管理技术。与工业领域的色彩管理相比，摄影中的色彩管理技术就显得简单了不少。它的最终目标就是实现摄影、显示、印刷输出三个环节的色彩统一。

常规的后期操作平台

1. 色偏"重灾区"

数字后期（指使用应用软件对照片进行后期处理）是所有摄影爱好者的必修课，即便是用手机拍摄的照片，我们也都会精心处理一番再发到社交网络上。如何让大家在网络上看到的照片与你看到的大致相同？摄影器材在出厂时都会做基础的色彩校准，民用的显示设备则是"重灾区"，是我们需要重点关注的领域。

由于在显示原理和技术上的差异，即便都是LCD技术，不同厂商在像素点排布、生产工艺、色彩范围、背光技术上都会有很大区别，最终的产品性能可能会有极大的差异。特别是在大尺寸显示设备上，如桌面显示器、电视显示器，由于成本的因素，偏色的问题在中低端产品中依然十分普遍。当然，每个时代都有基于当时顶级技术的专业显示器，工程师们尝试使用新技术、新的生产工艺改进产生色偏的工艺，发展到今天基本已经非常成熟，如EIZO的CG系列、NEC的MultiSync PA系列，都拥有顶级的色彩准确性和显示品质，但价格极其昂贵，所以我们并不鼓励摄影新手开始学习就购买昂贵的专业显示设备，先利用好手头的设备才是更好的选择。

2. 简单的色彩校准

如果你的显示器完全没做过校准，并且没有屏幕校色仪。那么最简单的方式就是找一部使用OLED屏幕的iPhone手机，打开它的"原彩显示"功能。根据我们此前做的测试，iPhone 12 Pro这类旗舰手机，除了硬件本身的色准就已经比较出色，加上手机优秀的算法，可以保证它的屏幕在各种环境光下都可以比较准确地显示色彩，并且不同型号手机之间的偏差比其他品牌都要更低一些，因此可以作为参考。此外，小米、一加、华为等安卓阵营旗舰级产品，也纷纷在屏幕技术上加大投入，在出厂的色彩准确性上也比过去提升了非常多。比如小米在旗舰款手机出厂时就对每块屏幕进行校准，因此色准上可以与iPhone比肩。

确定校准的基础后，可以将一张色彩丰富、曝光准确的照片，同时在两台设备上打开——在电脑上使用Lightroom或Bridge打开，手机使用默认相册软件即可。室内光线应该柔和，没有明显的强光源或彩色光源。将两台设备的亮度调整到大致相同，照片并排对比，确保可以同时看清两张照片，这样就可以很精准快速地对比显示器与手机的色彩差异。从色温的维度来看，通常情况下多数LED显示器都会偏冷色调；而从色相的维度来看，显示器会有偏品红或偏青的情况。对比完成后可以利用系统自带的调色功能进行调整。

最简单的自主校色方法

PC：在桌面上单击鼠标右键，选择"个性化"—选择左下角的"显示"—选择"校准颜色"—进行调整。

Mac：打开"系统偏好设置"—选择"显示器"—打开"颜色"选项卡中的"校准"—进行调整。

假如，你正好打算更新自己的电脑，并且希望配备一台色彩准确但价格又不是很高的显示器，那么高性价比的选择就是iMac或MacBook Pro。苹果电脑的配置看起来似乎没有同

价位PC那么高，但它胜在整体均衡性很出色。比如，iMac 27上配备的5K显示屏，在民用显示器中算是很不错的选择，没有硬伤。最新的Mac产品都可以使用"原彩显示"功能，经过测试，屏幕校准前后的色差并不明显，普通爱好者直接使用即可。不过由于显示器的背光经过一段时间使用后，都会逐步老化，LED屏幕通常一年后就会有明显的色偏产生，如果预算充足最好定期做校色。

3. 校色仪

专业显示器根据背光原理的不同，极限寿命大概在8万至15万小时。绝大多数专业摄影师其实使用到1/3寿命时就会更换设备，所以现在不少摄影爱好者都会购买成色比较好的二手专业显示器。它们的显示水准依然一流，同时价格也比新款更有吸引力。但由于它们已经使用了比较长的时间，原则上背光超过5000小时，就一定需要进行校准。

专业显示器大概分为CCFL光源背光和LED光源背光。CCFL光源很传统，使用它的显示器都比较厚重，它的特点是显色性很好，但稳定性不如LED光源，我们建议至少每个月都进行一次校准。如果是LED光源，那么我们建议至少每三个月校准一次。

说到校色仪，这些年它们已经不像以前那么神秘，不少器材租赁公司也都提供短时间的租用服务。不过我们依然建议你单独购买一台，哪怕是比较便宜的Datacolor Spyder X蓝蜘蛛或X-Rite ColorMunki Display，它们在电商平台的售价都不到千元，性能足够爱好者使用。根据色彩管理工程师的介绍，通常民用校色仪的生命周期和它的感光传感器直接相关。通常一台校色仪的生命周期大概是4～5年，高频率的使用则会加快老化的速度。由于校色仪本身的准确性是无法辨别的，除非你对租赁服务商提供的产品的更新频率很了解，否则租赁并不值得推荐。

由于现在民用色彩管理软件都很简单易用，我们在这里就不多加赘述，更多专业的色彩管理流程，请参考我们已经出版的《摄影的骨头：高品质数码摄影流程》一书。

Spyder的配套软件极易使用，每一步都有对应的操作提示与解说

照片管理

我们时常会收到读者关于数据恢复的提问，其中90%都是错误格式化存储卡导致的数据丢失。当然，关于照片查找和处理照片后误删RAW文件的问题也时有出现，可见照片的管理其实是摄影爱好者的知识盲区。为了避免因为这些问题造成不可挽救的损失，需要逐步尝试建立一套自己的照片后期流程，其中的第一步就从照片管理开始。

1. 认识管理照片的重要性

照片的管理与数据库的管理异曲同工，高效的流程能够减少照片整理过程中失误的可能，在养成好的习惯之后达到事半功倍的效果。并且当你的拍摄量逐渐增加，达到十万张甚至更多照片数量时，精细的照片管理可以让你迅速搜索到想要的那张照片。

如果你现在还不太熟悉照片管理软件，那么也千万不要将照片文件夹直接放在电脑桌面上或者某个移动硬盘当中，只为一时省事，而造成之后将大量的时间和精力浪费在苦苦寻找某张照片上。即便只是临时拍摄的几张照片，也至少应该将文件夹编辑修改为拍摄的日期，并归类到一个统一的大文件夹当中。很多时候你坚信自己会记得今天拍的照片放在哪里，实际上没几天就会忘记，并在某次垃圾文件清理中误删照片，或者因为名字重复而覆盖掉之前的文件，再也无法找回。坚持一个好的习惯，它只会多占用你十秒钟，当作是给照片买的一份保险也未尝不可。

杂乱的文件夹整理与有条理的文件夹整理

2. 如何管理照片

管理照片大概有两种思路：一种是利用系统编辑功能手动整理；另一种是使用专业的管理软件。

系统软件管理

如果你的拍摄量不大，主要是外出游玩的旅行照片或给家人拍摄的一些纪念照片。那么其实也不需要专门学习专业的照片管理软件，使用苹果macOS系统中的"标签"功能，或者在Windows系统中使用插件（如Tabbles）就可以实现基础的照片管理。

如前文所述，可以在每次拍摄完照片，将照片文件夹复制到固定的照片管理文件夹中，按照自己的习惯为其命名，就像一个目录的一级标题，看到它就可以快速、准确地知道文件夹内照片的大概内容，快速缩小搜寻照片的范围。我们建议文件夹的命名由"时

间"、"地点"和"关键词"组成。如果名字太长可以使用缩写，否则文件夹的名称无法全部显示，反而为自己增加麻烦。

建立好文件夹之后，可以先按照当天拍摄的照片类型给文件夹添加颜色标签，如旅行照片用蓝色，家人照片用绿色，特别重要的用红色；再为文件夹中觉得不错的照片添加一个固定的颜色标签，注意不要与文件夹标签颜色混用。这样就可以很好地做出大致区分，方便后续查看。

这种管理方法的优势是简单、免费，备份文件只需要将整个文件夹复制到备份硬盘上就可以。我们在外短时间拍摄照片时经常会采用这种方式，待完成拍摄后再整体导入软件中统一编辑。但这种方式也有一个致命的缺点，如果大量拍摄RAW格式文件，特别是一些小众机型的文件，系统很可能无法显示照片的预览，这就要求必须设定相机同时生成一张小尺寸的JPG文件，用于编辑整理。当选中某张照片时，再单独将同名的RAW格式文件选出，使用软件编辑。

文件夹中全是RAW格式文件的时候，电脑无法快速生成预览图，甚至无法生成预览图

专业管理软件

现在绝大多数的付费后期软件都会附带照片管理功能，如Lightroom和Capture One就内建照片管理功能，备受摄影师的青睐；而大家非常熟悉的Photoshop则是基于Adobe的工具Bridge来进行照片管理的。专业软件可以从连接相机开始，就自动将相机中的新照片备份，并同时添加摄影师预设的关键词和版权信息，统一按照设定好的规则自动建立文件夹进行拷贝、分类，建立数据库。

这些软件非常智能，由于我们外出拍摄基本都会带上超出预想容量的存储卡，并且在整个流程中都不会格式化存储卡，以达到文件的双重备份。所以每次复制时都会掺杂之前已经拷贝过的文件，如果手动管理，就需要将整个文件夹覆盖，容易出现错误。而使用管理软件，则可以自动识别数据库里已经有的照片，只备份新拍摄的照片。一旦熟练使用之后，自动化程度很高，也不用担心照片丢失，对于大量照片的管理非常有效。

利用软件来管理照片

这些软件对于RAW格式文件的管理功能也很强大，允许我们直接编辑、预览、管理RAW格式文件。此外，软件中也有丰富的标记工具，如标签、星级、关键词、色标等，可以混合使用。部分软件还可以实现根据照片中人脸的识别进行归类以及云备份等功能。缺点也很明显，由于不少软件已经改为订阅制，所以需要每个月预留一点预算来订阅它们的服务，是否合算也是见仁见智。

从Lightroom出发

后期软件的选择现在越来越丰富，除了传统的电脑端软件，智能手机和平板电脑上也出现了很多优质、易用的软件。如果你以手机或相机拍摄JPG格式照片为主，那么推荐使用智能手机上的Snapseed或VSCO这类老牌后期软件。假如你主要拍摄高像素的RAW格式照片，那么选Lightroom作为入门最为适合。它的功能足够强大，完全能够满足摄影师的修图需求，兼具照片管理和照片输出管理的功能，同时价格比Photoshop亲民很多。

1. 与 Photoshop 同源的 Lightroom

大家熟悉的Photoshop是Adobe公司于1987年推出的图片合成软件，发展至今已经成为业内公认的标杆产品，它的缩写PS也成为图片合成处理的一个代称。不过由于Photoshop的专业用户主要是以照片合成、编辑为主的设计师，它丰富的功能已经超出了摄影师日常使用的范围，因此Adobe推出了更符合摄影师需求的Lightroom，精简大部分图片合成功能，加入和优化照片编辑、管理功能，而其内核其实与Photoshop并无区别。

除了Lightroom，还有很多摄影师非常喜爱Capture One Pro，它原本是飞思为其数字后背相机开发的一款专用软件，因为专业性能极佳，因此独立发售成为另一款第三方专业软件。关于Capture One Pro的更多专业进阶内容，可以参考我们出版的《摄影的骨头：高级数码摄影流程》一书。

2. Lightroom 照片管理

在开始学习前，建议将Lightroom升级到最新版本。首先新版本的软件会支持最新器材的RAW格式文件，同时随着软件版本的升级，开发者还会不定时地更新算法，这有可能会使RAW格式文件具有更高的锐度、更少的噪点。你要知道，软件算法对于RAW格式的影响是极大的。

1）导入照片

当相机与电脑连接，Lightroom会自动识别并弹出导入照片界面，在该界面中左边栏是照片的来源，中间栏是来源文件夹中的照片，右边栏则是导入的位置，通常是你的电脑或备份硬盘。

切记，在导入时一定要选择【拷贝】模式，这样照片才能复制到目标文件夹中。【移动】模式会删除源文件，如果突然中断传输，可能会丢失文件。【添加】模式则只是添加一个预览文件，而不是源文件，它适用于将备份硬盘中的照片加载到Lightroom中。

右边栏的导入选项中，我们建议优先添加关键字。可以把你的名字以及本次照片拍摄的大致内容添加进去，这样未来导出照片时都可以附带上这些信息，方便使用。此外也可以重新命名文件夹，当然这得根据你的需求，可以参考手动管理照片部分的命名规则。

建议在导入时先不要使用【在导入时应用】功能，除非你已经有一个固定风格的【预设文件】。

Lightroom导入照片的界面

2）管理照片

导入完成之后，就可以进入到【图库】界面，它也是编辑、管理照片的主要界面。通常会先在【图片过滤器】中将照片放大到一个适合在屏幕上观看的大小，先浏览一遍所有的照片，对于明显不好的照片可以按X键为其添加【排除旗标】，对于非常好的照片按P键为其添加【留用旗标】。我们添加的所有标签都不会对原始照片有任何影响，即便是添加【排除旗标】也不会真的删除照片，只是在使用【过滤器】时可以将其自动隐藏。

Lightroom多种呈现图片的方式

　　粗选之后可以在【过滤器】中选择【留用】，并选择【全屏显示】。这样我们就可以对已经选择过一遍的照片进行精细整理，可以按下空格键或者单击鼠标左键让照片100%放大显示，检查是否足够清晰。此外，如果有两张构图类似的照片，还可以使用【XY】对比模式，它可以同步放大两张照片对应的位置，方便对比选择。

　　当你从多张照片中选择其中一张或几张时，就可以按键盘上的1～5键，给它打上1～5星；或者在下方的编辑栏中选择一个色标，同时也可以按键盘上的6～9键进行标记。

　　最后，在右边的元素栏中还可以对照片进行快速调整，以及相关描述信息的精细化编辑，并且可以看到这张照片的重要拍摄数据。

打开星标过滤器，只显示标了五星星标的照片

3）照片后期流程

　　Lightroom中的【修改照片】界面是其精华的部分，集合了摄影师调整照片所需要的重要工具，并且借鉴了过去暗房的后期流程，从基础功能到精修功能，由上至下排列。初学者甚至可以根据功能选项的排列去"倒推"学习摄影师的后期工作流程。

· 影调处理

利用曝光工具对照片整体的曝光度、对比度、高光、阴影等进行处理。

· 色彩处理

利用色温、色调、饱和度、HSL、颜色等工具进行色彩处理。

· 细节处理

利用清晰度、去瑕疵、锐化等工具进行细节处理。

· 校正处理

利用相机校准工具能够对相机镜头的畸变、偏色等问题进行自动校正，也可以进行手动调节，前提是拍摄的是RAW格式文件。

· 分区蒙版

该功能是Lightroom软件中尤其精妙的部分，接触过暗房的摄影师都会对此会心一笑。它其实就是暗房中分区曝光的进阶版，过去特别难以操作的暗房后期技巧，现在在软件中就可以非常轻松地完成，甚至功能更加完善。

当然这个功能也是基于Photoshop的蒙版的，在功能上进行了大幅的简化，更加适合摄影师使用。这也再次印证，摄影师日常工作真的不需要用到Photoshop，摄影与数字艺术创作依然有一条泾渭分明的分界线。

· 预设

预设是Lightroom中另一个实用的功能，可以将调整照片的一些数值保存下来，同步到其他照片中。可以对一组照片中最具代表性的照片进行后期调整，然后以它为标准，同步设定其他照片，然后对它们进行单独调整。这个预设如果足够让人满意，也可以在未来导入其他照片的时候就套上预设，提高调色的效率。

此外，预设功能还能将其他第三方的预设导入，形成强大的预设库。VSCO出品的大量预设，就能够给照片带来无限可能的胶片风格。

· 输出

Lightroom有着强大的输出功能，可以单张输出或者批量输出，还能够按照条件来输出。比如限制某一边的边长，再或者限制图片大小，这些都是非常实用的功能。

明确自己的后期方向

Lightroom只是一个进行照片后期处理的工具，了解工具本身并不能知道如何调整照片。这一切的开始应该是找到照片的缺点，自己脑中要对照片后期效果有一个预想。拥有这个预想之后，才能知道怎么用工具去完成它。此外还要扭转一个观念，就是不做后期或者过度后期。后期一定是为脑中的想法所服务的，不是为了后期而后期。

在数码时代，后期是一件说简单可以特别简单，说复杂可以特别复杂的事情。比如裁剪一下照片，增加或者减少一点曝光，无论是在Photoshop中去做的，还是在手机上做的，这些都是后期。后期无处不在，所以不要怀有那种"我从不做后期"的概念。

1. 找出照片的直观问题

虽然后期是一项技术活儿，但它也是一项艺术活儿。难点是能不能看出自己照片的问

题所在，从而去"对症下药"，接下来才是对照片效果的再创作。所以想要找到照片的问题所在，第一步就是找到最直观的问题。

- 构图
- 曝光
- 色偏

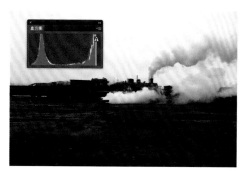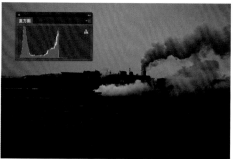

两张不同曝光的照片和对应的直方图

比如上面的照片，左侧为正常曝光的照片，可以看到直方图两端都没有溢出，而右侧的照片却更符合当时现场的气氛。从直方图上可以看出，曝光不足，整体偏暗，大部分直方图信息都在左侧，但却更符合摄影师自己的想法。

接下来继续讲照片直观问题的处理。

构图、曝光、色偏，在照片中显现出来的问题最直观，其实也最好解决。构图的问题，可以通过裁剪或者旋转来解决；曝光的调整，分为全局调整和分区调整，全局调整很简单，也是最直观的，调整曝光滑块就行，能够轻松改变直方图，而分区调整的方法较多、难度较大，可以参考我们出版的《一本摄影书II》或者《摄影的骨头：高品质数码摄影流程》两本书；色偏的调整，通常是利用色温调整工具快速直观地进行调整。

除了构图的调整在任何情况下都比较简单，曝光和色偏的调整并不是在所有情况下都简单。我们不在这里多做介绍，但要知道曝光的全局调整是很简单的，而分区调整则比较复杂；色偏的全局调整比较简单，而分色调整则比较复杂。

2. 认识调整工具的术语

一些后期调整的术语大家估计耳熟能详了，但还是要在这里做一些介绍，这样在每次调整的时候，根据自己预想的后期效果，能够轻松快速地找到合适的调整工具。这些术语就像是通用语言，无论在哪个平台，都能够快速、准确地找到关键信息。下面我们就来看看这些常用的术语。

·白平衡

白平衡主要负责调整照片的色温和白平衡漂移。色温的调整有两个色彩倾向：左侧是越来越偏冷的蓝色，右侧是越来越偏暖的黄色。白平衡漂移的调整也有两个色彩倾向：左

侧越来越偏青色，右侧越来越偏洋红。

这两组色彩是对比色，能够调整照片中的偏色或者色彩倾向。不过不同软件的计算方法略有差别，所以在实际使用中以自己的喜好为主。但通常来说调整起来可以依照原照设置或者自动调整，如果对这两种调整效果都不满意，则需要手动调整。不过，所有调整的前提，是你拥有一个色彩准确的屏幕。

·曝光

曝光的调整是控制照片的影调，其中包含的调整信息因软件不同而不同。

直接调整曝光，就像是在拍摄时增加曝光或者减少曝光，让照片整体出现提亮或者压暗的效果。在调整的同时，直方图上的像素整体移动。

对比度的调整是削弱照片的灰层次，让暗部更暗，亮部更亮，灰层次的过渡减少。所以画面整体的反差会加大，反之画面整体的反差减小。

亮度的调整和曝光的调整略有差别，调整亮度时，在直方图中，画面整体暗部和亮部之间的像素相对保持着不变的距离，也就是说画面的反差不会改变太多。曝光则不同。调整曝光时，如果提亮画面，在直方图中，亮部像素和暗部像素之间的距离会不断增大，也就是用曝光提亮画面的过程中，画面的反差在增加；反之，减少曝光的时候，亮部像素数也在加速向暗部像素靠拢，画面反差减小。亮度的调整范围没有曝光的调整范围大。

饱和度的调整控制照片的色彩，可以提高或降低饱和度，这个很好理解。

·动态范围

动态范围能够让RAW格式文件记录的更多信息显现出来。当直方图两侧有溢出的时候，高光可以将右侧之外的信息救回，而阴影滑块可以将左侧之外的信息救回。说白了就是面对反差很大的场景时，拍摄的照片可能会呈现出暗部死黑而亮部过曝的情况，利用动态范围就能够将其调节成一张曝光正常的照片。

认识直方图

直方图就像照片曝光和色彩的钥匙，能够"解开"照片的多种信息。直方图能够让你读懂照片，发现照片的问题，明确后期调整要做些什么。但是，直方图只是形象地表现照片的信息，而不能取代人本身对于照片中场景的真实感受。

直方图固然重要，但真实的气氛才是照片的关键。

1. 单色直方图

直方图分为两种类型，一种是单色直方图，另一种是色彩直方图。单色直方图往往用来解析照片的影调，色彩直方图通常用来解析照片的色彩。其实，单色直方图是色彩直方图综合显示之后的一种形式。

Photoshop中的直方图工具，能够以多种方式显示直方图信息，其中表现影调最真实的显示方式是用明度来显示。不过，通常所有后期软件中所显示的直方图都是色彩直方图综合显示之后的单色直方图。

单色直方图是色彩直方图综合显示的一种形式

直方图的横轴是0 ~ 255的256级色阶，纵轴表示像素数。像素数越多，说明该色阶上的像素分布比较多。

通常来说，我们常见的一些直方图形状，能够表现出照片的一些直观信息。下面列举一些常见的直方图形状。

·单峰值山峰形直方图

单峰值山峰形直方图是我们常说的"标准型直方图"。直方图两端各不溢出，表明照片中没有因过暗而死黑和因过亮而纯白的地方；峰值大概在中间的位置，峰值左右下滑。这样的照片通常来说层次饱满，过渡细腻，是看起来不错的照片。

如果峰值在偏左的位置，画面整体偏暗；峰值在偏右的位置，画面整体偏亮。无论哪种情况，总的来说照片都看起来饱满、浑厚，过渡细腻。

在后期调整中，如果看到峰值偏左，表明照片略微欠曝，就把曝光滑块向右移，增加照片的曝光量，这样直方图的峰值也会向右移动；反之，峰值偏右，表明照片略微过曝，就把曝光滑块向左移，降低照片的曝光量。

·两峰值直方图

两峰值直方图表明暗部像素数和亮部像素数分布比较多，而中间层次较少，这样的照片通常来说是对比度比较大的照片。

这样的直方图通常用对比度滑块来进行调整。提高对比度时，两个峰值距离越来越远，向直方图两端移动；降低对比度时，两个峰值距离越来越小，但不一定能够合在一起，因照片的不同而不同。

这里要注意，如果照片整体偏暗或者偏亮，要调整照片的整体影调，在保持对比度的情况下，用亮度滑块来调整；在改变对比度的情况下用曝光滑块来调整。这两种调整方式没有哪个更好，只有哪个更合适。调整亮度滑块，如果是提高曝光量，通常会出现暗部变灰的情况，而调整曝光滑块则不会出现这样的问题；调整曝光滑块时，如果是降低曝光量，通常会出现亮部死黑的情况，而调整亮度滑块则不会出现这样的问题。

·溢出的直方图

面对直方图有溢出的情况，就要利用照片的动态范围来调整了。RAW格式文件的动态范围要大得多，如果是JPG文件，面对溢出严重的直方图，那就不要做无谓的尝试了。如果强制利用调整工具来进行调整，得到的结果不是无法救回溢出的直方图，就是画面损伤严重，出现像素结块或者色阶分离的情况。

在后期处理中，JPG文件和RAW格式文件相比，就如同一张纸和一本书。JPG文件如

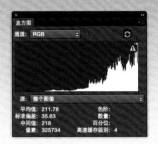

同一张纸，显得非常"薄"，经不住处理，稍微一折腾就破了；而RAW格式文件如同一本书，就会显得非常"厚"，经得住处理，怎么折腾都不会弄破。

利用动态范围滑块调整高光可以救回亮部溢出的直方图；利用阴影滑块能够救回暗部溢出的直方图。能救回的程度取决于照片本身曝光的情况和相机能够记录下的动态范围。如果一张照片严重曝光过度，即使能够记录的动态范围很大，也无法救回亮部溢出的直方图，反之亦然。

有些时候还需要共同调节曝光滑块和动态范围滑块来救回直方图。

在调整照片的时候要多尝试，看看如何调整才能让直方图达到令自己满意的效果。通常情况下要在曝光、对比度、亮度以及动态范围之间来回调整，以达到最好的平衡效果。

2. 色彩直方图

色彩直方图代表着照片中的色彩信息。通过色彩直方图，能够看出很多照片的色彩倾向或存在的色彩问题。

色彩直方图同样是直方图，同样表示不同色阶上的像素数，但色彩直方图能够将图片色彩模式的不同色彩分离出来。通常我们的图片色彩模式是RGB，因此色彩直方图分为R色彩直方图、G色彩直方图和B色彩直方图。如果换一种色彩模式，比如CMYK，则色彩直方图就会变为C色彩直方图、M色彩直方图、Y色彩直方图和K色彩直方图。

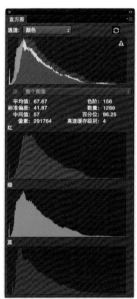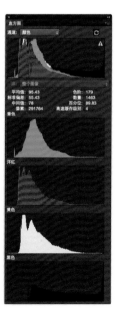

同一张照片不同色彩模式下的不同色彩直方图

·高饱和色彩直方图

高饱和色彩直方图的表现在于综合直方图中各个色彩的不重叠部分比较多，随着饱和度的提高，不重叠部分会越来越多，反之越来越少。

调节的方法就是降低饱和度，以减少色彩不重叠部分。

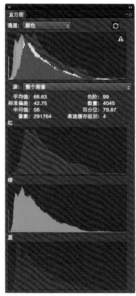

高饱和色彩直方图

· 低饱和色彩直方图

低饱和色彩直方图的表现在于综合直方图中各个色彩的不重叠部分比较少。随着饱和度的降低，不重叠部分会越来越少，直至出现单色照片（黑白照片），就会出现色彩直方图全部重合的情况。

调整的方法就是提高饱和度，以增加色彩不重叠部分。

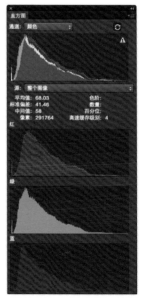

低饱和色彩直方图

·偏色直方图

在色彩直方图中，当某一种色彩不重叠部分比较多时，就会出现该色彩的偏色问题。有些时候确实是照片偏色，而有些时候则是氛围的需要和照片中的环境所决定的。

比如下面这张照片，在分色直方图中，它的红色和黄色不重叠部分比较多，会发现照片整体是偏红的。如果想要调整，则需要增加相应的对比色成分以平衡色偏，比如红色的对比色——绿色和黄色的对比色——蓝色。在色彩平衡工具中，调整色温可以增加照片中的蓝色成分，以平衡过多的黄色信息；调整色彩平衡可以增加照片中的绿色成分，以平衡过多的红色信息。最终分色直方图中的色彩重叠部分越来越多，这样偏色问题也会得到解决。

 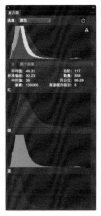

有时候如果过于追求直方图的完美，则会得到相反的效果。虽然直方图完美了，但照片的氛围并不一定符合真实的环境。比如下图，直方图的色彩重叠部分比较少，但是氛围却完全变了。

 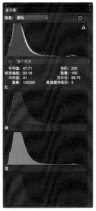

Lightroom处理案例

下面向大家展示如何利用Lightroom处理照片。这里主要讲述影调和色彩的调整。

可以按照Lightroom的工具排列顺序依次进行处理。Lightroom的上手非常简单，不会有将照片导入Photoshop之后无从下手的感觉。在Lightroom中随便动动那些神奇的滑块，照片就会有惊人的改变。

任何后期处理，都是先发现照片的问题所在，如果一张照片本身没有什么问题，就没必要去刻意处理，否则会得到相反的效果。接下来我们就按照步骤来调整一张照片。

1. 找出照片的问题所在

这张照片是在伊朗伊斯法罕拍摄的三十三孔桥。首先来看看这张照片有没有直观的问题。从直方图上来看，曝光略显不足，但是从照片整体的氛围来说，整体气氛还不错，曝光不足的问题看起来并不严重。

拍摄时正值傍晚，整个照片的场景略显柔和了，我们要加强它的视觉冲击力，因此提高对比度和增强画面的层次感就是首先要做的。

待处理的照片

自动调整之后的效果

3. 手动调整曝光

将曝光量调高，并且加入对比度的适当调整。此时照片的主体部分层次丰富了起来，视觉效果也增强了许多。增加曝光是为了让直方图看起来更加标准，而提高对比度为的是两点，一是在视觉上提高画面主体的对比度，提升视觉效果；二是调整对比度可以拉伸直方图，让暗部更暗、亮部更亮，此时直方图的底部几乎撑满了0～255级的色阶，让画面层次过渡丰富起来。

2. 尝试自动调整

曝光调整工具有自动调节的功能，如果对于照片的整体把握能力还不足，可以试试自动功能，看看效果怎么样。

自动功能基于软件自动计算，得到的影调是依据直方图的理想状态去调整的，直方图两端各不溢出，直方图的状态也趋于平缓，得到浑厚圆润、层次细腻的照片效果。

直方图是标准了，形状看起来也很完美，但是照片的影调并不是理想的状态，画面因为提亮而显得更加单薄，天空的层次也削弱了一些。下面还是进行手动调整。

手动调整后的效果

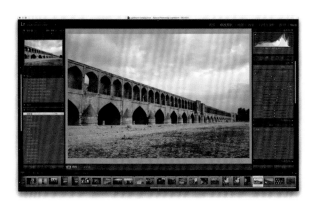

第二步的调整效果

4. 细致调整影调

天空属于画面中的亮部，主体部分的桥和地面属于中灰部分，而只有桥孔和远处的树属于暗部。所以要尽量保留画面中的中灰层次，因为桥体和地面占的比重非常大。暗部不要出现死黑就行，而天空的亮部需要压暗一些，并且提高其对比度。

利用RAW格式文件的高动态范围，把高光滑块向左移，可以将天空的亮部压暗。阴影是同样的道理，可以向右滑提亮阴影，这样桥孔的暗部就不会因为过黑而失去层次。

通过细节的效果对比，能够看出暗部左侧调整完毕的影调要比之前好了不少，虽然整体看不出太明显的差别，不过放大之后一切都显现出来了。

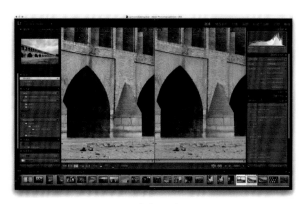

细节对比效果

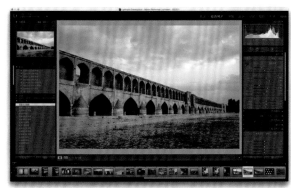

第三步的调整效果

完成影调的调整，整个画面的整体氛围已经基本明确。再根据画面的光感，适当增加一些色彩饱和度和鲜艳度，以还原当时场景的光影色彩，就能得到很不错的效果。

最后看一下调整前后的效果对比，与最初脑中的预想一致，增强了照片的视觉冲击力，将天空和主体的层次都体现出来了。从一张看起来灰蒙蒙的照片到现在的效果，虽然只需几个简单的步骤，但实际上手并不容易。对于各项参数的调整完全依靠摄影师的判断力，这需要时间和经验的积累。

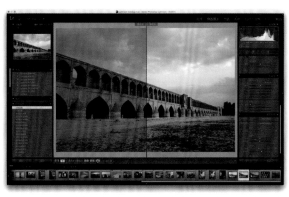

调整前后效果对比

读 者 服 务

　　读者在阅读本书的过程中如果遇到问题，可以关注"有艺"公众号，通过公众号中的"读者反馈"功能与我们取得联系。此外，通过关注"有艺"公众号，您还可以获取艺术教程、艺术素材、新书资讯、书单推荐、优惠活动等相关信息。

扫一扫关注"有艺"

投稿、团购合作：请发邮件至 art@phei.com.cn。